U0274437

设 计 思 想 论 丛

设计
现象学
启蒙

代福平 著

清華大学出版社

北京

版权所有，侵权必究。举报：010-62782989，beiqinquan@tup.tsinghua.edu.cn。

图书在版编目（CIP）数据

设计现象学启蒙 / 代福平著 . —北京：清华大学出版社，2023.8
（设计思想论丛）
ISBN 978-7-302-62461-5

Ⅰ . ①设… Ⅱ . ①代… Ⅲ . ①设计－研究 Ⅳ . ① J06

中国国家版本馆 CIP 数据核字 (2023) 第 016962 号

责任编辑： 纪海虹
封面设计： 奇文雲海 Chival IDEA
责任校对： 王荣静
责任印制： 杨　艳

出版发行： 清华大学出版社

　　　　网　　　址： http://www.tup.com.cn，http://www.wqbook.com
　　　　地　　　址： 北京清华大学学研大厦 A 座　　　**邮　　编：** 100084
　　　　社 总 机： 010-83470000　　　　　　　　　**邮　　购：** 010-62786544
　　　　投稿与读者服务： 010-62776969，c-service@tup.tsinghua.edu.cn
　　　　质 量 反 馈： 010-62772015，zhiliang@tup.tsinghua.edu.cn
印 装 者： 三河市东方印刷有限公司
经　　销： 全国新华书店
开　　本： 154mm×230mm　　　**印　张：** 25.25　　**字　数：** 304 千字
版　　次： 2023 年 9 月第 1 版　　　**印　次：** 2023 年 9 月第 1 次印刷
定　　价： 128.00 元

产品编号：057569-01

序

代福平博士在学位论文《基于现象学视角的体验设计方法论》的基础上，又用两年多的时间进行修改和补充，形成这部专著《设计现象学启蒙》，即将付梓，我十分高兴。这是他设计哲学研究的阶段成果，也是他设计现象学研究的一个开端标志。

这本书的特色是，将现象学与设计学融合起来，形成设计现象学的理论视野。正如现象学在人文社科其他领域的应用过程中已经形成艺术现象学、技术现象学、文学现象学、现象学美学等理论范畴那样，作者致力于耕耘设计现象学。设计现象学既是对现象学哲学可能性的一个新拓展，又为设计学研究提供了一个新视角。

作者从设计学和现象学所共同重视的"体验"入手，对现有的设计理论和实践现象作出了新解释；同时又从人的体验需求和现实生活的矛盾中，看出设计的新可能，并将其中的逻辑呈现出来，从而形成他的设计理论观点。这些理论观点带有哲学的思辨性，但又和我们生活中的直观体验紧密结合——这也正是现象学的魅力所在，因而给人的感觉是既有趣又有启发。

比如，对西蒙的经典论述"凡是以将现存情形改变成理想

情形为目标而构想行动方案的人都在搞设计。生产物质性人工物的智力活动与为病人开药方或为公司制订新销售计划或为国家制定社会福利政策等这些智力活动并无根本不同"[1]，作者认为，西蒙实际上是运用现象学的还原方法，悬置了具体的设计对象，看出了设计的本质是把现有状态改变成更理想的状态。西蒙对设计内涵的描述，表面上看是对设计活动的共性进行归纳，深层次上看，是对设计的本质直观。

又如，作者注意到，桑普森和布坎南都提出了人际交互概念，虽然前者立足于服务设计，后者立足于广义交互设计，但殊途同归，都把社会生活中人和人的关系作为设计的对象了。在此基础上，作者不仅发现了从产品设计到服务设计再到组织设计的逻辑必然性；更重要的是，作者还提出了精神交互的概念，由此形成人机交互设计、人际交互设计、精神交互设计这样一个逐层深入的交互设计理论模型。

再如，诺曼在《设计心理学》中探讨过日常人们的排队现象，认为人们在等待中所产生的焦虑是因为缺乏反馈。但在星巴克，顾客横向排队为什么感觉焦虑少、体验好？用作者的现象学空间体验理论就能这样解释：横向排队和纵向排队时，虽然顾客都和咖啡师同处于店内空间，但实际上对空间的拥有感不同。横向排队的顾客能够"经受"（身体参与感受）咖啡师的操作空间，感觉到服务者和自己是在同一空间（即使离得很远，也能看到），而纵向排队的顾客不能够"经受"咖啡师的操作空间（即使快轮到自己了，也看不到）。对一件在自己不能参与感受的空间里发生的与自己相关的事，顾客就会有焦虑感。

这些解释和重构，使人们从一个现象中看到了普遍的原理，

[1]　［美］赫伯特·A.西蒙：《人工科学》，武夷山译，111 页，北京，商务印书馆，1987。

从而在遇到同类现象时也能洞察其中的问题。这样深入浅出的分析在书中比比皆是，让人们体会到，现象学细化、深化了人们的感觉，对设计研究非常有用。

本书在总体结构上是按照体验本身、时间、空间、交互活动这一逻辑顺序展开的，分别论述了体验的逻辑、内时间体验、现象空间体验、精神交互体验中的设计问题，提出了相应的设计方法论。此外还特别探讨了设计伦理问题，提出了设计实践的"道德律"。最后总结论述了现象学方法对设计思维的深化和对设计教育的启发。

设计从其本质来看，既是实践的思想，又是思想的实践。

目前，业界非常关注设计思维，但设计思维并非一种机械性的操作流程，而是人们发挥能动性和创造性的思想过程。无论是设计理论研究还是设计实践操作，都需要思想的洞察力。

现象学为激发、保护人们的思想洞察力提供了哲学方法论基础。可以说，现象学方法是设计思维"工具箱"中一个必备"工具"。为了让人们了解这个"工具"并自由、自觉地使用它，作者用了一本书的篇幅。

我同意作者在自序中的说法："这是一本为设计师的自由而呐喊的书。"

愿读者喜欢这本书，并从中获得自由的共鸣！

本书是"设计思想论丛"中新出的一本。衷心感谢清华大学出版社纪海虹主任对本套丛书长期以来的大力支持！

辛向阳

同济大学长聘特聘教授、XXY Innovation 创始人

2022 年 2 月 7 日

自 序

这是一本为设计师的自由而呐喊的书。

满怀激动，打出上面这第一行字。又觉得太骄傲或者太正经了，想删掉。转念一想，开端无疑只是个决心，只有开始写，才能往下写。如果删了这一句，接下来的这一段也得删。写要花时间，删也要花时间。时间用掉了，屏幕上还是白纸一张。无法追忆的惘然，总比不上兴酣笔落的浪漫。

于是决定不删。因为，这是我心里最想说的话。一本书，从序言开始就应该奉上作者的诚实。

设计理论对设计实践有用吗？搞理论和做设计的人，心里都不免嘀咕过这个问题。

设计要创造出可感物，因此离不开感觉。而理论并不能推导出感觉，就像想知道什么是"甜"，看上一百篇论述"甜"的文章，也不如吃一块糖。更要命的是，设计本质上是"无中生有"的创造活动，是面对虚无的直接行动。没有任何理论能教人创造，也没有任何理论能代替行动。从这个意义上说，设计不需要理论，甚至要排除理论的干扰才能进行。

但设计又需要理论。原因在于，理论不仅能描述、交流感

觉，而且要为感觉的自由做辩护，要用语言为感性的世界"立法"，从而使设计师对自己的自由创造达到自觉。

也就是说，设计师要将自己的感觉，在用物质定型以形成人造世界的同时，也能够用逻辑定型，以形成自己的理念世界。这个理念世界与现存世界之间有一种张力，即通常所说的理想与现实的张力，从而促使现实不断朝着理想迈进。

如果没有理论的训练，设计师不仅无力构建自己的理念世界，而且很容易被已有的世俗观念击垮，成为过去生活的俘虏，失去创造的自由。

因此，设计理论的作用，归根结底是让人在设计活动中获得自由。

技术性的设计理论，可以让设计师获得手段的自由。

思想性的设计理论，可以让设计师获得目的的自由。

目前，前者较多，由于其可操作性强，被人们视为"干货"；而后者较少，大概也只有被称为"东京的达·芬奇"的日本著名设计家黑川雅之，敢于说出"设计师应该是哲学家"。一般设计师即便悟出了这个道理，也不敢说这个话，既怕冒犯了哲学，又怕冒犯了客户，只能谦虚地说："设计师应该是工匠。"

的确，手段的自由，只是工匠的自由；而目的的自由，才是设计师的自由。

说到自由，人人都渴望自由。自由，不仅写在核心价值观里，也镌刻在人们的心里。马克思所设想的未来理想社会，就是自由人的联合体。

设计，就是使人类不断获得自由的活动。这不是对设计的定义，而是对设计本质的体验。

设计师，就是人类自由精神的落实者。真正的设计师，不仅应该是脚踏实地的工匠，而且应该是仰望星空的哲学家。他（她）要把人类可能拥有的自由，从浩瀚的精神世界带到地面。

哪里有自由，哪里就是设计师的精神家园；哪里有不自由，哪里就是设计师的用武之地。

从这个意义上，就能理解西蒙说的"凡是以将现存情形改变成理想情形为目标而构想行动方案的人都在搞设计"。也能理解为什么把邓小平同志称为"总设计师"。当然也能理解为什么"人人都是设计师"。

人的本质是自由自觉的生命活动，设计师就是被要求充分发挥人的本质的人。被谁要求呢？不是别人，正是自己。生命的内驱力，或者说精神的创造力，每时每刻都在人的心中催促着：把理想实现出来！

"要有光，于是就有了光。"这是精神创造或者说创造精神的真谛，应该成为设计师的座右铭。要有光，是目的；有了光，看见了光，就把目的实现了。"目的"这个词很传神，目之所向，所看到的东西，就是目的。没有实现出来时，属于理想；实现出来，就变成现实。设计师就是把理想和现实连接起来的人。科学家创造的是科学世界，哲学家创造的是理念世界，艺术家创造的是艺术世界，设计师创造的是生活世界。在生活世界里，容纳了前面三个世界的光。设计师要把自己看到的光，让一切人都看到。

这就涉及"看"了。

现象学就是研究"看"的哲学。现象学要恢复人们"看"的自由，让人有信心去"看"，有勇气去描述"看"到的东西。看，既是肉眼的看，也是"心眼"的看，凡是显现在我们意识中的东西，都是看到的东西。我们不仅能看到红橙黄绿青蓝紫，也能看到喜怒忧思悲恐惊，还能看到真善美假恶丑；不仅能看到现实世界，还能看到可能世界——如理想世界、幻想世界、童话世界、艺术世界等非实存的世界。可能世界虽然不一定实存于时空，但仍然是人能直接体验到或者说直观到的世界。有

理想的人，能真实地感觉到理想对自己的召唤；沉浸在童话中的人，能真实地感受到童话世界的美好；陶醉在艺术中的人，能真实地感受到艺术世界的魅力。所以说，可能世界同样具有真实性，这种真实性是精神生活的真实性。

现代现象学的开创者胡塞尔就是要克服近代科学理性的狭隘视野，将被科学理性视为非理性的东西如情感、意志、想象、信念等都纳入理性考察的范围，这样就恢复了理性的完整，扩大了科学的范围，使自然科学和精神科学统一为一个科学。现象学的口号"回到事情本身"，就是让人直接看事情本身，而直接看到的东西具有自明性。在直接的看中，就能看到事情的本质，这就是"本质直观"。现象学要把各种观念还原到人们的直观体验。

现象学提醒人们不要用已有的观念来裁剪生活世界，而要用生活世界的体验来裁判观念，从而恢复生活世界的丰富性，恢复人对自由自觉的生命活动之体验（这是一切知识的来源）的合法性。

这个基本道理可以用中国古代"郑人买履"的寓言来说明。量好的尺码当然是客观的知识，可是别忘了，尺码也是从脚上量出来的。买鞋要符合尺码，归根结底还是要符合脚的感受。那么，直接用脚试试，鞋子是否合脚就能得到直观证明了。宁信度而不信足，连鞋也买不成了。

生活中人们固然不会这样买鞋，但与之同理的现象却屡见不鲜。人们忘记人工物（器物、观念、制度等）的设计初衷是为了增进人的自由，反而要牺牲人的自由去适应人工物，而且还没有理由反驳。现象学就是要给人们提供去反驳的理由。马克思说："感觉通过自己的实践直接变成了理论家。"[1] 胡塞尔

[1] 马克思：《1844年经济学哲学手稿》，3版，86页，北京，人民出版社，2000。

说："关于客观科学世界的知识都是在生活世界的明见性中'建立'起来的。"[1] 人的感觉本身就是一种直观事物本质的能力，直观到的东西不需要其他知识来证明，感觉本身就是证明。一切理论活动、实践活动，都离不开人的直观体验。这是现象学给我们的启发。但要理解这一点，必须经过现象学的训练。

当代著名哲学家邓晓芒先生说："当今国际哲学界，没有现象学的训练就像没有康德哲学的训练一样寸步难行，可惜今天意识到这一点的中国学者还不太多。"[2]

哲学界尚且如此，更遑论设计界了。现象学对设计界来说不啻天方夜谭。谁会为研究设计而进行现象学的训练呢？那简直是为了解决地球上的问题而寻找外星人帮忙，不说是小题大做，至少是舍近求远了。还不如绘画训练，更能证明研究设计的资格。

说到这里就想到，现象学的理论还真有点外星人的感觉。"一般意识""先验自我"，这些概念都已经把地球人放到括号里了，它们适用于一切有自我意识的存在，当然包括外星人。正因为这样，现象学给了我们一种超越历史和文化的视角，直接从自我意识的直观开始，描述自己看到的事物。这些事物如果还不在现实中，那么，描述同时就是创造，就是设计。设计从问题开始，现象学则让我们真正看到问题；设计要以人为本，现象学则让我们真正回到人本身。

可以说，现象学似乎不需要设计学，但设计学肯定离不了现象学。甚至可以说，设计学天然就是现象学，只是不自觉罢了。由于这种不自觉，设计师处处遭受各种流俗观念的束缚，

[1]　［德］埃德蒙德·胡塞尔著，［德］克劳斯·黑尔德编：《生活世界现象学》，倪梁康、张廷国译，274 页，上海，上海译文出版社，2005。
[2]　邓晓芒：《西方哲学探赜：邓晓芒自选集》，4 页，上海，上海文艺出版社，2014。

"戴着镣铐跳舞"成了一种正常姿态。

设计学者的情形也相似。很多人努力论证设计的不自由，发明种种镣铐，以理论的方式说服设计师接受不同于艺术家的命运。

艺术家可以把"以人为本"坦然地理解为"以人性为本"，把自己的自由感受放在第一位。而在设计师这里，"以人为本"却首先得被理解为"以他人为本"。设计师的自由感就变成了需要排除的自私感，必须靠撒谎才能掩护自己的直观。像艺术家一样观察，像政客一样说话，成为很多设计师的生存之道。由于冠冕堂皇的语言不能为真切的体验定形，设计师的体验能力不断流失，创造的激情也会随之消磨。其结果是，设计师作为人类可能生活的探索者，不再有勇气寻找光。在一个没有光的情境中，一切对创新的呼唤都会成为哀叹。

在技术理性笼罩的现代氛围中，现象学重新把寻找光、看到光的勇气赋予每一双眼睛、每一个心灵。

虽然现象学的理论门槛比较高，容易让人望而却步，但它讲出了每个人最真切的生活体验，能够唤醒设计师的自由，为设计师的自由作辩护。就凭这一点，设计师都有必要去现象学的花园里逛逛。哪怕是走马观花，也能大开眼界，受到鼓舞。实际上，设计师并不需要成为哲学家，能拥有现象学的态度和勇气，了解现象学的基本方法，也就足够了。

多年来，除了设计学专业，我对哲学也保持着同样浓厚的学习兴趣。曾为了梦想去报考华中科技大学邓晓芒教授的外国哲学博士，虽然英语没考好，但两门专业课"西方哲学史"和"现代西方哲学"的成绩让我很满意。后来在本院读辛向阳教授的设计学博士时，设计学和哲学两方面的积累就都用上了。本书就是在我的博士论文《基于现象学视角的体验设计方法论研究》基础上完成的。书名叫《设计现象学启蒙》，不是要给

别人启蒙，而是记录我在设计哲学研究中的自我启蒙。做学生、做教师这么多年，我真正体会到了邓晓芒先生的话：

　　启蒙是人的自由本性[1]。

　　一切学习都是自学，与电脑不同，人的本性就在于有自学能力。[2]

　　人有责任探究自己，建筑自己，把自己作为一项毕生的工程来建造。[3]

　　生命的意义就在于自我探求。这种探求，在理论上就是哲学；在实践上就是艺术。更确切地说，它就是作为艺术的哲学和达到了哲学层次的艺术。[4]

<div style="text-align:right">

代福平

2022 年 1 月 26 日

于江南大学设计学院

</div>

[1]　邓晓芒：《批判与启蒙》，130 页，武汉，崇文书局，2019。
[2]　邓晓芒：《新批判主义》，361 页，北京，北京大学出版社，2008。
[3]　同上书，363 页。
[4]　同上书，312 页。

目　录

绪 论

体验预料到一种哲学，正如哲学只不过是一种被澄清了的体验。[1]

——梅洛－庞蒂

现象学就是纯粹体验的描述性本质论。[2]

——胡塞尔

我们以前只是设计一些"刺激"，而现在我们要与那种过去分道扬镳，用明亮的眼睛看待平常，得出设计的新思路。[3]

——原研哉

体验设计开启了设计研究的新范式。国内外研究者已经尝试从不同的角度对体验设计进行探索并取得了理论进展。本书试图从现象学的视角来研究体验设计，并以理论方式将其初步

[1] ［法］莫里斯·梅洛-庞蒂：《知觉现象学》，姜志辉译，502页，北京，商务印书馆，2001。
[2] 倪梁康：《胡塞尔现象学概念通释(修订版)》，2版，142页，北京，生活·读书·新知三联书店，2007。
[3] ［日］原研哉：《设计中的设计》，纪江红译，23页，桂林，广西师范大学出版社，2010。

建构为一个方法论。

　　为什么要从现象学视角研究设计？国内外研究者在这方面的研究进展如何？本书研究了哪些问题？本书采用的研究方法是什么？这是笔者在绪论部分要回答的问题。

第一节　体验设计是设计现象学的入口

　　体验经济时代的到来，标志着人们对生活体验的重视。体验设计所关注的核心问题，就是改善人的体验。而现象学恰恰为我们研究人的体验提供了哲学基础。现象学的本质，就是要描述纯粹体验，以恢复生活世界的丰富意义。体验设计表征了现实中的时代，而现象学则表征了思想中的时代。前者反映出人的需求转向，而后者则反映出这一需求背后的精神逻辑。在这样的时代背景下，从现象学视角研究体验设计，不仅是可能的，而且是必然的。现象学为体验设计方法论或者说体验设计哲学提供了坚实的地基。

一、体验经济时代的核心诉求：人的体验

　　与传统社会的短缺经济相比，现代社会的物质丰裕程度大大提高，以至于被称为"消费社会"。人们在基本物质需求被满足之后，还要追求美好生活的体验。非物质社会、经济审美化、日常生活审美化等概念，都表达出对这一现象的关注。当体验经济概念出现后，人们发现这一概念很好地表达了时代的特点和趋势。

　　"体验"这个词有一种魔力，一说出来，人们都懂，几乎

不用解释。人们凭自己的体验就可以理解"体验"这个词。特别是在汉语中，与英文 experience 对应的词，有经历、经验、体验等。汉语的这种细致区分，表达了我们文化心理中对于体验层次的敏锐把握。例如，一个人上过大学，他可以说"我有读大学的经历"，"我有读大学的经验"，"我有读大学的体验"。第一种说法表明了他具有大学学历，第二种说法则表达了他读大学期间获得了某种阅历和知识，第三种说法则表达了他"品尝"到大学的"滋味"，或者说领会了大学的意义。如果说，经历是一种客观过程，经验是一种主客观的结合，那么，体验更偏向于纯主观的感受。大家一起"经历"了共同的大学生活，但每个人积累的"经验"会有一些差别，而每个人"体验"到的大学则因人而异。每个人"体验"到的大学，都是真实的，但这种真实，不是客观的真实，而是主观的真实，是主观的价值判断，是每个人赋予大学的意义。

因此，体验设计，从字面上看，是为人的体验而设计；从内涵上看，是为了给人的生活以意义，让人体验到意义。设计对物的研究、对行为的研究，最终是要赋予人的生活世界以丰富的意义。如果说，在农业经济、工业经济时代，人们对体验的追求还是一件奢侈的事情，那么，在体验经济时代，对体验的追求则是一个正当的需求，设计关注的重点也从人工物转向人的体验。

二、现象学的基本目标：描述纯粹体验

体验设计所关注的体验，在哲学领域也早就受到关注。特别是在 20 世纪初，现代现象学哲学出现后，体验成为现象学的研究对象。

最早使用现象学这个词的是德国启蒙思想家 J. H. 拉姆贝

特 1764 年出版的《新工具》一书。在书中，作者将现象学看作研究假象的理论。德国哲学家康德 1770 年和 1772 年的书信中都提到"一般现象学"[1]。康德把"现象"和"物自体"区分开了，一般现象学就是要划分人的经验界限，人所能认识的是现象界，至于现象后面的本质，那是"物自体"，是人所不能认识的。德国哲学家黑格尔于 1807 年出版的《精神现象学》，则是关于"意识的经验科学"，也就是意识的体验科学。康德、黑格尔的现象学对于现代现象学产生了重要影响。德国著名哲学家胡塞尔（Edmund Husserl）则是现代现象学的创立者。

在胡塞尔现象学看来，现象和本质不是分开的，从现象中就可以直观到本质。

那么，现象学与体验是什么关系呢？

胡塞尔创立现象学的初衷，是为了帮助科学克服"危机"。这个危机就是，科学在近代以来朝着自然科学的工具理性方向片面发展，忽视人对生活的丰富体验，把意义这种价值理性排除在科学研究之外。科学研究的事实，竟然不包括人们生活中实际感受到的意义和价值这些事实。因此，胡塞尔提出"回到事情本身"，这被视为现象学的精神。

"事情本身"就是人们切身体验到的东西。人们体验到的东西，不能仅用自然科学的标准来衡量，相反，它应成为自然科学是否有意义的衡量标准。人所体验的意义是一种精神现象，真正严密的科学应该是包括精神科学在内的科学。现象学的出现，为从精神科学角度研究人的体验奠定了方法论基础。

胡塞尔说："现象学就是纯粹体验的描述性本质论。"[2]

[1]　[美]赫伯特·施皮格伯格:《现象学运动》,王炳文、张金言译,ii-iv 页,北京,商务印书馆,2011。

[2]　倪梁康:《胡塞尔现象学概念通释(修订版)》,2 版,142 页,北京,生活·读书·新知三联书店,2007。

在他看来，体验的内容是人们意识中被给予的一切意向对象。现象学就是要描述人的体验。之所以说现象学是"纯粹体验的描述性本质论"，是因为它要研究的是体验的普遍性、本质性的结构。在此基础上，人们可以研究各种各样的体验。胡塞尔在《逻辑研究》中对体验的确切定义是："在这个意义上，感知、想象意识和图像意识、概念思维的行为、猜测与怀疑、快乐与痛苦，希望与忧虑、愿望与要求，如此等等，只要它们在我们的意识中发生，便都是'体验'或'意识内容'。"[1] 因此，现象学诠释学的代表人物、德国哲学家伽达默尔（Hans-Georg Gadamer）说："体验概念在胡塞尔那里就成了以意向性为本质特征的各类意识的一个包罗万象的称呼。"[2]

的确，胡塞尔现象学把人的一切体验都纳入进来了。人的体验既包括可以用自然科学研究的内容，也包括无法用自然科学研究而应当用精神科学研究的内容。这样就恢复了科学的人性根基，使科学成为真正严密的科学。自然科学的严密，用在研究人的精神体验方面，则是不严密的；而现象学从人的精神体验本身来研究精神，反而是严密的。

值得一提的是，伽达默尔作为胡塞尔的学生海德格尔（Martin Heidegger）的学生，在其《诠释学：真理与方法》中，对德语中的"体验"（Erlebnis）一词的词源进行了细致的考证。他指出，体验这个词不像动词 erleben（经历）那样为人所熟悉，它是从 19 世纪 70 年代才成为常用的词，"在 18 世纪这个词还根本不存在，就连席勒和康德也不知道这个词。这个词最早

[1] 倪梁康：《胡塞尔现象学概念通释(修订版)》，2 版，143 页，北京，生活・读书・新知三联书店，2007。

[2] ［德］伽达默尔：《诠释学 I、II：真理与方法》，洪汉鼎译，100 页，北京，商务印书馆，2010。

的出处似乎是黑格尔的一封信"[1]。他说，是狄尔泰在《体验和诗》一书中首先赋予这个词以一种概念性的功能，之后就成为一个"受人喜爱的时新词，并且成为一个令人如此容易了解的价值概念的名称，以致许多欧洲语言都采用这个词作为外来词"[2]。

伽达默尔认为，体验一词之所以受人喜爱且变得流行，是因为"被工业革命所改造的文明复杂系统的弊端所产生的体验缺乏和体验饥渴"[3]。那么，体验的概念要表达什么？伽达默尔认为，它要表达"我们在精神科学中所遇到的意义构成物"[4]，他说："'体验'这个词的形成是与一个浓缩着、强化着的意义相适应的。如果某物被称之为体验，或者作为一种体验被评价，那么该物通过它的意义而被聚集成一个统一的意义整体。"[5] 对于伽达默尔来说，它要以艺术中的真理问题，反对那种被（自然）科学弄得很狭窄的真理概念，探讨精神科学视域中的真理。这和胡塞尔、海德格尔的现象学思想是一脉相承的。

三、从现象学视角研究体验设计的重要性和必然性

通常说，哲学是时代精神的表征。现象学对体验的重视，反映了现代人对被自然科学的工具理性所压抑了的精神生活的强烈需求。

胡塞尔对体验的定义，伽达默尔对"体验缺乏"和"体验饥渴"的表述，实际上正是在哲学层面揭示了今天体验设计兴

[1]　［德］伽达默尔：《诠释学 I、II：真理与方法》，洪汉鼎译，91页，北京，商务印书馆，2010。
[2]　同上书，93页。
[3]　同上书，98页。
[4]　同上书，99页。
[5]　同上书，100页。

起的原因。

以"描述纯粹体验"为基本目标的现象学，对于研究体验设计具有重要作用。它使我们能够回到体验本身，洞察体验的本质结构，把人们在意识中发生的感知、情感、意志的各种现象都作为人的体验来考察。这就为体验设计奠定了坚实的哲学基础。

同时，由于现象学的态度反映的恰恰是人在本来意义上对待生活世界的态度。只不过这种态度受到近代自然科学工具理性的漠视，人们所体验到的世界得不到工具理性的认可，不被认为是"理性"的。胡塞尔则恢复了理性的本来含义即体验中的直观自明性。

因此，研究体验设计时，人的体验这一"事情本身"就必然要求研究者切换到现象学态度。尽管研究者不一定知道自己所持的是现象学态度，甚至他可能没有听说过现象学这个词，但他往往不自觉地以这个态度来洞察体验，并直观到设计问题。现象学为这种态度的合法性提供了理论支撑。

尽管"体验"这个词在今天戳中了人们的痛点，体验设计理念激起了包括生产商、设计师和消费者在内的广大人群的共鸣，似乎体验经济时代已经有了扎实的观念基础，其实不然。目前的用户体验研究、体验设计研究，绝大多数还是习惯性地按照自然科学的工具理性思维进行的，人们觉得只有这样做，才是"科学"的研究。

当研究者用数学、统计学、物理学、实证心理学的方法研究体验设计时，靠数据的严格性来说服自己和别人时，往往会过滤掉很多真实体验的细节。自然科学的思维方法在体验设计研究方面有用处，但还不够。当研究者意识到这个局限时，往往自然地、却不是自觉地用现象学方法来研究体验设计，然后把获得的洞见用工具理性的形式包装起来，以取得认识的"合

法性"。

而一旦设计师自觉地运用现象学方法，他就可以真切地面对生活世界，相信自己的体验，也相信别人的体验，并进而认识到一切人的体验的共通性，从而真正建立起为促进人类的美好生活体验而设计的信心。

第二节　设计现象学研究现状

哲学领域的现象学研究已经非常深入，形成了现象学运动。胡塞尔针对西方近代以来的技术主义和唯科学主义导致人的生活片面化，导致知识掉转头来和自然物、人造物一起反对人自身的这个危机，提出"回到事情本身"，返回到理性之源（即人对生活的直接感受和理解），从而使哲学真正成为"严密的科学"即现象学，使人真正体验到充满人性意义的丰富世界即"生活世界"。他说现象学是"西方哲学的憧憬"。

设计学领域的体验设计研究也日益增长。体验设计概念虽然兴起很晚，却在很短的时间内深入人心。现在做设计必然要考虑人的体验，体验成为各类设计的共性追求。体验设计可以说是"设计学的憧憬"。

这两个"憧憬"的视野融合，展现出现象学方法引入设计学研究的广阔前景。

尽管目前从现象学角度研究设计，在国内外都很少，但土壤已经具备。欧洲国家、美国以及日本等设计发达国家在现象学研究方面有得天独厚的基础，设计研究者无形之中就会受其影响。在我国，一方面，体验设计的研究蓬勃发展，国外的体验设计著作一问世，很快就会被翻译为汉语，国内设计研究者

和设计师基本上可以同步分享体验设计研究成果；另一方面，国内近年在现象学文献的翻译上也有较多积累，特别是对胡塞尔、海德格尔、梅洛-庞蒂著作的翻译出版，已经很有规模，现象学研究也由原来的曲高和寡转变为"合唱团"。只不过，无论国内国外，目前的普遍现象是：设计学领域关注现象学的人比较少，而现象学领域关注设计学的人也很少。但这一现象必将会扭转，因为从根本上说，体验设计是设计学和现象学的交汇点。正如胡塞尔也谈到现象学直观与艺术直观相似、海德格尔以现象学视角思考建筑、伽达默尔以现象学方法思考艺术一样，设计学领域的研究者也必定能理解现象学，以此为自身的设计研究拓展新视野。

一、国外研究现状概述

目前，现象学介入设计学的研究已有萌芽，甚至在建筑设计理论方面已开辟出建筑现象学领域。体验设计作为设计研究的新兴领域，与现象学的结合也已初露端倪。

1. 现象学美学研究促进了设计理论的发展

现象学美学的研究为设计美学提供了最切近的资源。从胡塞尔现象学出发，德国的现象学美学形成了以盖革（Moritz Geiger）为代表的主观派和以英加登（Roman Ingarden）为代表的客观派；法国现象学美学家杜夫海纳（Mikel Dufrenne）试图使上述两派在感性的基础上达到一致，认为世界的美学意义既依赖于人对它的认识、再现，又依赖于人的情感自我体验和创造性想象。这些理论对包豪斯以来的设计流派和运动产生了直接和间接的影响。

2. 建筑现象学的研究已有显著进展

建筑现象学重视人类在日常生活中对场所、空间和环境的感知和体验。挪威当代国际知名建筑理论家诺伯舒兹（Christian Norberg-Shulz）所著的《建筑：存在、语言和场所》《场所精神：迈向建筑现象学》是这个领域的代表性作品。诺伯舒兹将胡塞尔、海德格尔、梅洛－庞蒂等现象学家的理论运用在建筑学中，产生了广泛影响。

3. 现象学方法开始应用于产品设计创新理论

美国国家工程院院士，美国艺术与科学院院士唐纳德·A.诺曼（Donald A. Norman）和意大利米兰理工大学创新管理学教授罗伯托·韦尔甘蒂（Roberto Verganti）在国际设计研究领域知名学术刊物《设计问题》（Design Issues）2014年第1期发表的论文《渐进性与激进性创新：设计研究与技术及意义变革》中，明确提出"意义驱动"这一概念。[1] 这是现象学的生活世界意义理论的一种应用。

4. 现象学方法在交互与服务体验研究中有独特价值

荷兰代尔夫特理工大学的费尔南多·塞克曼迪（Fernando Secomandi）和埃因霍芬理工大学的德克·斯内尔德斯（Dirk Snelders）在《设计问题》2013年第1期发表的论文《服务界面设计：后现象学方法》，运用海德格尔现象学、梅洛－庞蒂的知觉现象学和伊德的技术现象学理论，探讨了"用户—界面"的四种关系即具身关系、诠释关系、他异关系、背景关系。[2]

[1] Donald A. Norman, Roberto Verganti. Incremental and Radical Innovation: Design Research vs. Technology and Meaning Change. *Design Issues* 2014, 30(1):78-96.

[2] Fernando Secomandi, Dirk Snelders. Interface Design in Services: A Postphenomenological Approach. *Design Issues*, 2013, 29(1): 3-15.

这篇论文展现了从现象学视角理解界面时所具有的独特优势。在习以为常的界面中，他们发现了人与界面交互时有四种类型的体验，它们之间有着细致的区分。如果没有现象学的视角，这种细致区分就可能停留在无意识的混沌状态。这也给体验设计研究提供了一种启发，即研究者一旦将现象学思想、观点或方法运用在交互与服务的体验中，就会看出深层次的问题，并且能找到恰当的术语来表述这些问题。

5. 将现象学与体验设计相结合的研究已见端倪

美国设计学者卡娅·托明·布坎南（Kaja Tooming Buchanan）认为，现象学为她的研究提供了初始框架，而且对调研中的观察方法很有帮助。她说她的纤维艺术设计作品的理论基础源自胡塞尔和梅洛-庞蒂。[1]

丹麦设计学者加斯帕·L. 延森（Jesper L. Jensen）在《深层体验设计》一文中提出了体验的三个维度，这三个维度是从有形维度（工具维度）、流程/行动维度（使用维度）和意义维度（深层维度）来划分的，分别是工具性（Instrumental）、使用（Usage）、深层体验（Profound Experience）。他在文中运用了胡塞尔和海德格尔的现象学术语和思想，认为"海德格尔和胡塞尔等人所代表的现象学传统，主张将体验视为参与现实世界显现的自然过程。海德格尔认为，从体验中获得洞察力需要研究日常生活中的具体现象，因为在其中可以发现真正的意义"，"人们普遍认为体验是主观的，所以我们不能设计出一个体验的所有细节和情感效果，但我们可以'为'一个体验而设计。个人体验（以及每个人在其中发现的主观意义）将在个人经历体验时形成，并且对每个人都是不同的"[2]。

[1] Kaja Tooming Buchanan. Creative Practice and Critical Reflection: Productive Science in Design Research. *Design Issues*, 2013, 29(4): 17-30.

[2] Jesper L. Jensen. Designing for Profound Experiences. *Design Issues*, 2014, 30(3):39-52.

美国学者托马斯·温特（Thomas Wendt）2015年出版《为生活而设计：理解体验设计》（*Design for Dasein: Understanding the Design of Experience*），其中的Dasein是德文词，这个词在日常意义上被翻译为"生活"，在现象学术语中通常译为"此在"。温特具有设计学和现象学研究兴趣和相关知识，将现象学和设计学进行了较好的融合。尽管这本书篇幅不长，但仍然较为详细地探讨了胡塞尔、海德格尔等的现象学理论与体验设计的内在关联，也探讨了伊德的技术现象学理论对体验设计的启发。[1]这标志着国外体验设计与现象学的交叉研究的最新进展。

二、国内研究现状概述

目前，国内的设计现象学研究可以概括为以下两个方面。

1.技术现象学、建筑现象学、现象学美学、艺术现象学的研究已迈开步伐，并已形成一定的研究基础

主要研究有：技术现象学方面有杨庆峰著的《技术现象学初探》；建筑现象学方面有沈克宁著的《建筑现象学》；现象学美学方面有张云鹏著的《现象学方法与美学：从胡塞尔到杜夫海纳》、苏宏斌著的《现象学美学导论》、肖朗著的《海德格尔现象学美学研究》；艺术现象学方面有孙周兴著的《以创造抵御平庸：艺术现象学演讲录》、司徒立著的《终结与开端》、叶朗主编的《意象》（第四期）等。

2002年中国现象学哲学专业委员会与中国美术学院、浙

[1] Thomas Wendt. *Design for Dasein: Understanding the Design of Experiences*. New York: Createspace Independent Pub, 2015.

江大学共同举办了"现象学与艺术"国际研讨会,在这次会议上,国内现象学领域的著名学者倪梁康、孙周兴、陈嘉映、邓晓芒、王庆节、张庆熊、张祥龙、张志扬等人和国内艺术学领域的学者许江、范景中、曹意强、高士明、焦小健、张坚等人围绕艺术现象学撰写了专题论文。艺术现象学研究机构也开始建立,如中国美术学院建立了艺术现象学研究中心。这对于艺术学门类下的设计学中开拓出设计现象学研究方向,是一个很好的启发和推动。

2. 设计学领域的现象学研究尚处于萌芽阶段

虽然设计学是艺术学门类下的一级学科,但由于设计学科以往偏重设计实践而理论研究相对薄弱,与哲学思辨性更加疏远一些,这就导致现象学领域和设计领域的研究者很少有理论兴趣以及知识储备来关注和吸收对方的研究。这种情况下,将现象学和设计学交叉产生的研究成果极少。

从国内建筑现象学、现象学美学、艺术现象学研究的步伐来看,以体验设计为核心的设计现象学也必将迈出实质性的步伐。这方面,李清华所著《设计与体验:设计现象学研究》是一个好的开始。[1] 该书从现象学的角度切入体验设计,对人类生活世界诉诸设计所展开的意义创造和追寻实践进行了宏观描述,从哲学研究的角度把体验设计和现象学的关联作为一个学术问题提出来,体现出了学术研究的敏锐性,同时也预示着设计学和现象学结合的研究趋势。

[1] 李清华:《设计与体验:设计现象学研究》,北京,中国社会科学出版社,2016。

三、相关研究文献综述

按照现象学的方法，文献综述不能满足于文献的统计学罗列，而应当对文献的思路进行把握，从中看出研究者思维模式的本质规律，从而为新的研究提供一种坐标。

笔者尝试运用这种方法，对国内外的体验设计文献进行综述。

目前，体验设计研究可以分为三种类型，一是基于自然科学思维的体验设计研究；二是基于社会科学思维的体验设计研究；第三种类型已显出端倪，即基于精神科学思维的体验设计研究，本书即属于此种类型。

1. 基于自然科学思维的体验设计研究

基于自然科学思维的体验设计研究，是把用户体验当作自然客观对象，进行外在的观察、测量、归纳，从可量化的数据分析中得出规律性的认识。这种研究的典型例子是美国学者图丽斯（Tom Tullis）、艾博特（Bill Albert）所著的《用户体验度量：收集、分析与呈现》。他们从自然科学思维角度对"用户体验是什么"进行了这样的描述：

尽管很多用户体验专业人士对什么是"用户体验"都有自己的看法，但我们认为在定义用户体验时需要考虑到下面三个主要特征：

1）有用户参与。

2）用户与产品、系统或者有界面的任何物品进行交互。

3）用户的体验是用户所关注的问题，并且是可观察的或可测量的。

4）如果用户什么也没做，我们可以只测量态度和喜好度，例如，选举投票或者调查你最爱什么口味的冰淇淋。

在自然科学思维模式下，用户体验研究人员可以运用各种技术手段对用户体验进行度量，并整理成数据。用户体验度量包括绩效度量（如任务完成程度和时间）、自我报告度量（如满意度测评）、可用性问题度量（如问题出现频率和优先级别），有时还会从认知神经方面进行度量（如眼动追踪、情感反应及其他生理指标度量）。图丽斯等研究者对这种研究抱有自然科学主义的乐观："我们认为，任何产品或系统都能从用户体验的角度予以评估，只要这种产品或系统与用户之间存在着某种形式的交互界面。我们难以想象会存在一种没有任何形式的人机交互界面的产品。我们认为这是一件好事，这意味着我们可以从用户体验的角度来研究几乎所有的产品或系统。"[1]

此外，来自日本的产品可用性工程师樽本徹也，在其所著的《用户体验与可用性测试》[2]中，也是着眼于从产品可用性工程学角度进行用户体验的可用性测试方法和流程。该著作是这一领域一部优秀的基础级读物。

的确，任何产品或系统都能从用户体验的角度予以评估，但数据测量这种自然科学的方法只是其中一种方法，并且它有自身的限度。正如有研究者指出："实证主义者的认识论会将研究者或顾问框定为所谓的'专家'，他们具有专门知识，但'他人'（如社区利益共享者）却无法接触到那些专门知识。"[3]当

[1] ［美］图丽斯、［美］艾博特：《用户体验度量：收集、分析与呈现》，2 版，周荣刚、秦宪刚译，4 页，北京，电子工业出版社，2016。
[2] ［日］樽本徹也：《用户体验与可用性测试》，陈啸译，北京，人民邮电出版社，2015。
[3] Marie K. Harder, Gemma Burford, Elona Hoover. What Is Participation? Design Leads the Way to a Cross-Disciplinary Framework. *Design Issues*, 2013, 29(4): 41-57.

用户研究变成专门的知识，需要专家来进行专业操作分析时，离用户的真实体验也就疏远了。由于人的体验并不是一个纯客观的、完全可被外在观察的界面操作活动，而是以界面操作中为中介的人与人的社会交往活动；因此，社会科学的思维方法就必然进入用户体验研究者的视野。

2. 基于社会科学思维的体验设计研究

尽管社会科学也是希望以自然科学的思维方式把社会现象研究变成科学，但毕竟社会现象不是自然对象，而是人的活动。因此，社会科学容纳了很多定性的、主客观相结合的、历史与逻辑相结合的方法。这显然达不到自然科学从量出发的精确，但它是另一种精确，即从质出发的精确。有研究者注意到：设计学作为新兴的学科，"在某些情况下属性和研究术语是从其他学科借用或改编的，特别是从社会科学"[1]。这是必然的。

把体验设计研究从自然科学思维向社会科学思维过渡的一个代表性研究成果是美国学者古德曼（Elizabeth Goodman）等人所著的《洞察用户体验：方法与实践》。他们已经意识到自然科学的那种严格性对用户体验而言是不够的，因此他们声明："我们的宗旨不是遵循严格的规程得出一个可预测的解决方案，而是定义和重新定义特定的问题和机遇，然后在此基础上作出创造性的反应。"[2] 他们也提出一套用户体验研究"工具"，但这个工具已经从技术性的测量工具过渡到理解人的方法了。这些工具除了通用的招募与访谈、问卷调查、使用性测试以外，还包括对话式技术、实地访问、日记研究、全球性研究与跨文

[1] Ian Lambert, Chris Speed. Making as Growth: Narratives in Materials and Process. *Design Issues*, 2017, 33(3): 104-109.

[2] ［美］古德曼等：《洞察用户体验：方法与实践》，2版，刘吉昆等译，11页，北京，清华大学出版社，2015。

化研究、分析定性数据、打造以用户为中心的企业文化等。

主要运用社会科学思维进行体验设计研究的代表性成果，当属美国研究者哈雷·曼宁（Harley Manning）、凯丽·博丁（Kerry Bodine）所著的《体验为王：伟大产品与公司的创生逻辑》。书中指出，很多人并不了解用户（客户）体验：

> 客户体验是一切的核心——它决定了你如何进行你的业务，你的员工在同客户和彼此之间互动时的行为方式，以及你所提供的价值。你着实不能忽略这个问题，因为你的客户在每一次接触到你的产品、你的服务以及你提供的帮助时就会留意到这个问题。
>
> 那为什么还有那么多商业领袖对如此重要的客户体验问题视而不见呢？主要是因为他们对自己的无知浑然不觉——从什么是"客户体验"开始。当然，大多数高管至少听过"客户体验"，但他们通常只认为这是"客户满意"的另一种说法罢了。
>
> 这种误解最终酿成了大祸。因为如果你不明白客户体验究竟为何物，不明白为什么客户体验如此重要，你就会面临丢掉客户的危机。[1]

那么，究竟什么是客户体验呢？哈雷·曼宁等人首先澄清了人们长久以来的一些误解，指出客户体验不是温柔和妥协，客户体验不是客户服务，客户体验不是可用性，然后提出他们的观点：

[1] ［美］哈雷·曼宁、凯丽·博丁：《体验为王：伟大产品与公司的创生逻辑》，高洁译，6页，北京，中信出版社，2014。

　　客户体验是公司为客户提供的产品和服务，是如何管理自己的业务，以及你的品牌代表着什么。客户体验就是在客户试图去了解你的产品并进行评估、考虑购买产品、尝试使用以及遇到问题时所产生的思考。此外，客户体验也是他们在与你互动时的感受：激动、高兴、安心，或紧张、失望、沮丧。[1]

最后总结为一句话：

　　客户体验是客户如何看待与交易公司之间的互动。[2]

　　可以说，这样的描述体现了对客户体验的洞察。它关注到了体验的主观性，将人们对客户体验的表面的、单一的认识引向较为全面的思考。但它仍然是一种经验描述，类似这样的描述还可以增加很多。他们所否定的"客户满意""温柔妥协""客户服务""可用性"其实也都出现在这个描述中。甚至，他们一方面认为把"客户体验"理解成"客户满意"是一个可能"酿成大祸"的"误解"，另一方面却在提出客户体验金字塔时将"客户满意"列入客户体验的最高层级（愉悦——"我对此颇感满意"）。读者读到这些内容，可能会有两种感觉，一是作者自相矛盾，二是作者的概括似乎也是大家熟知的，只不过包括得更多一些。

　　因此可以说，哈雷·曼宁等人的理解固然比那些简单化的理解强多了，但也只是量的增加，而缺少质的深入。所谓质的深入，就是从根源上阐明客户体验的形成机制，从而使人能够以一驭万、自觉地发现客户体验的更多细节。这就需要进行方

[1]　［美］哈雷·曼宁、凯丽·博丁：《体验为王：伟大产品与公司的创生逻辑》，高洁译，6页，北京，中信出版社，2014。

[2]　同上。

法论层面的研究。当然，他们的长处在于案例经验，能做到这样的抽象概括，也表明一种朝向理论的努力。

此外，另一本著作也强烈地体现了社会科学的思维方法，这就是英国学者奎瑟贝利（W. Quesenbery）和美国学者布鲁克斯（K. Brooks）所著的《用户体验设计：讲故事的艺术》。作者意识到使用那种自然科学思维的工具和流程已经用掉了用户体验研究者的很多精力，再来一个"讲故事"的方法，似乎意味着更多的工作。他们特意说明，这不是增加新的任务，而是使原有的流程更加有效。他们说："也许你会想：'不要再给我增加任务了，按现在的流程事情已经够多得了。'别担心。如果你已经有了良好的用户体验流程，可能已经在收集和使用故事。这本书可以帮助你更有意识和更高效地来做这件事。"[1]

把用户体验设计视为"讲故事的艺术"，显示出与自然科学不同的思维方式，突出了体验设计研究的人文特征。作者说："我们都会讲故事，这是最自然的信息交流方式之一。讲故事的历史与人类历史一样悠久。本书将介绍如何用新的方式使用我们已经拥有的技能：将讲故事这种古老手段应用于用户体验设计领域。"[2] 他们认为"故事是一种将对这些人（用户）的理解与设计流程联系起来的方法"[3]。这就意味着，对用户体验的测量、分析只有在用户故事的情境中才能被更好地理解。国外有设计研究者就探讨"用户故事如何激励设计？"[4] 他们注意到要为设计师提供主观洞察的空间，以引出、描述和解释用户体验。用户故事必然涉及文化情境，

[1] ［英］奎瑟贝利、［美］布鲁克斯：《用户体验设计：讲故事的艺术》，周隽译，4页，北京，清华大学出版社，2014。
[2] 同上。
[3] 同上。
[4] Ozge Merzali Celikoglu, Sebnem Timur Ogut, Klaus Krippendorff. How Do User Stories Inspire Design? A Study of Cultural Probes. *Design Issues*, 2017, 33(2): 84-98.

人种学（民族志）的方法就常常被采用。"在以用户为中心的设计中，人种学方法用于观察、交谈和理解用户，以将他们的观点纳入设计解决方案的评估和创建中。"[1]

另外，还有两部研究著作也是运用社会科学思维研究用户体验设计。一部是来自美国的体验设计领域的专家加瑞特（Jesse James Garrett）所著的《用户体验要素：以用户为中心的产品设计》，书中将体验要素分为 5 个层面即表现层、框架层、结构层、范围层、战略层。这个体验要素的划分产生了较大的影响。[2]另一部是来自美国的用户体验设计师卢克·米勒（Luke Miller）所著的《用户体验方法论》，书中介绍了"用户体验的核心是用户需求""善于利用限制才能创造好的用户体验""学会给用户讲故事"等方法和经验，提出了超预期用户体验五要素即易学、高效、易记、纠错力、愉悦度。[3]该著作属于经验讲述型的著作。

体验是人的体验，人的属性在于其社会性。因此，对于用户体验研究来说，社会科学思维比自然科学思维更基础。研究者使用数据测量、仪器观察、统计分析等技术方法来研究用户体验时，往往觉得有些枯燥，好像和真实的用户体验隔了一层，仿佛有着一种"郑人买履"的意味（只信尺码，而不相信自己的脚）。而站在社会科学思维角度，研究者就进入了用户的生活情境，同理心可以得到充分发挥，从而对用户体验有一种贴近的、真切的感觉。而且这种感觉不会因与数据冲突而屈服，反而要根据这种感觉来纠正数据。

[1]　[英]奎瑟贝利、[美]布鲁克斯：《用户体验设计：讲故事的艺术》，周隽译，4页，北京，清华大学出版社，2014。

[2]　[美]加瑞特：《用户体验要素：以用户为中心的产品设计》，范晓燕译，北京，机械工业出版社，2012。

[3]　[美]卢克·米勒：《用户体验方法论》，王雪鸽、田士毅译，北京，中信出版社，2016。

　　有学者意识到社会科学方法并不完全适用于对未来的设计研究，"长期以来，社会科学家一直在努力解决这样一个悖论，即他们的大部分数据都是历史数据，而其目的是描述未来和预测未来。当社会行为可供学习时，它们已经过了制定的时刻。这对设计的影响是显而易见的：'无论预期发生什么，都不会像预期的那样发生'"[1]。"从一开始就完全预测什么将改变或影响设计方向是不可能的"[2]。因为未来不是由现在的数据决定，而是由精神的自由发展所决定。

　　由自然科学的思维方法深入到社会科学的思维方法，这是体验设计研究方法的重要发展。它为精神科学思维方法的运用开辟了道路。

3. 基于精神科学思维的体验设计研究

　　精神科学的概念是在哲学领域发展起来的。黑格尔把自然界的本质归结为精神，因此，自然科学是为精神科学做准备的。马克思指出，完成了的自然主义就是人本主义，完成了的人本主义就是自然主义。恩格斯则把"思维着的精神"称为"地球上的最美的花朵"[3]（又译为"物质的最高精华"[4]）。

　　狄尔泰（Wilhelm Dilthey）认为自然现象和人文现象不同，前者可重复，后者则是独一无二的。研究人文现象需要内在体验和同情，这就超出了物质的领域而进入了精神的领域，因此他提出了与自然科学相对的"精神科学"。狄尔泰说："所有

[1] Stuart Reeves, Murray Goulden, Robert Dingwall. The Future as a Design Problem. *Design Issues*, 2016, 32(3): 6-17.

[2] Barry Wylant. Design and Thoughtfulness. *Design Issues*, 2016, 32(1):72-82.

[3] 恩格斯：《自然辩证法》，载《马克思恩格斯选集》，第3卷，462页，北京，人民出版社，1972。

[4] 恩格斯：《自然辩证法》（节选），载《马克思恩格斯文集》，第9卷，426页，北京，人民出版社，2009。

各种意图都完全存在于人类精神的领域当中，因为对于人来说，只有这个领域才真正是真实的。"[1] 胡塞尔在称赞狄尔泰为"最伟大的精神科学家之一"的同时，也进一步澄清了自然科学与精神科学的关系，即精神科学是自然科学的前提。

胡塞尔指出："因为真正的自然按照其意义，按照自然科学的意义，是研究自然的那个精神的产物，所以它是以精神科学为前提的。"[2] 他说："精神并不是在自然之中或在自然之旁的精神，而是自然本身被纳入精神领域。"[3]

邓晓芒先生指出："从人类数百万年特别是最近两千多年的历史发展来看，精神生活不光是人类进化和发展的最高花朵，还是自然界整个进化和发展的最高花朵。人类的精神生活代表了自然界的本质和精髓，形成了用来衡量宇宙发展水平的最高标准，体现了自然界最深刻的本质。"[4]

用户体验作为人的体验，本质上是一种精神现象，因此只有在精神科学的层次上才能得到真正的把握。自然科学的方法也只有在精神科学这一前提下才能得到恰当应用。

前面所述的基于社会科学思维的体验设计研究，实际上就已经朝着精神科学的方向靠近了。其实，现有的社会科学、人文科学都属于精神科学的范畴，只不过它们要么想像自然科学一样"科学"（社会科学），要么觉得自己不是科学而是学科（人文学科）。它们需要从精神科学角度达到自觉，即它们也是科学（关于人的科学），而且是为自然科学奠基的精神科学。有翻译者认为狄尔泰的"精神科学"一词的德文

[1] ［德］狄尔泰：《精神科学引论》，第1卷，艾彦译，30页，南京，译林出版社，2014。
[2] ［德］埃德蒙德·胡塞尔：《欧洲科学的危机与超越论的现象学》，王炳文译，418页，北京，商务印书馆，2001。
[3] 同上。
[4] 邓晓芒：《哲学史方法论十四讲》，247页，重庆，重庆大学出版社，2008。

Geistewissenschaften 的英文对应词可以是 Human Sciences（中文为"人文科学"），但是"Human Sciences 在这里从根本上并没有把 Geistewissenschaften 所具有的含义表达出来"[1]。

　　体验设计研究已经显现出精神科学的端倪。设计研究者意识到设计是要设定价值观，提供一种价值服务。[2] 这方面，美国学者布鲁斯·莱夫勒（Bruce Loeffler）、布莱恩·T.丘奇（Brian T.Church）所著的《绝佳体验》表现最为明显。这本书不谈如何测量用户体验，而是强调以同理心洞察用户体验，书中提出的"I.C.A.R.E"五大原则即"印象、联系、态度、回应、绝佳特质"都是属于无法测量的精神原则。作者说："我们相信，现在是时候树立一种价值观并且发动一场关于体验的'复兴运动'了。……这些伟大企业的共同之处之一就是它们一直在努力呈现一种绝佳体验，并且相信它们的顾客值得最好的服务和生活体验。"[3]

　　此外，需要提到另一本书即《体验设计：创意就为改变世界》。这是日本电通公司内部的跨部门创意团队"体验设计工作室"（Experience Design Studio）2014 年 9 月至 11 月为中国的大学生授课内容的整理。[4] 其文字虽不多，但却是站在精神科学的视角研究用户体验设计。它特别重视设计师的精神创造力、想象力、与众不同的人生经历对于创造体验价值的重要性。书中许多像箴言一样简洁深刻的句子，对于体验设计非常有启发。比如："运用我们人类特有的想象力，以及我们每

[1]　［德］狄尔泰：《精神科学引论》，第1卷，艾彦译，5页，南京，译林出版社，2014。

[2]　Nassim JafariNaimi, Lisa Nathan, Ian Hargraves. Values as Hypotheses: Design, Inquiry, and the Service of Values. Design Issues, 2015, 31(4): 91-104

[3]　［美］布鲁斯·莱夫勒、布莱恩·T.丘奇：《绝佳体验》，高尚平译，306页，北京，中信出版集团，2018。

[4]　［日］Experience Design Studio工作室：《体验设计：创意就为改变世界》，赵新利译，北京，中国传媒大学出版社，2015。

个人与众不同的人生经历，去从事能够发挥绝对创造性的工作。"[1]"体验设计的关键是依靠成员独特的想象力，创造丰富多彩的 Experience。"[2]"要从真实的用户视角看问题，重视自己作为用户时的看法和感受。这一点做不到，站在别人的立场上开展企划几乎是不可能的。"[3]

胡塞尔说："我确信，意向性的现象学第一次将精神作为精神变成了系统的经验与科学的领域，并由此而引起了认识任务的彻底改变。绝对精神的普遍性包括了所有的以绝对的历史性存在着的东西，自然作为精神的构成物而被归属于这种绝对的历史性。只有意向性的现象学，而且是超越论的现象学，才借助于它的出发点和它的方法，给人们带来了光明。"[4]体验设计作为对精神事物的探究，也呼唤着现象学的介入。现象学的方法，同样也给体验设计的研究者带来了光明。

英国学者斯图尔特·沃克（Stuart Walker）就提出了设计要对人性中的精神性予以探究，"将精神性和个人伦理标准纳入我们对可持续的理解当中"，"当代可持续设计理念把'内'功或者说精神发展与外在的德行以及对他人、对世界本身的怜悯联系在一起"[5]，以建立与智慧经济相适应的物质文化。

[1]　［日］Experience Design Studio 工作室：《体验设计：创意就为改变世界》，赵新利译，10页，北京，中国传媒大学出版社，2015。

[2]　同上书，40页。

[3]　同上书，86页。

[4]　［德］埃德蒙德·胡塞尔：《欧洲科学的危机与超越论的现象学》，王炳文译，420页，北京：商务印书馆，2001。

[5]　Stuart Walker. Design and Spirituality: Material Culture for a Wisdom Economy. *Design Issues*, 2013, 29(3): 89-107.

第三节 本书研究内容和研究方法

本书将现象学引入设计学研究，探究设计的技术性方法所赖以立足的方法论。设计方法论也就是设计哲学。

一、研究内容

本书提出了基于现象学视角的体验设计方法论。这一理论首先从分析体验的历史和逻辑入手，接着论述了体验的形成机制和人性目标。在此基础上，按照时间、空间、人的活动、设计师的精神这一逻辑顺序，论述了内时间体验设计、现象空间体验设计、精神交互体验设计、设计师的精神操练的基本方法。最后，总结论述了现象学方法对设计思维的深化及对设计教育的启发。这些内容包括以下 7 个方面，分别对应于一至七章。

1. 体验设计的历史和逻辑

体验设计的诞生经历了四个阶段：从人机工学兴起之前的萌芽阶段，到人机工学开启的启蒙阶段，再经过用户体验的深入阶段，最终发展到体验设计概念的形成阶段。这一历史进程背后，是人与人工物关系从合一到异化、再到重新合一的逻辑进程。

2. 体验的形成机制与人性指向

体验的形成机制在于人的统觉。人通过统觉所具有的想象力自由变更活动，获得了超越具体时间和空间的体验。人们（包

括一切用户）在体验中所追求的各种具体满足，都可以归结为对人性的追求，其指向是人的自由、尊严、幸福。

3. 内时间体验设计方法论

人们的体验是在现象时间和现象空间中进行的。内时间是胡塞尔现象学的术语。和自然科学的客观时间不同，现象学意义上的时间是一种"现象时间"，或者叫"内时间"。人的体验在空间维度主要表现为对空间事物的统觉。基于胡塞尔的内时间意识现象学理论，本书提出和论述了内时间体验设计方法论，包括"原印象体验""回忆体验""期望体验"三方面的体验设计原理。

4. 现象空间体验设计方法论

和时间维度相似，现象学意义上的空间也不同于自然科学的客观空间（物理空间），它是一种"现象空间"，或者叫"直观空间""心理空间"。本书提出的现象空间体验设计方法论包括五个内容：一是受胡塞尔空间直观思想启发，提出了统觉界面体验设计思维方法（包括广义界面设计思维、全触点设计思维）；二是受海德格尔的"诸空间"思想和"上手之物"思想的启发，提出了"上手"界面体验设计思维方法；三是受梅洛-庞蒂的知觉现象学思想的启发，提出具身性体验设计的方法；四是受伊德的技术现象学"人-技"关系模式的启发，探讨了非具身界面体验设计方法；五是从中国人的居住体验出发，解读了海德格尔《筑·居·思》一文中的建筑现象学思想及其对当代人居体验设计的启示。

5. 精神交互体验设计方法论

在现有的人机交互、人际交互基础上，本书提出了"精神

交互"概念，阐述了交互体验的三层次。基于马丁·布伯的"我－你"关系哲学思想，论述了精神交互体验设计的原理是与用户建立"我－你"关系。这一原理为同理心思维、全触点设计思维、"痛点"设计思维、"容错"设计思维、"允许例外"设计思维奠基。为了创造美好的精神交互体验，必然要求深化用户研究、变革组织模式。本书相应地提出了用户动态画像的创建方法，描述了组织变革的愿景特征。精神交互体验设计方法论的提出，为人们深入理解用户体验的奥秘、优化用户体验提供了一种新的路径。

6. 设计师的精神操练

在体验设计范式下，设计师的内在体验是创造用户体验的基础。设计师角色的本质是"人为事物的立法者"。设计师必须以人性的普遍沟通为目标，发挥理性精神（包括努斯精神和逻各斯精神），激发想象力、深化感觉能力。这一部分进行了中西造物观的比较、布坎南和黑川雅之的设计修辞思想比较，并提出了设计实践的"道德律"。

7. 现象学方法对设计思维的深化及对设计教育的启发

运用现象学的"回到事情本身"与"本质直观"的方法，可以使我们深入理解设计的本质。设计是善的目的及其可视化表达，设计思维是指向"人的自由"的目的思维，设计思维的每个阶段都贯穿着人的自由。设计教育应立足于设计思维的本质，从设计判断力、设计表达力、设计创造力等方面培养学生的自由创造精神。

二、研究方法

本书的研究方法主要是现象学还原方法、历史与逻辑相一致的方法。下面分别予以说明。

1.“现象学还原”方法

这是本书研究的基本方法。此方法是由现象学创立者胡塞尔提出的一个重要方法。

“现象学还原”是胡塞尔现象学中的一个方法论的核心概念。胡塞尔认为现代科学理性以及实证科学占据统治地位，把人的精神存在、人性、价值、意义等都变成了不属于科学的问题。而这些问题恰恰是与我们每个人最切身相关的问题。因此，他提出在研究人性和精神科学时，应当把实证科学的观点“悬置”起来，回到最直接的体验或者说直观，把我们意识到的东西描述出来。这种悬置就是对已有的成见“加括号”，以免它干扰我们的直观。现象学还原就是“回到事情本身”。邓晓芒先生对“现象学还原”方法做了一个清晰透彻的概括：

> 所谓的“现象学还原”是胡塞尔提出的一个方法论的核心概念。胡塞尔有感于现代科学理性及实证科学在一切与人性有关的领域中的霸权地位，使得科学本身在人的精神存在和历史性方面变得很不“科学”了，这种科学要求“将一切评价的态度，一切有关作为主题的人性的，以及人的文化构成物的理性与非理性问题全部排除掉”，以至于“理性总是变成胡闹，善行总是变成灾祸”。（胡塞尔：《欧洲科学的危机与超越论的现象学》，王炳文译，商务印书馆 2001 年，第 16 页）因而他提出在探讨与我们自己最切身相关的人性和精神科学问题时，应当首先把那些既

定的实证科学成见（如客观事物的存在、主客观的区分）放进括号里面，悬置起来存而不论，完全凭借直观来对我们所意识到的"意向对象"加以描述。这就叫作"现象学还原"，或者说"回到事情本身"，通俗地说，就是回到那种科学原理建立于其上的最直接的体验或直观，看看它们在未受实证科学规范之前本身具有什么样的本质结构。

这种本质结构是通过一种"本质还原"的方式获得的。胡塞尔进一步认为，这种被直观到的本质具有一种先验的确定性层次，所有那些变更都是这一本质的不同例证，而它本身则是永恒不变的，是这些例证得以可能显现出来的根据。同时，例如，看到的红色和听到的声音之间、闻到的气味之间、疼痛之间、爱恨等之间，显然也是有严格区分的，由此我们可以建立起一个基于直接体验之上的"可能世界"以及在这个世界中的"前谓词逻辑"。这种前谓词逻辑就是与人的生活世界直接相关并可以用来建构一门严格意义的人文科学或精神科学的方法论。在此基础上，我们再来考察自然科学或实证科学是如何建立起来的，对它们的适用范围加以限定，也就是通过"去括号"而显示出这些原来独霸一切的科学领域本身何以可能的"根"，这就足以消除它们对人文科学和精神科学所造成的片面化和干扰作用了。通过现象学还原，胡塞尔为我们理解和把握一切人性的领域打开了不受自然科学限制的广阔的视野，奠定了自然科学和人文科学的共同根基。[1]

"体验"以及"体验设计"就属于"和我们自己最切身相关的人性和精神科学问题"，现象学还原方法尤其适合研究这

[1] 邓晓芒：《论中国传统文化的现象学还原》，载《哲学研究》，2016(9)，35页。

一类问题。

国外有设计研究者已经意识到："设计师开始面临新的挑战。设计师、设计研究者和工业界都希望探索情感和情绪以及它们与设计解决方案的联系。这带来了对新的设计方法的兴趣，这些方法能够深入到更模糊的主题中，例如体验、日常实践的意义和情感，并将它们与创新的解决方案联系起来。"[1]可以说，现象学方法正是新的设计方法之一。现象学对于探究日常生活中的体验、情绪、情感、意义这些对实证科学而言显得模糊的主题提供了清晰的思考方法。

实际上，在设计研究中已经有现象学还原方法的不自觉的应用。例如人们熟悉的赫伯特·A.西蒙（Herbert Alexander Simon）在《人工科学》一书中对设计的经典论述：

> 凡是以将现存情形改变成想望情形为目标而构想行动方案的人都在搞设计。生产物质性人工物的智力活动与为病人开药方或为公司制订新销售计划或为国家制定社会福利政策等这些智力活动并无根本不同。[2]

西蒙实际上是运用了现象学还原方法。他把各种具体的专业设计活动放进括号，悬置起来存而不论，直观到了设计的本质是"将现存情形改变成想望情形为目标而构想行动方案"。这就找到了现实中的各种专业设计活动的"根"。因此西蒙才说"如此解释的设计是所有专业训练的核心"。[3]设计之所以能够跨学科，设计思维之所以能够在各个行业应用，就是设计

[1] Tuuli Mattelmaki, Kirsikka Vaajakallio, Ilpo Koskinen. What Happened to Empathic Design? *Design Issues*, 2014, 30(1): 67-77.
[2] ［美］赫伯特·A.西蒙:《人工科学》,武夷山译,111页,北京,商务印书馆,1987。
[3] ［美］赫伯特·A.西蒙:《人工科学》,武夷山译,111页,北京,商务印书馆,1987。

的本质使然。现在人们研究设计思维，并不区分是产品设计思维、视觉传达设计思维、环境设计思维还是其他专业的设计思维，而恰恰要把产品、视觉传达、环境等等这些词语放进括号，从而直观到设计思维的本质。这个本质是现存的和未来的各种设计专业所共有的普遍思维方法。

又如，服务设计专家桑普森（Scott E. Sampson）在探究"服务是什么"时，认为用列举服务行业如银行、接待、咨询、医疗、垃圾收集等来描述服务并不能得出服务的真正定义，因为"这样的定义方式缺乏其内涵的直观性"[1]。他想追求服务概念内涵的"直观性"，这正是现象学的追求。不论桑普森是否自觉到自己在使用现象学方法，他的探究过程正是现象学还原方法的运用。在悬置了具体的行业、专业后，他在服务现象中直观到了服务的本质，从而为他的服务设计理论奠定了基石。尽管也有学者从历史发生的角度来探讨服务的本质，但桑普森的探究则是立足于现象学的直观原则的。表 0-1 就是对桑普森发现服务本质的过程的展示。

表 0-1　服务本质的现象学还原

服务的现象			
悬置	事情本身的结构	悬置	事物的本质
（手术）	过程作用于顾客的	（身体），	这是服务；
（汽车维修）	过程作用于顾客的	（汽车），	这是服务；
（课堂）	过程作用于顾客的	（头脑），	这是服务；
（税务记账）	过程作用于顾客的	（财务记录），	这是服务；
（商务咨询）	过程作用于顾客的	（商务问题），	这也是服务；
……	过程作用于顾客的	……	这都是服务。
服务活动的本质：服务过程作用于顾客所拥有的资源			

[1]　［美］桑普森:《服务设计要法：用PCN方法开发高价值服务业务》，徐晓飞、王忠杰等译，7页，北京，清华大学出版社，2013。

日本设计家黑川雅之说："在设计过程中，我们需要扔掉所有既有概念、成见，从零开始思考设计对象对于人类的价值。也就是说，我们根据人们的行为、需求而创造新的事物，在追求这个过程中所诞生的便是设计。""在探寻事物应有的存在形式时，我们需要与事物本身对话。"[1] 他的这种"扔掉所有既有概念、成见"的做法就是现象学所说的"悬置"，他的"与事物本身对话"就是现象学所说的"回到事情本身"。只有悬置成见，才能还原出事情本身。

我国工业设计家柳冠中教授指出，设计是从设计"物"到设计"事"。他说："体验经济、服务经济、信息经济的时代中，更多的设计是在创造'事'，而不仅仅是'物'。……设计，看起来是在造物，其实是在叙事，在抒情，也在讲理。"[2] 这也是一种现象学的还原，从"物"中直观到"事"，回到事情本身。

本书中，笔者运用现象学还原方法，深入探究体验设计的方法论。主要表现在：

1）悬置用户体验概念，对体验进行了现象学还原，阐明体验的本质是人的统觉，体验追求的目标是人的自由、尊严、幸福。

2）悬置时间中的体验的具体方式，还原出时间维度的体验本质是内时间体验，由此构建内时间体验设计方法论。

3）悬置空间中的体验的具体方式，还原出空间维度的体验本质是直观空间体验，由此构建现象空间体验设计方法论。

4）尤为重要的是，悬置人机交互、人际交互的各种接触方式，还原出交互体验的本质是精神交互，由此构建精神交互

[1]　[日]黑川雅之：《设计修辞法》，张钰译，76页，石家庄，河北美术出版社，2014。

[2]　柳冠中：《事理学论纲》，长沙，中南大学出版社，2006。

体验设计方法论。这一方法论可以从更深层次上为体验设计思维奠基。

5）悬置设计师的具体行业、职业，还原出设计师角色的本质是"人为事物的立法者"，由此探讨了体验设计范式下设计师的新定位。

6）悬置设计师同理心的各种外在表现，还原出同理心的本质是设计师与世界建立的"我 - 你"关系。

7）悬置设计思维的流程性表述，还原出设计思维的本质是设计师自由的设计判断力。

2. 历史和逻辑相一致的方法

所谓"历史和逻辑相一致"，是指历史进程和逻辑规律相符合。这是黑格尔提出的、马克思也非常重视使用的科学研究方法。

关于对这个方法的理解，哲学家邓晓芒先生批判了一种"干瘪的解释"，即把"逻辑的和历史的一致"理解为是"史论结合""夹叙夹议"。他说："这种预先将两方面预制好再将其焊接起来的作法丝毫也不解决问题。在最好的情况下，它也只不过是'渊博'加'偏见'而已，它冷寂地、漠不关心地、轻描淡写地对待一切信息资料，用不着花力气，只不过是使用一种现成的'技术'。真正的逻辑的和历史的一致则要求研究者的'投入'，要求研究者全身心地浸透于他的对象，要求从当代人高度发展了的意识形态水平去设身处地'体验'历史人物和各种思想的内在冲动、意向和转向，不仅从概念上，而且从价值判断和情感感受上使历史生动地为自己所统摄。"[1]

[1]　邓晓芒：《实践唯物论新解：开出现象学之维》（增订本），245页，北京，文津出版社，2019。

　　就设计学研究而言，在设计史中，可以洞察到设计的逻辑；同时，设计的逻辑也必然要在设计史中表现出来。设计领域的学者如果具有这样的方法意识，就能在纷繁复杂的设计现象中构建出真正的设计理论，而不是停留于外在的设计经验描述。

　　本书第一章就运用"历史和逻辑相一致"的方法，阐述了体验设计的历史和逻辑。为人们总体上理解了解体验设计的发生过程及蕴含于其中的规律，提供了便利。

　　此外，本书在每个章节提出理论观点的同时，都将设计现象（设计观点、案例）纳入视野，这不仅是论证过程的需要，也是历史和逻辑一致的需要，而且更是现象学所说的"去括号"方法的需要，即把悬置的内容在阐明本质的基础上再放出来，使这些"前见"变成有"根"的理解。

　　综上所述，通过现象学的方法，本书尝试将体验设计的研究层次从自然科学思维层次、社会科学思维层次提升到精神科学层次或者说哲学层次，为体验设计理论研究提供一种新的视野和方法的参考。现象学的思想深邃宽广，体验设计的理论异彩纷呈，笔者只是管窥蠡测，以一朵理论的小花来礼赞体验设计的春天。

第一章

体验设计的历史和逻辑

体验设计的兴起，是设计范式的一次深刻变革。那么，体验设计在历史上是怎样诞生的？它是一种什么样的设计思维？它与其他设计范畴（产品设计、视觉传达设计、环境设计以及交互设计、服务设计）是何种关系？这正是本章所要探讨的三个问题，即体验设计的历史、体验设计的逻辑、体验设计与诸设计范畴的关系。

第一节　体验设计的历史

"体验"这个词可以说是一个很常见的词，与人们的日常生活密切相关。同时，作为一个哲学概念，它又有着丰富的内涵，正如有学者所言："在过去一百多年中西方审美与文学理论中，'体验'都是须臾不可离开的基本范畴。"[1] 正因为如此，

[1]　刘旭光：《论体验：一个美学概念在中西汇通中的生成》，载《复旦学报(社会科学版)》，2017(3)，104页。

当体验概念进入设计领域形成"用户体验"乃至"体验设计"概念时，迅速引起人们的共鸣，同时开启了一个新的研究领域。

体验设计的概念形成，虽然是近些年的事，但就其所代表的从使用者角度来考虑问题这一设计思维和实践的立场而言，却伴随了迄今为止的整个设计史。设计本来就是立足人的需要将自然事物变成人为事物的创造过程。因此可以说，体验设计的诞生是设计史长期孕育的结果。这个孕育过程，经历了四个阶段，即人机工学之前、人机工学、用户体验、体验设计。

一、人机工学之前的阶段

这是体验设计的萌芽阶段。由于生产力的落后，人工物能够有助于人类生存，就已经是很好的设计了。哪怕它给人带来种种不适，但忍受它仍然比没有它的处境更好受些。同时，它也给了人们不断改善人工物使之更适合人的渴望。这个阶段要求设计出的东西"有用"，理想状态则是"实用、经济、美观"。

二、人机工学阶段

人机工学（human factors engineering）阶段是体验设计的启蒙阶段。由于工业化技术的进步，设计师成为专门的职业，设计的追求从"有用"提升到"高效"，促进了人机工学的研究。李乐山先生称此阶段的工业设计思想是"以机器为本"的阶段[1]。但人机工学的发展，必然会从机器转向人，必然会发展到关注"用户体验"（虽然那时还未用到这个词）。

人机工学的代表人物、美国著名工业设计师亨利·德雷夫

[1]　李乐山：《工业设计思想基础》，第2版，285页，北京，中国建筑工业出版社，2007。

斯（Henry Dreyfuss，1904—1972）在 1950 年 11 月的《哈佛商业评论》上的一段话可以看作用户体验的启蒙宣言："需牢记的是，正在做的东西是要乘坐的、坐的、看的、对谈的、活动的、操作的，是某种方式下给一个人或一群人用的。当产品在使用过程中使人产生不适时，设计师便失败了。另一方面，当产品在使用的过程中令人感到更安全、更加舒适、让人更渴望去购买，使人们工作起来更加有效率，或者就是十分愉悦，这时，设计师成功了。"[1] 今天，人们非常熟悉的、朗朗上口的"有用的、好用的、渴望拥有的"这一设计评价标准，在德雷夫斯这段话中已见端倪。今天，人们逐渐认识到："人的需求决定了设计指导路线的主观性，同时也决定了设计评价标准的主观性。"[2]

三、用户体验设计阶段

用户体验设计（user experience design）阶段，是在技术高度发展的物质丰裕时代，设计从"以机器为本"深入到"以人为本"（Human-Centred）的重要阶段，出现了"以用户为中心的设计"（user-centred design，UCD）。

至晚在 1988 年，诺曼在他出版的 *The Psychology of Everyday Things*（1990 年再版时书名为 *The Design of Everyday Things*，中文版译为《设计心理学》）一书中已经提出了设计的概念模式应由"设计模式"转变为"用户模式"[3]，设计师要站在用户体验的角度思考问题。人机交互设计专家叶展先生

[1] ［美］亨利・德雷夫斯：《为人的设计》，陈雪清、于晓红译，1 页，南京，译林出版社，2012。

[2] 耿琳琳：《设计与科学的关系：基于方法论的考察》，载《自然辩证法研究》，2017(12)，111 页。

[3] Donnald A. Norman. *The Design of Everyday Things*. New York: Bantam Doubleday Dell Publishing Group, Inc., 1990.16-17.

为诺曼的《情感化设计》中译本所作的推荐序中，有一句很有意思的话，他说，这种趋势（指设计的情感化趋势）"虽然并不起自诺曼，但却被他的书所准确捕捉并代表了"[1]。实际上，对"以用户为中心的设计""用户体验"这些趋势，我们也可做同样的理解，它们虽然并不一定起自诺曼，但却被他的书所准确捕捉并代表了。

用户体验设计，其直接起源是交互设计。由于计算机的广泛使用，人机交互的问题受到广泛重视，形成了"人机交互（Human-Computer Interface，HCI）设计"概念，以解决用户界面（User Interface，UI）设计的问题。1989 年，英国皇家艺术学院开设第一个与计算机有关的设计课程，1990 年，苹果公司的设计师出版了《人机界面设计的艺术》（*The Art of Human-Computer Interface Design*）一书。人机交互的理论虽然是为软件工程服务的，但其理论基础则是认知心理学。因此，对用户界面的关注就必然深入到用户体验（user experience，UX，由于 UE 也指 User Engineering 即可用性工程，因此业界用 UX 指用户体验），于是出现了用户体验设计（User Experience Design，UXD 或 UED）。户体验设计概念出现后，很快就超出了人机交互设计的领域，而扩展到一切设计领域，因为它戳中了物质丰裕时代人们的痛点——渴望体验。

四、体验设计阶段

这是体验设计（experience design）概念最终形成的阶段。人们很快认识到，体验本身就是设计对象。各种设计活动，只

[1] ［美］唐纳德·A.诺曼:《情感化设计》,付秋芳、程进三译,XI页,北京,电子工业出版社,2008。

要它把营造体验视为核心目标，都可以包括在体验设计这个范畴中。

1999 年，美国的约瑟夫·派恩（B.Joseph Pine II）和詹姆斯·吉尔摩（James H. Gilmore）出版了《体验经济：工作是一个剧院，那么每个商业都是一个舞台》（*The Experience Economy: Work Is Theater & Every Business a Stage*）一书，提出了体验经济 (The Experience Economy) 的概念，认为未来创造价值的最大机会就在于营造"体验"。他们把体验视为在农业、工业、服务业之后的第四种经济形态，强调体验对于价值创造的重要意义，从而为体验设计概念的提出做了理论铺垫。

至于把体验和设计连接起来，组成"体验设计"这个词，则可以追溯至美国的内森·谢多夫（Nathan Shedroff）在 2001 年出版的《体验设计》（*Experience Design*）一书 [1]，这是体验设计概念形成的一个代表性事件。

2002 年约翰·赫斯科特（John Heskett）在其著作中也指出 20 世纪 90 年代开始的商业趋势就是强调"体验"，在设计公司也有了"体验设计师"（experience architects）的工作角色。[2]

此后，体验设计的概念在设计研究领域引起更多学者关注，迅速传播开来。

例如，IDEO 创始人之一的比尔·莫格里奇（Bill Moggridge）在 2007 年出版《设计交互》（*Designing Interactions*）一书，而两年后，他便提出"交互设计已死"（即数字产品的交互设计已成为人所共知的常识），认为"体验设计"才是更值得关

[1]　参看［英］大卫·贝尼昂：《交互式系统设计：HCI、UX 和交互设计指南》，孙正兴等译，93 页，北京，机械工业出版社，2016。

[2]　John Heskett, *Design: A Very Short Introduction*. New York: Oxford University Press Inc., 2002.

注的新兴事物。[1]

又如，2009 年 10 月中旬，清华大学美术学院、美国卡内基梅隆大学设计学院、香港理工大学设计学院联合主办了 2009 北京交互设计国际会议。会上，辛向阳教授将交互设计与体验设计衔接起来，他说："知道交互设计之后，我们常说是体验设计，或者说，一提到交互设计我们会想到这个用户有一个非常不错的体验。"[2] 飞利浦优质生活事业部交互设计创意总监保罗·内尔福特（Paul Neervoort）则引用了比尔·莫格里奇的话，以"交互设计已死，体验设计长存"（Interaction Design is Dead, Long Live Experience Design）作为演讲主题，他说："我们现在的任务是把交互设计转换为体验设计。"[3]

再如，2011 年诺曼在他出版的 *Living with Complexity*（中文版译为《设计心理学 2：如何管理复杂》）中，在第六章"系统和服务"论述了"对体验进行设计"（Designing the experience）。[4]

在我国，成立于 2010 年 12 月的广东省工业设计协会交互设计专业委员会（简称交互设计专业委员会，IXDC）在 2013 年 12 月正式更名为"国际体验设计协会"。从交互设计切换到体验设计，是如此的迅速和自然，说明这两个概念非常兼容，交互设计的目的就是创造人的良好体验。

辛向阳教授 2016 年在 IXDA（国际交互设计协会）教育峰会（芬兰）开幕式上的主题演讲《从用户体验到体验》，标志着国际设计研究领域从"用户体验"设计到"体验"设计本体的思维转换和深化（图 1-1）。

[1] 参见辛向阳：《混沌中浮现的交互设计》，载《设计》，2011(2)，45 页。
[2] 参见《交互与体验——交互设计国际会议纪要》，载《装饰》，2010(1)，13～23 页。
[3] 同上。
[4] ［美］唐纳德·A.诺曼：《设计心理学 2：如何管理复杂》，张磊译，147 页，北京，中信出版社，2011。

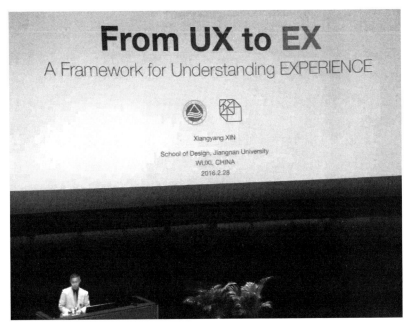

图1-1　辛向阳教授2016在IXDA（国际交互设计协会）教育峰会（芬兰）做主题演讲《从用户体验到体验》

　　国内学者胡飞教授等人指出："人机交互领域中从可用性到用户体验的脉络清晰可见，设计学则从回应'体验经济'的'体验设计'、到受用户体验强烈影响的'用户体验设计'，近来正回归'体验设计'。"[1]

　　可以说，经过这些设计学者的研究和推动，以及设计领域实践的回应，体验设计的概念得以确立，并越来越成为设计思考的基本范畴。

[1]　胡飞、姜明宇：《体验设计研究：问题情境、学科逻辑与理论动向》，载《包装工程》，2018(20)，60页。

第二节 体验设计的逻辑

在追溯了体验设计的历史脉络后，我们接下来阐述体验设计的逻辑。也就是说，要从人类设计思想发展的进程来理解体验设计。这就需要从哲学视野来考察了。

可以说，体验设计是对现代社会中人的异化状态的反思和积极行动。体验设计的历史和逻辑，就是作为造物者的人类追求自由的历史和逻辑。人通过人为事物的创造获得了超越自然的自由，又因受人为事物统治所导致的人的异化而失去自由，再通过把人为事物重新纳入到人本身的生活体验从而达到更高的自由。体验设计，归根结底，是为了让人体验到自由。

一、体验设计的自在阶段：人与人为事物的原初合一关系之形成

我们都知道，人是能制造、使用工具的动物。工具作为人为事物，是人身体的一部分，可以自由支配。通过工具，人又能制作很多人为事物，自由支配的范围越来越大。这样，人就创造出一个合目的的生活世界。

因此说，原初意义上，人为事物与人是和谐的、合一的。制作人为事物，既改善物质生活，又满足了精神生活。制作一件新工具并携带着它到处使用，人自身的力量变强了，这是很愉悦的事。即使制造出来的人工物并不那么好用，但制作过程中的充实感使人能接受使用过程中的不适感，用中国古话就叫"敝帚自珍"。人为事物与人的这种亲密一体的关系，使得人为事物对人而言，具有一种知觉和精神的"透明性"，在使用和理

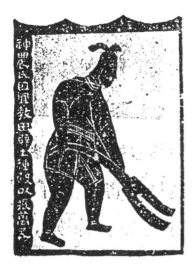

图1-2 神农用耜图

图1-3 晚清时期上海的简易纺纱机

解上不存在隔阂。例如《神农用耜图》[1]、就表征了早期人类与工具的亲密关系（图1-2）。著名社会纪实摄影家约翰·汤姆逊拍摄的中国晚清时期上海妇女使用简易纺纱机的场景[2]，则真实反映了男耕女织的自然经济阶段，人对工具的熟悉掌控（图1-3）。

著名设计学者维克多·马格林（Victor Margolin）关注到自行车与中国人生活的密切关系，他说"中国一直是骑自行车的国家，自行车在城市生活中发挥重大作用，因为它是一个流动的食品摊、修理店或低技术的货物运输工具。中国公司生产的自行车在西方国家不易获得，特别是一种焊有货架的自行车，可以实现这种用途"，"自行车已经使一个小企业成为可能，否则将不存在。自行车使商贩、厨师、机械师和其他人能够在街上建立企业。他们不仅可以在业务较少时从一个地点转移到另一个地点，而且还可以在不需要燃气动力汽车的情况下运输开展业

[1] 宋兆麟：《古代器物溯源》，82页，北京，商务印书馆，2015。

[2] ［英］约翰·汤姆逊：《中国与中国人影像：约翰·汤姆逊记录的晚清帝国》，徐家宁译，328页，桂林，广西师范大学出版社，2012。

务所需的一切。因此，节省汽油和减少大气污染是巨大的。中国与自行车相关的业务和服务范围不仅生态良好，也是对资金有限但有着非凡创造力的人的一种考验，他们可以将自行车改造成小型企业的车辆，或者将其用于其他需要机动交通的活动"[1]。的确，在我们的生活体验中，自行车与我们有一种合一的关系。

海德格尔称人与生活世界的这种原初合一关系为"上手状态"（ready-to-hand）。[2] 就像使用锤子干活，锤子用起来很顺手，得心应手，我们并不刻意体验锤子的存在。人在生活世界中的存在（此在）方式也是这样，生活世界不是一个外在于我们的陌生世界，需要我们去刻意体验它，而是我们一直就在生活世界之中，对这个世界心领神会。因此，生活世界与我们的关系是"上手"关系。可以说，工业社会之前的人为事物，跟人的生活是不脱节的。人们并不把"体验"当作一个问题来对待。这个阶段就是体验设计的自在阶段，体验自然而然地存在，并不作为问题凸显出来。人们并未意识到它，去反思它。

二、体验设计的自觉阶段：人为事物与人的对立关系之发现

工业化生产改变了人和人为事物的关系。技术的发展和专业分工的加剧，使工具变成越来越复杂的各种机器。机器的制造者和使用者也分离开来。机器不再"透明"，对使用者而言就是一个"黑箱"。机器虽然仍被视为人身体的延伸，但这延伸的身体不再与人亲密一体，而是要求人服从它。福特在工业制造业开创的流水线（图 1-4）[3]、泰罗创造的科学管理方法"泰

[1]　Victor Margolin. The Bicycles of China. *Design Issues*, 2016, 32(3): 92-97
[2]　［德］马丁·海德格尔：《存在与时间》，修订译本，3 版，陈嘉映、王庆节译，熊伟校，
　　　陈嘉映修订，81 页，北京，生活·读书·新知三联书店，2006。
[3]　［英］彭妮·斯帕克：《大设计：BBC 写给大众的设计史》，张朵朵译，45 页，桂林，
　　　广西师范大学出版社，2012。

图1-4　1930年福特汽车公司在伊普西兰蒂工厂的流水线

罗制"等，就是按照机器来要求人，其局限是重视效率而忽视人的因素。人创造了工具，却沦为工具；人创造了工业社会，人的生活却沦为标准化的流水线上的生活。人失去了主体地位，人本该具有的属人的性质如认知、意志、情感等被漠视，人沦为了物。人为事物与人的关系走向对立。

　　就现代社会来说，人创造了现代技术，却被现代技术支配，成了现代生活系统的"螺丝钉"。人不是在享受人性化的世界，而是在配合技术化的世界。这种现象在西方哲学家那里引起了深切的理论关注，马克思称之为"人的本质的异化"，胡塞尔称之为"欧洲科学的危机""人性的危机"，海德格尔称之为"集置占统治地位"（"集置"德文为 das Ge-stell，即各种装置的聚合，"集置占统治地位"指技术控制、支配人），马尔库塞（Herbert Marcuse）称之为"工业社会极权主义"造

成了"单向度的人"（"单向度的人，即是丧失否定、批判和超越能力的人。这样的人不仅不再有能力去追求，甚至也不再有能力去想象与现实生活不同的另一种生活。这正是工业社会极权主义特征的集中表现"[1]），杜威（John Dewey）则注意到了审美体验在日常生活中的丧失，他要论证日常生活和艺术的连续性，以填平工业化时代二者的鸿沟。[2] 这些哲学思潮正是对人类进入工业化社会以来遭遇的生存危机的反思。

按海德格尔的理论，人在被技术所统治的情形下，世界成了技术世界，与我们的关系就不再是"上手"关系，而是"在手"关系（present-at-hand）。就像锤子出故障了，我们才停下来，打量着手里的锤子，看它哪里坏了，这时"上手"状态就成为了"在手"状态。人为事物构成的生活世界对人而言一下子变得陌生了，看不懂了，不会用了，得学习如何操作了。人为事物从未像现在这样咄咄逼人，它使人陷入某种危险和恐惧。人的免于恐惧的自由受到了威胁。

设计本来是人的自由创造力的表现，在技术世界下，也被异化了。设计强化了人对技术的服从关系，却弱化了人对生活意义的体验。人们与生活之间，隔了陌生的技术，人们忙着适应层出不穷的技术之物，生怕被技术抛弃，跟不上时代。工具理性追求做事情的高效率，却不关心事情本身的意义。高效率并未使人有更多闲暇和自由，反而演变成生活的快节奏，让人更加忙碌，来不及思考生活的意义，来不及体验诗意和审美的生活。现代工业社会的设计将技术转化为控制自然的现实力量，同时也转换为控制人的自由的现实力量。正如设计学者杭间先

[1]　［美］赫伯特·马尔库塞:《单向度的人：发达工业社会意识形态研究》，刘继译，205页，上海，上海译文出版社，2008。

[2]　参看［美］约翰·杜威:《艺术即经验》，高建平译，北京，商务印书馆，2010年。

生所说，"现代主义时期的设计的历史，正是'工具理性'的大众生活形象史"，"设计的理性由解放的工具退化为统治自然和人的工具"。[1]

于是，人对生活的体验意识觉醒了。人们要摆脱人与人为事物的异化关系；人要摆正技术与人的关系。设计师的设计活动，出发点和落脚点都应当是人而不是物。人工物的目的是使人更像人而不是沦为物。德雷夫斯发出"为人的设计"的呐喊，显然并不是要陈述一个事实（设计本来就是为了满足人的需要而进行的活动），而是要呼吁"为人的体验而设计"。正如韩挺教授等人所指出的，设计的本质是"为人创造最合适的使用方式"[2]。这就促使体验设计从自觉阶段进入自为阶段。

三、体验设计的自为阶段：人工物与人的新型合一关系之重建

要摆脱人与人为事物的异化关系，恢复生活世界的"上手性"，有两种办法。一种办法是，退回到人与人为事物的原初合一关系。威廉·莫里斯（William Morris）等人试过这个办法，但实际上是行不通的。工业化生产是人类的巨大成就而非误入歧途，倒退是不可能的。这就只能用另一种办法，就是在工业化生产的基础上重建人为事物与人的合一关系。

体验设计就是要建立人为事物与人的新型合一关系。这是体验设计的自为阶段。所谓自为，就是人类有目的地创造符合自己需要的生活。与原初的合一关系相比，这种新型的合一关系主要表现为两个特征。

[1]　杭间：《设计的善意》，172页，桂林，广西师范大学出版社，2011。

[2]　韩挺、胡杰明：《设计本质探索：为人创造最合适的使用方式》，载《东华大学学报》（社会科学版），2005(3)，72～75页。

1. 设计对象：从物的客观性转向人的主观感受

设计是为了满足人的需要，但在技术不发达阶段，人类在设计活动中受到客观环境的限制很大，必须从客观出发，以符合客观的方式来满足主观需求。这就形成了一种“主观适应客观”的设计思维模式：只有服从人为事物才能满足人自己的需求。这种思维模式在工业社会之前漫长的人类造物历史中，一直占主导地位。到了工业社会之后，这种思维模式就变成了人服从机器。

体验设计概念的出现，标志着设计活动的立足点从客观世界转向了主观世界。这是设计思维的一次革命，其思想土壤是近代以来的哲学思潮。

以前的人类生活形成的观念是，主观必须服从于客观，精神必须服务于物质。要把它颠倒过来，让客观服从于主观，物质服务于精神，这在哲学上花了很大力气。

从康德提出“人为自然界立法”（他认为认识不是主观符合客观而是客观要符合主观，他称之为哲学认识论上的“哥白尼式革命”），到黑格尔用“绝对精神”唤起人的主观能动性，再到马克思以“自然向人生成”的思想批判“见物不见人”的旧唯物主义，再到现代哲学的人本主义哲学（意志主义、生命哲学）注重人的内在体验性，一直到现象学哲学将人的一切意向性对象（包括情感、愿望、幻想等以前被认为是非理性的东西）纳入研究范围从而建立起“真正严密的科学”，这一切都在为人的精神性存在、人的自由本质、人的生命体验做论证。这些哲学思潮构成了时代的精神土壤，萌发了体验设计理念。

我们可以发现，体验设计和产品设计、环境设计、视觉传达设计（这是传统的三大设计领域）的不同在于，体验是一种主观感受，而产品、环境、视觉传达符号都是客观对象。客观对象是可以设计的，而主观感受因人而异，是无法设计的。因

此，体验设计与其说是设计体验，毋宁说是为人的体验而设计。人为事物是设计师主观能动性或者说创造力的客观化，但它最终要诉诸使用者的主观感受即体验。

将设计思考的中心从物的客观性转变为人的主观性，这是一个根本的翻转，从此，物的逻辑就服从于人的逻辑了。这正是约瑟夫·派恩和詹姆斯·吉尔摩在提出体验经济这一概念时遵循的逻辑："当企业有意识地利用服务为舞台、产品为道具来吸引消费者个体时，体验便产生了"，"经营体验的企业，我们将称其为体验营造商，提供的不只是产品或服务，而是一种具有丰富感受，可以和每个消费者内心共鸣的综合体验"。[1]

曾经非常流行的"实用、经济、美观"的设计原则现在已经升级为"有用的、好用的、渴望拥有的"这个新设计原则。其原因在于前者更多关注物的客观性，而后者则强调人的主观感受。即使是设计师认为达到"实用、经济、美观"的产品，也必须以用户能够从中体验到有用、好用、并渴望拥有，才算是好产品。

例如，著名的美国厨房家庭用具生产商 OXO 公司，其第一款产品"好易握"（GoodGrips）蔬菜削皮器，一问世就大受欢迎。该产品的设计师是山姆·法伯（Sam Farber），他妻子喜欢烹调，但患有手部关节炎，因此他设计了这款好用的削皮器，很快风靡市场，"成为所有厨房、所有人（无论老幼）不可或缺的产品。"这款产品"为典型用户提供超越他们现实生活的体验"，"一位年轻的买家不会在整个房子里摆满奢侈品，所以这样一款豪华的蔬菜削皮器代表着对一种奢华生活的幻想；年长买家的身体灵活性限制了他们，能轻松地使用这款削皮器

[1]　［美］约瑟夫·派恩、［美］詹姆斯·吉尔摩：《体验经济》，毕崇毅译，13 页，北京，机械工业出版社，2016。

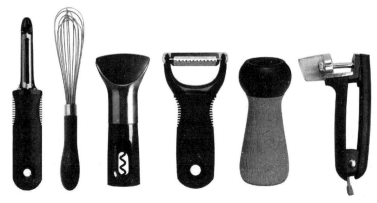

图1-5　OXO公司"好易握"厨房用具

代表着他们对独立的幻想"。[1]OXO 公司设计的 500 多款产品，都是从普通的日用品中创造出非凡的用户体验的（图 1-5）。

又如，作为服务业佼佼者的迪士尼公司，把创造"绝佳的顾客服务体验"作为企业文化的基石。它们要为顾客建造"世界上最快乐的地方"，"我们想为全世界的客人建造一个地方，满足他们从日复一日的辛劳中逃离出来、进入一个充满奇妙、温馨和欢乐的世界的愿望"。[2]人的主观感受成为迪士尼公司考虑的核心问题；迪士尼乐园也成了运用体验设计的典型代表之一。人们在那里感受到人与环境、人与人的一种奇妙的友好与和谐关系，仿佛日常的生活是虚假的，而乐园里的生活体验才是真正符合人性的真实生活。这样的体验设计给人带来一种希望，人通过与人工事物关系的重建，可以实现更为人性化、更符合人类理想的生活。

[1]　［美］瓦格、［美］卡格、［美］伯特瑞特：《创新设计：如何打造赢得用户的产品、服务与商业模式》，吴卓浩、郑佳朋译，93页，北京，电子工业出版社，2014。

[2]　［美］布鲁斯·莱夫勒、布莱恩·T.丘奇：《绝佳体验》，高尚平译，V页，北京，中信出版集团，2018。

2. 设计目的：把技术世界转变为生活世界

技术世界固然导致人的异化，但它本身却是人类不断追求更好工具的结果，也就是说，是人类自己的努力所导致的异化。虽然异化是人类始料未及的，但毕竟是人自己的自由创造的结果。因此，否定异化，还必须依靠人的自由创造。体验设计就是要消除技术对人的统治，使技术回归到它本来的角色——为人的生活服务，从而把技术世界转变为生活世界。

"生活世界"虽然是一个普通的词，却是胡塞尔晚期哲学思想的一个中心概念。胡塞尔认为我们在生活世界本来拥有丰富的体验，而且这体验是无限开放、无限可能的，但自然科学的世界观把体验的丰富性、可能性给遮蔽了。这种世界观"给予我们的世界裁剪了一件非常合身的观念外衣，即一件所谓客观科学的真理的外衣"，这件外衣"代表着生活世界、化装成生活世界的东西"[1]。生活世界是自然科学世界的来源和基础，却被自然科学世界代替了。我们必须把这件"观念外衣"悬置起来，置于括号中，存而不论，才能重新看到生活世界。因此，胡塞尔提出必须重建经验世界（也就是体验的世界），恢复生活世界本来具有的丰富体验性。这恰恰就是体验设计的憧憬。

体验设计就是要把人从技术世界解放出来，回到生活世界。正如胡塞尔并不是要取消自然科学理性，而是要指出自然科学理性的源头是人的直观的生活体验一样，体验设计也不忽视技术，而是要把技术和人的关系摆正了，即技术应像是身体力量的延伸而不应是异己的力量，应丰富而不应遮蔽人的生活世界。体验设计所要构建的生活世界，正是可以容纳和满足每个人的

<hr />

[1]　[德]埃德蒙德·胡塞尔著，[德]克劳斯·黑尔德编：《生活世界现象学》，倪梁康、张廷国译，245页，上海，上海译文出版社，2005。

个性化体验的世界。这是人以自由创造力克服自身异化之后，自由创造出的生活世界。当然，这个世界是一个永恒的愿景。体验设计就是朝着这个愿景的无止境的设计行动。

有学者指出："设计是当代政治经济学的核心的、组织性的原则，应该这样来研究，我们正在创造一个被理解的世界，而不仅仅是理解被创造的世界。"[1] 这也正是设计现象学的出发点。

将技术世界转变为生活世界，典型的例子是苹果公司。从它开发出全球首款将图形用户界面和鼠标结合起来的个人电脑 Apple Lisa 起，一直致力于将高科技与人的个性化体验结合起来。直到今天，苹果公司产品的用户体验仍然为人所津津乐道，以至于青蛙设计公司创始人哈特穆特·艾斯林格（Hartmut Esslinger）说苹果公司的顾客可以称为"追随者"，认为他们对苹果产品的推崇"带有明显的宗教色彩"[2]。在物质日趋丰裕的时代，一个公司的产品能激起人们想拥有它的渴望，这是对技术服从于体验、技术促进人的自由之礼赞。

第三节　体验设计与诸设计范畴的关系

当代设计呈现一种加速度的发展，理论上的新词语和实践中的新发展互相推动、交相辉映，旧日的设计思维范式如春冰

[1] Matthew Holt. Baudrillard and the Bauhaus: The Political Economy of Design. *Design Issues*, 2016, 32(3): 55-66.
[2] ［美］哈特穆特·艾斯林格：《前瞻设计：创新型战略推动可持续变革》，252页，北京，电子工业出版社，2014。

般消解，新的观念则像雨后春笋、蓬勃生长。

体验设计理念的出现，使传统的三大领域的设计（产品设计、环境设计、视觉传达设计）受到了洗礼。人们认识到，不论具体设计对象是产品、视觉图形还是环境空间，都应从人的体验出发，为了人的良好体验而设计。

同时，体验设计也与交互设计、服务设计这些较晚出现的设计范畴交织在一起。交互设计要考虑用户的体验，服务设计要考虑顾客的体验。交互设计、体验设计、服务设计这三者的关系并非不同对象的并列关系（如产品设计、环境设计、视觉传达设计那样），而是不同角度的同一关系。

在当前的设计研究和设计实践中，一方面，新的设计范畴给人们带来了新视野；另一方面，也给人们带来了某种困惑。比如，做产品设计要考虑用户体验，这是不是在做体验设计？交互设计关心用户体验，服务设计关心顾客体验，那么，体验设计与交互设计、服务设计是什么关系？

因此，梳理体验设计与其他设计范畴的关系，对我们深化设计思维、减少实践中的交流障碍非常有益。

一、体验设计与传统三大设计领域的关系

今天，尽管存在经济发展不平衡以及相应的人类生活方式的多阶段并存现象，但毫无疑问，部分人类已经率先进入物质丰裕时代。在此背景下产生的新观念同漫长的物质短缺时代所积淀的传统观念相比，具有一种高位的势能，强烈地冲击、涤荡、重塑着人们的生活观念。

正是在这样的现实语境下，当代设计思维发生了革命性变化，思考中心从工具化转变为人化，这可以称为设计思维的哥

白尼式革命。

设计思维的哥白尼式革命的一个自然结果，就是引发了设计活动命名和分类的变化。在传统的、以工具为中心的设计思维方式下，设计通常分为产品设计、环境设计、传达设计三大类，这是着眼于设计对象的工具性，三类设计是人、自然、社会三者之间的工具性设计。

产品是解决人与自然之间关系的工具，环境是解决社会与自然之间关系的工具，而传达则是解决人与社会之间关系的工具。相应地，设计专业的分类也按照这个思维方式，专业名称直接就表明了设计对象，如产品设计、视觉传达设计、环境艺术设计等。但在体验经济时代和体验设计思维的洗礼下，产品设计、视觉传达设计、环境艺术设计都把人的体验作为了追求目标。从这个意义上讲，这些设计尽管对象不同，但都是为了人的体验而设计，都是属于体验设计的范畴。

二、体验设计与交互设计、服务设计的关系

当我们习惯了从设计对象来命名设计活动时，也用这种习惯去理解交互设计、体验设计、服务设计这些新出现的概念，以为它们的设计对象分别是交互的、体验的、服务性的，在设计实践中却发现交互、体验、服务无处不在，渗透在包括产品、环境、传达在内的人们生活所需的一切工具中，根本无法将它们工具化、对象化地区别开来。

人们试图将交互设计归到产品设计中（毕竟交互设计是从人机界面开始的），结果发现传达设计和环境设计也用到交互设计。人们也试图把服务设计归结为服务业的设计，但发现第一产业和第二产业要想满足现代人的需求，也迫切需要服务设计。至于体验设计，人们常以星巴克咖啡和迪斯尼乐园为典型

例子，其实，生活中的衣食住行用的每一个环节都需要为消费者提供良好体验，因而都存在一个体验设计的问题。这也是交互设计协会在 2013 年更名为体验设计协会的现实依据。

人们也有一种看起来相对高明的观点，就是把传统设计理解为物质设计，而把交互设计、体验设计特别是服务设计理解为非物质设计，但发现非物质设计和物质设计无法分离，于是又说物质设计是非物质设计的载体。但既然是载体，说明非物质设计也还得落实到载体的设计，还是摆脱不了物质设计。

这就是当今设计领域的新名称所带来的理论困惑。这种困惑对设计实践的影响其实并不大，即使传统的设计专业分类无法兼容这些新名称，人们也仍然普遍地喜爱和使用这些名称来开展设计实践。因为这些名称确实戳中了现代人的需求痛点，而不仅仅是词语的标新立异。尽管如此，理论的困惑仍然需要解决，它促使我们从新的角度来理解交互设计、服务设计、体验设计这些名称出现的根据或者说内在逻辑。这个新角度就是设计思维革命所带来的"人化"立场。传统的"工具化"设计思维是按设计对象来表达设计，今天的"人化"立场则是按人及其活动的维度来表达设计，具体地说，是从商品提供者、消费者以及双方的互动行为这三个维度来表达设计，分别形成服务设计、体验设计和交互设计这三个概念。

因此可以说，交互设计、服务设计、体验设计虽然是新出现的概念，但并非全新的设计活动。在传统的设计活动中，都不同程度地站在买卖双方及其活动的维度来考虑商品的设计，也就是考虑交互、服务和体验这些因素。只不过，传统设计理论囿于其"工具化"的立场，未能从"人化"的立场来理解和表达设计。

1. 交互设计：从人的交互行为本质来理解和表达设计

交互设计起源于计算机的人机界面设计。虽然设计对象是计算机界面，但要解决的问题其实是人和计算机之间的交互行为，要优化计算机界面使其符合使用者的行为特点。交互设计这个概念本身就意味着从行为维度来理解和表达设计。虽然由于它的起源，人们曾习惯性地把它理解为人机交互设计，但今天设计领域的人们已经认识到，交互设计乃是普遍可用的一种设计思考的视角，它从关注物转换到关注人的行为。正是出于对交互的本质洞察，辛向阳教授提出了交互设计的逻辑是"行为逻辑"[1]。

既然交互设计的本质是行为的设计，那就必然会涉及人与人的交互行为的设计，这就是桑普森、布坎南等学者在他们的设计理论视野中不约而同地看到人际交互设计的原因。从概念上说，交互的概念本身就可以演绎出人机交互、人际交互等，但就设计学的理论发展逻辑而言，行为逻辑则是一个中介。借助这个中介，交互设计才能从人机交互过渡到人际交互。而人际交互设计在体验设计、服务设计中将成为重要的研究内容。

2. 体验设计：从消费者角度来理解和表达设计

交互设计，不管是人机交互还是人际交互，实际上都包含了对"人"的考虑。与交互设计相比，体验设计的关注重心彻底转移到"人"的立场，以"人"的体验来确定设计的目标，评价设计的效果。这里的"人"通常被理解为消费者（用户、顾客等买方）、体验设计就是"为了消费者的体验而设计"。从交互设计切换到体验设计，并不是产生了新的设计领域，而是切换了立场。交互设计从行为维度来切入设计，但行为是人（消费者和商品提供者）的行为，如果从消费者维度看，那就

[1] 辛向阳：《交互设计：从物理逻辑到行为逻辑》，载《装饰》，2015(4)，58页。

要考虑消费者的体验。一旦从消费者体验来思考，就会发现人的体验的丰富性和复杂性。从而，"体验设计"的概念为设计研究开拓出新的内容。

3. 服务设计：从商品提供者角度来理解和表达设计

从目前的情形来看，服务设计是和产品设计并列的一个概念。因为产品和服务在产出形态上是并列的，人们通常把产品视为有形的、实物的产出，而把服务视为无形的、非实物的产出。既然产品可以设计，那么服务当然也可以设计，就是服务设计。如果从广义产品来看，实物产品和非实物的服务都是商家提供的"产品"，因此也把服务称为"无形产品"。而如果从广义服务来看，实物产品和非实物的服务都是商家提供的"服务"。

而之所以能把实物产品和非实物的服务都视为商家为消费者的"服务"，就涉及"服务"这个词的含义了。

在现代汉语中，"服务"的词义在《辞海》里有两个含义："（1）为集体或为别人工作。如：为人民服务。（2）亦称'劳务'。不以实物形式而以提供劳动的形式满足他人某种需要的活动。服务部门包括为生产和为生活服务的各个部门，都属于第三产业。据中国国家统计局 1985 年 4 月关于一、二、三产业的划分，提供服务劳动的部门包括以下四类：（1）流通部门，包括交通运输业、邮电电信业、商业饮食业、物资供销和仓储业；（2）金融、保险、咨询信息服务、技术服务等为生产服务和园林绿化、环境卫生、洗衣、沐浴等为居民生活服务的部门；（3）国家机关、政党机关、社会团体、军队、警察等为社会公共需要服务的部门。"[1]

[1] 夏征农、陈至立主编：《辞海》，第六版缩印本，527页，上海，上海辞书出版社，2010。

第一个含义是"服务"的一般含义，第二个含义是特殊含义即专指"劳务"，并列出了现有的服务业种类。《现代汉语词典》对"服务"的解释是："为集体（或别人）的利益或为某种事业而工作：～行业｜为人民～｜科学为生产～｜他在邮局～了三十年。"[1] 这和《辞海》中"服务"的第一个含义基本相似，不同之处是增加了"利益"，还增加了"为某种事业"，这"某种事业"和"为集体（或别人）的利益"不同，所以采用了"或"。这说明，服务不只是为"利益"（无论是集体利益还是他人利益），也包含了与"利益"不同的"事业"，这就容纳了为精神目标的服务活动。

在英文中，服务的基本词义也与汉语相仿。据《牛津高阶英汉双解词典》，服务（serve）作为动词，其含义包括：为（某人）工作，（尤指）当用人；供职，服役（如在军队里）；供（某人）饭菜，将（饭菜）摆上桌；满足（需要），达到（目的），适合于；在（宗教仪式上）担任助祭；等等。服务（service）作为名词，其含义包括：任职，执行任务；（车辆、机器等的）用处；政府部门，公用机构；当仆人，仆人的地位；公用事业的业务或工作状况；旅馆、饭馆等的业务，用人，旅馆职员等做的工作；礼拜仪式，祈祷仪式等。[2]

从以上"服务"的词典含义可以看出，"服务"是站在服务提供者的角度说的，服务提供者的工作就是提供服务。因此，服务设计是为提供商如何提供服务进行设计，以便使服务享受者（顾客、用户、客户、宾客等）得到良好的体验。这个设计活动，站在顾客角度看，就是体验设计。

[1] 中国社会科学院语言研究所词典编辑室编：《现代汉语词典》,第7版,400页,北京,商务印书馆,2016。

[2] ［英］霍恩比：《牛津高阶英汉双解词典》,第4版,李北达译,1371页,北京,商务印书馆；中国香港,牛津大学出版社(中国)有限公司,1997。

因此，关于交互设计、体验设计、服务设计的关系，可以这样表述：它们既不是并列的三个设计领域，也不是彼此有重叠部分的三种设计活动，而是对一切设计活动的三种角度的描述。从提供商角度看，要创造新的产出或者优化已有的产出，为顾客提供好的服务，因此设计活动就可命名为服务设计；从顾客角度看，要在接受提供商产出以满足自己需求的活动中获得良好体验，在此视角下，设计活动就可命名为体验设计；而从提供商和顾客的交往角度看，设计活动就可命名为交互设计。三者的关系如图所示。（图1-6）

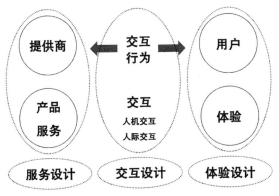

图1-6　交互设计、体验设计、服务设计的关系

如果说，传统的设计按照人与自然、人与人、社会与自然的关系而划分出的三大领域（产品设计、视觉传达设计、环境设计）是有明显区别的话，那么，交互设计、体验设计、服务设计则无研究领域意义上的区别，区别只在于角度。因此，你可以问一个设计师是从事产品设计、视觉传达设计还是环境设计（当然，也有横跨这三个领域的设计师，如日本设计师五十岚威畅、原研哉、黑川雅之等），但你不能问一个设计师到底是从事交互设计、体验设计还是服务设计。从三个角度中的一个角度展开研究，就必然包含另外两个角度。例如，本书研究体验设计，就必然包含交互设计（人机交互、人际交互以及笔

者提出的精神交互）、服务设计（包括有形产品和无形劳务在内的广义服务）。

　　梳理体验设计的历史，发现它的逻辑，对我们从丰富的体验设计现象中洞察人性的自由本质、理解人与人工事物关系的变化方向具有重要意义。同时，体验设计作为一个新的设计范畴，与传统以物为设计对象的设计（产品设计、环境设计、视觉传达设计）是目的和手段的关系，与当前日益发展的广义交互设计、服务设计则是同一设计活动的不同角度表述的关系。厘清这些概念关系，既是学术的需要，也是实践的需要。

第二章

体验的形成机制与人性指向

体验是用户极为丰富、极为个人化的精神感受，设计师不能要求用户产生何种体验，只能要求自己去理解用户的体验。本章阐述体验的形成机制以及体验的诉求目标。

第一节　体验是一种统觉

现象学揭示了人的体验是人的意识对于意向对象的统握。我们对生活世界的体验并不是照相机式的反映，而是依靠统觉能力，将世界构造为我们的生活世界。

一、统觉与体验

我们每个人在生活中都会有各种体验，但体验是如何形成的，我们并不特别关注。现象学的方法对我们深入理解体验的形成机制极为有益。

先从一个例子说起。

体验设计专家哈雷·曼宁等人分析了一个联邦快递的客户体验案例。在寄快递时，有一类客户被联邦快递称为"焦虑者"，他们对快递产生了焦虑体验。

所谓"焦虑者"，简单来说就是不安心的人。他们在走进客服中心时就将包裹包装好，并且清楚地知道这件包裹到达目的地的时间。即使如此，他们还是忍不住会担心中途发生些意料之外的事情。

那时，联邦快递的员工想必是做了些什么自我感觉良好、却让"焦虑者"焦虑的事情。当"焦虑者"将包裹交给联邦快递的工作人员后，工作人员会将这个包裹处理好，然后丢进一堆包裹中（他们将这堆包裹亲切地称为"包裹的比萨斜塔"）。

联邦快递的工作人员清清楚楚地知道，这堆包裹中的每一件都会被按时、准确地送达目的地。对他们而言，包装这些包裹只是他们的常规工作。然而这个过程却让那些"焦虑者"觉得像是一种信号，一种告诉他们自己的包裹不会被安全送达目的地的信号。基于这种视觉上的线索，这些缺乏安全感的"焦虑者"会觉得这种包裹流程是非常糟糕的。

因此，"焦虑者"就会濒临惶恐的边缘，因为他们觉得在这种客观条件下，他们寄出的物品得不到任何保障（"在这么一堆包裹里，我的那个肯定会被弄丢的！"）这样一来，他们很有可能会选择其他的邮寄方式。[1]

[1]　［美］哈雷·曼宁、凯丽·博丁：《体验为王：伟大产品与公司的创生逻辑》，高洁译，9页，北京，中信出版社，2014。

　　仅仅因为快递工作人员把处理好的包裹丢进一堆包裹中，客户就产生了这种焦虑体验。从日常的理解来看，工作人员是按照流程规范操作的，并没有做错什么，客户的焦虑似乎是客户自身的问题，解决方法就是告诉这类客户："放心吧！"如果客户仍是担心，那也没办法，毕竟有一种焦虑叫"杞人忧天"。

　　但事情显然不是这么简单。用现象学的观点来看，客户的焦虑体验是真实的。

　　现象学的"统觉"理论可以揭示客户体验的形成机制。"统觉"，通俗地说，是指人们感知事物的时候，能从局部中意识到整体，从偶然中意识到必然，从个别中意识到一般，概括起来就是：从现象中意识到本质。比如，我们看一张桌子，无论在哪个角度，我们意识到的都是一张完整的桌子。每个角度看到的都是局部，比如在某个角度看到桌子只有三条腿，我们就会想象到另一处看不到的部位也有和此处看到的部位一样的一条桌腿。在我们脑海里，其实已经把这个桌子上下左右旋转看遍了。因此，我们不会因为换个角度就不认识这张桌子，无论采取何种视角，看到何种局部，我们都能意识到这张完整的桌子。又如，我们从正面看一幢房子，但我们同时也意识到它有背面。这就是说，我们看到的和没有看到的，都共同地被我们在当下体验到了——用现象学的说法就是"共同当下拥有"，胡塞尔称之为"共现"（appresentation）。意识的这种体验能力被胡塞尔称为"统觉"（Apperception）。胡塞尔把统觉定义为"具有对某物的一种意识，此某物不是原初地呈现的"。[1]统觉不是只看到某物原初呈现的样子（如透视中的平行四边形桌面），而是看到了某物（桌子）。因此，"统觉涉及到对性

[1]　[爱尔兰]德尔默·莫兰、约瑟夫·科恩：《胡塞尔词典》，李幼蒸译，17页，北京，中国人民大学出版社，2015。

质、侧面、视域的某种认识，它们不是在知觉行为本身中被感性地给予的，例如，如果我在一屋子里意识到的不只是在屋内的物件，而且也意识到我在其中的建筑物。在出现和不在之间的这种联系对于现象学十分重要。存在的不只是对事物和世界的统觉，而且也存在有对自我和他人的统觉"。[1]

我们的体验都具有现象学的统觉特点。我们常说"见微知著""窥一斑而知全豹""一叶落而知天下秋""一滴水中反射出太阳的光辉"。我们反对"只见树木不见森林"，马克思批评国民经济学家"见物不见人"。人们甚至认为"细节决定成败"。为什么细节能决定成败？因为人们从细节中统觉到整体的状态。我们可以说这是一种片面观察，但人的统觉能力就是在片面中感知到整体的。虽然说观察要全面，才能对事物有正确的判断，但实际上这个"全面"是很难穷尽的，人有无限的观察角度，事物就有无限的面。即使是一张简单的桌子，都有无穷的透视画面，如果我们要全面地看完它们，才能意识到是一张桌子，那就永远意识不到桌子。但事实上，我们只需看一眼，就知道那是桌子。这就是统觉的作用。我们在生活中的体验都是以统觉的方式进行的，只不过我们并没有这么去反思。

以现象学的统觉体验来看上述联邦快递的例子，我们就理解了客户焦虑的正常性，或者进一步说是正当性。客户虽然只看到自己的包裹被工作人员"丢到一堆包裹中"，但在其意识中却直观到一种混乱的快递业务整体形象：接收包裹是混乱的，运输过程中也是混乱的，每个环节都可能是混乱的。混乱中包裹容易弄丢，即使不弄丢，也容易损坏。因此，客户不仅担心"在这么一堆包裹里，我的那个肯定会被弄丢的"，而且担心

[1] ［爱尔兰］德尔默·莫兰、约瑟夫·科恩：《胡塞尔词典》，李幼蒸译，17页，北京，中国人民大学出版社，2015。

"自己的包裹不会被安全送达目的地"。因为顾客已经在这一个环节或者说细节中感知到了这个快递公司整体流程的糟糕。在员工看来，那堆包裹是习以为常的工作景象，还能亲切地称之为"包裹的比萨斜塔"，而在客户看来，却是令他们"濒临惶恐的边缘"的景象，是快递流程混乱的"信号"和"线索"。

既然客户的焦虑是目睹包裹堆的混乱产生的正常反应，他们的担心也是正当的，那么，要消除这种焦虑体验，就不能采用斥责方式（对客户说"别人都不担心，就你担心""我们每天送这么多包裹，都没丢，怎么会弄丢你的"之类的冷漠话），也不能仅靠安慰方式（如张贴"全心全意为客户服务"等标语或者由工作人员热情地告诉客户"请您放心"之类的暖心话），而必须消除服务流程中的令顾客产生糟糕印象的环节。快递公司的员工要从"自我感觉良好"的状态中警醒，寻找自己的问题。

> 其实，解决这些"焦虑者"的担忧、提升他们的客户体验并非难事。联邦快递在收件台后建了一面墙并开设了五个预分窗口。他们要求自己的员工在接受包裹之后，先对客户说谢谢，然后转身，将包裹塞进预分窗口中的一个。这就向顾客发出了一个强烈的信号，即告知他们，他们的包裹正被安全而有保障地送往目的地。
>
> 那预分窗口的后面是什么呢？还是那座"包裹的比萨斜塔"。[1]

这个解决方法看起来很巧妙，通过改善接触界面，让客户感觉到包裹放置有秩序，从而对整个流程也觉得放心。这应该

[1] ［美］哈雷·曼宁、凯丽·博丁：《体验为王：伟大产品与公司的创生逻辑》，高洁译，10页，北京，中信出版社，2014。

说是一个不错的解决方案，也会产生一定的预期效果。不过，如果客户在偶然的情况下，看到那面墙背后依旧是一堆混乱的包裹，那么他们依然会焦虑，会觉得这面墙只是一面心理安慰墙。他们会发现，事情的本质（联邦快递的安全可靠性不够）并没有变。

我们可以说客户是小题大做、以偏概全，甚至可以说这类"焦虑者"只是顾客中的一部分，并非顾客的全部，他们的焦虑纯属多余，不值得考虑。这显然是赶跑顾客的想法。联邦快递还是充分重视顾客的"焦虑"并作了改进（虽然是表面的改进），值得肯定。问题是，重视这种焦虑并不等于肯定其正当性。客户为什么会产生焦虑？是因为他们从一个环节直观到了联邦快递业务的糟糕本质。联邦快递肯定对客户的这个直观判断不认同，因此只做表面的改进，不可能做根本的变革。接下来，现象学将解释客户是如何进行本质直观的，如果联邦快递能够理解这种解释，那么，它的改进会变得主动和自觉，从而有可能从根本上消除客户的焦虑体验。

二、体验者的"想象力自由变更"与"本质直观"

胡塞尔现象学阐述了人的本质直观是何以可能的，那就是运用统觉能力进行"想象力的自由变更"，从个别现象中直观到事物的本质，也就是从个别中见出一般。胡塞尔回到古希腊思想这一源头，认为真理就是显现出来能被"看"到的东西，看就是idea，看到的东西就是艾多斯（Eidos），本质就是艾多斯。我们看到个别事物的某个侧面，却能把这种个别直观转化为本质直观。胡塞尔说：

自然事物的空间形态基本上只能呈现于单面的侧显

中；而且尽管在任何连续直观中这种持续存在的不充分性不断获得改善，每一种自然属性仍把我们引入无限的经验世界；每一类经验复多体不管多么广泛，仍然能使我们获得更精确的、新的事物规定性，如此以至于无穷。

个别直观不管属于什么种类，不管它是充分的还是不充分的，都可转化为本质直观，而且这种直观不管在相应的方式上是充分的还是不充分的，都具有一种给与的行为之特征。但其含义是：

本质（艾多斯）是一种新型对象。正如个别的或经验的直观的所与物是一种个别的对象，于是本质直观的所与物是一种纯粹本质。[1]

这段话是说，我们看自然事物时，每次只是看到一个侧面，总是不充分的，当然我们可以连续地转化角度，看到不同的侧面，看得越来越充分。尽管如此，我们看到每一个侧面时，体验到的都是具有无限多个面的事物的整体。事物侧面的个别直观即使不充分（事实上永远不可能完全充分），也都能转化为完整的本质直观。正如前面说的，我们看到桌子的一角，看到房子的正面，但直观体验到的却是桌子整体、房子整体。我们不会因为我们看到一角就以为那是只有一个角的桌子，看到房子正面就以为那是只有一面墙的房子。这有点类似于格式塔心理学的完形原理。

那么，我们是怎样获得这种本质直观的呢？原因在于人的意识有一种“统觉”能力，能通过“想象力的自由变更”，从个别中看到一般，从侧面现象中看到本质。我国当代哲学家邓

[1] ［德］胡塞尔：《纯粹现象学通论》，李幼蒸译，12页，北京，中国人民大学出版社，2014。

晓芒先生用通俗易懂的语言来说明现象学的本质直观原理：

> 现象学是一门本质科学而不是事实科学，只是它的本质并不在现象之外、之后，而在现象之中，是通过对现象作"想象力的自由变更"而直观到变中之不变、稳定有序的结构，它构成一个统一的先天直观体系。
>
> 例如，我看到了很多红色，我把它们的存在（自然科学基础，如一定波长的光）存而不论，只注意直观它们的红，于是发现，不论什么样的红都与声音不同，也与黄色、蓝色不同，因而属于不同的种类并有自己独特的"红色"类型。在这一类型中，我可以发挥自己的想象，从最深的红到最浅的红，其中有许多红是我从未见过的，但它们必然都属于"红"并处于一个由浅入深的固定不变的无限等级系统中。这个系统是不依赖于经验事实的、先天的，不是事实系统而是本质系统。即使某种红色我从未见过，甚至也许世界上从未有过，我也可以根据这个系统先天地把它调配出来、"创造"出来。艺术家实际上就是这样创造出了无限丰富的色彩效果。推而广之，一切复杂的发明、如飞机、电视等等，从根本上来说是同一个道理。
>
> 所以，虽然红色这个系统并不依赖于现实存在的红色，但所有世界上的红色都是以这个红的系统为可能性前提并成为它的摹本的（这从我能仅凭红的理念创造出任何一种红的事实存在可证明）。可见，这个红的系统并不只是一种心理事实，而是客观的本质；不是我的观念，而是由我的观念而发现、在我的观念中直观到的、具有"主体间性"的艾多斯（相）。当然，这个客观系统结构的发现和建立要以人的主观自由（想象）为前提，

但人的自由想象和创造毕竟可以在这种意义上纳入到科学方法中来做系统的考察，这种考察为人的自由和能动创造留下了无限可能的余地，但又不是非理性的、神秘主义的，而是循序而进，并最终包容和解释了人类理性活动的一切成就，如自然科学体系及科技发明成果，同时又使这些成就消除了对于人性的异化和压迫这种悖谬，回归到人性的"根"（自由），因而实际上更"合理"、更是严格意义上的"理性"。[1]

本质就在现象之中，我们看到个别现象，就会想象它在别的情况下是什么样子。在想象中，我们自由地去穷尽这个现象的种种可能性，从而看出这一个别现象的类型或者说共相，也就是直观到了现象的本质。

再回到前面联邦快递的例子，客户中的焦虑者就是用了想象力的自由变更（虽然他们并不一定自觉到这一点），看到快递工作人员在收件环节把包裹"丢进一堆包裹中"，客户就会想象，在装车环节，在运输环节，在卸车环节，在目的地仓库分拣环节，在派送环节，总之在寄出包裹和对方收到包裹的全过程的每一个环节，都可能是同样的做法。于是，客户就看出了该快递公司是一个服务质量不可靠的"类型"，或者说，看出了一个令人惶恐的糟糕"共相"。客户真的体验到其他环节的情形了吗？没有。但他脑海中分明已经看到了整个流程以及贯穿于其中的不变的本质：该公司快递业务是杂乱无章、让人担心的。

其实，我们在生活中经常运用"想象力的自由变更"。去了餐馆，我们看到桌子不干净，就会想象到它提供的食物也可能不卫生；去了商店，看到一件冒牌商品，就想象到其他商品

[1] 邓晓芒：《胡塞尔现象学导引》，载《中州学刊》，1996(6)，68页。

也可能是冒牌的；使用一个产品，仅仅因为表面的一个瑕疵，就想象到它内部的零件质量可能也有问题。

想象力的自由变更，不仅是想象事物在空间中变化，而且也能想象事物在时间中的变化。中国老百姓常说一个人"三岁看大、七岁看老"，就是说从一个人小时候的表现就能看出他长大以后是什么样的人。我们和人打交道，看到对方失信一次，就想象到他可能下一次、下下一次也会不守信用；对方守信一次，我们就会想象到他以后也会守信，会觉得他是一个靠谱的人。我们常说"第一印象很重要"，其实就是因为人们往往是根据第一印象进行想象力的自由变更、得出人或事物的本质的。

想象力的自由变更所直观到的本质与经验事实完全相符吗？那倒不一定。

现象学讲的是可能性，是可能世界。有了本质的可能性，才能有经验事实的现实性。现象学作为"本质科学"是为事实科学奠基的。联邦快递公司一个事实（收件环节包裹堆的混乱）就是本质（流程管理混乱）的一次表现。这个本质也可能在管理流程的其他环节出现，此时或此处，彼时或彼处。当然，客户在某一个环节感受到了愉快的体验，他就会想象到其他环节也一定是不错的，他会将一次偶然的愉快体验这一事实当作整个流程都能让人愉快体验这一本质的表现。民间的俗语"一好遮百丑""一颗老鼠屎坏了满锅汤"，实际上都是人们不自觉地用现象学的本质直观方法所产生的判断。

那么，能不让人的想象力自由地变更吗？不行。取消了自由，也就取消了人的本质，就不把人当人了。想象力的自由变更正是人的自由之体现。人就是带着自由的想象力来进行体验的。从哲学的观点看，自由是人的本质，自由是人性的根基。体验是人作为人的体验，是对人性渴望的确证。这就涉及体验的人性指向了。

第二节　体验的人性指向

当我们用体验这个词的时候，有一个隐藏的前提，就是带着人的眼光的体验，或者说人性的体验。人性区别于动物性。因为人有精神，但又达不到神性（纯精神），人性是带着动物性的桎梏向神性的一次次眺望。这个过程中，人性的层次越来越得到提升。因此，谈体验时候，实际上都是朝向精神的维度来谈的。

比如，我们吃饭吃饱了，很少说"体验到了吃饱"，但如果是吃了一顿美食，我们就会说"体验到了美味、体验到了精湛的厨艺"；如果这顿饭是在一种有精神象征的氛围中进行的（如团圆年夜饭、喜宴、生日派对、好友聚餐、一次野炊等），我们就会说"体验到了某种情感、体验到了某种情调、体验到了某种意义"。为什么吃饱一般不算体验呢？因为这仅是一种动物层次的满足，还达不到人的精神层次。除非你赋予吃饱以一种意义，比如说通过吃"忆苦思甜饭"，你意识到吃饱饭意味着穷人翻身了，当家作主了，这就能形成一种体验。马克思说："对于一个挨饿的人来说并不存在人的食物形式，而只有作为食物的抽象存在；食物同样也可能具有最粗糙的形式，而且不能说这种进食活动与动物的进食活动有什么不同。"[1]

因此，人的需求，即使是物质的需求，也都有转化成精神体验的渴望。而精神的需求，本身就是人性的体验需求。保罗·内

[1]　马克思：《1844年经济学哲学手稿》，3版，87页，北京，人民出版社，2000。

尔福特（Paul Neervoort）在 2010 年的演讲中说："我想建立的一种用户体验是给人们的生活带来意义的。"[1] 埃佐·曼奇尼（Ezio Manzini）教授指出："每一个设计项目（就像任何人类活动或产品一样）既存在于人类生活和进行造物活动的物理生物世界，也存在于人类通过语言和事物显现意义而进行互动的社会文化世界。……因此，人类的每一种活动和我们生产的每一件东西总是生活在这两个世界中，即使其中一种生活可能并不明显。"[2] 体验设计要给人的生活带来意义，而对意义的追求则是人性化生活区别于动物式生存的关键所在。

体验中的人性指向，可以由抽象到具体分为三个层次。首先最核心的体验是对自由的体验，然后扩展为对尊严的体验，最后扩展为对幸福的体验。

一、体验自由

尽管自由这个词比较抽象，好像也比较空泛、没有具体内容；然而，人们对自由的感觉是非常具体的，每个人都能体会到自由感。可以说，自由是一种自明性的感觉。即使没有理论的解释，人们也都能体会到什么是自由、什么是不自由。体验到自由的时候，人就愉快，体验到不自由的时候，人就难受。体验中的一切感受，最终都可以还原为对自由程度的体验。体验到的自由程度越高，愉快感越强。

哈雷·曼宁等人将客户对体验的定位分为三个不同的层级，称之为"客户体验金字塔"。由低往高分别是：需求满足（"我达到了我的目的"），容易性（"我无须大费周章"），愉悦

[1] 保罗·内尔福特：《交互设计已死，体验设计长存》，参看《交互与体验：交互设计国际会议纪要》，载《装饰》，2010(1)，13～23页。
[2] Ezio Manzini. Design Culture and Dialogic Design. *Design Issues*, 2016, 32(1): 52-59

（"我对此颇感满意"）。[1] 这三个层次，其核心体验都可以归结为自由。客户的需求得到满足，其目的得到实现，这就是感受到动机的自由（不受需求的束缚了，可以设定目标、实现目标）；客户感到容易，无须大费周章，这也是感受到行为的自由（操作自由，时间自由的增加）；客户感到愉悦、感到满意，这也是感受到精神的自由。

在前面联邦快递的例子中，客户的焦虑，实际上可以归结为对缺乏自由的体验（自己的包裹进入了失控状态，自己无法保障它的安全完好）。生活中这样的例子很多。比如有句话说："再好的小说，只要变成语文课本中的课文，就不想读了。"原因就在于，读小说是自由的阅读，而变成课文就是必须要读、不读不行的强制性阅读了。家长督促小孩子写作业，但很少有督促小孩子去玩耍。

辛向阳教授指出了"服务体验的不确定性"[2]，这对人们深入思考体验设计是一种推动。体验的不确定性实际上根源于人的自由。体验设计和其他类型的设计不同，尽管美好的体验是设计的目标，但这个目标能否达到，却不由设计师所决定，因为客户的体验是他（她）的自由感受，你无法决定他（她）感受到什么，无法设计他（她）的感受。因此，体验设计，与其说是"对客户体验的设计"，毋宁说是"为客户体验而设计"。

二、体验尊严

客户体验到自由，就是体验到他（她）的自由意志没有受

[1]　［美］哈雷·曼宁、凯丽·博丁:《体验为王：伟大产品与公司的创生逻辑》，高洁译，6页，北京，中信出版社，2014。

[2]　辛向阳、王晰:《服务设计中的共同创造和服务体验的不确定性》，载《装饰》，2018（4），74～76页。

到外在的限制而只受到自己的限制，即体验到自律，这是体验的最基本层面。但由此带来一个问题：客户的自由中潜在地存在自私自利甚至作恶的可能，因而可能会给商家利益造成损害。因此，让客户体验自由的原则在现实中会打折扣。但限制自由的结果，不仅使客户的自由感减少，而且更严重的是，让客户的尊严受到了侵害。一旦客户的尊严受到侵犯，其忠诚度就会骤降。因此，必须把尊严体验纳入体验设计的视野。如果说，体验自由是基本的体验诉求，那么，体验尊严则是更高一层的诉求。

　　布坎南教授指出："所有设计背后的理念都是人类的尊严。我认为交互设计的原料是我们服务大众的'目的和渴望'。我们赋予形式和体验。我认为我们的设计都是为人类的尊严而设计。"[1] 这话并不费解，而且我们也都能同意。但前提是，我们需要探究什么是人类的尊严，为人类的尊严而设计应当从何做起。

　　让顾客体验尊严，并非一件容易之事。并不是对顾客有歧视、谩骂等侮辱性的行为才算损害顾客尊严，而是在通常认为是礼貌和周到的交互过程中，也可能存在损害顾客尊严的行为，这些行为往往不被商家发现，或者发现了也不觉得是涉及顾客尊严。这需要对尊严有深入的理解。

　　人的尊严，在现代文明社会是一个被普遍重视的问题，德国宪法的开头就是"人的尊严是不可侵犯的"。德国哲学家罗伯特·施佩曼（Robert Spaemann）这样说："只要人活着，那他就其种差来说，我们就能够且必须指望他同意向善。然而这种同意向善只可能发生在自由之中。不仅仅这种对同意向善的

[1]　《IXDC大会嘉宾、交互设计学科之父，重新定义体验设计新形式》，http://m.sohu.com/a/140160113_207454，2017-08-16。

指望，而且对同意向善能够得以发生的自由空间的允诺，都是对人的尊严的敬重的奠基性行为。"[1]

这段话使我们理解什么才是尊重人的尊严，那就是：仅仅是因为对方是人（不同于动物），我们就必须指望他同意向善，而且要允许他自由地同意向善。既不许假定他会作恶，也不能强迫他同意行善。允许人自由，相信人会同意行善，是尊敬人的尊严的最起码行为。那么，问题来了，如果别人可能不同意向善或者事实上并不向善，我们还能指望他向善吗？答案是"必须指望他同意向善"。这才是尊敬人的尊严。这对我们通常的思维模式是一个挑战。我们喜欢说"人敬我一尺，我敬人一丈"，"敬酒不吃，吃罚酒"，"你不仁，我不义"，"以其人之道反治其人之身"，但这种思维模式的特点是，以人的表现来决定我们对其尊严的尊敬程度，即对人的尊严采取一种有条件的尊敬，而不是无条件的尊敬。后者的要求是，只要是人，都要尊敬其尊严。

能具有对人的尊严的这种理解，并在这种理解基础上采取尊敬他人尊严的行动，并不容易。特别是在我们的文化背景中，难度似乎更大。但是，如果我们真正想创造优秀的用户体验，这一关必须要过。为让用户体验尊严，必须作出相应的行动，可以分为两方面：一是语言，二是操作活动。

1. 以恰当的语言使人体验尊严

在与用户的接触中，语言的重要性必须得到重视。不能仅仅满足于使用文明礼貌用语这种一般社交的层次，还应该有专业的语言。在这方面，著名的服务体验专家莱昂纳多·因基莱

[1] ［德］瓦尔特·施瓦德勒：《论人的尊严：人格的本源与生命的文化》，贺念译，1页，北京，人民出版社，2017。

里（Leonardo Inghilleri）对语言的重视令人惊叹。他提出了"服务语言风格"设计的思想，将服务语言的建立和培训当作"语言工程"来进行。他说"语言是客户满意度所有其他组成要素的基础"，"要建立一致的语言风格"，"要精心地选择、控制你公司的语言——即你的员工、标牌、电子邮件、语音信箱、网络自动回复系统应该对客户说什么、绝对不应该说什么"。[1]他建议把这些服务语言做成公司的语言手册或者推荐词汇表。比如：

> 不恰当："您欠……"
> 恰当："我们的记录显示余额为……"
> 不恰当："您需要……"（这会让一些客户想到："我什么也不需要做啊，伙计——我是你的客户！"
> 恰当："我们发现这样使用通常会达到最佳效果……"
> 不恰当："请别挂机。"
> 恰当："可否请您稍等一下？"（然后真正倾听来电者的答复）[2]

上面这几句话，似乎我们都能学会说或者不说。但在与客户实际交往中，各种情况下要说的话是很多的。即使是公司语言手册，把该公司业务范围内最常用的语言规定下来，也仍然不够。

因此，我们要理解这些语言背后的原则或者精髓，这样才能举一反三。

莱昂纳多的深刻之处在于，他洞察到了这个原则："选择

[1]　［美］莱昂纳多·因基莱里、迈卡·所罗门：《超预期：智能时代提升客户黏性的服务细节》，杨波译，21页，南昌，江西人民出版社，2017。

[2]　同上。

语言是让客户觉得自在，而不是支配他们。"[1]这实际上就是让客户体验自由。

如果我们再继续观察一些例子，就会在这个原则上再洞察到一个原则："选择语言是让客户觉得有尊严，而不是羞辱他们。"这就是让客户体验尊严。莱昂纳多尽管没有表述出这个原则，但他举的很多例子中都体现出这个原则。比如他认为对客户说"您确信您输对密码了吗？""您插上插头了吗？"这类提问就有点侮辱客户，会惹恼客户。如果换成"也许墙上的接口松了，您能帮我检查一下插插座的地方吗？"这种提问方式，客户就会容易接受。

莱昂纳多认为"我们在补救服务出现的问题时，应该向一位可敬的意大利母亲学习"，他称之为"意大利妈妈法"。[2]

> 想象一下这个情景，一位很宠孩子的母亲跟着一个蹒跚学步的小孩，孩子跌倒了：
> "哦，宝贝，快看怎么了！噢，你在边道上把膝盖划破了，我的宝贝：让妈妈亲亲那个可怕的伤口。我们看会儿电视好吗？给你吃个棒棒糖，妈妈给你包扎伤口！"

莱昂纳多猜到了这种方式和我们平常使用的方式迥然不同。他说：

> 这种回应方式你是不是觉得不习惯？可以理解，因为在大多数情况下，处理服务问题采用的都是一种可以称之为法庭式的方法：

[1] ［美］莱昂纳多·因基莱里、迈卡·所罗门：《超预期：智能时代提升客户黏性的服务细节》，杨波译，24页，南昌，江西人民出版社，2017。

[2] 同上书，39页。

"让我们先搞清楚实际情况。是在哪个角度、什么时间发生的碰撞，你当时有没有按照用户手册的要求穿着合适的防护服？我还要问问你，年轻人，你有没有超速？"

这种"法庭式的方法"，其后也被他称为"律师一样的做事习惯"，表面上是在客观地调查事实，其实质是指望用户故意犯错误。这和前面所说"我们必须指望他同意向善"正好相反，因此会使客户感到尊严受损。即使事情确实是客户的过失，也不能"公平"地认为用户是咎由自取，任其体验"倒霉"，而应该帮助客户补救，让客户体验尊严。[1]

这实际上是一种谦卑精神和宽恕精神，它们奠基于一种信仰。本书第五章、第六章中会论述这一点。

客户体验不佳，首先要做的不是追究客户责任，而是积极补救、积极帮助。

即使是客户的过失，也不宜理直气壮、直截了当地指出，而要注意语言的委婉性。

如果真的是客户错了，指出错误要有真正的理由（例如，涉及安全或法律要求），而且要委婉、含蓄地表达出来——比如"我们的记录好像显示"和"也许……"，让他既能认识到自己的错误，又不失颜面。[2]

如果是服务过失引起的，还要首先向客户致歉。但致歉的

[1] 这让笔者想起小学课本中的《农夫和蛇》寓言，其结尾写道：农夫临死的时候说"蛇是害人的东西，我不该怜惜它。我怜惜了害人的东西，应该受到恶报"，后来课本删掉了"我怜惜了害人的东西，应该受到恶报"这句话。因为人不能自认为活该，别人也不能指责他活该，这是人的尊严所在。

[2] ［美］莱昂纳多·因基莱里、迈卡·所罗门：《超预期：智能时代提升客户黏性的服务细节》，杨波译，44页，南昌，江西人民出版社，2017。

语言直接影响致歉效果。莱昂纳多区分了真道歉和伪道歉，他说"伪道歉可能会很隐蔽，有些你不细想根本发现不了。"[1]例如：

> "请接受我的道歉。"如果这句话是匆忙说出口，而且很冷淡，那么它就像是在下命令："既然已经接受我的道歉了，这件事我们就到此为止，不要再在这里纠缠了。"
>
> 再举一个典型的例子："如果您说的是对的，我一定道歉。"（意思是：亲爱的顾客，您在撒谎。）
>
> 这个也不能算是道歉："听到这我很抱歉。我们有非常好的服务员，所以听到您说不满意，我感到很惊讶。"（意思是："如果您和她都处不好，那么您和任何人都无法相处。"）

的确，莱昂纳多举的这些语言例子，我们在日常生活中经常遇到，但往往发现不了其中隐藏的对人的尊严的侵害。

比如："请不要随意触摸商品"，"店内设有探头，请自重"，"请勿随地吐痰"，"诚信考试，杜绝作弊"，"钱物当面点清，离店概不负责"。诸如此类的语言，都是一种伪尊重，即在字面上尊重，在内容上却把受众设定为已犯错误状态。

商家要想改善用户体验，乃至创造美好的用户体验，确实应当从日常的语言误区中走出来。这与科技无关，也与语言学无关，而与对人性的了解、对人的尊严的理解密切相关。海德格尔说："语言是存在的家。"我们用什么样的语言和客户打交道，我们就在客户心中创造什么样的形象。

[1]　［美］莱昂纳多·因基莱里、迈卡·所罗门：《超预期：智能时代提升客户黏性的服务细节》，杨波译，42页，南昌，江西人民出版社，2017。

2. 以恰当的操作活动使人体验尊严

不止是语言。在非语言的行动中也同样要尊敬人的尊严。如同对服务语言的敏锐洞察一样，对于人的非语言活动如肢体语言、各种操作活动中隐藏的不恰当细节，莱昂纳多也有很多描述。他说："不要让非语言表达的信息与你所说的话相悖。"[1]比如：

> 员工嘴上说"欢迎"，但他的身体语言却似乎在说："走开！"
>
> 第一次见面，员工的座椅背对着来访的顾客，或者，椅子向着顾客，但他却"高效率"地忙着在电脑上操作，压根儿没准备迎接顾客。
>
> 办公大楼的小坡道上堆满了东西，门很重，很难开。（对于坐着轮椅、患有关节炎，或推着婴儿车的顾客来讲，这"说明"了什么？）
>
> 把一些小的物件锁起来，这种做法有点侮辱你的顾客：比如，把开塞钻用链锁锁上以防被盗——这可是在四星级酒店？！

类似现象在我们生活中屡见不鲜。莱昂纳多所描述的这些细节，激活了我们因熟视无睹而变得麻木的神经，使我们对一切损害人的尊严的现象变得敏感起来，从而在体验设计中确立起体验尊严这个层次。

人们可能会疑惑，即便我们在语言和动作中保持着对人

[1] ［美］莱昂纳多·因基莱里、迈卡·所罗门：《超预期：智能时代提升客户黏性的服务细节》，杨波译，28页，南昌，江西人民出版社，2017。

的尊严的尊敬，这些语言和动作真的是发自内心吗？难道不可能是一种更高级的商业交流技巧吗？这种美德难道不是一种假象或者一种精致的虚伪吗？这种疑惑当然有道理。这里我们需要引入康德的思想。康德说："一切人类交际的美德都是辅币，把它们当作真正的黄金的人就是小孩子。但有辅币毕竟比完全没有这样的流通手段要更好些，并且即使带有相当的保留，它最终转化为纯金是可能的。若把它当作纯粹充作毫无价值的筹码……以此阻止任何人相信美德，这就是对人性所犯下的叛逆罪。在别人那里，善的假象甚至肯定是对我们有价值的：因为用伪装来争取它也许不配得到尊敬，这种游戏最后也可能成为严肃认真的。只是在我们自身中，善的假象必须毫不留情地去掉，而虚荣心用来掩盖我们道德缺陷的面纱必须撕开。"[1]

　　这就是说，尽管我们尊敬人尊严所使用的语言和动作做不到完全的真诚，总是包含着虚伪和假象，但使用这些语言和动作总比不使用它们要好，总比损害人的尊严的语言和动作要好。正是在包含着虚伪和假象的真诚中，我们才有可能逐步减少虚伪和假象，朝着纯粹的真诚不断靠近。语言和动作是对心灵的训练，当我们能持续地说出善良的话、持续地做出善良动作，我们的心灵也就离真诚不远了。如果说因为对人尊严的尊敬中都包含虚伪和假象，所以就干脆不相信有尊敬这回事，不相信有美德这回事，只认为它们是商业利益驱动下的假象，是为了赚钱而做出的讨好样子，这将是"对人性犯下叛逆罪"。因为这种认识否定了人性中趋善的可能，否定了人在向善过程中的努力，从而纵容了人性中的恶的膨胀。

　　20 世纪 80 年代中国内地企业开始导入 CIS 设计（企业

[1]　［德］康德：《实用人类学》，邓晓芒译，35 页，上海，上海人民出版社，2005。

识别系统设计）。CIS 系统包括 MI（理念识别）、BI（行为识别）、VI（视觉识别），其中理念识别就是树立企业的价值观，行为识别包含员工接待客户时应遵守的行为规范。员工在按照这些语言和行为的外在规范来对待客户的过程中，可以逐步提升内在的职业道德意识。当时，企业把 CIS 视为营销利器，尽管是作为一种战略手段，但毕竟已经在战略层面思考企业和员工在客户心中的形象问题了。这就为今天的"以用户为中心"、注重"用户体验"、强调"用户思维"这些理念的实行奠定了基础。

但即使是用户体验做得较好的企业，仍然是依靠一套设计好的企业行为准则来保持运行。例如莱昂纳多提到的丽思卡尔顿酒店、华特迪士尼公司、绿洲唱片公司等企业。只不过，比起早期 CIS 系统中行为准则的口号化和粗线条，现在的企业准则更加关注体验细节和可操作性，在用语上达到了"语言工程设计"的层次，在行为上达到了"行为设计"的层次。这些准则都指向企业道德水平的提升，旨在为客户体验尊严开辟切实的路径。同时也为客户在体验尊严的基础上进一步体验幸福感打下了基础。

三、体验幸福

坦率地说，让客户体验到自由和尊严相对容易，让客户体验到幸福，则是一件很难的事情。国外设计学者也关注"为幸福而设计"（Design-for-Wellbeing）这一主题[1]，但探究起来确实有难度。这不仅因为幸福感是一种更加个体、更加主观的感

[1] Marc Steen. Organizing Design-for-Wellbeing Projects: Using the Capability Approach. *Design Issues*, 2016, 32(4): 4-15

觉因而无法制定标准去满足，而且因为人们对幸福感的个体性与幸福氛围的整体性之密切相关缺少足够的重视，甚至可以说是无视。

简言之，要想为客户创造幸福体验，必须设计与幸福体验相匹配的价值观。而这一点，很少被企业意识到。

关于幸福和价值，经济学家张维迎先生说：

> 人行动的最终目的是什么呢？简单说，就是生活得幸福！幸福是人行动的最终目的，意味着其他目的都只是实现幸福的手段，而幸福本身不能是任何其他目的的手段，为了其他目的而牺牲幸福都是非理性的。
>
> ……因为人的最终目的是幸福，因此，任何物品和行动的价值最终都来自它们对幸福这个终极目的所做的贡献。如果一件物品或一个行动能增加人的幸福感，我们就说它是有价值的。
>
> 由于幸福是一种主观判断，同样的物品和行动对不同的人具有不同的价值，因而价值也是一个主观概念。日常生活中，我们通常用"价值观"一词指代人们对事物和行为的看法，原因就在于此。如果两个人对幸福的理解不同，对实现幸福的手段的判断不同，我们就说他们的"价值观"不同。[1]

张维迎先生关于幸福、价值的论述是清晰易懂的，他提到"物品和行动""事物和行为"与人的幸福感和价值观的关联，可以让我们直接想到"产品和服务"对人的幸福的价值。

的确，幸福不仅是经济学关注的问题，也是设计学关注的

[1]　张维迎：《经济学原理》，27～32页，西安，西北大学出版社，2015。

问题。只不过，人们通常是把产品、服务当作使客户幸福的手段，而设计则是手段的手段。

通常人们认为，设计师的工作过程是手段，目的则是设计出有用的、好用的、人们渴望拥有的产品和良好的服务；企业员工的工作过程也是手段，目的则是生产出好的产品和提供好的服务；而好的产品和服务对于企业组织来说，则是获取利润的手段。对于客户来说，使用产品和接受服务是满足具体生活需求的手段。至于最终目的——幸福，对于设计师、企业员工、企业组织、客户来说，好像一直在远方。日常的工作和消费都成了手段，幸福的目标却似乎遥不可及。因此，如果说想让客户体验幸福，的确是很困难的。

尽管幸福具有一种终极目的的遥远性，但毫无疑问，我们在生活中的某些时刻、某些情境下还是能体验到幸福感。我们可以用现象学的方法从这些幸福体验中直观到幸福的本质结构，从而能够创造出幸福体验的可能性，这对体验设计来说，就很有意义了。

直接将设计和幸福连接在一起作为书名的著作，当属日本的设计记者山本由香所著的《北欧瑞典的幸福设计》。山本由香定居在瑞典斯德哥尔摩，对瑞典设计有深入的体验。她把瑞典的设计称为"幸福设计"。尽管她只是描述生活的各种细微的体验，但我们可以从中洞察到幸福设计的本质。笔者把它分为四个层次，即物品给人的幸福体验、物品蕴含的设计理念给人的幸福体验、设计师幸福感的传递给人的幸福体验、社会氛围给人的幸福体验。

第一层次是物品给人的幸福体验，处处是安全、方便、精致、值得信赖、令人喜爱的生活品。"小地方（指细节）的设计之乐，就像水和空气，在生活中无所不在，让住在瑞典的日子快

意舒适"[1]。无论是食物、餐具、家具、清洁用具这些居家用品，还是社会公共用品都充满令人喜爱的设计。就连月票每月更换颜色，都让人充满期待。

第二层次是设计理念给人的幸福体验，即设计关注所有人的幸福。比如：公共设施对一切人包括有身体障碍的人士都是便捷的，每个人都能依靠自己的能力完成事情；办公环境就像是工作时的家，让人感到自由和放松，从而激发想象力和创造力；医院则像旅馆一样舒适和温馨。就连墓园的设计都要营造与自然和谐共存的美好氛围。

第三层次是设计师传递给人的幸福体验。设计师并不是为了谋生而勉强从事设计，而是他们本身就喜欢设计。他们渴望在设计中表达对生命意义的探索和发现，一种强烈的个性和充沛的活力成为设计师的内动力。他们在设计创造中体验到幸福，并把这种幸福感传递给每一个使用他们设计作品的人。

第四层次是幸福的社会氛围给人以幸福体验，这是更深层次的问题。比如，"'任何状态下人人都应该平等，靠一己之力生活，并为实现该理想不吝提供任何援助。'这是瑞典社会的共同理念，也成为人体工学设计的起点。"[2]对社会福利的重视，对儿童的关心，对公共艺术的重视，都形成社会的共识。设计也自然地体现了、传播了这种共识。瑞典的设计从宜家的产品到儿童玩具，都在世界范围内受到欢迎。

现在，我们来思考一下幸福体验何以成为可能。可以设想一下，如果我们使用的是来自瑞典的餐具，但盛放着的却是令人不放心其安全性的食物，我们能体验到幸福吗？如果孩子玩的是瑞典的玩具，但经常受到家长和老师的打骂，孩子能体验

[1]　[日]山本由香：《北欧瑞典的幸福设计》，刘惠卿、曾维贞译，4～13页，北京：中国人民大学出版社，2007。

[2]　同上书，28页。

到幸福吗？如果餐厅服务员疲惫而沮丧地端上一道道食物，我们能体验到就餐的愉快吗？如果忧心忡忡的司机和怨气冲天的乘客都在我们乘坐的公交车上，即便我们手里拿着精美的交通卡，我们能体验到幸福吗？答案显然是否定的。因此可以说，幸福虽然是个人的主观感受，却不是个体单独就能获得的，幸福是整体的幸福。

幸福，只能是建立在人人幸福的基础上。这个人人，包括自己，也包括别人。这对我们的固有观念是一个挑战。

传统观念中，我们虽然反对"把自己的幸福建立在别人痛苦的基础上"，但却肯定和鼓励"把自己的幸福建立在自己痛苦的基础上"。我们重视"痛苦"的价值。"梅花香自苦寒来"，"学海无涯苦作舟"，只有先受苦，才能享福，这就是"苦尽甘来"。这种价值观看起来很励志，但实际上不是通往幸福体验的价值观。首先，幸福没到来之前，人所受的苦就是直接的痛苦体验，已经是不幸福了；其次，如果认为幸福必须是通过痛苦换来，那么，不用自己的痛苦换，而用别人的痛苦换，就是最好的方式了，这就自然地引向"把自己的幸福建立在别人痛苦的基础上"这一条路了。而这条路，如前所述，也不是真正的幸福。

我们只能用幸福交换幸福。这种交换，实际上是激发和共鸣。交换的双方都没有减少幸福，而是确证了彼此的幸福，是对幸福体验的共鸣。以现在的幸福，激发起未来的幸福；以自己幸福，激发起别人的幸福。

这就意味着，对客户体验来说，要想使客户体验到幸福，产品和服务提供商也首先要有幸福感。不能认为"辛苦我一个，幸福千万人"，而要树立"我是幸福的，也要把幸福传递给千万人"的观念。设计师、生产商、企业员工要以自己的幸福感所创造的幸福氛围作为必要条件，激起用户、消费者、顾

客的幸福共鸣，这就是"让人体验幸福"的方法。理解这一方法的企业可以说是少之又少。大部分企业都走在误区，它们可以做到全心全意为客户服务，但却认为只有牺牲员工的幸福感，才能促进客户的幸福感。这种幸福观使它们不可能从根本上为用户创造幸福体验。

在设计领域，目前只有极少数研究者认识到幸福体验的这一秘密。曾在迪士尼工作过10年的体验设计专家布鲁斯·莱夫勒不仅认识到物品带给人的幸福感，而且认识到，幸福感是要由提供商来创造的一种氛围，只有员工的幸福感才能为客户带来幸福氛围。他认为，迪士尼乐园之所以能创造一个"幸福的终点站"或者"世界上最快乐的地方"，离不开一个"简单却又基本的成分"，即迪斯尼工作人员的幸福感以及由此而营造的幸福氛围。迪斯尼员工的幸福感是怎样的呢？我们看布鲁斯·莱夫勒的描述：

> 我的母亲很喜欢给我讲关于一个年轻的迪士尼演职人员的故事。那是1981年的一天晚上，我的母亲林德尔和父亲加里·丘奇正带着6岁的我离开乐园，突然他们在魔法王国看到一个年轻人一边吹着口哨一边走向某一个后台入口。我母亲就问他为什么这么开心。他的回答很简单："我喜欢在这儿工作。如果我可以在这儿待一整晚，我会愿意这么做的。坦白说，我从没想过离开。这很神奇，对吗？"这个年轻人的"态度"非常真实。这就是真正的幸福感，而且就和华特迪士尼世界一样神奇。
>
> 一旦你来到迪士尼，或者走进其中的一个场馆和设施，你就能观察和感受迪士尼乐园里面散发出来的气氛。对营造幸福气氛的承诺就是创造幸福体验的秘诀。这项艰巨的任务开始于我们的正确态度，配以培训和鼓励的支

持，然后再结合对这种气氛的意识和重视。

　　你真的无法隐藏幸福，也无法捏造幸福。幸福感就是人的一种状态，源于自身所具备的某种乐观和被欣赏的品质。迪士尼体验的这部分内容很少能够被其他企业复制，却是我们都该为之努力实现的东西。[1]

　　迪士尼员工具有的这种真正的幸福感，给游客带来了幸福体验。迪士尼给游客"创造幸福体验的秘诀"就是承诺营造幸福气氛。这个秘诀，即使公开出来，很多企业也可能做不到。

　　为什么迪士尼的幸福体验很少能够被其他企业复制？原因在于其他企业的价值观与幸福不匹配。这就涉及设计价值观的问题了。服务设计学者桑普森博士的研究，就触及这一关键问题。他在企业确定价值主张问题上提出了"基于幸福的价值"观点。他说：

　　所有业务活动和交互的本质基础是使每一个体幸福。对幸福的追求是普遍的；为了使业务发挥作用，它们还必须是相互的，换言之，业务交互是非常对称的。业务的存在是为了改善顾客、股东、雇员和他人的幸福；所有业务活动的最终目标是改善过程链网络中实体的幸福。[2]

　　与布鲁斯的个性化经验描述不同，桑普森的上述文字更有哲学意味。他指出业务活动的本质基础是"使每一个体幸福"。

[1]　［美］布鲁斯·莱夫勒，布莱恩·T.丘奇：《绝佳体验》，高尚平译，165页，北京，中信出版集团，2018。

[2]　［美］桑普森：《服务设计要法：用PCN方法开发高价值服务业务》，徐晓飞、王忠杰等译，24页，北京，清华大学出版社，2013。

所谓"业务的交互是非常对称的",即幸福是相互的、对称的,业务中的一方不幸福,另一方也不会幸福。由于"对幸福的追求是普遍的",因此,业务活动的最终目标就是改善业务活动中所有相关者(顾客、股东、雇员和他人)的幸福。这种幸福并不是停留在大多数人的幸福,而是指向每一个人的幸福。

> 幸福是难以概念化的,但这一事实并未降低其在所有人类活动中的中心地位。把业务成功归于财务盈利能力的流行做法可以用财务手段的简便量化方法来很好地解释,但金钱本身仅仅是幸福潜力的一个替代性度量。对业务成功过度依赖金钱的度量方式会导致错失为各种参与者提供幸福的机会,也就错失了提供价值的机会。……我认为,"财务价值"和"客户价值"与"组织价值观"都表现了相同的核心概念——个体幸福。[1]

那么,既然每一个体的幸福如此重要,而且应当把幸福作为组织价值观的核心概念,那么,企业组织能不能规定一个幸福标准,让每个参与者按此标准来确认自己的幸福呢?就像财务的量化一样,制定一个可以量化的幸福度,要求每个雇员必须幸福达标呢?

关于这个问题,从当代德国现象学哲学家瓦尔特·施瓦德勒(Walter Schweidler)的一段话中可以找到答案。他说:"国家并不预先向我们给定,何谓成功的生活。但是它本质上尊重我们,因为它将每一个它的公民都作为一个需要自身决定对他

[1] [美]桑普森:《服务设计要法:用PCN方法开发高价值服务业务》,徐晓飞、王忠杰等译,24页,北京,清华大学出版社,2013。

来说何谓成功的生活的权威而尊敬。国家并不能够并且不允许回答这一问题：何谓幸福？但是它也并不允许使对幸福的追问从我们的生活以及我们彼此之间的关系中脱离出去；相反，它必须信赖我们，信赖我们中的每一个人自身提出这一问题并且回答这一问题。"[1] 把施瓦德勒这段话中的"国家"替换成"组织"，道理同样成立。一个企业组织，不能够也不允许规定什么是幸福（幸福如果能被规定，那么个体的幸福就是"被幸福"了），而是必须尊重、信赖雇员及一切相关者，相信他们中的每一个人都能自由地思考什么是幸福并且自由地体验到幸福。当然，企业组织并非与员工及一切相关者对幸福的自由追求漠不相干，而是必须为此创造条件。

因此，让客户体验幸福的方法就是：建立基于幸福的价值观，创造使每一个体都幸福的氛围，从而使幸福成为一切人的幸福共鸣。这就意味着对现有价值观的一种颠倒，即不是用金钱等可量化的价值来衡量幸福，而是用幸福来衡量金钱等一切可量化的价值。

在这里，我们就与马克思关于人的自由全面发展的观点相遇了。在马克思思想的层面上，我们将最终解开"体验幸福"之谜。马克思所阐明的未来理想社会的特点是："每个人的自由发展是一切人的自由发展的条件。"[2] 每个人的自由发展就是每个人全面地占有"人的本质"。人体验到幸福，就是体验到自己作为人所具有的全面本质。

我们的一切感官体验和精神体验活动都是按人的方式和对象打交道。无论我的活动是能动（比如，为别人提供产品和服务）还是受动（比如使用产品和接受服务），都是我的自我享

[1] ［德］瓦尔特·施瓦德勒:《论人的尊严：人格的本源与生命的文化》,贺念译, 123页,北京,人民出版社, 2017。
[2] 《共产党宣言》,载《马克思恩格斯文集》,第2卷, 53页,北京,人民出版社, 2009。

受，都是我在体验人的幸福。但在异化状态下，人的劳动享受异化成了工具性的干沽，人的满足享受则异化成了"拥有感"。人们只有在不工作的时候感觉到幸福，在工作的时候则感到痛苦。改变这种片面性，就要进行一种颠倒，即不能用"物的方式"理解人的活动，而应该用"人的方式"理解人的活动，或者说，不能把人理解为手段，而应把人理解为目的。

这样，人对物的关系，不再是单纯的加工和占有关系，而是丰富的属人关系。例如，餐厅厨师不仅仅是在为别人做食物，而且是在看、听、嗅、尝、切、炒、烹的过程中体验自己的厨艺，感觉到自己在发挥作为人所具有的本质力量，且发挥得如此精彩。做出来的食物也不再是单纯的有用性（可以吃），而是有丰富的效用。它用来确证厨师的各种感觉和能力的发挥效果，而且还会把厨师的技艺和劳动享受传达给顾客。

厨师做好的食物由服务员端到餐桌上，顾客用自己的感官体验色香味的同时，还体验到厨师的高超厨艺，就餐过程不仅满足了充饥目的，而且感觉到了口福——饮食过程的幸福，这就是一种感觉和精神的双重愉悦。而顾客的感觉和精神，也被厨师所占有了，因为他（她）在厨艺活动中的丰富感受，在顾客那里得到了确证，得到了共鸣。就像一位画家的作品只有在观众的欣赏中才算真正完成一样，顾客的感觉和精神也构成了厨师创造活动的一部分。同理，不仅是厨师，对餐厅的服务员而言，情形也一样。服务员精心地为顾客准备好整洁的环境、齐全的餐具，在每一个环节都感受到自己的娴熟、灵巧和热忱。和顾客的幸福享受一样，服务员也在享受由自己参与创造的幸福氛围。对厨师来说，食物是我的作品，顾客是我作品的见证者；对服务员来说，布置餐桌、营造氛围、体贴细节都是我的丰富能力的艺术表演，顾客是我的观众。在这种情况下，厨师、服务员才不会在自己的服务对象中丧失自身——"苦恨年年压

金线，为他人作嫁衣裳"，而是一起感受到人与人之间所形成的幸福关系。

马克思说："只是由于人的本质客观地展开的丰富性，主体的、人的感性的丰富性，如有音乐感的耳朵、能感受形式美的眼睛，总之，那些能成为人的享受的感觉，即确证自己是人的本质力量的感觉，才一部分发展起来，一部分产生出来。"[1]

所以，人体验幸福，从哲学上说，就是在体验人的本质的丰富性。在体验的交互中，人的感觉不断发展和丰富，人的本质力量不断地得到确证，感觉到人所应有也配有的幸福。而在把人"物化"的企业环境下，人被视为单纯牟利的工具，无论是商家还是顾客，都无法获得幸福感。即使从商业角度看是平等互利的，但从人的自由全面发展这一本质角度看，却是平等互害的。何况，在市场经济不够成熟的条件下，甚至连平等互利的共识都很难达成，客户体验就会变成"反客户体验"。这是下一节将要论述的。

第三节　"反客户体验"：一种有待克服的传统思维模式

目前，用户体验的正当性似乎无人怀疑。但传统的非市场经济模式中却有一种根深蒂固的思维，那就是在客户与商家打交道时，要处处考虑商家的体验，努力让商家获得良好体验。笔者称之为"反客户体验"。

[1]　马克思:《1844年经济学哲学手稿》,第3版,87页,北京,人民出版社,2000。

一、"反客户体验"的表现

笔者以自己经历的"反客户体验"为例。

在天然气公司的营业点交好费用，预约好时间，等待工作人员上门安装软管。工作人员说上午到，在家耐心等了一上午。

中午接到工作人员电话说，上午任务多，忙完已是12点，正在吃中饭，下午到。下午3点，终于到了。

"师傅，您辛苦了！"

"忙了一上午，累死了！你这儿路好远啊！平时都不高兴来的！"

我带着歉意："太辛苦您了！我这儿是偏远了。"

接好软管，工作人员的手机响了。

"不要急，我正在给这家弄，一会儿去你家。"

然后对我说："这样就行了，把管子连接到煤气灶，你自己就能。"

我有些为难："师傅，我可能不会，您帮我连接好吧，辛苦您！"

"哎呀，这很简单，是男人都会！我很忙，别人家还在催着我呢。"

我有些难堪。恳求道："师傅啊，您是专业人员，我自己弄，怕弄不好，拜托您帮我弄好，我就放心使用了。"

他似乎有些同情我了，于是把软管连接到灶具上。并打火试了一下。

"好啦！我赶紧要走了。你来签一下字，再在满意上

打个勾。"

在他的注视下，我在他给的表格上签了字，并在用户反馈一栏的"满意"选项打了勾。

在我的感谢中，他急匆匆下楼了。

想想还是有些难受。于是拨通了该公司的客服电话："您好！请问软管连接煤气灶，是您公司的工作人员来做，还是我们住户自己做？"

"您可以自己安装，也可以请我们的工作人员安装。"

"刚才我请您的工作人员安装，他说：'是男人都会。'我是男人，可我不会。我觉得他不应该这样说。"

她笑了起来，普通话很标准："他不应该这么说。因为男人中，也有老人和小孩，他们不一定会。"

作为用户，类似这样的处境，生活中处处可见。

我们似乎已经习惯了。

二、"反客户体验"思维的传统商业伦理根源

亚当·斯密说过："我们的晚餐并非来自屠宰商、酿酒师和面包师的恩惠，而是来自他们对自身利益的关切。"这就是说，人们以自利为目的而达到了互利。商品满足了我们的需要，但我们不需要向提供商品的人感恩。

自然经济时代，由于生产力不发达，能直接生产物品的人，就会被视为让大家活下去的恩人。同时，由于社会分工也不发达，小范围的交易表现为卖方市场。人们能用到什么，往往取决于卖方卖什么。因此就形成了一种思维模式：使用者依赖于生产者，需求者有求于提供者。使用者和需求者应该感谢生产者和提供者。尽管双方是彼此依存的，但前者处于被动方，后

者属于主动方。在我国历史上，自然经济时期比较漫长，对生产者和提供者的重视表现为"重农抑商"。本来，商人也是提供者，但源头提供者是农人，商人是贩卖者，所以要抑制。但"抑商"本身也表明，商人对人们生活的支配作用很大，大到需要抑制的程度。事实上，商人社会地位低，但经济实力不低。需求者在和商人打交道时，其实处于弱势。面对商人的主动优势（坏的一方面通常表现为缺斤短两、以次充好，极端表现为欺行霸市、囤积居奇），需求者发出了"无商不奸"的强烈愤恨和无奈哀叹。商人对自身利益的关切方式，不被理解为满足顾客的利益，而被理解为损害顾客利益。但生活中又离不开商人，因此，顾客潜意识中对商人恨的同时，又有一种不敢得罪商人、讨好商人的心态，以使商人能发善心、肯留情，使自己购买的货物在数量、质量、价格上不吃亏。这就在人们心中产生了根深蒂固的顾客弱势思维。进入近代，商品经济开始萌芽，但未得到正常发展。之后中国经历过三十多年的计划经济，经济的短缺和市场供给方单一，人们购物需要排队，购买紧俏商品还需要走关系。供应部门及其工作人员不用担心顾客不满意，顾客却要努力让对方满意以便顺利购买。顾客弱势思维继续得到了空前的巩固和加强。

我国改革开放以后，市场经济开始发展，商品丰富起来，卖方市场也逐渐转变为买方市场。在今天，不是消费者担心买不到，而是商家担心卖不掉。除了一些供给方单一的交易，市场的主动方已经变成了顾客。市场经济赖以健康发展的理念如公平、诚信、顾客至上等日益变成人们的共识。

但是，由于传统思维的惯性，商家主动支配的强势意识和顾客被动服从的弱势意识还潜在地发挥作用。这不仅是指传统的反市场行为如重人情轻公平、重利益轻诚信的行为还不绝如缕，而且是指在认同市场经济理念下仍然缺乏用户思维。前者

比较容易被发现因而可以诉诸法律；后者则很隐蔽，而且合法合规，消费者有苦无处说。常见的情形是以技术理由和制度理由让客户的糟糕体验成为常态。

顾客体验受到技术理由的限制，例如，有的商户支持微信、支付宝等电子支付方式，而不接受现金。有的银行汇款必须填写对方开户行的地址（账户名称和账号都有，但开户行准确地址，人们通常并不注意）。

顾客体验受到制度理由的限制，例如，某超市规定，购买会员折扣商品只能在专门的收银台结账(你想享受打折优惠吗，那就排长队！）还有种种的"公司规定""上级规定"，使员工可以坦然地伤害客户。

今天，诞生于市场经济发达国家的用户体验、用户思维这些词，已经在我国得到广泛的传播。无论是学术研究还是市场实践，这些词讲起来都是朗朗上口，似乎做起来也是轻而易举。但要真正树立用户体验思维，必须对我们的经济传统做一个深入反思。这一过程并不轻松。哈雷·曼宁说，良好的客户体验可以提高客户忠诚度，带来收益，"除非你所处的行业带有绝对垄断性"[1]。的确，具有垄断性的行业不必在意客户体验；做好客户体验，也只是锦上添花（从成本角度看也可能是画蛇添足）。而对于处于激烈竞争特别是商品同质化竞争中的行业来说，重视客户体验则是雪中送炭，优质的客户体验就是企业获得竞争优势的新特质。

[1]　[美]哈雷·曼宁、凯丽·博丁：《体验为王：伟大产品与公司的创生逻辑》，高洁译，30页，北京，中信出版社，2014。

三、"反客户体验"思维的一种新形式

反客户体验思维是自然经济观念的习惯使然。在市场经济观念逐渐确立的情况下，公开的或隐蔽的反客户体验思维越来越受到人们的鄙弃。

但在人格独立意识薄弱的传统文化影响下，又出现一种变形的反客户体验思维。其思维特征是：承认客户体验的优先性，但独立承担责任的能力不足，不能保证给用户创造良好体验，因此希望客户体谅商家的难处并分担商家的过失。如果客户不这样做，则客户应感到对不起商家的诚恳。

这种新型的反客户体验思维，在生活中有各种表达式：

"我们能力有限，请您多多包涵。"

"大人不记小人过，请您高抬贵手，不要投诉。"

"我就这水平，你不能怪我。你要怪我，是你不宽容。"

"别的店也是这样的，不光是我们家做得不够。"

"我们不是神，是人都会犯错误。我们改还不行吗？"

"我们利润少，工资低，我们已经尽力了，您就别为难我们了。"

顾客听到上述这类话，往往感到无奈，就像面对撒娇淘气、做错了事却一脸无辜的孩子。他们不具有完全行为能力，你无法追究他们的责任，只能选择原谅。在这样的商业体验环境中，顾客会在无奈中感到绝望，一切好的体验都是奢求。

当然，也有一种常见的愿意承担责任的态度："我们有售后服务，您遇到问题就联系他们。"这好像是服务周到的表现。然而，这是把客户体验理解成客户服务了。真正需要找售后服务时，说明客户已经体验到麻烦了。哈雷·曼宁对此现象有一个有趣的比喻："客户体验不是客户服务。人们会在遇到问题

的时候寻求客服帮助。因此把客户体验当成客户服务，无异于将安全网当成空中飞人。当然，必须承认，安全网对于高危表演来说非常重要。但是如果表演者需要用到安全网时，就说明表演当中出了问题。"[1]

例如，有一个电商在发给顾客的每个包裹中，除了所购乐器，还另赠了一张卡片，卡片正面有两个流泪的卡通形象，还有一大段话：

> 亲，您好～我们发货的是一帮男人，粗手粗脚您懂得。所以，万一发错货了，漏发了，或者走神没有检查出问题，亲爱的，千万别发彪（飙）。中差评很伤人，也很伤我们的心。咱们该退的退，该换的换，该挨媳妇骂的低头挨骂，该跪搓衣板的跪搓衣板。尽量大事化小、小事化无。世界上没有解决不了的事～希望亲给予处理售后的机会。如果商品还满意，我们需要亲的五星好评鼓励。

这段话充满了无辜、委屈、哀怨、求情式威胁，不懂事又想显得懂事，还希望得到别人的宠爱和表扬。这是一种未独立的人格在理性交往的市场中遇到的尴尬。卡片背面则是电商所在城市的风景和美食广告。看到美食图片，联想到"粗手粗脚"的男人，让人五味杂陈。

反客户体验思维，无论是传统的还是现代的，追根溯源都可以归结到人格的不独立，因此无法在独立人格平等基础上实现对人的尊重。而人格的不独立是每一个人都可能出现的问题。即使设计师也不例外。

[1] ［美］哈雷·曼宁、凯丽·博丁：《体验为王：伟大产品与公司的创生逻辑》，高洁译，7页，北京，中信出版社，2014。

此外，还有一类更加温和更加普遍的"反客户体验"，其基本特征是尽可能额外占有用户的时间，让用户被动地听、看、做动作。

这类"反客户体验"表现形式很多。

比如，在人机交互和人际交互过程中插入广告、要求用户提供反馈、给用户发送机器人式的问候、为用户提供冗余的信息等，这些都会减弱用户体验的愉悦度，使用户产生厌烦和苦恼。例如，笔者使用一家银行的 App，每次打开时，经常要遇到一些艺术品质不足的图形画面，含有广告信息，但又带有文化温情。虽然可以跳过不看，但跳过的动作也需要花时间。商家是一片好意，用户只能无奈地交出自由时间。

下面我们对本章做一个小结。

从现象学视角来看，体验的形成机制是人以统觉能力对现象进行想象力的自由变更，从中直观到现象的本质。人们总是在流逝着的时间、变换着的空间中经历事物，但意识中显现的并不是支离破碎的片段，而总是完整的事物。这种完整性的体验因人而异。就一个人来说，他（她）也在不断地重构着对完整事物的体验，这种体验就是我们真实发生着的体验。人们可以从各个角度去描述自己的体验，但体验作为人的体验，总是指向人性的发展和实现。人的体验从本质上表现为体验自由、体验尊严、体验幸福。体验设计的目的就是要促进人的自由、尊严和幸福。

第三章

内时间体验设计方法论

　　上一章已经讲到，从现象学观点来看，体验是一种统觉，是人的"想象力的自由变更"。想象力的自由变更既可以在时间维度上，也可以在空间维度上。和自然科学的客观时间不同，现象学意义上的时间是一种"现象时间"，或者叫"内时间"。同样，和自然科学的客观空间（物理空间）不同，现象学意义上的空间是一种"现象空间"，或者叫"直观空间""心理空间"。而现象时间和现象空间与人的体验密切相关。人们的体验不仅是在客观时间、客观空间中进行的，而且是在现象时间和现象空间中进行的。我们可以由此构建现象时间体验设计方法论和现象空间体验设计方法论。本章阐述现象时间体验设计方法论即内时间体验设计方法论。

第一节　内时间体验的现象学描述

　　从自然科学的客观时间来看，我们用年月日时分秒来计算时间。时间的客观性、精确性保证了人们可以用时间作为标准，

使社会生活有序进行。我们上班、上课、开会、预订车票、安排假期等一切行为，都可以在时间表中予以表示。我们也知道，在时间轴上，有过去、现在、未来三种性质的时间。上周比昨天更早，明年比下个月更晚。这是客观时间的特点，我们都理解。

目前有研究者从心理学角度研究时间在主观感觉中的快与慢[1]，主观感觉的时间，仍是建立在客观时间的观念基础上。

但现象学时间和客观时间是不同层次的概念。前者探究的是后者何以可能的问题。现象学的时间是描述客观时间如何在我们意识中显现出来，这就是内时间体验。比如，记忆中发生在去年的事情，我们一瞬间就能在意识中直观到它，而不需要用一年的时间才能追忆起它。可以说，我们对时间的体验，最本源的是内时间体验，这正是现象学要阐明的问题。

一、内时间体验是客观时间在意识进程中的显现方式

我们在生活中常有这样的体验，例如，与多年不见的老同学相聚，会感觉毕业时的情景就在昨天，同窗时光历历在目；我们感慨光阴似箭，意思就是说，感觉事情就在刚才，却实际上已经发生过很久了。古诗中有很多描写这种时间感觉的例子："昔别君未婚，儿女忽成行"，虽然朋友的儿女一定是陆续出生、慢慢长大的，但在诗人感觉中，未结婚时的朋友和此时儿女成行的朋友是同时出现在脑海里的。"去年今日此门中，人面桃花相映红。人面不知何处去，桃花依旧笑春风。"隔了一年了，诗人看到桃花，依旧想起与桃花相映的红颜，甚至还会期待着那人再次出现。所以人们常说："照片会褪色，记忆

[1]　参看［德］马克·维特曼：《时间，快与慢》，陈惠雯、任扬译，100～105页，北京，文化发展出版社，2017。

永不褪色。"刘勰《文心雕龙》中所说的"思接千载""视通万里"，不仅是作文构思时的体验，也是我们日常生活中的体验。"思接千载"是将客观时间长河中的事物同时出现在意识中，"视通万里"则是将客观空间之广袤无垠中的事物同时出现在意识中。

对过去的记忆历历在目，如"一朝被蛇咬，十年怕井绳"，被蛇咬过，看到井绳，总觉得像是蛇，将要来咬自己。对未来的期望也如在眼前，道别时的用语通常是"再见"，类似的用语"下次再聚""欢迎下次光临"等，都是对未来的期望。不仅是较长时间的事件，即使是当下的瞬间接触，我们也贯穿着回忆和期望，比如，我在商店购物，店员朝我微笑着打招呼，我就会带着对这一瞬间的回忆，并且期望着接下来购物过程中的友好互动。人们把去一些公共服务部门办事的体验叫做"门难进、脸难看、事难办"。的确，还没有开始办事，先看到冷漠的脸色，人们就会储存不受欢迎的回忆，并产生办事不顺利的预期。这种过去、未来同时出现在当下意识中的现象，就是胡塞尔现象学所说的"内在时间意识"，简称"内时间意识"。胡塞尔现象学对此有缜密的分析。

胡塞尔说："每个体验都在一个唯一的客观时间中具有其位置——因而对时间的感知体验和时间表象本身也是如此。也许有人会有兴趣去确定一个体验（包括一个构造时间的体验）的客观时间。此外，也许这是一项有趣的研究，即确定：一个在时间意识中被设定为客观时间的时间与现实的客观时间处于什么样的关系之中，对时间间隔的估计与客观现实的时间间隔是否相符，或者它们之间的差距有多大。但所有这些都不是现象学的任务。"[1] 比如日常生活中，人们觉得快乐的时光总是

[1]　[德] 埃德蒙德·胡塞尔：《内时间意识现象学》，倪梁康译，34页，北京，商务印书馆，2009。

飞逝，而痛苦的时光总是很慢甚至是"度日如年"，但研究这种时间感觉的差距不是现象学的任务，现象学研究的"不是经验世界的时间，而是意识进程的内在时间"[1]，是"客观意义上的时间之物显现于其中的体验"[2]，即客观时间中出现的事物是以什么样的方式显现在我们的意识体验中的，或者说我们是怎样体验客观时间中的事物的。

胡塞尔研究专家克劳斯·黑尔德用简明扼要的语言概述了"内时间意识"：

> 胡塞尔的命题是：时间是——在奠基顺序的意义上——第一个被意识到的东西。意识是一条体验流，即一种流动的多样性。但是许多不同的体验都是作为"我的体验"被我意识到的。这些体验都包含在这种属于"我"的属性中，它们构成统一。体验流的这种多样性的综合统一在胡塞尔看来便是时间性。它构成时间意识存在的形式，并且这种构成十分奇特，以至于意识内部地"知道"它自己的这种形式。这便是"内时间"意识。[3]

就是说，时间意识是通过意识主体"我"建立起来的，"我"把意识到的东西排成一个"体验流"，于是就产生了时间意识。时间意识就是以"体验流"的形式存在。这和我们通常的理解不同。通常的理解是，我们把意识到的东西按时间先后排列，这显然已经有时间意识了，但胡塞尔追究的是时间意识本身是如何构成的，他认为是在意识的"体验流"的排列当中，我们

[1] ［德］埃德蒙德·胡塞尔：《内时间意识现象学》，倪梁康译，35页，北京，商务印书馆，2009。
[2] 同上书，36页。
[3] ［德］埃德蒙德·胡塞尔著，［德］克劳斯·黑尔德编：《生活世界现象学》，倪梁康、张廷国译，18页，上海，上海译文出版社，2005。

才构成了时间意识。意识"体验流"就使意识内在地知道了时间，这就是"内时间"意识。"内时间"意识为客观时间奠基。历史上人们用各种工具来计时，包括现在用钟表计时，认为时间是客观的、可度量的，但是这种客观时间之所以可能，还在于我们有对时间的意识，而时间意识却来源于内时间意识即"体验流"。

二、内时间意识"体验流"的组成

那么，这种体验流是怎么组成的呢？它是由原印象（Urimpression）、滞留（Retention）、前摄（Protention）组成的。

原印象就是当下意识到的东西，是在意识流的"广延的当下之内"的"一个现实性的高潮"，"但在这个高潮周围有一圈'晕'（Hof），它是刚刚过去之物和即刻到来之物的晕"[1]。刚刚过去之物就是"滞留"，即刻到来之物就是"前摄"。新的"当下"到来，刚才的"当下"就滞留在意识中。紧接着，即刻到来之物（未来的"当下"）就变成新的"当下"。这就组成了内时间意识的体验之流。在这"体验流"中，滞留就变成回忆，前摄就是期望。不管是回忆之物还是期望之物，都是在当下显现出来的。我们的意识体验，从来不是一个点一个点地体验，而是以"晕"的方式体验。这个"晕"可以用水墨画的"晕染"来做类比，即当下的墨迹同时向周围由深到浅地晕开。人们通常以为，记忆就是把事情当成珠子串起来，实际上这个比喻还有些粗糙，记忆就是一条河，每个当下都同时连接着回忆和期望。人的意识就是一种"统握"，正如在空间意识中我们是直观一个事物的整体一样，在时间意识中，我们也是

[1]　［德］埃德蒙德·胡塞尔著，［德］克劳斯·黑尔德编：《生活世界现象学》，倪梁康、张廷国译，21页，上海，上海译文出版社，2005。

直观到一个记忆的整体。胡塞尔说：

> "原初的时间域"不是客观时间的一部分，一个被体验的现在，就其自身而论，不是客观时间的一个点，如此等等。[1]

> 而在作为真正内在的体验中可以发现的那种秩序联系在经验的、客观的秩序中是无法找到的，它们无法被纳入到经验的、客观的秩序中去。[2]

"原初的时间域"就是包含了原印象、滞留和前摄的一个"晕"，"一个被体验到的现在"并不是一个客观时间点，而是把过去和未来叠加在一起的"时间域"。我们在生活中对时间的体验就是这样的结构，但并未自觉到。现象学揭示了这一点。就像我们在一个角度看到桌子，体验到的却是整张桌子一样，我们在一个客观的时间点接触某事物，体验到的却是整个时间域中的某事物。比如，生活中的各种面试（应聘面试、升学面试等），只有很短暂的时间。但面试官就要在这片刻之间，对申请人的整体素质和发展潜能作出判断。从客观性来看，要了解申请人的过去，就要穿越时间跟踪他（她）的过去，要判断申请人的未来，就要跟踪他（她）的未来，怎么能够在时间上"以偏概全"呢？但事实上，面试官既做不到、也不需要这样做。他在短短的时间内体验到的就是申请人的过去和未来的现实性及可能性。这实际上就是现象学的内时间体验方法的运用。当然，这个体验是不是把握到真相，这倒不一定，但这个体验是真实的。现象学关注的是真实体验本身的结构。有的申

[1] ［德］埃德蒙德·胡塞尔：《内时间意识现象学》，倪梁康译，36页，北京，商务印书馆，2009。

[2] 同上。

请人会觉得在面试时没发挥好，这也是常有的情况，但发挥好和没有发挥好都是自己表现出的一种可能性，面试官看到的就是这种可能性。因此，真正内在的体验中可以发现的那种秩序（面试官发现的申请人的整体素质）在客观秩序中是找不到的（申请人的整体素质无论在哪个角度、哪个时间都不能客观地显示出来）。

现象学所揭示的这种内时间体验原理，对体验设计来说，有重要启发。我们将因此而能够洞察体验的深层秘密，从而深化体验设计的方法。

第二节　为"原印象体验"而设计

原印象是人们的意识在当下体验到的印象。原印象的滞留就是回忆，原印象的前摄就是期望。在客户体验中，客户在使用产品和接受服务过程中的每次接触，都形成原印象。第一次接触时产生和滞留的原印象，就相当于我们常说的第一印象。客户根据第一印象对产品和服务作出整体判断。第一印象留在客户记忆中，并影响着当下的体验以及未来的体验预期。因此，给客户良好的第一印象是至关重要的。人们对第一印象往往有一种不对称的重视，即重视别人留给自己的第一印象，而不太重视自己留给别人的第一印象。很多产品和服务提供商往往不太重视给客户的第一印象。现象学的视角使我们能自觉地看出："第一印象"属于体验设计的对象。

一、"第一印象"属于体验设计的对象

把"第一印象"当作体验设计的对象，这是产品和服务提

供商需要树立的观念。

在这个观念的倡导方面，前文所说的布鲁斯等人著的《绝佳体验》尤为出色。书中说："印象，以及我们创造印象的能力就是我们所掌握的最强有力的工具之一。我们通常不会意识到自己每天都在不断地创造印象——既有我们自己的，也有企业的。那些第一印象让我们在顾客的脑海中建立或好或坏的形象。印象会给顾客留下难以磨灭的印迹，即顾客会形成一种根深蒂固的看法。"[1] 他们认为"第一印象是所有关系建立的命脉。对新顾客或潜在顾客来说，最初的吸引既是催化剂，也是最重要的关联性拐点"，"你还要记住的是，第一印象的科学性不仅体现在与人打交道方面，它还涉及物品、地点和服务"。[2]

就是说，人、物品、地点、服务都会给人第一印象，都是需要精心创造的第一印象。那么，如何创造良好的第一印象呢？他们指出：

> 俗话说，"你不会有第二次机会去制造第一印象"。确实如此。当我们真正了解其重要程度时，我们就学会正确对待第一印象，把它当成绝无仅有的机会，为我们所要创造的关联性体验定下基调。你必须把自己设定为客户、消费者或游客唯一的联系人。就在此刻，除了你，再无他人。如果执行得当，你就能开启那道预想的"体验的大门"；如果执行失当，体验就会大打折扣，而且几乎没有补救机会。[3]

[1]　［美］布鲁斯·莱夫勒、布莱恩·T.丘奇：《绝佳体验》，高尚平译，30页，北京，中信出版集团，2018。

[2]　同上。

[3]　［美］布鲁斯·莱夫勒、布莱恩·T.丘奇：《绝佳体验》，高尚平译，33页，北京，中信出版集团，2018。

把第一印象当成绝无仅有的机会，把自己设定为客户、消费者或游客唯一的联系人，这个方法看起来抽象，却极有深意。可以说，这是"第一印象"体验设计的一般方法。

二、"第一印象"设计的现象学方法

上述体验设计的一般方法，容易让人表象地理解为第一印象是一次造成的，如果失误就没有补救。要在现象学层次上来理解这个方法，才能使其真正产生作用。

首先，提供商并不能随时辨别哪些客户是第一次接触，因而并不能识别哪个接触时刻是"绝无仅有的机会"。因此，最稳妥的办法是把与每一个客户的每一次接触都视为第一次接触，这就是"把它当成绝无仅有的机会"的真实含义。

其次，为什么要把自己设定为客户的唯一联系人？因为客户在和具体的这个人打交道时，总是运用想象力的自由变更，从这个人的表现中看到其所属组织的表现。因此，通常所说的"每个人都代表公司"并不仅仅是一种集体归属感的表达，而是表达了在和客户打交道过程中的不可推卸的完整责任感、第一责任感。一位员工是无法在"岗位分工"的立场上为客户创造出良好的第一印象的。员工对不属于自己职责范围的客户需求报以礼貌的不作为，在客户看来，就是推诿，从中可以直观到整个公司的不负责任，从而产生糟糕的体验。这种现象非常普遍，但人们并未觉察到它对体验的危害性。不仅是人际交互，就是在人机交互中这种现象也常见。比如，拨打自助服务电话时，人们被要求根据语音提示来选择业务类别，每一类下又分许多小类，逐级听下去，如果找不到或听不清就要返回上一级、上上一级来重听。从语音提示的内容组织来看，很有条理，但用户这边感到的是一次一次地被推给下一环节，其无奈、无助、

失望的体验不断加深。因此，理解"你必须把自己设定为客户、消费者或游客唯一的联系人。就在此刻，除了你，再无他人"这句话，关键在于理解"设定"二字。

最后，"第一印象"体验打了折扣，也并非"不可补救"。因为，员工随时都在为顾客创造第一印象，"第一印象"在体验的意识流中并非一个始终鲜明的静止点，而是不断地叠加了后来的"原初印象"。第二印象、第三印象也会在人的体验中修正第一印象。因此，觉得没给客户创造良好第一印象，就"破罐破摔"，索性不再挽救、任其加剧，是不可取的。实际上，顾客既看第一印象，也看持续印象。第一印象好，固然是"打开了体验的大门"，但进门后，如果没有持续如初地创造良好印象，顾客反倒会觉得被第一印象欺骗了，从而产生加倍的反感。而如果第一印象不佳，但其后的印象改善，顾客也会感受到正在变好的体验，并产生更好的体验期望。即使是被糟糕的第一印象所赶跑的顾客，也有可能受到其他顾客的良好体验的影响，产生再次接触的意愿。

第三节　为"回忆体验"而设计

客户对产品、服务及其提供商的原印象，不断地转变成回忆。因此，客户体验不仅包含了人机交互、人际交互时的直接接触的体验，也包含了回忆的体验。美好的回忆体验，使客户的忠诚度越来越高，回头客、良好口碑就随之产生了。

国外有设计研究者注意到："体验是'通过情境、对象、人、他们的相互关系以及他们与体验者的关系'出现的，但它们是被创造出来的，并停留在用户的头脑中。近年来，人们提

出了一些描述体验形成的模式。一些模式反映了现象学方法，而另一些模式则是基于认知心理学。"[1] 内时间意识的现象学对于描述"停留在用户头脑中"的体验，具有很好的作用。

回忆实际上是对体验到的意义的持续感受。伽达默尔甚至认为："凡是能被称之为体验的东西，都是在回忆中建立起来的。"[2]

一、创造意义与表达情感

我们源源不断地接受原印象，但我们回忆中最清晰的，总是那些涉及意义和情感的印象，它们就像浪花，从意识的河流中翻滚起来，引起我们的特殊感觉。

意义是事物对每个人而言的意味和价值，比如一次生日聚餐，一张朋友赠送的卡片，都会产生特殊意义。情感则是事物引起人的心理反应。情感和情绪不同。邓晓芒先生指出两者的本质区别：情绪是没有对象的，情感是有对象的，"情感本质上是人与人之间的关系，是对一个人的情感，这是情感社会性的本质，表现在它是有对象性的，这种对象只能是另外一个人或者另外一个人的情感。"[3] 把人当作对象，把对象当作人，是情感得以产生的基础。我们在生活中体验到的各种情感，都是有其对象性内容，都可以归结为人和人的关系。即使是爱花草树木，"一枝一叶总关情"，也总是把它们看作有感情的人来体验。情感总是个体的体验，将个人情感体验传达出来引起

[1] Francesco Pucillo, Niccolò Becattini, Gaetano Cascini. A UX Model for the Communication of Experience Affordances. *Design Issues*, 2016, 32(2): 3-18.

[2] ［德］伽达默尔：《诠释学I、II：真理与方法》，洪汉鼎译，101页，北京，商务印书馆，2010。

[3] 邓晓芒：《哲学起步》，107页，北京，商务印书馆，2017。

人的共鸣，就是艺术，个人体验就变成可分享的体验。有情感的印象在我们回忆中总是历久弥新。

诺曼在其《情感化设计》中文版的作者序中，说他多年前去过安徽的黄山，"那儿的经历改变了我，因为我遇到了迥然不同的观看方式：看到了绘画的激情，而不是相机的逻辑"。黄山的美景令人惊奇，"如何记录这样一种奇妙的事件呢？我的家人和我，忠实于我们心里记录的传统，只是惊叹着四处走着。现在的中国人都有相机，他们在黄山传统的纪念物前相互照相留念"[1]。

不过，给我印象最深的是庞大的艺术家群体。清晨，当太阳的光线透过迷雾，穿过云层照到山顶上时，艺术家登上有利的位置，在那儿耐心地坐上几个小时，进行勾勒、上色、标注。

通过照相就可以得到一个精确的形象，为什么还有人想画画呢？因为绘画使这一经历变成个人的。绘画艺术要求专心致志和强化体验的素描。因此，即使画被弃置一旁再也不看，在创造时积极的参与也使黄山的经历变得更强烈、更个人、更愉快。

我们常常认为，产品关注的是技术和它们提供的功能。不是，成功的产品关注的是情感。黄山的部分乐趣就是源于它很难游览的事实，这一经历美妙极了。是的，每个登上山顶的人都有照相机，但那些绘画的人比照相的人具有更丰富的体验。[2]

[1] ［美］唐纳德·A.诺曼：《情感化设计》，付秋芳、程进三译，XX页，北京，电子工业出版社，2008。
[2] 同上书，XXI页。

这三段话,揭示了情感和意义的体验结构,值得我们反复体会。

为什么绘画的人比照相的人具有更丰富的体验?因为绘画的人和风景有了直接的、充分的交互,作画使人对风景的经历变成了个人的体验。照相当然也会因相机功能差异、拍摄水平差异而产生不同效果的照片,但艺术家作画过程的每一个笔触,都带着个人的观察和个性化的表达,因此对风景的体验经历"更强烈、更个人、更愉快"。诺曼描述的黄山的体验,接着引申到了对产品的体验,二者是同样的体验结构:具有个性创造的积极交互给人的愉快体验更强烈、更丰富。"即使画被弃置一旁再也不看,在创造时积极的参与也使黄山的经历变得更强烈、更个人、更愉快。"

这就是回忆体验。引申开来,即使一个产品、一次服务,只被客户体验了一次,但如果这一过程包含个性化、创造性的情感和意义,那么,也会给客户留下美好的回忆。

因此,为了使用户产生良好的回忆体验,产品和服务都要重视意义创造和情感表达。设计史上我们熟悉的从沙利文的"形式服从功能"到青蛙设计公司的"形式追随激情",反映的就是产品设计中对情感的重视。

诺曼提出三种层次的设计即"本能层次的设计、行为层次的设计、反思层次的设计",就是从感觉到意义的递进。本能层次的设计注重外形给人的视、听、触等感官感受,行为层次的设计注重功能性、易懂性、可用性等,而反思层次的设计则关注意义的创造,"它注重的是信息、文化以及产品或者产品效用的意义。对一个人来说,反思水平的设计与物品的意义——某物引起的个人回忆有关。对另一个人来说,可能是非常不同的事情,它与自我形象和产品传递给其他人的信息有关"[1]。

[1]　[美]唐纳德·A.诺曼:《情感化设计》,付秋芳、程进三译,65页,北京,电子工业出版社,2008。

一件物品可以引起使用者的个人回忆，可以参与建构使用者的个人形象，可以向别人传达使用者的个人形象信息，这样的物品对使用者就有了情感和意义的体验价值，并带来良好的回忆体验。

现在一些设计研究者关注用技术手段来设计回忆体验，甚至延伸到探究"生命终结设计"[1]、在线纪念环境体验设计[2]，实际上要建立对永恒回忆的体验。这些都需要关注事物的意义和情感这些要素。

二、服务交互中"回忆体验"的对称性

如果说，用户对产品的回忆体验，主要缘于产品本身所引发的反思（其实，也部分归因于购买产品时的体验回忆，比如在某个特殊意义的地点购买，和某个情谊特别深厚的人一起购买，或者是销售人员的精心服务等与产品关联的有意义的细节），那么，客户对服务的回忆体验则主要来自服务人员和客户之间的人际交互。

要想让客户获得良好的回忆体验，服务人员不能仅仅像照相机对风景那样进行标准化的操作，而应该像画家对待风景那样进行个性化的创作。这是根据前面诺曼的感悟而做的比喻。具体来说，服务人员对客户的关心，不能仅仅当作一套流程来实施，而应该表现为对每一个具体客户的具体关心。即使是微笑表情，只要是程式化地浮在脸上，也让人无从感受真实的愉

[1] David Kirk, Abigail C. Durrant, Jim Kosem, Stuart Reeves. Spomenik: Resurrecting Voices in the Woods. *Design Issues*, 2018, 34(1): 54-66.
[2] Stefania Matei. Spomenik: Responsibility Beyond the Grave: Technological Mediation of Collective Moral Agency in Online Commemorative Environments. *Design Issues*, 2018, 34(1): 84-94.

快。具体的关心就需要调动人性中的真善美。

康德说："德行是信守其职责的道德上的坚强，这种职责从来也不成为习惯，而要永远是全新地、本源地出自思想方式。"[1]

服务人员应该遵守自己的职业道德，但这种道德要真正地表现出来，就不能成为习惯。习惯性地客气，习惯性地热情、习惯性地关心，这些都不是真正的道德行为，客户也能觉察出其中的真诚含量。真正的道德行为，不能是习惯，而应该永远是全新地、本源地出自内心的思想方式。内心具有真诚待人的思想方式，行为就不会流于客套、成为程式化重复的习惯，而是在每一次接触中，都有生动鲜活的情感表达。这是一种"道德上的坚强"，做到这一点很不容易。但只要意识到这一点，朝着这个方向努力，就会让客户的每一次体验都成为值得回忆的体验。

可以说，在服务交互中，存在着一种"回忆体验"的对称性。

服务人员如果能回忆起客户，将有效地促进客户的回忆体验。马克思说："你只有用爱来交换爱，用信任来交换信任。"[2]爱和信任的回忆也具有交换性。莱昂纳多在服务设计中就注意到这一点。他称之为"从流程入手变为从人员入手"，把"习惯性的客户"[3]变成"忠诚的客户"。[4]具体做法就是，员工要回忆客户的细节，为下一次见面时的个性化问候以及建立个性化的交往做准备。员工"要花心思记住客户的姓名、喜好和

[1]　[德]康德：《实用人类学》，邓晓芒译，28页，上海，上海人民出版社，2005。

[2]　马克思：《1844年经济学哲学手稿》，第3版，83页，北京，人民出版社，2000。

[3]　莱昂纳多所说的"习惯性的客户"是指仅仅因某种特别方便的因素比如说距离近等而光顾的客户，一旦不方便，他们就会去别的店。而"忠诚的客户"是指克服不方便因素也要光顾本店的客户，他们即使偶有不满意，也愿意原谅店方。

[4]　[美]莱昂纳多·因基莱里、迈卡·所罗门：《超预期：智能时代提升客户黏性的服务细节》，杨波译，110～114页，南昌，江西人民出版社，2017。

生活背景。因为几乎每个人都渴望得到别人的关爱"，"最终的结果是，客户有了忠诚于这位工作人员的感觉"[1]，这当然也就促成了对工作人员所在单位的忠诚。人们可能会觉得客户太多，哪能记得过来。莱昂纳多则指出"数量绝非借口"。他说：

> 不想回忆每个客户、他们的喜好和特有的癖好时，典型的借口就是"数量多"："我们每天要接待很多客户，哪能每个都记得那么清楚。"这个借口本身就值得怀疑 ……事实上在类似的情况下很快记住客户的一些无关紧要的细节，并且在打招呼时能说得上来，完全取决于员工个人。所以，合理的问法是：你能"记住"多少个客户？我们确信答案会是几百个。不是要你记住他们生活中的每个细节——记住几点就行。（当然，如果对客户的详细资料和喜好有更复杂的用途，我们建议你使用计算机辅助系统。）[2]

服务人员把习惯性的流程变成真诚的交互，"习惯性的客户"就相应地变成了"忠诚的客户"。服务人员愿意回忆客户，让客户产生了良好的回忆体验。客户不再凭习惯来办理业务，而是带着美好的情感回忆来"会老朋友"，期望能够再次体验到美好的感觉。这就进入下一个主题了：为"期望体验"而设计。

[1] ［美］莱昂纳多·因基莱里、迈卡·所罗门:《超预期：智能时代提升客户黏性的服务细节》，杨波译，110~114页，南昌，江西人民出版社，2017。

[2] 同上。

第四节　为"期望体验"而设计

期望体验就是客户基于原印象及回忆的体验而对未来产生预期的体验。

有研究者指出："大多数关于情感持久性设计的讨论主要集中在产品获得后使用的心理层面上。讨论往往忽略了对激励购买新产品或替换现有产品的情感的考虑。"[1] 这实际上是对预期体验的设计问题。

虽然客户的预期体验并不需要转化为当下的行动，但却是在当下发生的。例如，顾客来到餐馆经历了一次美好的用餐体验，不仅把这个原印象体验留在记忆中，而且产生了一种预期，即下一次再来仍然能获得相同体验。这种现象，人们在长期的商业往来中早有觉察，称之为"回头客"。回头客就是商家的忠实顾客，能长期吸引回头客的商家就形成了"品牌"。顾客之所以"认牌子"，就是知道那个牌子可以给自己带来期望体验。今天，产品和服务提供商为提升客户体验的很多举措，其实都是为了客户的"期望体验"。"期望体验"概念的提出，将使人们洞察到顾客体验中的这一特点，并发现之前的盲点。

一、品牌力量根源于"期望体验"

"我总是把客户体验放在第一位，之后是品牌，再之后是

[1] Clemens Thornquist. Unemotional Design: An Alternative Approach to Sustainable Design. *Design Issues*, 2017, 33(4): 83-91.

资金，因为这才是正确的逻辑顺序"，一家公司的 CEO 这样说。他知道这个顺序和人们通常认为的顺序不一致，又解释道："你或许会对此提出异议，但客户体验确实是首要的。它同客户息息相关——吸引和留住客户，我们才能赚钱。"[1]

这个道理很简单，但人们并不愿意认同。通常，商家会按照"资金—品牌—客户体验"的逻辑顺序，先有资金，再打造品牌，再关注客户体验（有的甚至觉得只要有资金，有品牌，就可赚钱，客户体验并非必需）。还有一种近年常见的现象，就是按照"品牌—资金—客户体验"的逻辑顺序，即先从理念和形象上创立一个品牌，然后融资，等生产出产品或者能够提供服务时，再考虑客户体验。

人们之所以喜欢好的品牌，是因为好的品牌能实现顾客的预期体验。因此，对于商家来说，为顾客创造良好体验是树立和保持品牌美誉度的必要条件。拥有良好品牌并不能一劳永逸地赢得顾客喜爱，相反，只有持续满足顾客的预期体验才能保持良好品牌形象。国内很多"老字号"品牌有一种错觉，以为老字号的牌子是无形资产，已经深入人心了，凭着它就可以持续赢得商业优势，以至于放松对顾客体验的重视，导致品牌形象的美誉度下降。

在今天，设计师对品牌设计的思考已经从视觉符号深入到企业文化模式。布坎南在 2001 年就提出设计应围绕产品、制造商和使用者共同体进行研究，创造自然、社会和文化相统一的环境。[2]代尔夫特理工大学的研究者莉安·西蒙斯认为："随着产业的社会角色从单纯的产品生产到提供广泛的服务解决方案，设计师能够提供这些解决方案，设计出对社会关系产生更

[1] ［美］约翰·沃瑞劳:《用户思维》，林南译，227 页，北京，中国友谊出版公司，2015。

[2] Richard Buchanan. Design Research and the New Learning. *Design Issues*, 2001, 17(4): 3-24.

大影响的商业模式。"[1] 设计师参与企业文化模式、商业模式的设计，从以往的如何为企业产品增加附加值转变为如何为顾客增加美好体验，商业价值和社会价值得到统一。当顾客心中对品牌产生体验的期望时，品牌才有真正的力量。

二、企业价值观影响"期望体验"

迪士尼的创始人罗伊·E.迪士尼说："如果你清楚自己的价值观，那么做决定就不难了。"布鲁斯等人认为："精神的意义远比品牌或口号重大。它是体验之所以支撑着员工、产品和服务的原因。精神是指你的公司代表的东西以及支撑体验的秘诀。它是你品牌后面的特性，是你促成体验这份'食谱'的秘密特性。"西蒙说："当我们开始用期望方式（比方说，组织的目标）思考时，该期望就会影响到后面的种种结论。"[2]

客户对产品和服务的体验，也是对企业价值观的体验。如果双方的价值观不一致，客户很难获得良好体验。目前，人们普遍认识到产品和服务体验的重要性，但对于价值观体验还不够重视。因为价值观是无形的东西，人们觉得它"虚"，不像产品和服务那么"实"。人们把注意力集中在优化、提升产品和服务的体验上，但很少人会注意优化、提升价值观的体验。实际上，没有良好的价值观体验，产品和服务的体验最终会因缺少精神根基而变得虚幻。顾客会逐渐看穿产品和服务体验，直观到那只是企业促销的手段，而并不是对人的关怀。2017年7月举行的国际体验设计大会（IXDC），主题是"重新定义用户体验：文化、服务、价值"。大会主席胡晓在对"价值"

[1] Lianne Simonse. Modeling Business Models. *Design Issues*, 2014, 30(4): 67-82
[2] ［美］赫伯特·A.西蒙：《管理行为》，詹正茂译，64页，北京，机械工业出版社，2013。

的解读中提出："企业和设计师在从事产品创作的过程中，应意识到自身所承担的责任，其所作的每一个决策都包含了对世界的看法和见解。设计承载了整个社会的思想和理念，所有这些都将通过产品或服务展现出来。"[1] 这是非常切中现实的。重新定义用户体验，实际上是把物质层面的体验提升到精神层面的价值观体验，通过后者来真正改变前者。

体验设计必须包括企业价值观的塑造，着眼于人的自由、尊严、幸福的价值观，这会对客户会产生一种感召力，使其发自内心地认同企业，认同它提供的产品和服务，从而产生良好的"期望体验"。

三、企业行为细节创造"超预期体验"

在满足客户预期体验的基础上，还可以设计"超预期体验"。

约翰·沃瑞劳说："就和任何良好的关系一样，在和你的订购者沟通时，保持一定程度的不可预期和惊喜也是非常重要的。比起在生日当天收到一个贵重的礼物，如果在一个没有想到的日子收到小礼物，情人们会更加欣喜。通常说来，比起可以预见的年终奖金，雇员会更欣喜于收到出乎意外的小感谢礼品。"[2]

"2014年早期，《华尔街日报》报道说亚马逊获得了一个关于'预期快递'的专利，通过分析你过去的购物行为来预期你将来想要的。通过这种专利应用程序，亚马逊得出一个结论：为现存用户快递礼物包裹可以赢得更好的商业信誉。"[3]

当然，这些超预期是在产品或服务上多给客户一点，或者

[1] 胡晓：《重新定义用户体验：文化、服务、价值》，2页，北京，清华大学出版社，2018。
[2] ［美］约翰·沃瑞劳：《用户思维》，林南译，227页，北京，中国友谊出版公司，2015。
[3] 同上书，228页。

给客户量身定做一些"惊喜"的产品和服务。这仍然属于物质层面的超预期，而不是精神层面的超预期。所谓精神层面的超预期，就是能触动、拓展和提升人的精神世界的那种给予。例如，有一位顾客来退货，但他所退的货物却不是这家商场售出的。给不给他退货？按一般常理，当然不能。但公司领导决定给他退货。这不仅仅是一件货物的给予，而是对顾客的宽容和爱的表达。因为，既然公司也销售这个商品，那么就具有给这位顾客退货的能力；既然给顾客退货是为了解决顾客的困难，那么，不退货只能增加顾客的困难而无助于解决其困难。至于货物是从该商场购买的还是从别的商场购买的，已经没有区别了。这个细节对顾客的精神触动是很大的。如果他（她）去售出这件货物的商场退货，那只是一个合情合理的交易，然而他（她）在这家商场退货，获得的却是无缘无故的爱。他（她）没有想到，甚至不敢奢望获得这样的爱，然而他（她）遇到了。这远远超过了他（她）对世俗生活的预期，他（她）看到了世俗生活中有美好的精神景象。因此，商场给予退货，不仅是赢得了一名忠诚的顾客，而且是通过一个细节表达出对每一个顾客的普遍的爱。

超预期体验是预期体验的升华。它激起了客户对惊喜感的期待。这种期待有物质需求，也有精神需求，后者的体验更为深刻。超预期体验设计没有固定模式。只有肯于运用同理心捕捉细节感受的人，才能为客户创造出各种各样的"超预期体验"。

总之，内时间意识体验，是人的生命的真实体验。从内时间体验出发的体验设计，实际上要求回到人对时间的本真感知，即人们的当下体验，总是带着回忆和期望的体验。体验设计的任务，不仅是创造直接接触时的体验，同时还要创造值得人们回忆和期望的体验。这就要求产品和服务的提供商在用户旅程之内和之外的一切时间环节都纳入提升用户内时间体验的工作环节。

第四章

现象空间体验设计方法论

　　体验不仅发生在时间中，也发生在空间中，或者说——按现象学的说法——体验构造了时间意识，也构造了空间意识。从现象学的视野看，正如时间维度的体验并非客观时间体验而是直观时间体验（内时间体验）一样，空间维度的体验也不是客观空间体验，而是直观空间体验。

　　与内时间体验不同的是，直观空间体验总是通过一定的事物界面进行的。但这个界面是现象学视野中的界面。为了与目前设计学领域已有的客观的界面概念（比如数字界面、产品界面、服务界面、环境空间界面）进行层次上的区分，笔者提出"现象界面"这一概念。现象界面为客观界面奠基。对现象界面的研究，可以使我们洞察到客观界面的本质，从而构建起直观空间维度的体验设计方法论，即现象空间体验设计方法论。

　　本章中，我们将分别从现象学家胡塞尔、海德格尔、梅洛-庞蒂以及伊德的相关思想出发，探讨统觉界面、"上手"界面、具身界面与非具身界面的体验设计。

第一节　统觉界面体验设计

从现象学的立场看，无论是人机交互的界面还是人际交互的界面，在意识的体验中都不是空间中某个角度的定格画面，而是由意识的统觉能力所自由构造的全息式画面，这就是统觉界面。胡塞尔对空间直观的现象学思考，启发我们注意到统觉界面体验设计这一维度。

一、胡塞尔的空间直观思想的启示

关于现象学对空间的理解，胡塞尔说：

> 在现象学被给予之物的领域中包含空间意识，即"空间直观"作为感知和想象而进行于其中的那种体验。我们睁开眼睛就可以看到客观空间——就是说（正如反思的考察所表明的那样）：我们具有视觉的感觉内容，它奠定了空间显现的基础，空间显现是指各种确定的、在空间中这样或那样被安置的事物的显现。[1]

这就是说，我们的空间意识就是显现在我们意识中的事物——"被给予之物"的显现方式。"被给予之物"是胡塞尔现象学的一个术语，意思是在我们意识中显现的事物不是通过

[1]　[德]埃德蒙德·胡塞尔著，[德]克劳斯·黑尔德编：《生活世界现象学》，倪梁康、张廷国译，73页，上海，上海译文出版社，2005。

反思得来的，而是直观地看到的，对意识来说，这些事物就是"被给予"的。

比如我们看到一件产品外观很精致，并非我们测量过它的平整度、光滑度，然后反思到它是精致的；我们看到一个服务人员的热情，也并不是看到他的微笑表情和礼貌动作，然后反思到他的热情。而是，我们直接就看到了产品的精致和服务员的热情。我们常用的词"映入眼帘""扑面而来"，都是指这种"被给予性"。

我们睁开眼睛就看到客观空间，表明我们的视觉有了它的感觉内容，空间正朝我们显现。但这个客观空间还不是现象学的直观空间，后者是显现在我们意识中的空间。在直观空间中，事物被这样或那样安置起来。有了直观空间，客观空间才有可能出现。比如，我们意识中显现出一个产品的整体外观，这是直观空间，但我们可以用三视图来表达它的三个维度，这就是客观空间。

那么，这个直观空间有什么特点呢？胡塞尔说：

> 如果我们从所有超越的意指中抽象出来，并且把感知显现还原为被给予的第一性内容，那么这些内容就造出视觉领域的连续，这是一个拟－空间的连续，但不是空间或空间中的一个面积：大致说来，这是一个双重的、连续的杂多性。我们可以在这里发现各种相互并列、相互叠加、相互蕴含的关系，可以发现那些完全包含着这个领域的某一个部分的封闭界线，等等。但这些并不是客观空间的关系。[1]

[1] ［德］埃德蒙德·胡塞尔著，［德］克劳斯·黑尔德编：《生活世界现象学》，倪梁康、张廷国译，74页，上海，上海译文出版社，2005。

上面这段话体现出胡塞尔现象学空间思想的精微之处。

他把意识中显现着的空间称为"拟－空间的连续",这种现象空间把空间中的各个面连接成一个连续的整体,比如我们看到一件产品的外观,意识中就显现为一个连续的图像,但这个图像并不是空间(如果是空间,就成了各个视角的画面,需要转动脑袋才能看到),也不是空间中的一个面积(即不是可测量计算的一个固定的面,而是变化着的视觉领域),而是一个相互并列、相互叠加、相互蕴含的连续的杂多性画面。

现象学家倪梁康先生称这种在意识中显现的连续的、相互蕴含的画面为"二维的流形"[1]。打个比喻,这有点像我们移动相机拍摄出的全景图,或者像我们用鱼眼镜头拍摄的空间的连续画面,或者说全息摄影。不过这些比喻也不准确,因为这些摄影都是变形的,而我们意识中看到的连续画面并不变形。

而我们正常物理空间的透视画面,则是我们眼睛看到的日常情形。虽然我们日常是这样观看的,但我们意识中的空间却是连续的杂多性的画面。

接着,胡塞尔进一步解释直观空间的意识体验特点,他说:

> 如果我们说,视觉领域的一个点离开这个桌角一米,或者,这个点是在这张桌子旁边,在这张桌子上面等等,那么这种说法根本毫无意义。同样,事物显现当然也不具有一个空间位置或任何一种空间关系:房子－显现不会处在房子旁边、房子上面,不会离房子一米远,如此等等。[2]

[1] 倪梁康:《关于空间意识现象学的思考》,载《中国现象学与哲学评论(第11辑,空间意识与建筑现象)》,11页,上海,上海译文出版社,2010。

[2] [德]埃德蒙德·胡塞尔著,[德]克劳斯·黑尔德编:《生活世界现象学》,倪梁康、张廷国译,74页,上海,上海译文出版社,2005。

这就是说，在直观空间（视觉领域）中看到的连续画面并不是可以进行客观的几何测量的面，几何空间的描述对于直观空间毫无意义。

比如，苹果一体机的开关按钮在显示器左侧背面下方，距离左边约为 5 厘米，距离底边约为 4 厘米，但在我直观中，这个按钮就在我一下就能看到的那个位置。并不因为它在背面，我就一下看不到它，也不因为它离显示器边缘有距离，我要根据这个距离定位才能看到它，而是直接就看到它了。

空间的位置固然有前后左右上下，但在空间直观中，这些位置都以连续性的画面同时显现给我们了。

上述胡塞尔的空间直观思想对界面的体验设计有重要意义。我们由此扩大了对界面的理解：体验的界面并非客观界面，而是主客统一的直观界面，这是靠人的统觉能力形成的界面，可以称为统觉界面。统觉界面实现了可见界面和不可见界面的统一，实现了触点和非触点的统一，笔者称之为广义界面设计思维和全触点设计思维。

二、广义界面设计思维

通常，我们把客户可直接进行操作的、以及看到的界面称为可见界面。这是站在产品和服务提供商角度来说的。

比如，广为人知的、由肖斯塔克（Shostack）提出的服务蓝图，就有一条可见线，将顾客可见的雇员行为和不可见的雇员行为区分开来，这就是前台和后台。在可见线以内，还有一条交互线，是顾客和雇员直接打交道的线。而在可见线以外，则是提供商内部活动的区域，包括内部交互线和实施线。图 4-1 就是室内餐厅的一个服务蓝图的例子。

这是服务设计研究学者桑普森（Scott E. Sampson）介绍

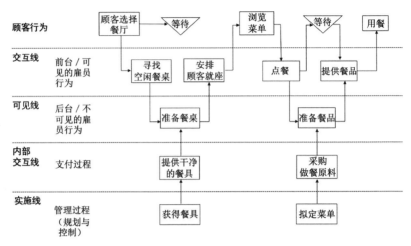

图4-1　桑普森绘制的餐厅服务蓝图

Shostack 的服务蓝图时所绘制的一张图（图 4-1）。图中，服务界面的可见和不可见区域被清楚地区分开了。桑普森也指出，服务蓝图是"以过程可见性作为区别不同过程步骤的主要依据"[1]。

　　我们现在分析一下，站在顾客的角度所直观到的界面是什么样的。

　　这张图中，在顾客不可见的区域内，发生的活动有：获得餐具、拟定菜单、提供餐具、采购原料、准备餐桌、准备餐品。这些活动，不在顾客的视线范围内，除了准备餐桌和准备餐品会有一部分可见（将准备好的餐桌安排顾客就座时，是可见的；将准备好餐品提供给顾客时，也是可见的），剩下的活动都是顾客不可见的。

　　"可见线"之外的这种"不可见性"是一般的、流俗的看法。

[1]　［美］桑普森：《服务设计要法：用PCN方法开发高价值服务业务》，徐晓飞、王忠杰等译，138页，北京，清华大学出版社，2013。

图4-2　桑普森绘制的餐厅的服务蓝图的现象学重释
（粗线表示顾客在餐厅直观到的东西远远超出可见线）

实际上，顾客直观到的区域，远远超出了可见线的限制，而是服务系统所涉及的整个区域（图 4-2）。

比如，从餐桌上的桌布整洁度，看出了（直观到）准备餐桌环节的认真与否；从盛放餐品的餐具形态，直观到获得餐具（采购）阶段的水准；从餐具的清洁程度，直观到提供餐具（清洗）环节的认真程度；从点餐环节直观到菜单拟定环节的水准；从餐品的"色香味"直观到准备餐品环节的厨艺水平；从用餐过程中，直观到原料采购环节的质量把关程度。尤为有趣的是，图中提供餐具环节写的是"提供干净的餐具"，无形中透露出顾客在场的目光。而采购做餐原料则没写成"采购优质的做餐原料"，因为经过加工后的餐品成品，"原料"在很大程度上是不可见的，但其实顾客（特别是美食家）是能品尝出来的。品尝成品的过程，也就直观到原料采购环节了。

图 4-2 所表达的正是顾客在餐厅直观到的东西。在现象学的直观中，物理的可见线消失了，服务过程中的每一个环节都

变得透明了。

因此，物理界面的可见与不可见，仅仅是客观空间对客户视线的开放和关闭，而无关客户的直观空间。对客户的直观而言，可见界面和不可见界面都是可以直观到的。我们可以把两种界面的统一，称为"广义界面"。这是胡塞尔现象学空间直观思想在设计领域可以结出的一个理论果实。

需要指出的是，按照胡塞尔关于直观中的"视觉领域的连续性"（即"拟－空间"的连续）观点，对于广义界面来说，并非把所有可见界面都看到，才能直观到不可见界面。而是只要看到一部分可见界面，就能直观到广义界面，可见界面的不完整，并不影响广义界面的连续性。比如上述餐厅服务蓝图的例子中，顾客甚至只在菜单浏览环节就能根据菜单的图文信息、版面布局、印刷水平直观到这个餐厅的服务画面。

三、全触点设计思维

在界面设计中，还有一个触点设计的问题。界面和触点，都是描述产品或服务与客户打交道的区域。但从字面上来说，界面是一个"面"——提供了接触的可能性的"面"，而触点则是一个"点"——一个现实的接触"点"。一件产品比如电饭煲，其外观是一个界面，每个按钮图标则是接触点；又如，宾馆服务台是一个界面，而每一个服务员都是一个接触点。

在胡塞尔的空间直观思想启发下，与界面成为广义界面类似，触点也成为"全触点"。我们不仅仅是在触点上接触，也在非触点上接触。这听起来似乎有些矛盾，非触点上怎么接触呢？其真实含义是，接触并非只在规定好的触点上进行，规定外的触点也可能发生接触，非触点通过接触也变成了触点，因此是全触点。

　　例如，现在的电脑一体机追求简洁风格，增大显示器面积，减小体积，减少连接线，使人节省空间、节省视觉注意力，操作变得更轻松。可是，什么叫简洁呢？简洁，不仅要体现在用户经常操作的触点上，也要体现在所有方面。如果对着用户的屏幕是简洁的，但屏幕背后的面却烦琐，那么，当用户操作的时候，他（她）隔着屏幕已经"看"到了背面的复杂，意识当中显现出来的就不是简洁。下图是苹果一体机（图4-3）和戴尔一体机（图4-4）的外观比较。正面简洁程度相似，而从背面看，戴尔一体机则显得烦琐（图4-5、图4-6）。在简洁性上，前者更胜一筹。

　　不仅是产品，对于服务来说，全触点思维也同样重要。比

图4-3　苹果一体机正面

图4-4　戴尔一体机正面

图4-5　苹果一体机背面

图4-6　戴尔一体机背面

如，人们去商店购物时，不仅关注店内的货架、商品、空间这些触点，而且在进入店内之前，就把店外的环境作为触点来关注了。图4-7至图4-9是一家便利店和一家超市的店外环境。这两家店相邻，租用的是同样的门面商铺。可以看出，便利店对墙面瓷砖做了专门的粉刷美化，还增加了平整的斜坡。站在路边，看着这两家商店的外部环境，人们即使不购物，也可以产生不同的服务体验。

德国触点管理研究专家安妮·M.许勒尔说："德国人喜

图4-7　两家商店的外部环境触点

图4-8　地砖完整，斜坡平整

图4-9　地砖残缺，斜坡不平整

欢将'触点'称为联系点，然而这是一种客观保守的定义。'接触点'这种说法更像社交媒体时代的定义。一个人如果想要和其他人建立联系，就必须'接触'他们——产生情感上的共鸣。"[1]这种理解已经有现象学的意味了。的确，"触点"并不是客观的"联系点"，而是带着身体体验和情感共鸣的"接触活动"。因此，接触的体验就成为触点设计（管理）的重要内容。

许勒尔说："能否赢得客户的决定因素并不是雄心勃勃的企划书，也不是装帧精美的用户手册，而是客户在单个触点的'真实时刻、切实的感受'。高超地运用这一方法就会使有购买欲望的客户不断签下大宗订单，而且还会积极地对外宣传，这是一项新的巨大挑战。公司的每一个人都面临这一挑战，无论是直接与客户打交道的员工，还是财务、生产或者仓储部门的员工。"[2]

许勒尔上述观点表明，她不仅强调触点体验的重要性，而且指出了客户在"单个触点"的体验的重要性，更为关键的是，她意识到无论是与客户直接接触的员工，还是非直接接触的员工，都是"触点"，都面临着改善触点体验的"新的巨大挑战"。为此她提出了"企业内部触点管理"的观点。这恰恰就是一种"全触点"的体验设计思维。因为，与客户非直接接触的员工的态度和行为也会直接传递给与客户直接接触的员工那里，并以可能的、间接的方式被客户直观到，在互联网时代甚至可以直接被用户直观到，从而形成客户的触点体验。而且，对"单个触点"的重视恰恰就是"全触点"思维的表现，因为你不知道是在哪一个触点上让用户直观到整体，因此必须把每一个直接的、间接的触点都当作同样重要的触点来对待。广义触点必

[1]　[德]安妮·M.许勒尔:《触点管理：互联网+时代的德国人才管理模式》，于嵩楠译，111页，北京，中国人民大学出版社，2015。
[2]　同上。

然要求改变组织的管理，要求企业文化变革。这一点将在第五章中具体阐述。

第二节　"上手"界面体验设计

海德格尔对于物和空间有独特的思考。海德格尔把人称作"此在"（Dasein），他说人的存在方式就是"在世界中存在"（Being-in-the-world）[1]，所有的事物都和人的存在不可分割地联系在一个整体中。他说：

> "在之中"不意味着现成的东西在空间上"一个在一个之中"；就其原始的意义而论……意味着：我已住下，我熟悉，我习惯，我照料；……[2]

这种"我已住下，我熟悉，我习惯，我照料"的"在世界中存在"的特点，海德格尔称之为人对世界的"上手性"（ready-to-hand）。人对世界已经领会，有一种得心应手、自然顺手的感觉，这就是上手性。空间和物，在人的本真存在之意义上是上手的。只有当我们把世界当作一个问题来反思时，或者，当空间和物出了问题时，才从"上手性"变为"在手性"（present-at-hand），我们把它拿在手里加以观察和研究。这时

[1] "在世界中存在"德文为In-der-Welt-sein，这是海德格尔在用四个德文词造出来的一个复合词。他说："这个复合名词的造词法就表示它意指一个统一的现象。"（参看海德格尔：《存在与时间》，修订译本，3版，陈嘉映、王庆节译，熊伟校，陈嘉映修订，62页，北京，生活·读书·新知三联书店，2006。）

[2] ［德］马丁·海德格尔：《存在与时间》，修订译本，3版，陈嘉映、王庆节译，熊伟校，陈嘉映修订，63页，北京，生活·读书·新知三联书店，2006。

候，我们对世界的得心应手的主客未分状态，变成了主体和对象的主客二分状态。体验变成了研究，人的存在的本真状态变为非本真状态。

人与世界的本真关系就是"上手性"。这对体验设计的重要启发是：人与之打交道的界面应具有上手性。笔者由此提出"上手界面体验"的概念。上手界面体验，是指用户在享受产品或服务的活动中所接触的空间和物的界面，都应该具有上手性。

下面，分别从海德格尔的"诸空间思想"和"上手之物"思想出发，来探究空间和物的上手体验。

一、海德格尔的"诸空间"思想的启示

海德格尔认为："空间本质上就是被让出位置的东西，是被准许进入其边界之中的东西。"[1] 被谁让出呢？被物的位置。有了"物"的位置就有了"空间"。"让"就是允许。空间就是允许事物进入其中，才叫空间。

比如一座桥，由于它的存在，就有了桥头、桥尾、桥上、桥下这些可供人们活动的空间。古道边修一个亭子，在芳草碧连天的空旷中，就有了一个送别的空间。马路边设个候车亭，就有了一个行人聚集、候车的空间。这个相对容易理解。稍难理解的是，海德格尔将空间分为"这个空间"（空间一词的单数形式）和"诸空间"（空间一词的复数形式）两个概念。"诸空间"就是"通过位置而被让出来的空间"，是我们具体的生活空间；"这个空间"则是"在数学上被让予的空间"，是抽

[1] 邓晓芒：《海德格尔〈筑・居・思〉句读》，载邓晓芒：《西方哲学探赜：邓晓芒自选集》，346页，上海，上海文艺出版社，2014。

象的几何空间乃至解析几何空间。比如我们说，有个 100 平方米的房子，这种描述就是抽象的"这个空间"的描述。如果我们描述这个房子所在的城市、街道、小区、楼栋、周围的风景、所在楼层、房间布局以及在那里的居住体验，那么，"这个空间"就变成了具体丰富的"诸空间"。也就是说，"这个空间"是撇开人的居住体验而抽象出一个几何化的、可用数字描述的空间，而"诸空间"则是与人的居住活动打交道的有丰富意义的空间。他说：

> 我们日常所经过的那些空间是由位置所让出来的；它们的本质基于具有建筑物性质的诸物。如果我们注意一下位置和诸空间之间、诸空间和空间之间的这些关联，我们就为思索人和空间的关系获得了一个支点。[1]

这种说法，有些类似《道德经》中所说的："埏埴以为器，当其无，有器之用。凿户牖以为室，当其无，有室之用。"泥土做成陶器，就有了盛物的空间，壁上开凿门窗，就有了居住的空间。但海德格尔接下来的话就比较晦涩，需要努力理解了：

> 诸空间通过它们被准许进入到人的居住中来而开启自身。有死者存在，这就是说：他们通过居住而经受着基于他们在诸物和诸位置上的逗留的诸空间。而只是由于有死者按照其本质而经受住诸空间，他们才能经过诸空间。然而，我们并不在经过的时候就放弃了那种经受。毋宁说，我们总是这样来经过诸空间，即我们对于诸空间已经同时

[1] 邓晓芒：《海德格尔〈筑·居·思〉句读》，载邓晓芒：《西方哲学探赜：邓晓芒自选集》，349 页，上海，上海文艺出版社，2014。

经受住了，因为我们总是停留在近和远的位置和物那里。当我走向这个大厅的出口时，我已经在那里了，并且，如果我不是如同我在那里一样地存在，我就根本不可能走过去。我从来都不止是在这里作为这个被裹在衣服里的身体而存在，而是我在那里存在，就是说已经经受住这个空间而存在，并且只有这样我才能经过这个空间。[1]

就是说，我们的居住（广义的居住即存在活动）只有在经受住诸空间时才能发生。所谓"经受住"诸空间，意思是说，我们不是在诸空间之外，而是就在诸空间之中经历着、感受着、承受着。我们在家中活动，但同时我们也是在楼里、小区里、城市里活动，"经受住了"诸空间。我们从家里走到小区散步，并不意味着我们已经放弃了对家里空间的感受，我们依然经受着家里的空间，我们可以自由地返回去，正如我们可以自由地走出来。出出进进，户内户外，都是我们同时在经受着的空间。以一个现象为例，笔者的小孩刚学会走路的时候，他在家中从一个房间进入另一个房间，但不允许关门，因为他要准备随时走出来。他再大一些，晚上上床睡觉的时候，也不允许关卧室门，这样可以听到家长在做家务比如在厨房洗碗、在清洗间洗衣服、到阳台晾衣服的声音，他就感觉到和家长都在一个空间里，因而不会孤独害怕。尽管他是睡在卧室里，但他也同样"经受"着整个居室的所有空间。如果他喊妈妈，妈妈就可以随时过来。所以，家长整理家务的声音不仅不干扰他睡觉，反而是让他放心入睡的条件。如果卧室房间门是关着的，他经受着居室"诸空间"的体验就会大大降低，他感觉到被关在房间里了，

[1]　邓晓芒：《海德格尔〈筑·居·思〉句读》，载邓晓芒：《西方哲学探赜：邓晓芒自选集》，351页，上海，上海文艺出版社，2014。

被限制了。尽管他也知道家长在家里、也可以想象着家长在厨房、在清洗间、在阳台忙碌，但一扇房间门大大减弱乃至取消了他对卧室外其他空间的真实"经受"。那么，不能经受诸空间是什么样的情形呢？极端的情形就是：监狱里的囚犯。他被一个空间限制了自由，囚室之外的诸空间对他来说，只是一种抽象的存在，他无法经受那些空间。狱警则不同，可以经受监狱内外的诸空间，所以，尽管他每天的工作和囚犯挨得很近，甚至他在办公桌前坐了一天，行动范围比囚犯在囚室里的踱步范围还小，但他仍然经受诸空间，他是自由人。可以说，经受诸空间就是享有对诸空间的体验自由。除了这种极端的情形，生活中不能充分经受诸空间的情形也很多。比如"陶尽门前土，屋上无片瓦。十指不沾泥，鳞鳞居大厦"。制砖瓦的人，虽然他制的砖瓦已经用在大厦上，但他却不可能经受（享受）大厦的诸空间。由于各种局限或限制，我们在生活中可以看、可以想象的诸空间，但却无法经受。古人在室内挂上山水画，躺着看，称之为"卧游"，在想象中徜徉于山水之间，虽然也可怡情养性，但毕竟不是真正去经历和感受大自然的山水，往往是在某些局限下（如经济不足、身体不方便、事务忙碌等）的无奈之举或自嘲之语。

二、基于海德格尔"诸空间"思想的空间界面自由体验设计

人对诸空间的"经受"，实际上是人与空间一体化的自由体验感受。这对体验设计中处理空间界面具有重要的启发。下面基于海德格尔的"诸空间"思想，结合现实案例，分析空间界面愉悦体验和糟糕体验的深层原因，由此阐明空间界面自由体验的原理。

图4-10 佐藤大为"Spice Box"公司设计的办公空间

1. 空间分隔中的"诸空间"自由体验设计原理

为了进行各种活动，空间分隔是必要的。但空间分隔是形成"诸空间"还是"这个空间"，却对体验的自由感有直接影响。日本设计师佐藤大为"Spice Box"公司设计的办公空间（图4-10），可以说是"诸空间"体验设计的一个典型例子。

会议室和外部空间之间的隔墙，像书页一样被翻开了一部分。这一道弧形的墙，实现了内外空间的自由过渡。如果是一道笔直的墙，就会产生一种隔断作用。墙上当然要装门，然而，门是一种有条件的准入和拒绝。空间中既要有墙，又要取消墙的阻隔感，进而创造出两个空间相连接的自由感，这道墙的造型可谓神来之笔。

佐藤大的解释是："被'打开'的这部分墙壁起到了'开关'的作用，同时将会议室和外部环境柔缓流畅地融为一体。这种半开放式的办公环境一方面保证了员工工作时的效率和状态，另一方面由于办公空间不是完全封闭的，在工作的同时能感觉

到自己身处一个朝气蓬勃的办公环境之中。"[1] 他的这段话是一种现象学层次的描述，准确地表达了人在这个空间中的体验。如果完全没有墙，在一个大空间内，人们工作时会受到较多的干扰，但有了墙，人们又会感到空间自由受到了某种限制。这面弧形墙，却恰好让人在局部的空间中拥有整个空间的自由感。

诺曼所著的《如何管理复杂》（*Living with Complexity*）中叙述了华盛顿互惠银行改善客户体验的措施。与传统的用柜台或办公桌做屏障把工作人员与客户分割开来的做法不同，该银行设计了独立的"柜台岛"。客户一进入银行就被大堂客服迎接到柜台岛上，一位银行员工就与客户共同站在一起，查看和处理交易业务。诺曼说："整个体验发生了显著的改变，不像在普通银行里面感受到的那样，面对着一个不可名状的、伴随着隐藏的秘密数据的官僚机构，在这里，员工和客户都在享受一种合作的、友好交际的互动感受。"[2]

银行柜台是工作人员和客户打交道的空间界面。为优化这个界面，可以通过改良柜台的高度（比如柜台太高，客户就要踮起脚才能看清工作人员的操作；太低则需要弯着腰）、增设柜台前的座椅，改善柜台上的服务设施，或者至少把柜台的材质、造型变得更美观、更有亲和力。这些都是通常的做法。但是，柜台意味着什么呢？我们并没有像海德格尔那样深入思考过。我们都知道，柜台分隔了空间，产生了工作人员的工作空间和客户的操作空间。这就意味着在客户的体验中，工作人员的空间变成了"抽象空间"，是不被允许进入的空间。工作人员是在为客户工作，但他工作的"这个空间"却与客户无关，对客户而言像暗箱一般抽象。尽管柜台内外的空间，光线、声

[1]　[日]佐藤大：《用设计解决问题》，邓超译，86页，北京，时代华文书局，2016。

[2]　[美]唐纳德·A.诺曼：《设计心理学2：如何管理复杂》，张磊译，152页，北京，中信出版社，2011。

音可以穿越，空气也能自由流动，从物理空间来看，谁也不能否认两个空间是一体的，都属于营业厅空间这个整体，但客户却无法"经受"工作人员的空间，客户对空间的自由感体验止于柜台。营业厅的空间在物理尺度上可能是很大的，但很多空间对客户而言都是抽象的"这个空间"，而不是可以自由体验的丰富的"诸空间"。

因此，上述例子中，把柜台屏障变成柜台岛的设计方案，实质上是将工作人员的办公空间由抽象的"这个空间"变成具体的"诸空间"，使营业厅的整个空间变成了工作人员和客户真正共享的交互空间。客户体验到，营业厅的整个空间都是自己自由所及、可经受（享受）的诸空间。柜台屏障和柜台岛这两种情形下，工作人员的专业能力和热诚态度都可以是同样的，但后者提升了客户体验的愉悦程度，因为它满足了客户的空间自由感。

从这个思维角度可以洞察我们生活中的体验细节。

比如，课堂上教师站在讲台上、讲桌后进行讲课，与走下讲台和学生围坐在一起的交流，体验是不一样的。前者容易产生枯燥和困倦感，后者则容易有一种生动愉悦感。因为讲台上老师占据的空间对学生而言是"这个空间"（学生不能随便走上讲台据有该空间），教室走下讲台，所占据的空间就变成学生可参与的"诸空间"。和柜台内的银行工作人员不同的是，对教师来说，讲台上下都是"诸空间"，他（她）可以自由走上走下。但对一些初登讲台或者性格拘谨的教师来说，讲台下的空间也是抽象的"这个空间"，他（她）不敢走下去，因此就减弱了课堂教学中的自由体验。

又如，坐在剧场看演出和在街头围观艺人表演，后者更过瘾。围观就是在经受或者说享受那种介入表演空间的自由感。哪怕围观人群里三层外三层，都不影响围观群众体验表演空间

的自由感。

再如，现在很多餐饮店的空间布局都在发生新的变革。传统的饭店，厨房空间都是禁止客人进入的，厨房内的工作场景是客人看不到的。客人看到的，是厨房里的工作成品——被服务员端上来的食物。中国古人说"君子远庖厨"，是不忍看到动物被宰杀。现代人回避饭店的厨房则是"眼不见为净"，因为看到厨房里的脏乱差情形，就没有食欲了。但这也说明，对厨房的体验是影响就餐体验的重要因素。为了优化就餐体验，将厨房空间设计成透明、开放、可参与的空间，是很有价值的设计思路。麦当劳、肯德基等国际老牌知名快餐店，店内空间都是最大化的"诸空间"，连厨房的"这个空间"也尽量透明化，让客人能随时看到工作人员在制作食物的场景，获得类似"诸空间"的体验。

2. 远距离空间的切近体验设计原理

"诸空间"是指人能够"经受"的空间，即允许人自由进入的空间。"诸空间"与"这个空间"的区别，不在于与人距离的远近，而在于限制人的自由与否。不限制人的自由，再远的空间也是在人已经在体验中的空间即"诸空间"；限制人的自由，再近的空间也是不在人的体验中的空间即"这个空间"。有人说，房子再大，晚上睡觉也就是占一张床的面积，听起来似乎能安慰人。但实际上，房子大小对人的居住体验是有很大影响的，即使不说其他日常活动，单就睡眠来说，三室两厅的住房和一居室的住房，同样只占一张床的面积；但置身于前者，则连接着一个大的自由空间，感觉宽敞舒畅；置身于后者，则仅连接着一个小的自由空间，感觉局促逼仄。这不是想象出来的感觉，而是真实的体验。否则，只要想象一下隔壁人家的房间也是自己的居室，只是墙上少个门而已，就可以了。但显然那

个空间不在自己的自由可能抵达的范围，因而无法形成宽敞体验。

诺曼在《如何管理复杂》一书中论述"对等待的设计"，他洞察到，人们排队等待中产生的焦虑主要是由缺乏反馈造成的。现在看来，之所以缺乏反馈，从空间因素看，就是因为工作台的空间发生的事情不在排队者的自由把握之中。人们生活中与空间有关的设计问题，不仅要从物理空间角度看，还要从现象空间角度看，才能发现解决问题的答案。有时，从物理空间角度发现不了的问题，在现象空间角度看往往能够发现。当人们感觉在使用产品、接受服务的过程中体验到某种不愉快的感受时，即使表面看来与空间因素无关，实际上也可能存在关系，只不过需要从现象学空间才能得到揭示。

三、海德格尔的"上手之物"思想的启示

人存在的本真体验是与世界一体（用海德格尔的说法就是：此在，就是在世界中存在），不仅是与空间一体，而且也是与物一体。

在物的方面，海德格尔同样有促人深思的论述。

他说，按照希腊语的含义，"物就是人们在操劳打交道之际对之有所作为的那种东西"，但他认为希腊人用这个词遮蔽了物的"实用"性质，也就是物在生活世界中被人具体使用这一性质。物不是纯粹的物而存在，而是作为用具而存在，他说："我们把这种在操劳活动中照面的存在者称为用具。在打交道之际发现的是书写用具、缝纫用具、加工用具、交通工具、测量用具。"[1]

[1]　［德］马丁·海德格尔：《存在与时间》，修订译本，3版，陈嘉映、王庆节译，熊伟校，陈嘉映修订，80页，北京，生活·读书·新知三联书店，2006。

严格地说，从没有一件用具这样的东西"存在"。属于用具的存在一向总是一个用具整体。只有在这个用具整体中那件用具才能够是它所是的东西。用具本质上是一种"为了作…的东西"。有用、有益、合用、方便等都是"为了作…之用"的方式。这种各种各样的方式就组成了用具的整体性。[1]

也就是说，用具整体就包括了人对器具的具体使用方式。一件用具并不是孤立的一个东西，而是和人的使用活动一起构成的整体世界。人在和用具打交道时，一个得心应手的世界就显现出来了。为了帮助人们理解，海德格尔举了锤子的例子。这是一个常被引用的例子。

打交道一向是顺适于用具的，而唯有在打交道之际用具才能依其天然所是显现出来。这样的打交道，例如用锤子来锤，并不把这个存在者当成摆在那里的物进行专题把握，这种使用也根本不晓得用具的结构本身。锤不仅有着对锤子的用具特性的知，而且它还以最恰当的方式占有这一用具。在这种使用着打交道中，操劳使自己从属于那个对当下的用具起组建作用的"为了作"。对锤子这物越少瞠目凝视，用它用的越起劲，对它的关系也就变得越源始，它也就越发昭然若揭地作为它所是的东西来照面。锤本身揭示了锤子特有的"称手"，我们称用具的这种存在方式为上手状态。只因为用具不仅仅是摆在那里，而是具有这样一种"自在"，它才是最广泛意义上的称手和可用的。

[1] ［德］马丁·海德格尔:《存在与时间》，修订译本，3版，陈嘉映、王庆节译，熊伟校，陈嘉映修订，80页，北京，生活·读书·新知三联书店，2006。

仅仅对物的具有这种那种属性的"外观"做一番"观察"，无论这种"观察"多么敏锐，都不能揭示上手的东西。只对物做"理论上的"观察的那种眼光缺乏对上手状态的领会。使用着操作着打交道不是盲目的，它有自己的视之方式，这种视之方式引导着操作，并使操作具有自己特殊的把握。[1]

理解这段话，对我们洞察体验设计中的人与空间、人与物的界面之自由交互，有关键的启发意义。

以笔者的体验为例。家中使用的电饭锅（图4-11、图4-12），从造型来看还不错，煮饭功能也很齐全，用起来也很方便。用诺曼的说法就是，在本能层和行为层都不错。实际上，真正要达到行为层的好用要求，产品必须在各种情况下都能够上手。这个电饭煲,在预约功能上几乎每天都给人带来操作时的不便。

图4-11　电饭锅

图4-12　电饭锅功能界面对"上手"性的影响

[1] ［德］马丁·海德格尔:《存在与时间》,修订译本,3版,陈嘉映、王庆节译,熊伟校,陈嘉映修订,81页,北京,生活·读书·新知三联书店,2006。

从界面上看，很清晰，可以预约的时间间隔为 2、4、6、8、10 小时，理论上满足了人们的预约要求。因为人们最长的预约时间无非是在夜晚睡眠时间，10 小时足够了，很少有人会预约 11 个小时以后。但笔者遇到的问题是，晚上通常在 11 点睡觉，要预约早上的粥，希望 7 点钟吃早餐。此时，若预约 8 小时，则次日晨 7 点，电饭锅才开始煮粥；若预约 6 小时，则次日晨 5 点就开始煮了，煮好后就处于保温状态将近 1.5 小时，不仅增加电量消耗，而且降低了粥的新鲜度。当然还有一种选择，那就是在晚上 10 点预约，预约 8 小时，早上 6 点开始煮粥，7 点正好喝。只是，晚上 10 点，笔者通常还在读书、写作，且晚餐后的电饭锅还未清洗。电饭锅和生活规律发生了冲突。这种情形下，电饭锅就显示出"在手"性，我就像盯着一件出了问题的产品，心里在琢磨如何解决困境。

又如，被誉为"此生见过最美的书"的《S.》，其英文原版的设计极为精心。英文原版《S.》主体是一本特意做旧的古书《忒修斯之船》以及读者们在书上留下的阅读痕迹。内页泛黄，还有霉斑、咖啡渍等，书上出现多种颜色的手写字，书中还夹着许多材质各异的附件：信笺、机密档案、旧照片、明信片、罗盘、餐巾纸上的地图。这些设计，给读者以交互式阅读的乐趣。中国台湾地区的中文繁体版和大陆的简体版都做了忠实的视觉翻译，设计师、出版社和印刷商通力合作、精益求精，堪称视觉翻译之典范（图 4-13）。

但一个涉及阅读"上手性"的重要细节，繁体版没有意识到，或者是误解了，因而在设计中出现画蛇添足的现象。

原版中，所有的附件都是夹在书里的，表示《忒修斯之船》的读者在阅读中将自己的私人纸质物品随意或者特意夹在多处书页中（图 4-14）。《S.》的读者（即我们）在翻阅这本书时，不仅进入书中文字所描述的世界，也进入了《忒修斯之船》读

图4-13　从左往右分别为《S.》英文原版、繁体中文版、简体中文版

图4-14　《S.》英文原版，将私人意味的纸品夹在书页中，纸品种类数量繁多

者的私人世界。每翻几页，就发现一件私人纸品。这些私人纸品和书组成一个丰富多样的整体，我们边读书边翻看纸品，有一种双重阅读的体验。书中的私人纸品对我们而言具有"上手性"，它们的散乱无序恰好给我们一次又一次的偶然惊喜。

　　但繁体版设计师可能觉得这些零零碎碎的东西，既干扰读者，也容易散落。于是将散夹在书中的附件集中放在一个专门的纸袋里，独立于书本之外。这样的收纳，表面上显得更上手了。殊不知，轻轻一个纸袋，就把原版的设计匠心化为乌有，把书的整体变成了一本书和一袋子多余的纸品。而且，既然原版有多余的纸品，那就再多一些也可以，于是繁体版又主动增加了一些介绍性的小册子和卡片。一本书加上两个装了纸品的纸袋，总体厚度一下子增加了。（图4-15）比起原版和简体中文版，繁体中文版的书匣厚了很多。（图4-16）

图4-15　《S.》中文繁体版另外设计一个纸袋，将私人纸品集中到一起。

图4-16　从左往右分别为《S.》英文原版、简体中文版、繁体中文版

　　而主持中文简体版设计的陆智昌先生，显然洞察到纸品的上手性问题，他精心按照原版的位置，将纸品夹在书页中。

　　可以说，现在的书籍设计，已经更自觉地从读者体验的视角考虑装帧设计了。书籍设计乃至一切平面设计，都具有了体验设计的维度。

第三节　具身化的体验设计

　　体验，在胡塞尔那里是从意识的意向性开始，在海德格尔那里是从人对世界上手性开始，而在法国现象学家梅洛 - 庞蒂

这里，则是从身体的意向性开始。

梅洛-庞蒂提出了"身体—主体"（body-subject）这一概念。"我"并不是一个抽象的意识主体，而就是我的身体；我的身体也不只是物质性的肉体，而是本身就是能思考的知觉系统。这就克服了笛卡尔的身心二元论，将笛卡尔以来的"意识意向性"转变为"身体意向性"。笛卡尔的名言"我思故我在"中的"我"是一个思想主体，他说："严格地说，我只是一个在思想的东西，也就是说，我只是一个心灵、一个理智或一个理性。"[1] 而梅洛-庞蒂的"身体—主体"概念"既克服了机械的物质身体，也否定了身体的观念化"，"把身体看作是物性和灵性的统一"。[2] 我们的身体知觉系统可以理解世界，生活世界就是知觉世界。"我们通过身体理解这个世界，通过我们具身化（embodied）的行动来理解这个世界"。[3] 所谓"具身化"，就是把世界作为我们身体的一部分，或者说把世界和我们的身体连成一个整体。对世界的一切知识都建立在"前知识"的身体感知上。梅洛-庞蒂后期把"身体—主体"称为"肉体"，把"肉体"的隐喻扩展到整个世界。世界也被理解为"肉体"，人的"身体—主体"和"世界肉身"（the flesh of the world）是同质的。"通过把身体的隐喻性质扩展到文化世界和自然世界中，强调了文化世界和自然世界的感性特征：文化世界有其知觉基础，是我们的身体经验的升华形式。"[4]

梅洛-庞蒂的哲学坚持"知觉第一"。他说："知觉第一的意思是，我们的知觉经验呈现在事物、真理、价值的建构之

[1] 邓晓芒,赵林:《西方哲学史》,2版,143页,北京,高等教育出版社,2014。
[2] 杨大春:《杨大春讲梅洛-庞蒂》,83页,北京,北京大学出版社,2005。
[3] ［加］马克斯·范梅南:《实践现象学:现象学研究与写作中意义给予的方法》,尹垠、蒋开君译,150页,北京,教育科学出版社,2018。
[4] 杨大春:《杨大春讲梅洛-庞蒂》,85页,北京,北京大学出版社,2005。

前。……这并不是要把人类知识归结为感觉，而是在知识的开始阶段，使知识像可感事物那样可感，并使它涵盖理性意识。"[1]

中文的"体验"这个词，在梅洛－庞蒂这里得到某种共鸣：体验就是以身体来理解世界，离开了身体的理解，体验就无法实现。这对于体验设计有重要启发：体验设计就是要唤醒、提升人对世界的知觉，促进世界对人的具身化。让世界的肉身真正被人的肉身所拥有。

从梅洛－庞蒂的知觉现象学出发，我们可以看到体验设计中未被察觉的现象，重新解释那些被熟视无睹的现象，不断发现用户体验的隐秘痛点，从中洞察出具身化体验设计的方法。

一、具身化体验设计思维：让人和世界建立有机联系

所谓具身化，就是让事物如同长在人的身体上一样被人所知觉。梅洛－庞蒂说："一位妇女不需要计算就能在其帽子上的羽饰和可能破坏羽饰的物体之间保持一段安全距离，她能感觉出羽饰的位置，就像我们能感觉出我们的手的位置。如果我有驾驶汽车的习惯，我把车子开到一条路上，我不需要比较路的宽度和车身的宽度就能知道'我能通过'，就像我通过房门时不用比较房门的宽度和我身体的宽度。帽子和汽车不再是其大小和体积与其他物体比较后确定的物体。它们成了有体积的力量，某种自由空间的需要。相应地，地铁列车的车门和道路则成了能约束人的力量，并一下子向我的身体及其附件显现为可通行的或不可通行的。盲人的手杖对盲人来说不再是一件物体，手杖不再为手杖本身而被感知，手杖的尖端已转变成有感

[1] 赵敦华：《现代西方哲学新编》，153页，北京，北京大学出版社，2010。

觉能力的区域，增加了触觉活动的广度和范围，它成了视觉的同功器官。"[1]

　　这段话所举的都是生活中的例子，但却讲出了日常人们所不曾注意的道理。帽子对于戴帽子的人来说是其身体的一部分，汽车对于开汽车的人来说是其身体的一部分，手杖对盲人来说是其身体的一部分。这种现象我们一般是从比喻的意义上理解的，但很少从知觉的意义上去理解。帽子、汽车、手杖是人身体的"附件"，但却是我们知觉的"同功器官"，和我们的身体有机地联系在一起，和我们的身体器官做着同样的知觉工作。戴着帽子，相当于我的头大了一圈，开着汽车，相当于我的身体庞大了许多，挂着手杖，相当于盲人的手臂延长了许多或者盲人具有了"视觉"。身体的附件体积有大小，但我们并不把它们当作外在的物体，而是当作我们身体的一部分。它们延伸了身体知觉的广度和范围，使我们的自由空间得以扩展。因此，它们是"有体积的力量，某种自由空间的需要"。

　　梅洛-庞蒂针对盲人手杖的例子还说了这样一段话："在探索物体时，手杖的长度不是明确地和作为中项起作用的：与其说盲人通过手杖的长度来了解物体的位置，还不如说通过物体的位置来了解手杖的长度。物体的位置是由触摸物体的动作的幅度直接给出的，除了手臂伸展的力度，手杖的活动范围也包括在动作的幅度中。"[2] 如果说，梅洛-庞蒂引用手杖的例子说明手杖是盲人身体的一部分，人们还能够容易理解，那么这段话却不容易理解，而这段话表达的意思却是至关重要的。手杖是延长的手，但并不是作为盲人的手和路面之间的中介或

[1]　[法]莫里斯·梅洛-庞蒂:《知觉现象学》，姜志辉译，189页，北京，商务印书馆，2001。

[2]　[法]莫里斯·梅洛-庞蒂:《知觉现象学》，姜志辉译，190页，北京，商务印书馆，2001。

者工具（中项），而就是盲人的手或"眼睛"。这才是手杖真正的具身化。具身化和中介化的区别就展示出来了。

"盲人通过手杖的长度来了解物体的位置"，这当然没错，但只是流俗的看法。从知觉现象学角度看，"与其说盲人通过手杖的长度来了解物体的位置，还不如说通过物体的位置来了解手杖的长度"。路面物体与手杖的距离有近有远，这是可以用物理手段测量的，但对于盲人来说，距离的远近是自己的手（杖）够着和够不着的问题。够着的情况下，盲人知觉到手杖的长度足够；够不着的情况下，则知觉到手杖的长度不够。但手杖的长度不够是什么意思呢？它意味着够不着的物体不属于盲人的知觉世界。盲人的知觉世界是以他的手（杖）的动作来展开形成的。因此才说："物体的位置是由触摸物体的动作的幅度直接给出的，除了手臂伸展的力度，手杖的活动范围也包括在动作的幅度中。"物体的位置当然客观存在，但那只是与我们的知觉无关的抽象位置，而对我们有意义的物体位置，则是由我们触摸物体的动作的幅度直接给出的。也就是说，物体的位置是由我们的身体决定的。这可以说是人因工学的哲学原理。当我们以为人工物有一个客观位置，需要我们去艰难地适应时，这个位置就是有问题的。人工物的位置必须由我们的身体决定，而不是相反。

当然，身体和附件的这种有机联系是在习惯形成以后的事情。刚开始不习惯的时候，帽子、汽车、手杖还都是身体之外的物，还没有成为身体的附件。刚戴帽子的人出门时帽子上的羽饰会触碰到门框，新手开车也会触到路障，拿着新手杖的盲人也会觉得手杖不听使唤。但习惯以后，这些外在的物就成了身体的有机部分，能够得心应手了。梅洛－庞蒂说："习惯于一顶帽子，一辆汽车或一根手杖，就是置身于其中，或者相反，使之分享身体本身的体积度。习惯表达了我们扩大我们在世界

上存在，或当我们占有新工具时改变生存的能力。"[1] 这段话的前一句有点晦涩，后一句则有点拗口。前一句意思是：当我们习惯了一顶帽子、一辆汽车或一根手杖时，我们的身体就和它们合一了，我们在它们之中，反过来说，它们也在我们之中，都是同一个身体。人熟练驾驶汽车时，人和汽车合一，成为一个大身体，汽车则"分享了"这个大身体的"体积"。后一句意思是：我们通过习惯将物和我们融为一体，扩大了我们在世界上存在的能力，或者当我们将新工具变为我们的身体时，就改变了我们的生存能力。这些话对设计师有深刻的启示。

　　我们生活在世界上，但我们只有和世界建立有机联系，让世界具身化，世界才能成为我们的生活世界。体验设计正是为使我们能够真正拥有生活世界而设计。

　　体验设计创新，通常有技术驱动或者意义驱动两种方式。但技术有高新技术也有低技术，意义有明显意义也有细微意义。例如虚拟现实和增强现实的产品，使用高新技术手段拉近世界和我们的距离，使我们更深入地进入世界。又如星巴克咖啡、迪士尼乐园，通过创造一种独特的休闲方式或者娱乐方式，为平凡的生活增加情致和欢乐，让人们体验到生活的片刻美好。这些当然是体验设计。这些体验设计让人们获得了超越日常生活之上的美好体验。

　　但我们不要忘了，即使我们视之为日常生活的世界，其实也没有完全成为我们的生活世界。我们在衣食住行用等日常活动中，常常能感到各种障碍。但很多障碍并不是显而易见的故障，反倒是披着合理的外衣，让人有苦说不出。这样的情形下，世界虽是我们生活于其中的世界，但它却呈现"离身化"，

[1]　[法]莫里斯·梅洛-庞蒂：《知觉现象学》，姜志辉译，190页，北京，商务印书馆，2001。

和我们的身体缺乏有机联系。这正是体验设计需要关注的重要问题。

物和我们的身体缺乏有机联系的情形，仍以前文举过的两台一体机为例。

我们比较这两台一体机电脑的开机按钮。从其外观和功能来看，应该说都是合理的，都能正常使用。但在用户操作过程中，却能感觉到两者有一些差异。苹果一体机的开关在左边背面。戴尔一体机的开关在右边侧面，其上还垂直排列 3 个按钮比它略小的按钮，功能分别是调亮、调暗、屏幕休息。（图4-17）

现在描述一下这两台电脑按钮操作的体验差异。

苹果一体机开机时，只要用左手往机身左后方一放，就能感觉到按钮位置（按钮和机身边缘的距离接近手指长度，按钮是这块区域唯一的轻微凹陷处）。因此，一旦形成操作习惯，几乎可以不假思索地开机，就像我们不假思索就可以摸到自己

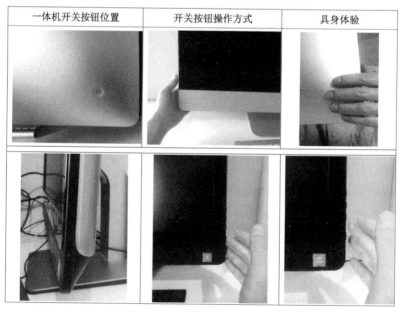

图4-17　苹果一体机(上)和戴尔一体机(下)的开机按钮设计与使用体验差异

的耳朵。如同手指知道耳朵在那里一样，手指也知道按钮在那里。这是很好的具身体验。

戴尔一体机开机时，右手朝着机身右侧靠近，立刻犹豫起来，因为有 4 个按钮，尽管知道最下面的按钮是开机按钮，但手指不能确定是不是按在了开机按钮上。因此，手指就要反复上下移动，"看看"触摸到的按钮上方和下方是否还有按钮，甚至要将手指滑行到机身转角的圆弧处，直到确认是最下面的按钮时，才能成功开机。这个过程尽管也就几秒钟，但手指却高度紧张，身体处于不安状态。更为苦恼的是，这种操作无法形成不假思索而操作的习惯，每次开机都要这样尝试一番。想象一下如果我们从颧骨摸到后脑勺才找到自己的耳朵，那说明耳朵并没有真正长在身上。手指每一次都要经过知觉思考才能找到按钮，这表明按钮缺乏具身性。按钮的设计，引起用户知觉愉快还是紧张，只是持续几秒钟的小问题。一般来说，用户也不会在意这样的小事。但按钮中所隐藏的具身性还是非具身性，却是一个大问题。

我们可以用这种具身性现象学的眼光来观察产品和服务，观察我们生活于其中的世界，从而处处发现设计问题。体验设计就是要让我们真正拥有生活世界，而拥有生活世界的方法，就是让生活世界和我们的身体形成一个完整的有机体。

二、事物的"肉身化"设计

梅洛－庞蒂后期思想中把世界也理解为"肉身"，认为人的"身体－主体"和"世界肉身"同质。

这是非常有意思的观点。乍一看会觉得荒谬，至多也觉得这不过是一种比喻。但这个观点却是梅洛－庞蒂的具身化现象学的必然指向。我们的知觉建立起我们知觉到的世界，这个

世界对我们而言是具身的，它就是我们身体的一部分，它和我们的关系不是物理的位置接近关系，而是有机联系。既然是有机联系，我们的身体是肉体，世界也必然是肉体。这是顺理成章的。

说世界是肉身，就扩大了我们对肉身的理解。

世界是肉身，就是说，它是有知觉的。我们感知世界，就像我们的"左手摸右手"一样。马克思说自然界是人的无机身体，已经把自然界当作人的身体了，但还是无机的身体。梅洛－庞蒂则把这个无机的身体也有机化了，人和世界都是同质的"肉"。这个"质"不是生物学意义上的质，而是生命、知觉意义上的质。世界和我们建立有机联系，就"肉身化"了，它是我们的肉身，我们也是它的肉身。而没有被"肉身化"的东西，对我们而言，就是抽象之物。即使它距离我们很近，也在我们的身外，是"身外之物"，而非身内之物。

梅洛－庞蒂的这种"肉身化"的现象学思想，对体验设计的启发更大。为了使人们更深入地体验事物，事物应当"肉身化"，应当和我们的知觉亲密地联系在一起。

实际上，很多设计师已经隐约地意识到这一点了。在他们的设计实践中，已经考虑事物对人的知觉的亲和性了。

比如，我国著名书籍设计师吕敬人先生就很重视书籍的"五感"。书籍当然是主要诉诸视觉的，但设计师也要考虑书给人的听觉、触觉、嗅觉、味觉感受。

我国台湾地区的设计文化研究者李佩玲等在其所著的《日本的手感设计》一书中就讲述了日本设计师对人和事物之间的知觉关联性的重视。她称之为"重新体验日式美学，零距离的手感接触"。[1] 书中追溯日本神道教的"万物有灵"思想，以

[1]　李佩玲、黄亚纪:《日本的手感设计》,上海,上海人民出版社,2011。

此来理解事物的知觉关联性。但如果按照梅洛－庞蒂的"肉身化"现象学思路，"万物有灵"必须落实到知觉，其实就是"万物有肉"。实际上，"万物有灵"的思想在其他民族的传统文化中也都不同程度地存在，但日本设计师是把"万物有灵"转化为"万物有肉"的设计了。这才是日本设计引起丰富知觉感受的奥秘所在。日本的一切设计，无论是平面、产品、建筑、环境、服务，都渗透着知觉的体验，都是体验设计。理解这一点，才是理解日本设计的关键。

如果说，具身化设计还比较好理解的话，"肉身化"设计就有理解难度了。这种思路值得设计师仔细琢磨。

我们通常是按照物的属性来理解物，比如物的形态、色彩、材质，但是我们很少会把物当作"肉身"来理解。即使我们说"质感"，也只是在说材质给我们的触觉感觉。

我们不曾想过，质感正是物对我们的呼唤，让我们去触摸它。我们触摸它，将它激活为肉体；我们触摸它，就如同触摸我们的身体。

令人称奇的是，有少数设计师明确意识到了事物的肉身性。

例如日本建筑师伊东丰雄，他说："我们无法从鲜活的肉体中提取抽象。"[1] 他应原研哉的"再设计——二十一世纪的日常用品"触觉项目的邀请，设计了一个凝胶门把手，命名为"来自未来的手"。（图 4-18）

这个门把手用的是"凝胶"——一种很软的材料。"传统的门把手是硬的，而伊东的门把手握起来则是'咯吱咯吱'的。"[2] 这不仅是一个材质的变换，而是使握住门把手的感觉变成了"握手"的感觉。凝胶的柔软像肉体，凝胶门把手的形

[1]　［日］原研哉:《设计中的设计(全本)》,纪江红译,85页,桂林,广西师范大学出版社,2010。
[2]　同上书,84页。

态像手，握起来还有"咯吱咯吱"的感觉，开门的动作变成了一次生动的握手。门把手不再是工具，而是肉身化了；门也不再是单纯的设施，而是长着肉的身体，它回应着人的知觉。

又如挟土秀平设计的木屐，表面做了青苔的肌理，木屐是光脚穿的，唤醒了"我们脚掌中沉睡着的神奇感受力"[1]。（图 4-19）

再如深泽直人设计的果汁盒包装，直接命名为"果汁的肌肤"[2]。（图 4-20）

还有铃木康广设计的纸质圆白菜碗，端在手里，"摸上去怪怪的"。（图 4-21）[3]

事物的"肉身化"设计，使遥远之物具有可触性，使静止之物具有能动性，使无情之物具有情感性，使无形之物具有了显现性。经过"肉身化"的设计，人生活的世界，就真正变成了人可以知觉的世界。

三、语言符号的"易消失"设计

"语言的奇迹是它能被人们遗忘：我注视纸上的线条，从我关注线条表示的意义的时候起，我不再看到线条。纸，写在纸上的文字，我的眼睛和我的身体，只不过是某种不可见活动所必需的最起码条件。表达在被表达的东西前面消失。"[4]

我们在生活世界中经常要和语言符号打交道。字体设计、图形设计、标志设计等视觉传达设计就是为了优化人类语言符

[1] ［日］原研哉：《设计中的设计(全本)》，纪江红译，96页，桂林，广西师范大学出版社，2010。

[2] 同上书，92页。

[3] 同上书，92页。

[4] ［法］莫里斯·梅洛-庞蒂：《知觉现象学》，姜志辉译，502页，北京，商务印书馆，2001。

图4-18　"来自未来的手"凝胶门把手，设计：伊东丰雄

图4-19　木屐，设计：挟土秀平

图4-20　"果汁的肌肤"果汁盒包装，设计：深泽直人

图4-21　纸质圆白菜碗，设计：铃木康广

号的视觉形式。平面设计师通常喜欢强调视觉冲击力，把文字、标志、图形等设计得引人注目，以体现出专业性。但是，我们通常不会注意到，事情还有另一面：那就是，我们设计各种符号是为了让它更好地完成指示功能，而不是让它吸引人的注意力。好的符号是让人们在最短的时间内迅速识别，完成它的指示功能，然后迅速在人们的注意力中消失。

比如，我们去洗手间，男女洗手间的标志应当一目了然，看一眼就不需要再看第二眼，因为我们的目的是找到洗手间。如果洗手间的图标符号设计得不合理（这个不合理可以是非常粗糙的设计，也可以是非常精美的设计），就会使我们的注意力停在它上面。可以想象，当我们急着要使用洗手间的时候，还要停下来仔细琢磨一下洗手间的符号才能正确理解其含义，那是多么令人难受的事情。笔者曾经遇到过这样的现象，一个充满设计品位的饭店，洗手间的符号也独具匠心。两块黑底金色图案的标牌，一块标牌上是线描的古代人物（好像是中学历史课本里的曹操），另一块标牌上也是线描的古代人物（好像是中学历史课本里的武则天）。对比之下，可以推断出前者是

男士洗手间，后者是女士洗手间。这样的设计创意的确很独特，但它在吸引人的注意力的同时，也消耗了人的注意力。客人需要运用历史知识来综合判断，确定自己该进哪一个洗手间。这样原本简单的一个行动，就变成了颇费思量的一项任务了。设计师想让人们体验视觉符号的独特魅力，却让人体验到在洗手间外的徘徊踟蹰。很多洗手间的符号，我都不记得了。不是因为它们设计得不精致，相反，高水准的设计不在少数。它们在一瞬间让人愉快识别的同时，也一瞬间在人们的面前消失。而这个洗手间的符号却至今未在我的脑海里消失。从艺术表现角度看，这个设计是一个成功的设计，它让人过目不忘；而从视觉体验角度看，它浪费了顾客太多的注意力。如果有来自外国的顾客，不仅是浪费注意力，还可能造成困惑甚至误解。

又比如，北京 2008 年奥运会的比赛项目图标设计，将篆书笔画形态与体育运动图形结合起来，形成了一种既有文字感觉又有图形意味的符号。（图 4-22）这固然可以突出文化特色，但同时也增加了人们识别时的劳动量。因为这些图标既要接近文字的形态，又要兼顾运动的动态，使得观众在文字阅读和直观识别之间斟酌犹豫。当人们在一个标志面前停下来，仔细观察、反复思考的时候，他们原本要通过符号指示所做的事情就被中断了或者说被干扰了。这样的设计把人们的目光集中到符号自身，而符号的功能反而削弱了。表达没有消失，被表达的东西却消减了。与之前的 2004 年雅典奥运会比赛项目图标（图 4-23）相比，在符号的识别方面需要占用观众更多的注意力。这样看来，发挥信息传达功能的文字和符号设计，既要有很高的识别度，又要有很强的"消失性"。很高的识别度恰恰是为了很强的"消失性"。因此，我们就可以理解为什么黑体字和宋体字最为常用的原因了。因为这两种字体的笔画、结构最为简洁，节省人视觉注意力，使人顺利地从字面进入意义，而无

图4-22 2008年北京奥运会比赛项目图标设计

图4-23 2004年雅典奥运会比赛项目图标设计

需在字面做太多停留。当然，遇到不认识的字，我们的目光也会停在字上面，根据字的形态猜测其读音和含义。当我们不理解文本含义时，也会把目光停留在字上面，但那不是为了识字，而是在思考文字所表达的内容。在面对艰深晦涩的文本比如黑格尔、胡塞尔、海德格尔这些哲学家所写的著作时，我们也需要逐字逐句反复阅读，但却不是因为不识字。正因为白纸黑字清清楚楚，才顺利地使我们进入被表达的东西的晦暗之中。

日本视觉设计研究所编的《版面设计基础》中，认为黑体字的字体印象是"新鲜的、理性的"，"最合理的、不加修饰的黑体字，与明朝体相比是新潮的。能表现舒畅、理性的感觉。"[1] 不加修饰，实际上是方便了人们遗忘字形，从而进入文字表达的内容，实现"语言的奇迹"。当然，宋体字（即日本所称的明朝体）也是非常普及的字体。"宋体字虽然保持了书法体的痕迹，但已经将笔画规则固定下来了，我们的注意力集中在文字表达的意思上，而不需要观察字形。对于字库文字（typeface）来说，字形应争取最大的"易消失性"。当然，对于用作标志的文字（logotype）来说，形态的独特性似乎比"易消失性"更重要，但实际上，很多知名标志的优化或者变更，也都是朝着"易消失性"方向发展的。这种"易消失性"通常被认为是简洁性，笔者以前也是从"简洁性"来理解标志的这种变化趋势，但接触到梅洛－庞蒂的现象学思想后，才领悟到"简洁性"实际上是"易消失性""易遗忘性"，目的是为人的知觉提供更顺畅的通道。因此我们也就不难理解，为什么日本森泽字体大赛（Morisawa Type Design Competition）金奖、银奖作品中的黑体、宋体、楷体这些常规字体，似乎与已有字库

[1]　［日］日本视觉设计研究所：《版面设计基础》，张喆译，76页，北京，中国青年出版社，2004。

日本情緒あふれる　あ　永

图4-24　2016日本森泽字体设计大赛金奖作品，设计：松村润子

中的黑体、宋体、楷体没什么区别。实际上，这些获奖作品中的常规字体，都做了更精微的优化，让人看得更舒服，以至于人们根本没感觉到哪里有变化。例如2016日本森泽字体大赛汉字类金奖作品（图4-24），只有专业的设计师才能看出它的美妙细节，如点的修长圆润、竖的开始处以及捺和勾的结尾处的波浪形等。而一般读者则觉察不出这些变化。

第四节　非具身性的体验设计

海德格尔的"上手"性与梅洛－庞蒂的"具身性"相似。区别是，海德格尔是从工具的角度来比喻的，而梅洛－庞蒂则是从身体的角度来阐述的。

美国技术现象学家伊德（Don ihde）则在海德格尔、梅洛－庞蒂的思路基础上，做了些修正。他认为，人与技术（工具）的关系有四种：具身关系、诠释关系、他异关系、背景关系。[1]

[1] Don Ihde. *Postphenomenology And Technoscience*. Albany: State University of New York, 2009.41-44

后三者是非具身关系，但即使是非具身关系，也有其重要的体验价值。（表4-1）

表4-1 伊德归纳的人类体验技术的形式（人与技术的四种关系模式）

（表中符号：－代表融合，→表示作用，--- 表示弱关联）

人与技术的关系模式	体验方式
具身关系 Embodiment Relations	（人－技术）→环境 （human‑technology）→ environment
诠释关系 Hermeneutic Relations	人 →（技术－世界） human →（technology‑world）
他异关系 Alterity Relations	人 →机器人 --- 环境（背景） human → robot---environment（background）
背景关系 Background Relations	人 --- 环境（背景） human---environment（background）

在设计研究领域，伊德的技术现象学有广阔的用武之地。

荷兰代尔夫特理工大学的费尔南多·塞克曼迪（Fernando Secomandi）和埃因霍芬理工大学的德克·斯内尔德斯（Dirk Snelders）发表的论文《服务中的界面设计：后现象学方法》，将伊德的"人－技"关系的四种模式应用到"用户－界面"关系中，形成了"用户－界面"的四种关系即具身关系、诠释关系、他异关系和背景关系，对我们理解服务界面的体验设计很有启发。[1]

其中，"具身关系"直接来源于梅洛‐庞蒂的"具身性"概念。只不过，伊德立足于技术现象学，是从工具角度来理解物，而不是像梅洛‐庞蒂那样从"肉身"角度来理解物，后者的理解

[1] ［荷兰］费尔南多·塞克曼迪等：《服务界面设计：后现象学方法》，孙志祥译，载《创意与设计》，2015(1)，4～9页。

层次更高。不过，对于设计学来说，从工具角度来理解物（包括服务界面）的具身性，要更为容易些。

一、"用户—界面"的具身关系

所谓具身关系，是指"用户将服务界面'融入'到其具身体验世界的能力中"[1]。就是说，界面仿佛成为人的身体的一部分，人们依靠界面来体验世界，却感觉不到界面的存在。此时的界面是"透明"的，就像人通过眼镜看世界却感觉不到眼镜的存在一样。

把工具引申到服务界面，我们可以说，理想的服务界面应该与客户有一种具身关系，应该是"透明"的。它为客户提供积极服务，但它本身却不凸显自己，不吸引因而不分散顾客的注意力，不使客户处处围着自己转。

中国传统治理思想中的"无为而治"思想有些类似具身性追求，让公众感觉到生活的自在，却感觉不到社会治理者做了些什么。以公共服务为例，从计划经济时代的大政府到市场经济时代的小政府的转变，都是使得公共服务界面趋向"透明"、趋向"退出"、趋向具身关系的转变。政府时刻保障市场经济秩序的正常，同时却从市场中"退出"，让市场成为配置资源的决定力量。当前我国政府的许多改革措施，就有助于促进公共服务界面的"透明化"，使公众能得心应手地使用这个界面。比如政务大厅的建设，就是公共服务界面与公众的具身关系的优化。大厅成为集审批与收费、信息与咨询、管理与协调、投诉与监督为一体的综合服务机构，简化了办事程序，缩短了办

[1] ［荷兰］费尔南多·塞克曼迪等：《服务界面设计：后现象学方法》，孙志祥译，载《创意与设计》，2015(1)，4～9页。

事时间，提高了办事效率。公众感觉到政府公共服务的便捷，有的城市公共服务，实现了让办事的民众"最多跑一次"。

二、"用户－界面"的诠释关系

界面要有用，就应该是"透明"的，即"用户－界面"关系是一种具身关系。但按照伊德学派的后现象学理论，有用的界面也有不"透明"的时候。这种不透明可以分为三种类型，即"用户－界面"的诠释关系、"用户－界面"的他异关系、"用户－界面"的背景关系。

"用户－界面"的诠释关系是指"用户依赖自身的理解能力，通过服务界面'解读'世界的某个方面"。[1] 与具身关系中的界面同化到感官中不同，在诠释关系中，界面成了用户的感知对象，成了用户解读世界的窗口。

在服务界面设计中，各种信息发布平台如网站、纸媒、移动媒体等，都属于诠释关系的界面。

如果说，通过具身关系的服务界面可以解决服务提供商与顾客的隔阂问题，那么诠释关系的界面就能有效解决双方的信息对称问题。

提供商的信息平台不能被视为辅助性的附属品，而应该是一个自明性的逻辑世界。如果顾客对这些诠释性界面不能顺畅解读，以至于不断需要回到经验世界中来寻求提供商的解释，则这些诠释性界面就是失败的。

在彼得·摩霍兹（Peter Merholz）等著的《应需而变：设计的力量》一书中，提到下面这样一个例子。

[1] ［荷兰］费尔南多·塞克曼迪等:《服务界面设计:后现象学方法》,孙志祥译,载《创意与设计》,2015(1),4～9页。

一家金融服务公司提供月报、用户网站、呼叫中心、办事处、规划指南等信息发布平台，但界面不容易被用户解读，比如，它财务月报冗长到 20 页，很多数据对用户没有核心价值，用户"只看第一页，确保数字和自己所想的差不多，就不再看下去了"[1]。此外，平台之间相互孤立，缺乏联系，"设计报告的人并没有与设计网站的人沟通协作"[2]，即使网站提供转账和股票交易功能，用户也不使用网站，而是打电话给他们的个人顾问。

这个例子所表现的情形在我们生活中也很常见，不仅出现在银行，也出现在其他行业。诠释性的界面要与客户建立良好的诠释关系，这是体验设计需要考虑的问题。

三、"用户—界面"的他异关系

"用户—界面"的他异关系，指的是"用户通过与服务界面的直接交互参与到服务界面之中"[3]。在此关系中，界面不是用户身体感知能力的一部分（具身关系），也不是用户可以感知的自明性世界（诠释关系），而是需要用户被动地与它打交道，在打交道中满足用户自身的需求。他异关系中的界面与用户是对立的，好像是具身关系的反面，但这种对立是积极的对立，界面像教练而非敌人。

如果说，"用户—界面"的具身关系能使用户感到非常自如，并形成用户的习惯，那么，"用户—界面"的他异关系则

[1]　［美］摩霍兹等：《应需而变：设计的力量》，吴隽辰译，66页，北京，机械工业出版社，2009。

[2]　同上。

[3]　［荷兰］费尔南多·塞克曼迪等：《服务界面设计：后现象学方法》，孙志祥译，载《创意与设计》，2015(1)，4～9页。

使用户感到某种不便，习惯受到了挑战。

一般而言，人总是喜欢沿着习惯行动，而不太愿意面对陌生的情境。

但这只是问题的一方面，还有另一方面，人总有一种好奇心，想要不断探寻陌生的事物，而对司空见惯的事物则有一种厌倦感。正如一位设计师所说："一个产品，不管再好用，再好看，用了一年两年，很多用户都会产生审美疲劳，腻烦，想换换口味。也许正因为如此，各种产品都会在发展到一定程度的时候来个比较大的变革，让人们感受到一些不同。比如我们常看的新闻网站首页，基本上每年都会改一次版，虽然每次改版都让我觉得不习惯，有时候也并没觉得更便于阅读，但要是很长时间都没有变化，也确实会让人有点腻。"[1]

笔者熟悉的一个大学校园内的理发店，每年都会在暑假期间进行重新装修，调整空间布局，在地板、工作台的色彩、形态、材质上都进行变化。这必然会增加成本支出，而且顾客是大学生群体，服务收取的费用并不高，一年装修一次，似乎不划算。但店主仍然乐意这么做，他告诉笔者："理发店是为人塑造新形象的，因此店里的形象也要给人新鲜感。"这真是一位不仅擅长发型创作，也深刻理解顾客体验的店主。

当然，改变用户习惯、为用户提供新鲜感的产品和服务，并非要使用户持续保持他异感，而是要使用户在新的界面尽快获得具身感，能够熟练上手，从而拓展用户的经验世界和意义世界。

在为客户服务的过程中，产品与服务提供商既是一个以客户利益为旨归的谦卑者，同时又是人性价值理想的维护者。

为了促进人性价值理想的不断实现，提供商需要主动地创

[1]　张玳:《体验设计白书》，47页，北京，人民邮电出版社，2016。

设各种提高客户素质的激励措施。对客户而言需要花精力去学习和服从新界面，但客户知道，这是值得做的事，是自身长远利益所在。如果不能获得客户的认同和支持，他异关系的服务界面就会使客户产生排斥感，成为具身关系的反面。

　　总之，提供商的每一个新产品、每一项新服务，都是在设计一个新的他异性质的界面，不能因为害怕它转换成非具身关系而裹足不前。当然，也不能因他异关系的积极作用而朝令夕改，忽视其向反具身关系转变的可能。

四、"用户－界面"的背景关系

　　"用户－界面"的背景关系，指的是"用户将服务界面作为其行为的背景"[1]。

　　比如住宅是人行动的背景，我们在住宅内活动，并不时时感到住宅的存在，住宅在我们意识中是"缺席"的，但它是"在场的缺席"。

　　"用户－界面"的背景关系中，界面处于人的活动之外，但又发挥着潜移默化的作用。这种界面包括了物质性的环境设施和精神性的环境氛围。

　　在界面设计中，关注背景界面的优化对于营造良好的体验氛围、增进客户的幸福感具有重要意义。

　　背景界面中，物质性的环境设施的设计容易被关注，而精神性的环境氛围则往往被忽视。

　　多伦多大学罗特曼管理学院教授理查德·佛罗里达（Richard Florida）针对如何构建真正的创意社区这一问题时就关注到精

[1]　［荷兰］费尔南多·塞克曼迪等：《服务界面设计：后现象学方法》，孙志祥译，载《创意与设计》，2015(1)，4～9页。

神性的环境氛围这一背景界面。

　　他认为，具有创新精神的人文气候最为重要。他说"我们可以看到，企业已经开始追随人才或创意人士的脚步"，因此，首要的是吸引人才和创意人士，如何吸引呢？"城市需要'人文气候'，'人文气候'的重要性甚至大于商业气候，这是城市当前发展面临的底线，也就是说要全方位地为创意提供支持，构建能够吸引创意人士的社区，而不仅是吸引高科技企业……"[1]

　　就是说，创意人士作为创意社区的"用户"，对于其所生活的社区有一种人文精神的体验需求。如果创意社区不能营造出这种背景氛围，对创意人士的吸引力就会下降。

第五节　人居体验设计：海德格尔建筑现象学思想的启示

　　目前，体验设计理念在建筑和人居环境方面也得到重视。人的生活离不了衣食住行用，体验设计要提升人的生活世界体验，居住体验设计是体验设计的应有之义。尽管由于学科发展的历史原因，建筑学在现有学科设置中是与设计学分开的，但设计学中的环境艺术设计已经将这两者融合在一起。而现象学对建筑居住体验的关注，却是比较早的。建筑现象学就发端于海德格尔的一篇经典文章——《筑·居·思》。海德格尔在《筑·居·思》一文中对筑造本义的阐释和对居住本质的揭示

[1]　［美］理查德·佛罗里达：《创意阶层的崛起》，司徒爱勤译，330页，北京，中信出版社，2010。

所表达出的建筑现象学思想，虽然在文字风格上玄奥独特，但扎根于人类的居住生活体验，是每一个人都可能理解的。中国读者可以从自身传统居住的诗意体验和现代居住的隐秘渴望中直观地领会这些思想。这种领会同时就意味着"思"的勇气。而敢于思考和追问今日的建筑、居住，考察它们如何导致对筑造本义和居住本质的遗忘，从而自觉到问题之所在，乃是通往"诗意地栖居"体验的切实途径。

在本节中，笔者将立足我们的日常体验来阐释海德格尔建筑现象学思想，为人居体验设计提供一种可理解的思想资源。

海德格尔的《筑·居·思》是他 1951 年 8 月 5 日在德国达姆斯塔特市的"人与空间"专题会议上作的演讲。此文不仅在哲学界广为人知，在建筑学界也引起广泛兴趣，乃至开启了建筑现象学的研究。建筑师和理论家诺伯舒兹在其《场所精神：迈向建筑现象学》一书前言中就首先感谢海德格尔。[1] 在国内哲学界，如同邓晓芒先生所说："海德格尔的《筑·居·思》在中国可能是被翻译得最多、传播得最广的海氏文本之一，仅就我手头现有的而言，就有彭富春的最早译本（收入《诗·语言·思》，P131-145，文化艺术出版社 1990 年版），作虹的译本（收入《海德格尔诗学文集》，P135-150，华中师范大学出版社 1992 年版），孙周兴的译本（收入《海德格尔选集》，P1188-1204，三联书店 1996 年版）及校订过的新译本（收入《演讲与论文集》，P152-171，三联书店 2005 年版）。"[2] 而在国内建筑学界，陈伯冲先生也翻译过此文，题目为《建·居·思》，并刊登在《建筑师》杂志第 47 期（1992 年 8 月出版），引起

[1]　［挪］诺伯舒兹：《场所精神：迈向建筑现象学》，施植明译，3 页，武汉，华中科技大学出版社，2017。

[2]　邓晓芒：《海德格尔〈筑·居·思〉句读》，载邓晓芒：《西方哲学探赜：邓晓芒自选集》，326 页，上海，上海文艺出版社，2014。

建筑学界的广泛兴趣，但"由于专业的隔阂和海德格尔独特的思维、行文方式，多数人称该文费解难懂，但又饶有兴趣"[1]。其实，即便对哲学界而言，此文读来也并不轻松。邓晓芒先生说"这篇中文仅一万余字的文章却并不好读，它所涉及的面相当广泛，非对海氏整体思想及其前后期变化有比较全面把握者，是很难进入它那看似平易的表述中去的"，[2] 为此他逐句解读了这篇文章，"以便初学者能够比较容易地进入到海氏的思想境界中去"，[3] 这就是《海德格尔〈筑·居·思〉句读》（发表于《德国哲学》2009 年卷，后又收入《西方哲学探赜：邓晓芒自选集》），这为国内读者特别是建筑学界读者深入理解海德格尔建筑现象学思想提供了极为有利的条件。

在阅读邓晓芒先生《海德格尔〈筑·居·思〉句读》的基础上，我们尝试从人们日常居住的生活体验出发，来解读海德格尔文中的主要思想。因为，海德格尔关于建筑和居住的思考，并非针对狭义的建筑学研究，而是每一个人都可能进行的思考。中国读者也可以在自身的居住文化体验中直观地感受到海德格尔所描述的现象，从而理解他要说什么。这正是以现象学的态度来理解海德格尔的建筑现象学思想。孙周兴先生 2006 年在同济大学建筑系作了题为"作品·存在·空间：海德格尔与建筑现象学"的报告，在开始部分他曾这样申明："本人对于建筑学和建筑理论完全是外行，所以如果我在此说出一些不着边际的话，还要请各位专家批评——好在，我想，思想总是需要有一点不切实际的品质。"[4] 但如果想到海德格尔在达姆斯塔

[1]　邓波：《海德格尔的建筑哲学及其启示》，载《自然辩证法研究》，2003(12)，37 页。

[2]　邓晓芒：《海德格尔〈筑·居·思〉句读》，载邓晓芒：《西方哲学探赜：邓晓芒自选集》，326 页，上海，上海文艺出版社，2014。

[3]　同上。

[4]　孙周兴：《作品·存在·空间：海德格尔与建筑现象学》，载《时代建筑》，2008(6)，10 页。

特会议上对建筑界的听众就不做这样的申明，我们就知道这个申明是不必要的谦虚。哲学家思考建筑有其正当性，因为他是思想者；建筑师理解哲学也有其正当性，因为他是人。其实，作为哲学家的海德格尔对建筑学也是外行，但他的思考是超越了专业的隔阂而向所有人开放的。哲学界的人担心以建筑学外行身份谈论海德格尔会显得"不着边际"，建筑学界的人则担心以哲学外行身份理解不了海德格尔，但如果从我们的生存体验出发，这两种担心就可以减少很多。王庆节先生曾说："其实海德格尔没那么艰深，关键我们要改变看问题的层次和角度。"[1] 笔者的努力也试图表明这两种担心是可以减少的，这甚至可以激励那些既非哲学专业又非建筑学专业的读者，使其有勇气进入海德格尔的这个经典文本，从而一起思考我们今天面临的人居体验问题。

一、海德格尔对"筑造"（Bauen）本来含义的阐释

"筑造"一词德文为 Bauen，在现代德语中是"建筑""建造"的意思。人们通常认为，居住是目的，筑造是手段，筑造和居住是两个分离的活动。海德格尔并不否认这种日常看法，认为"这样看也表象出某种正确的东西"[2]，但他没有停留于此，而是深刻指出："但同时，我们也通过目的—手段模式把本质性的关联伪装起来了。"[3] 这本质性的关联是什么呢？他通过细致的语言学考察指出，古高地德语中表示筑造的这个词 Bauen，其本来意义就是"居住"。同时，"筑造（Bauen），

[1]　王庆节：《海德格尔与哲学的开端》，36页，北京，生活・读书・新知三联书店，2015。

[2]　邓晓芒：《海德格尔〈筑・居・思〉句读》，载邓晓芒：《西方哲学探赜：邓晓芒自选集》，328页，上海，上海文艺出版社，2014。

[3]　同上。

即 buan，bhu，beo，也就是我们的'是（bin）'一词的如下变形：我是 (ich bin)、你是 (du bist)，命令式 bis，sie。那么，什么是'我是' (ich bin) 呢？这个'是'（bin）所属的那个古词 bauen 回答道：'我是''你是'说的是：我居住，你居住。你如何是和我如何是的方式，即我们人类在大地上据以存在（sind）的方式，就是 Bauen，就是居住"[1]。接着，海德格尔考察了古词 Bauen 除了建造的含义外，同时还包括的一个含义，就是农业种植中的看护和照料。他说："古词 bauen 说的是，就人居住而言，人存在（sie），但 Bauen 这个词同时也就意味着：看护和照料，诸如耕种田地，种植葡萄。这种 Bauen 只是照看，例如照看那由自己产生出自己果实的生长过程。"[2] 就是说，Bauen 这个词本来意味着居住，而居住则既包含照料种植物，也包括建立建筑物。这两个含义都同时保留在 Bauen 这个词当中。可是，人们由于对居住这件事习以为常了，所以变成只关注种植和建筑这两种活动，而忘记了居住本身。海德格尔说："这些活动（指种植和筑造，笔者注）随后就取得了筑造这个名称，并借此独自获得了筑造的事情的资格。筑造的本来意义，即居住，则陷入了被遗忘的状态。"[3] 作为居住的种植取得了 Bauen 这个名称，拉丁文写作 cultura，作为居住的建造也取得了 Bauen 这个名称，拉丁文写作 aedificare，而 Bauen 的本义"居住"则被遗忘了。

从语言学上追溯了筑造（Bauen）一词的本来含义后，海德格尔总结说："如果我们倾听语言在筑造一词中所道出的东西，那么我们就会觉察到下面三点：1. 筑造真正说来就是居住（Bauen ist eigentlich Wohnen）。2. 居住是有死者在大地上

[1]　邓晓芒：《海德格尔〈筑·居·思〉句读》，载邓晓芒：《西方哲学探赜：邓晓芒自选集》，330页，上海，上海文艺出版社，2014。

[2]　同上书，331页。

[3]　同上。

存在的方式。3. 作为居住的筑造自身展开为那种照料生长的
Bauen，——以及建立建筑物的 Bauen。"[1]

这样，海德格尔就把流俗的居住和筑造之间的"目的—手
段"模式恢复到本源的真相：筑造就是居住，就是人的存在，
它包括建立建筑物和照料种植物。

无疑，海德格尔从语言学上对筑造（Bauen）一词含义的
考察是细致准确的。但对于不关心语义演变的人、不懂德语的
人、对哲学思辨不感兴趣的人，总之对于绝大部分的人来说，
毕竟显得费解和隔膜。海德格尔也意识到他喜欢的这种方法会
被人认为是"词源学游戏的随心所欲""玩弄词典"，[2] 他强
调提醒说"我们的思想并不乞灵于词源学，相反地，词源学始
终不得不去思索这些词语作为话语未经展开地指称的东西的本
质实情"[3]，"要紧的事情毋宁说是，依据早先的词语含义及
其变化，观看到该词语进入其中而言说的那个实事领域"[4]，
这也正是现象学的还原方法的要求。只有把从语词考察和哲学
思辨得到的抽象理解还原为生活世界的具体体验，才能让人们
真正理解。海德格尔看到了语言中既隐藏又开显的历时性的人
类生存体验，称"语言是存在的家"。语言的丰富性也与生存
体验密切相关。只不过，我们要领会古人的生存体验，最方便
的方法仍然是从语言（特别是诗）中去领会。但我们之所以能
够领会古人，还是因为我们今天的活生生的生活体验，与古人
的生活体验有千丝万缕的联系。当然，情况往往是，在古人那

[1]　邓晓芒：《海德格尔〈筑·居·思〉句读》，载邓晓芒：《西方哲学探赜：邓晓芒自选集》，
　　　332页，上海，上海文艺出版社，2014。
[2]　［德］海德格尔：《物》，载海德格尔：《演讲与论文集》，孙周兴译，182页，北京，生
　　　活·读书·新知三联书店，2011。
[3]　同上。
[4]　［德］海德格尔：《科学与沉思》，载海德格尔：《演讲与论文集》，孙周兴译，42页，
　　　北京，生活·读书·新知三联书店，2011。

里是自然而然、显而易见的生活体验，在今天有可能是隐秘的、求之不得的生活渴求。

因此接下来的问题是，如何从人的生活体验来理解海德格尔所阐述的 Bauen 中的"居住（筑造、种植）即人存在"的含义？

二、以居住体验来领会筑造的本来含义

为什么居住就是人的存在呢？人存在或者说人在这个世界上存在，就需要有房子住。今天住房问题成为我们生存中迫切需要解决的问题，对此人人都有深切体会。海德格尔从语词中考察出筑造（Bauen）即居住、即"人的存在"，这与我们的生活体验是一致的。海德格尔在《存在与时间》中把对存在的追问建立在人的此在基础上，而此在就是"在世界中存在"。人存在就是人居住。其实，不仅是现在，以往也是这样。我国传统社会中，成家立业、安居乐业的第一个条件就是要筑造房子。有了"房子"才能成"家"，安"居"才能乐业。立业、乐业，就是能够靠自己做事来生存了。没有房子居住，人就无家可归。真要到了无立锥之地的处境，那就遇到生存危机了，活不下去了。所以，人的居住和存在密不可分，这是我们能体验到的。

那么，为什么筑造就是居住呢？在我们今天看来，筑造和居住显然是不同的两件事。建筑工人建造房子，但他们并不住在里面。竣工后由房地产开发公司交付给业主居住。可是，现在生活于城市的人们，如果来自农村或者对农村传统生活有了解的话，就会发现，在农村，人们就是自己盖房子给自己住，即使是村里人互相串工（大家互帮互助盖房子），自己的房子也离不了自己的劳动。筑造和居住密不可分。甚至还有一种现象，就是一边筑造一边居住。筑造到一定程度，能住了，就先搬进去住着，再继续筑造直到完工。因此，在传统的生活中，

筑造者即居住者，筑造活动和居住活动是前后相续甚至是交织着的，都是同一个生存活动。这就是海德格尔所说的"筑造在自己本身中就已经是居住了"[1]，邓晓芒先生透彻地将其解释为："筑造活动本身就是一种'去居住'的活动。"[2]

如果说，居住就是人的存在，筑造就是居住，这两点可以通过我们的生存体验来理解，那么，种植也是居住，这个观点似乎就超出我们的体验了。其实不然。回到前面所述的传统农村生活就容易理解了。人们盖好房子，还要在房子周围进行种植。筑造活动和种植活动是唇齿相依的。所谓"房前屋后，种花栽树"。孟子说："五亩之宅，树之以桑，五十者可以衣帛矣。"房子周围种植的面积逐渐大了，就延伸出新的空间，我国北方如山西称之为"场"，南方称之为"园"，园因为种植，就和圃的含义一致。孟浩然的诗句"开轩面场圃，把酒话桑麻"，就是指这种现象：推开窗户，看到了种植的"场圃"。因此说，场、园这种围绕住房延伸出来的种植空间，仍然是居住空间，而且，正因为周围有种植，才构成完整的居住环境。因此，在传统农业社会，种植活动也是居住活动，就成为人们实实在在的生存体验。海德格尔从德语的筑造（Bauen）一词中追溯出建立建筑物和照料种植物两种含义，这并不是某种偶然的语言现象，而是人类自古以来普遍的居住（存在）体验。实际上，在汉语中，也隐藏着或者说透露出这些信息。比如，我们常说的"家园"，在原始含义上就是房子和园子的统一，就蕴含着建造和种植两种活动。今天我们使用家园这个词时，已经"遗忘"了它的建造和种植相统一的含义。此外，我们还喜欢说——特别

[1]　邓晓芒：《海德格尔〈筑·居·思〉句读》，载邓晓芒：《西方哲学探赜：邓晓芒自选集》，328页，上海，上海文艺出版社，2014。
[2]　同上。

是在环保语境中说——我们的"生存家园"，"生存家园"这个词把建造、种植、人的存在都统一起来了，这是汉语中对德语 Bauen 一词丰富含义的遥相呼应。又如，北方一些地区在传统上把住宅的地基都叫作"根基"，这也是一个将建造和种植统一起来的词，意味着建筑物像植物那样扎根在大地上。倘若海德格尔知道汉语有"家园"和"根基"这些词，应该是会感到欣喜的。[1] 邓晓芒先生说"也许我们应该返回到手工业尚未从农业中分化出来的史前时代 Bauen 的含义，回忆起这种被我们所遗忘了的意义"[2]，真可谓一语中的。

三、从筑造的本来含义思考今日建筑

通过居住体验理解了海德格尔所阐发的筑造的本义，对我们（包括建筑师）有何启发？这也是很多阅读《筑·居·思》的读者所关心的问题。

首先，居住就是人的存在。这启发我们从深层次上理解现代城市的购房焦虑。从经济上考虑，人的一生，仅就居住而言，或许买房未必划算，反倒不如租房。但住在自己拥有产权的房子里和住在租来的房子里，感觉是不一样的，前者有一种踏实的存在感，后者则有一种漂泊感。所以人们把为居住而购房视为一种刚需。尽管也说"有房有车"，但实际上房子和车子不一样，租车不影响存在感，租房则直接影响存在感（这可能是因为人类原初的居住表现为建造房子和在房子周围种植庄稼，

[1] 孙周兴先生在其《作品·存在·空间：海德格尔与建筑现象学》一文的注释中提示说："我不知道汉语史上，是不是有海德格尔所揭示的这样一种语源现象。在座各位也许有研究心得，不妨示教。"从语言与人的存在密切关系看，汉语中这类现象应该还有很多。

[2] 邓晓芒：《海德格尔〈筑·居·思〉句读》，载邓晓芒：《西方哲学探赜：邓晓芒自选集》，331页，上海，上海文艺出版社，2014。

还不太需要车辆）。没有自己可以支配的住房，人和大地就不能建立牢靠的关联。进城务工的农民，虽然在城市流动居住着，但凭借着对自己农村房子的惦记，也远远地和大地建立起牢靠的关联。因此住房不只是一个经济问题，而是一个牵涉到人的存在本质的哲学问题。

其次，筑造就是居住。这使我们意识到现代生活中，筑造和居住的分离是削弱我们居住体验的重要原因。固然，买到房子，拥有产权，可以踏实地居住了，但与人类本来意义上的居住相比，还有欠缺。首先缺乏的是住户亲自参与的筑造活动（现代分工使建筑变成一种专业和行业了）。拥有产权只是拥有作为财产的房子的支配权（可以自住、出租、出售），而不是拥有作为建筑的房子的支配权（比如改建阳台、换屋顶、移动墙体等改变住房物理形态的权利）。筑造活动从居住中被褫夺了。于是，居住中的筑造渴望就转化为现代人的室内装修活动。没有装修活动，好像就没法开始居住（正如没有筑造活动，就没法居住一样）。在装修中，人们甚至冒着违反物业管理的风险，想把阳台多延伸挑出去一些，或者拆除掉非承重墙体，改变一下室内空间布局。表面上看，这些做法是想增加或者改变一下空间，实质上是人居住中的固有的筑造活动被压抑后的变相释放。还有一种常见现象，就是在装修过程中（现在装修也是委托专业公司来做了），不管是全包（包工包料）还是半包（包工不包料），主人喜欢频繁地去装修现场察看进度、发现问题、督促改进。这表面上是对装修施工不放心，本质上却是主人想投身到筑造活动的表现。这对建筑师、建筑公司、设计师、装修公司都可能有很大启发，那就是，在筑造活动中，可以尝试让住户参与筑造活动。加工业、服务业等行业现在都积极创造条件使用户实现 DIY（Do It Yourself，自己动手制作）。建筑行业的 DIY 将比其他行业更值得憧憬、更激动人心。因为筑

造活动就是人的居住活动的应有之义，也是人的存在本质的应
有之义。在现代技术条件和行业分工背景下，如果能把人的筑
造和居住结合起来，在更高的阶段恢复筑与居的同一，那将是
"以人为本"建筑理念的新境界。关注设计行动主义的学者托
马斯·马库森 (Thomas Markussen) 在一篇文章中讲到一个关于
居住的例子。他说，在人口密集的城市，要向市政部门申请加
盖一间房或一个阳台，通常情况下会被拒绝。但建筑师圣地亚
哥·西鲁格达（Santiago Cirugeda）却向人们展示了如何在不
违法的情况下实现居民的一些居住愿望。他向市政部门申请搭
建脚手架以清除房子上的涂鸦（市政官员通常憎恶涂鸦）获得
批准，他就利用脚手架为禁止扩大的建筑物加盖了像阳台一样
的额外空间。这个项目称为"脚手架住宅项目"。在利用合法
的脚手架来扩建房子的过程中，人们找到了居住的感觉——一
种归属感（图 4-25）。[1]

　　最后，种植也是居住。这个观点对我们的启发之强烈不亚
于前两个观点。

图4-25　脚手架住宅项目

[1]　Thomas Markussen. The Disruptive Aesthetics of Design Activism: Enacting Design
Between Art and Politics. *Design Issues*, 2013, 29(1): 38-50.

　　我们都熟悉的一个现象是,现代城市居民从在阳台上养花,发展到在室内养更多的植物,而且还形成了"室内绿化植物"的术语。有的住宅小区如果给一楼的住户带个极小的院子,那往往成为一个居住亮点以及销售卖点。人们喜欢在那里种点花卉植物,甚至种点番茄、黄瓜等蔬菜(其实并不能满足食用,且花费很多精力来照料,从经济上并不划算)。笔者所居住的小区,地面露出土壤的面积稍多一些,有的住户就在上面种些小葱、香椿树,还有的种了蓝莓树。虽然屡遭物业禁止、拔除,仍不断有人顽强地种植。小区当然有绿化,但这是小区在规划时统一设计的。哪里种草坪、哪里种树、种什么树,都是在住户入住之前就已规划好了的。而住户出于个人意志的种植行为,常常被视为对公共环境的某种破坏(其实,从绿化效果来说并非破坏,反倒是有所增益。因为随意种植和随意堆放垃圾毕竟不同)。住户也认为自己的随意种植行为是不对的,被拔除了也没理由维权。我们回顾一下前面所说的传统居住方式,在住房周围种植是很正当的一件事,是居住活动的应有之义,人们根本不需要在房间内养盆景植物(除非北方冬天冷,人们怕植物冻伤,才将其从院内移到屋内)。可是,在现代城市生活中,居住中的种植含义已经被遗忘了,种植活动已经被排除出居住活动了。这样,人类在居住中的种植本能,就转化为普遍的室内种植(被称为装饰)和偶然的小区种植(被视为特殊权利或者不良行为)。

　　理解到这一点,对建筑学、建筑行业的启发是:既然种植是居住的应有之义,那就应该在建筑设计中考虑到人们的种植活动需求,而不是取消或限制这种需求。至少在目前来说,小区的绿化如果也能允许业主的自主绿化活动,对于增进人们的居住感无疑大有裨益(一些近郊农村这几年出现了居住种植的庄园体验服务业,城里人可以去住、可以种植、采摘,就是切

中了人们居住中的种植需求）。朝着这个方向，建筑学将拓展新的研究空间，建筑规划部门也将形成新的规划理念，房地产公司也将形成新的销售理念，住宅小区物业部门也将形成新的管理方式。

四、海德格尔对居住的"四重体"阐释

真正说来，海德格尔追溯筑造（Bauen）的本义，并非仅仅让人们意识到居住中不可分割的建造和种植这两种方式，他是要进一步探究居住的本质。

如前所述，人们在大地上据以存在的方式就是筑造（Bauen）。筑造（Bauen）的两个含义即建立建筑物和照料种植物，二者构成了筑造的本质即居住。那么，居住的本质是什么呢？海德格尔仍然是从语言学中寻求答案。他考察了居住（Wohnen）这个词，"古萨克森语的'wuon'和哥特语的'wunian'，正如bauen这个古词一样也意味着停留、逗留"[1]。特别是哥特语中的wunian含义丰富，"wunian意味着满足，意味着带入和平并停留于其中。和平（Friede）一词是指自由（Freie），即Frye，而fry意味着：防止受到损害和威胁，而防止受到……也就是被保护起来。自由的意思真正说来就是保护。保护本身不仅在于我们不使受保护者遭受任何事情。真正的保护是某种积极的东西，并且是当我们事先把某物保留在它的本质中时，当我们特地把某物隐回到它的本质中去时，与自由（freien）一词相应：把某物围护（einfrieden）到它的本质中去时，才发

[1]　邓晓芒：《海德格尔〈筑·居·思〉句读》，载邓晓芒：《西方哲学探赜：邓晓芒自选集》，333页，上海，上海文艺出版社，2014。

生的"[1]。这就是说，居住的本质就是把事物保护在事物的本质中。

那么，居住是把什么事物保护在其本质中呢？接着上面的话，海德格尔在此正式提出了"四者"[2]的思想："居住，即被带向和平，意思是：被围护以保持在其本质之中。居住的基本特征就是这种保护。它贯通了居住的整个范围。这个范围，一旦我们思考到人的存在基于居住，并且是有死者逗留在大地这个意义上的居住，就会向我们展示出来。然而，'在大地上'就已经意味着'在天空下了'。这两者共同意指'保持在诸神面前'，并包含一种'人的相互归属'。出自一种本源的统一性，大地和天空，诸神和有死者，这四者归之于一。"[3]"我们把这四者的纯朴性称为四重体。有死者由于他们居住，他们就存在于四重体中。但居住的基本特征就是保护。有死者以这种方式居住，即他们把四重体保护在其本质中。"[4]这就和筑造（Bauen）的两个含义衔接上了，建立建筑物也好，照料种植物也好，都是在保护四重体，保护天、地、神、人的纯朴性。这是海德格尔真正要表达的意思。

五、以中国传统居住体验领会"四重体"

中国传统文化中，"天、地、人"这三者被称为"三才"（《易传·系辞下》）。"神"则是包括在"天"中（天既有天空的含义，也有人格神"老天爷"的含义），没有形成"天、

[1]　邓晓芒：《海德格尔〈筑·居·思〉句读》，载邓晓芒：《西方哲学探赜：邓晓芒自选集》，333页，上海，上海文艺出版社，2014。

[2]　邓晓芒先生译为"四者"，孙周兴先生译为"四方"，此处按邓先生译。

[3]　邓晓芒：《海德格尔〈筑·居·思〉句读》，载邓晓芒：《西方哲学探赜：邓晓芒自选集》，334页，上海，上海文艺出版社，2014。

[4]　同上书，337页。

地、神、人"这样的四重体表述。虽然也有"人神共愤、天地不谷"这样的表达式，把"天、地、神、人"凑齐了，但其中的四者并非四个方面，而是神和人两个方面。它的意思是"天上的神和地上的人都愤怒、都不接纳了"。不过，毕竟在形式上是"天、地、神、人"了。因此，中国传统的"三才"，将其中的天中包含的天空和神这两重含义分开来，就是海德格尔的"四重体"了。虽然中西文化背景有差异，特别是在对"神"的理解上有差异，但中国人的生活中也有"神"这个维度，这是无疑的。而且，海德格尔这篇文章中的诸神，是古希腊意义上的诸神，并非宗教意义上的上帝，这与中国传统民俗中的各种神倒有某种在敬拜体验上的相似性。

海德格尔用诗意与哲思相融合的语言，描述了人的居住是如何保护"天、地、神、人"四重体的，然后总结为："在解救大地、接受天空、期待诸神、护送有死者时，居住才作为四重体的四重保护而成其为己。"[1]对于中国人来说，要理解海德格尔的这些描述，可以将他玄奥的哲思暂且悬置，直接从我们的文化中去体会他那诗意的语言，看看我们是否也有他的体验，然后再凭着我们和他共鸣的体验，去理解他的哲思。下面试试。

崔颢《黄鹤楼》："昔人已乘黄鹤去，此地空余黄鹤楼。黄鹤一去不复返，白云千载空悠悠……"白云黄鹤（天），此地（地），乘黄鹤去的人已经成神仙了（神），体验此情此景的诗人（人），这开篇四句，就把黄鹤楼聚集"天、地、神、人"的景象描绘出来了。

陈子昂《登幽州台歌》："前不见古人，后不见来者。念天地之悠悠，独怆然而涕下。"幽州台聚集了四者，"天""地"

[1]　邓晓芒：《海德格尔〈筑·居·思〉句读》，载邓晓芒：《西方哲学探赜：邓晓芒自选集》，339页，上海，上海文艺出版社，2014。

悠悠，古人已成"神（鬼）"，诗"人"怆然涕下。

李叔同《送别》："长亭外，古道边，芳草碧连天。晚风拂柳笛声残，夕阳山外山……"长亭聚集了四者，草色连"天"，夕阳也是"天"，晚风也是"天"（天气），古道、芳草、柳树是"地"，"神"是旷野暮色中笛声的永恒倾听者（朋友已经离别此地了，吹笛给谁听呢），还有此时此地站在这里的"人"。

苏轼《水调歌头》："明月几时有？把酒问青天。不知天上宫阙，今夕是何年……转朱阁，低绮户，照无眠。"朱阁聚集了四者，明月青"天"，月光照在朱阁绮户的"地"面上，天上宫阙住着"神"，还有举着酒杯问天的"人"。

以上都是我们非常熟悉一些诗词，恰巧涉及楼、台、亭、阁。它们是中国古诗词常见的建筑。这些建筑由于其空间特征，非常容易把天、地、神、人聚集起来，直观呈现在人的意识和精神生活中，让人体会到充满诗意的栖居，而且也的确入诗了。

那么，普通民居如何呢？它们在聚集四重体的能力方面一点也不亚于海德格尔文中举的那个黑森林农家院落的例子。我们先看一下他的描述："且让我们想一想一座在两百年前还在由农民的居住筑造着的黑森林农家院落。在这里，把大地和天空、诸神和有死者纯朴地放进诸物中来的这种能力的刻不容缓，将这座房子建立起来了。它把院落置于朝南避风的山坡上，在牧场之间靠近泉水的地方。它给院落一个伸出很远的木板屋顶，这屋顶以适当的倾斜度来承载积雪的重压，并下垂很低。以保护小屋免受冬夜狂风的侵害。它没有忘记公共餐桌后面的祈祷角，它在小屋中为摇篮和死亡木——人们在那里这样叫棺材——让出了被神圣化的场地，并且这样预先为一个屋顶下的老老少少勾画了时间在他们的生活历程中打上的印记。一种本身起源于居住而且还将自己的工具和脚手架当作物来使用的手

艺，筑造了这个院落。"[1]

这个把"天、地、神、人"聚集起来的院落，我们在中国传统民居里（直到现在还很多）也能体验到。这里以笔者熟悉的山西民居为例（图 4-26 至图 4-27）。一个四合院子，正面是一排窑洞，东、西、南面各有一排瓦房。四面的建筑物的屋顶和高出屋顶的枣树，构成了院子的天际线，天空以明确的形状呈现出来。春天，燕子啄泥从天空中飞来，飞往正窑内的后墙上做窝。夏天，雨水从屋檐沿着"滴水瓦"的口落下，四面的水帘在地上聚成溪流。秋天，从西房屋脊上空刮来的风，将枣树、苹果树、花椒树吹得飒飒作响，树叶旋转飘舞，果实径直落下，都落到地面。冬天，凛冽的寒风被高大厚实的正窑挡在院外，雪花在空中飘零，落在屋顶上，落在地面上，仿佛为院子盖上被子。正窑外墙的中间，是天地爷的神龛，用砖砌成的精致小房子，嵌入墙体。过春节时，神龛两边的对联通常是"天高悬日月，地厚载山川"，横批是"天官赐福"。院子东南角落是院门，院门侧墙的里侧，也嵌着神龛，是土地爷，对联是"土地门前坐，保佑一家人"。院子西北角落是水井，井台上有井神的位置，对联是："一泉流不尽，万家用有余"。除了院里的神，家里也有，家里供灶神，对联是"上天言好事，回宫降吉祥"。在这个院子里，人们日出而作、日落而息。"天、地、神、人"各得其所，彼此息息相关。人在每天的居住中，与天空、与大地、与诸神、与人都保持着同在，保持着交流，守护着这四重体。没有这个院子，四重体就无法在这里聚集。而这四重体的保护者是作为"有死者"的人。海德格尔把四重体中的人称为"有死者"，有其哲学上的需要（将世界中的逗留者

[1]　邓晓芒：《海德格尔〈筑·居·思〉句读》，载邓晓芒：《西方哲学探赜：邓晓芒自选集》，358页，上海，上海文艺出版社，2014。

图4-26 山西民居院子景象:居住、筑造、种植的统一

图4-27 山西民居院子景象之二

和永恒者区分开来),但实际上也是所有人都能直观到的真相。虽然中国老百姓讳言"死",但"有死者"的意识是充足的。海德格尔提到黑森林农家院的小屋中有死亡木(棺木),这在中国农家院子里也曾经是常事。总之,中国传统民居院落和海德格尔描述黑森林农家院落的情形,在居住体验上是共通的。

描述这些居住体验是想倡导复古、倒退到农业时代吗?显然不是。海德格尔说:"对黑森林的这一农家院落的提示绝不意味着我们应该和能够回归到这些院落的筑造,而是意味着,

这种提示用一种曾存在过的居住来说明居住曾经能够如何来筑造。"[1] 邓晓芒先生解释说："今天人们已经不再建造黑森林农家的那种院落了，一切建筑都已经技术化了，技术的成分太厚重，已经把筑造的本质遮蔽的完全看不见了。所以海氏要用这样一个未受污染的例子说明筑造的本质应该是怎样的，人们曾经把这种本质体现得淋漓尽致。这个例子只是要我们不要忘本，而要在现代建筑和居住中在更高层次上融合进这种古代的建筑理念。"[2] 这是非常准确的。

六、从"四重体"思考今日的居住

那么，今天人们的居住是怎样偏离筑造的本质（即保护四重体）的呢？我们可以从现代城市的居住体验来思考。

先看居住与"天""地"的关系。现代建筑借助技术，盖得很高。尽管仍然是建立在大地之上、天空之下，但人的居住已经与天空和大地相隔膜了，失去了直接交互性。比如，传统的居住，屋顶连接着天空，传递天空的信息，是人与天空进行交互的界面（下雪要清扫积雪，下雨可观看水帘，勤剪瓦垄杂草以防漏，维护窑顶平整以晒粮）；地面连接着大地，感受大地的踏实，是人与大地进行交互的界面（无论是欢跳还是跺脚，无论是劈柴还是磨面，任何强度的声音和力量，大地都毫无怨言地接纳，堪称厚德载物，这才让大地成为大地）。还有前文所说的建造和种植，本身就是和大地打交道。现代的居住情形则不同，屋顶是楼上住户的地板，地板又是楼下住户的屋顶。人上不着天，下不着地，与天空和大地的交互被取消了。因此，

[1]　邓晓芒：《海德格尔〈筑·居·思〉句读》，载邓晓芒：《西方哲学探赜：邓晓芒自选集》，59页，上海，上海文艺出版社，2014。

[2]　同上。

居住既不能"解救大地"（看护和照料大地生长出来的物，让大地获得它厚德载物的本性），也无缘"接受天空"了。

　　再看居住与神的关系。现代科学技术的祛魅作用，使诸神也无家可归了，既不能住在人的头脑里，也不能住在神龛里（神龛已经无处安放了）。现在，即使一个还对天地爷、土地爷、井神、灶神有感情的人（姑且不管这是信仰坚定还是迷信未破除），如果让他住进现代高层建筑，即使物业允许他供奉，他也无法把哪个位置视作天地爷的位置去敬拜；也无法确定该把土地爷设定在小区门口、单元门口，还是自己家门口；也不能把井神贴到水表箱上（他自己也会觉得好笑）。灶神似乎好安置些，可是贴在煤气灶正后方容易烧着，贴在两侧的墙上又容易遮挡电源插座。只能作罢。当然，你可以说对于不信这些神的人（这是大多数）来说，这没什么影响；其实不然。不信神的人，当他进入笔者前面描述的那个四合院，也会意识到由于神龛位置出现，这些空间变得有了神秘感或者神圣感。院子里、屋子里的空间，不再是几何学决定的均质的物理空间，而是神圣感分布不均的心理空间。这种神圣感让人们产生一种期待，期待那种什么也不会发生的发生，用海德格尔的话说就是："他们充满希望地把毫不希望的东西递给诸神。他们等待着诸神到临的暗示，也不错判诸神缺席的征兆。"[1] 正是在对诸神的期待中，人的居住不仅在身体上连接起了天空和大地，也在精神上连接起了有限和永恒。这正是人的居住（存在）的本质。而现代的建筑空间，是按数学计算来建构的，它是均一的，没有质（精神性）的区别，只是量的不同（所以能用平方米和楼层来表达），海德格尔把这种"在数学上被让予的空间"称为"这

[1] 邓晓芒：《海德格尔〈筑·居·思〉句读》，载邓晓芒：《西方哲学探赜：邓晓芒自选集》，338页，上海，上海文艺出版社，2014。

个空间"[1]，意思就是空间都一样，指着任何一个说一下"这个"就行了。而通过位置（比如神龛的位置）被让出来的空间，则是不均匀的，有质的区别（神圣性不同），海德格尔称之为"诸空间"[2]，意思是不同质的空间的组合。因此，现代的建筑空间都是"这个空间"，而不再是"诸空间"；人的居住也就不再能激起对某种神秘永恒事物的联想，即不再"期待神"。这就使"有死者"也没有参照物了。

　　这就说到居住与"有死者"的关系了。海德格尔说："有死者居住着，因为他们把自己特有的本质，即他们能够承担作为死亡的死亡这一本质，护送到对这一能力的使用中，借此得一好死。把有死者护送到死亡的本质中，这绝不意味着把死亡作为空洞的虚无设置为目标；这也不是指，由于盲目地死盯着终点而使居住变得郁郁寡欢。"[3]邓晓芒先生对此做了阐释："有死者作为有死者，能够承担死亡，这是他特有的本质。动物只能遭受'死亡'……只有意识到自己的必死本质，人才能在生活中积极上进，使自己的生活焕发出迷人的光辉。"[4]在传统的居住中，天空的斗转星移，大地的草木荣枯，都直接地进入人们的生活。"人生一世，草木一秋"，"年年岁岁花相似，岁岁年年人不同"，生生不息与死亡这二重奏构成了生活的旋律。人们切身体验到他每天都在生活，每天都在承担死亡。"昔年种柳，依依汉南。今看摇落，凄怆江潭。树犹如此，人何以堪"，"吴地桑叶绿，吴蚕已三眠。我家寄东鲁，谁种龟阴田……楼东一株桃，枝叶拂青烟。此树我所种，别来向三年。桃今与

[1]　邓晓芒：《海德格尔〈筑·居·思〉句读》，载邓晓芒：《西方哲学探赜：邓晓芒自选集》，348页，上海，上海文艺出版社，2014。
[2]　同上书，349页。
[3]　同上书，338页。
[4]　同上书，339页。

楼齐，我行尚未旋。"这些诗句今天依然能拨动我们的心弦，使我们沉浸在诗意的居住中。在诗意的居住中，对岁月的流逝不是翻日历式的抽象理解，而是对周而复始地照料生命生长过程的具体体验。特别是，在对诸神的祭祀和敬拜中，因为神的不死，"有死者"承担死亡而生活的体验更强烈了。现代的居住，由于疏远了甚至断绝了与天空、大地、诸神的日常交往，人对自己作为有死者的体验变成了独断的理解（人总有一死，这是肯定的）和对突发事件的确认（别人死亡的信息，总是让自己感到突然）。前者使人"把死亡作为空洞的虚无设置为目标"（这根本引不起承担死亡的紧迫感和充实感），后者则容易"盲目地死盯着终点而使居住变得郁郁寡欢"（这根本不是承担自己的死亡，而是承担别人的死亡），最终把人的"承担死亡"退回到动物的"遭受死亡"，诗意的栖居就变成了动物的栖息。

七、如何在今天实现"人诗意地栖居"

海德格尔用荷尔德林的诗句"人诗意地栖居"表达他对筑造和居住的思考，揭示居住中的诗意根基。那么，今天人们如何能够实现诗意的居住呢？海德格尔也知道今天不可能、也不必回归到黑森林农家院落的筑造。他提出了措施——不是筑造和居住的措施，而是思的措施："假如居住和筑造成为了值得追问的事，并因而仍然是某种值得思考的事，那我们的收获就够大的了"[1]，"居住的真正困难却并不仅仅在于缺少住房……居住的真正困难是在于，有死者仍然还要去重新寻求居住的本质，他们必须初次学会居住。假如人的无家可归就在于人还根

[1] 邓晓芒：《海德格尔〈筑·居·思〉句读》，载邓晓芒：《西方哲学探赜：邓晓芒自选集》，359页，上海，上海文艺出版社，2014。

本没有把真正的住房困难作为这个困难来思索，那又会怎样呢？然而，只要人思索了这种无家可归，它就已经不再是什么不幸了。正当地思索并好好地记住，这种无家可归就是把人召唤进居住中的唯一支持。"[1]邓晓芒先生解释说："真正的住房困难是什么困难？就是居住脱离了纯朴的四重体而异化为征服大地、拒绝天空、远离诸神和流放有死者。这是人类真正的'无家可归'。但海德格尔认为，只要人思索了这一无家可归的困难，这就已经不是什么不幸了，因为'思'是通达真正居住的途径。"[2]

海德格尔的这个措施表面上看起来让人失望，似乎没有解决问题（他在1951年8月5日达姆斯塔特的"人与空间"主题会议上做完《筑·居·思》演讲时，就曾受到一个参会者的责难，称这个报告"没有解决本质性的问题，而只顾'拆思'去了"[3]），但细想一下，其实是对症下药。海德格尔要求我们意识到技术的"摆置"（Ge-stell，这是海氏的术语，熊伟先生译为"座架"）对生活世界的威胁，从而开始把居住的真正意义当作问题来思考。而这种思考，正是历来最短缺的，远比住房短缺严重。

我们今天从古典诗词里体验到居住的田园诗意，本质上是诗人对居住的一种思考。

然而，并非所有人都有过这种思考。黑森林农家院落的"四重体"是海德格尔的思考，居住在那个院子里的农民未必这样思考过。山西民居院落的"四重体"也是笔者读了《筑·居·思》

[1]　邓晓芒：《海德格尔〈筑·居·思〉句读》，载邓晓芒：《西方哲学探赜：邓晓芒自选集》，361页，上海，上海文艺出版社，2014。

[2]　同上。

[3]　[德]海德格尔：《与奥尔特加·Y.加赛特的会面(1955)》，载海德格尔：《思的经验(1910-1976)》，陈春文译，105页，北京，人民出版社，2008。

后才有的思考，以前从未这样思考过。

没有思考过，就表明不曾"诗意"地居住过，也就是没有"学会居住"。人不思考，建筑就聚集不起"四重体"。而一旦思考，一旦意识到"四重体"，我们就被"召唤"进居住中。

现代建筑工业技术已经胜利地实现了柯布西耶的口号"住宅是居住机器"[1]，我们急迫地、努力地把自己配置到这样的机器中，这就是我们今天的"居住"。

至于对居住中的种种古老的渴望，我们根本没有去反思、去追问。如果今天有人住在 10 层楼上吟诵"危楼高百尺，手可摘星辰。不敢高声语，恐惊天上人"，恐怕连自己都会觉得矫情。

我们失去了思索"天、地、神、人"的勇气以及伴随这种思索而来的诗意。我们也不再把居住中的诗意丧失作为问题。即使有所反思，也只是以文学作品的形式反映现实的不可能，沦为一种"田园寓言"[2]。

在这种情况下，海德格尔主张的"思"就不是缥缈的玄想，而是一种现实的力量，可以唤醒、激发我们"思"的勇气，使我们能够反思建筑、能够真正居住。这对于建筑师、对于每一个渴望居住的人，都是一种可贵的推动力。

综上所述，海德格尔以现象学的方式阐释了居住与人的存在、与建造和种植的本源关联以及居住对"四重体"的保护，将今天人们已经遗忘了的居住本质清楚地展示出来。他的哲学思辨切中了现代人的居住体验，把我们感觉到了的难受，用理论说出来了。如果我们从他玄奥莫测的文字中听出人类内心对于居住的呐喊，那么，他的思考也就是我们每个人的思考，这将不断推动我们朝着"诗意地栖居"的目标而行动。

[1]　［法］勒·柯布西耶：《走向新建筑》，陈志华译，91 页，北京，商务印书馆，2016。

[2]　［法］马克斯：《花园里的机器：美国的技术与田园理想》，马海良、雷月梅译，270 页，北京，北京大学出版社，2011。

精神交互体验设计方法论

交互设计从狭义的人机交互发展到广义的人机交互，即以产品为媒介来支持和创造人类活动，进而扩展到产品和服务体验中的人际交互。这些都是以物质形式为媒介的交互。在此基础上，本章提出精神交互概念。精神交互是交互体验的更高层次。

第一节　交互体验的三层次

不管是人机交互还是人际交互，都是人和生活世界打交道的方式。人机交互体验、人际交互体验最终都指向精神交互体验，它们构成了交互体验的三个层次。

一、人机交互体验

人机交互（Human-Computer Interaction，HCI），起源于人与计算机之间的对话方式。为使人与计算机之间的信息交换过程顺利进行，需要对人机交互方式进行研究。这种研究确立了

以用户为中心的理念，使机器语言适应人的语言，这对于改善人的操作体验有重要意义。

随着人工智能的发展，人机交互方式越来越丰富，甚至呈现出"准人性化"的趋势。设备朝着能够感知用户需求、记住用户行为偏好、进行生物识别的方向迈进。人机交互技术深刻改变了现代人的生活体验。

二、人际交互体验

人际交互的概念，如果从人际交往或交际来理解，其含义是人们都熟悉的。在设计中的人际交互则是指产品或服务的提供商和客户之间直接打交道的活动。桑普森教授在 2012 年出版的《服务设计要法：用 PCN 方法开发高价值服务业务》中围绕服务设计提出了"人际交互"的概念，用来指"提供商与顾客之间的直接交互"[1]，布坎南教授则立足于人类的交互活动提出"从人机交互到人际交互"是"交互设计和体验设计的新形式"[2]。

人际交互所需要的不仅仅是一套技能性的社交礼仪，而是要做到"使顾客能"、让顾客自由、维护顾客尊严。

以笔者的体验为例。带孩子在麦当劳就餐，孩子已经熟悉自助点餐机的操作。这时服务员走过来，热情地试图指导孩子如何操作，并推荐一些套餐。当她听到笔者说"谢谢"并看到

[1] ［美］桑普森：《服务设计要法：用PCN方法开发高价值服务业务》，徐晓飞、王忠杰等译，7页，北京，清华大学出版社，2013。

[2] 布坎南教授在2018国际体验设计大会上做了主题为"体验设计新维度"的大会演讲，指出要把"交互性"放在"人际交互"的背景下进行探究，把数字世界中的"人机交互"的根源揭示出来了。参看Richard Buchanan：体验设计新维度 [EB/OL].
https://meia.me/course/169572，2018-07-28。

我们正在专心而且熟练地操作时，就安静地走开了。这是一位聪明的服务员。她知道此刻顾客需要的不是"使能"，而是不受打扰的自由。

人际交互应让人感觉到轻松容易，中国传统的"君子之交淡如水"就是讲这个道理。康德说："轻易是相对于困难而言，但也常常相对于麻烦而言。对一个主体来说，轻易就是在他身上可以找到大大超出某件事所需用的力量之上的能力剩余这种状态。有什么比举行拜访、祝贺和丧葬这些仪式更容易的呢？但对于一个忙碌的人来说，又有什么比友谊带来的麻烦（烦恼）更累人的呢？这是每个人都从心里希望摆脱的，但却背负着怕违反习俗的顾虑。"[1]

现代社会的特征是，人独立得更彻底而又联系得更紧密。人们需要尊重对方的独立性，不因空间的切近和时间的方便而损害对方的独立性；同时，人们又按照自己的兴趣建立人际网络，这种人际交互也不受时间和空间的限制。一个人可以和远在千里之外的网友密切交流，却无须和自己的邻居共话家常。

三、精神交互体验

从人机交互体验到人际交互体验，标志着交互体验的精神属性越来越强。在人机交互体验中，已经潜藏着精神因素，人们不只是操作计算机等机器，而且希望"对话"，以至于形象地将人机交互称为"人机对话"。在人际交互体验中，人更是面对和自己一样的具有精神的人，进行交互活动，精神的交流就是现实的了。然而，即使交互的双方都是有精神的人，也不一定都能达到精神交流互动的程度。中国俗语说："酒逢知己

[1] ［德］康德：《实用人类学》，邓晓芒译，128 页，上海，上海人民出版社，2005。

千杯少，话不投机半句多。""逢人只说三分话，不可全抛一片心。""人心隔肚皮"。哲学家邓晓芒先生说："我充分估计到人与人相通的困难，并准备接受孤独的命运。"[1] 可以说，精神交互的体验乃是最高级的体验。人机交互、人际交互的好坏，最终要以精神交互体验为标准去衡量。

因此，笔者提出精神交互的概念，意在说明人机交互、人际交互最终都是朝向精神交互的目标。

什么是精神交互呢？就是交互主体之间精神的沟通、理解和共鸣。精神的维度，一般划分为认知、意志、情感，三个维度追求的分别是真、善、美。因此，精神交互就是在认知、意志、情感方面的沟通、理解和共鸣。精神交互体验的最佳境界就是体验到真善美。

在我们的生活世界中，存在着不同程度的精神交互，人们总是向往那种充分的精神交互。中国传统文化中，有很多关于精神交互的完美体验的描述，比如"知音"（从俞伯牙、钟子期的"高山流水"音乐共鸣引申出来，比喻精神好友），比如"海内存知己，天涯若比邻"，比如"心有灵犀一点通"，比如"抱柱信"（鲁国一个叫尾生的人，与朋友约定在桥下见面，朋友尚未到，洪水已涌来，他抱住桥柱，等候朋友）。

精神交互有个特点，就是不依赖于交互主体的同时在场。双方同时在场，可以实现精神交互；双方不同时在场，也可以实现精神交互。比如，老朋友虽然天各一方，但彼此想念对方，这就是精神交互，甚至自己心里惦记着对方，想象着对方和自己交往，这也是精神交互。杜甫心里想念李白，在梦中梦到李白："故人入我梦，明我长相忆"，这是精神交互的真实写照。

[1]　邓晓芒：《灵之舞：中西人格的表演性》，前言第 3~4 页，上海，上海文艺出版社，2009。

需要注意的是，我们这里说精神交互不依赖于交互双方"同时在场"，这个"同时在场"是我们日常意义上的理解。但精神交互既然是交互，必然是交互双方同时在场，只不过这个同时在场发生在体验者的意识中。就"同时"来说，只是我们日常意义上理解的"同时"，而精神交互的特点就是把不同时间（过去、未来）的事物都当作眼下（此时）的对象来交互。当然，我们也可以称之为同过去的事物交互、同未来的事物交互，但我们体验到在交互时是同时的。这是精神超越时间的自由性之体现。同样，"同时在场"中的"在场"也只是我们日常意义上理解的"在场"，表示双方都在某一个空间，彼此能看到、能触碰到。但精神交互的"在场"却是把不同空间（此处、彼处，远处、近处）的事物都当作眼前（此地）的对象来交互。这是精神超越空间的自由性之体现。这样，我们就可以总结说：精神交互不管对象在时空中的远近，都是"同时在场"的交互。这是精神交互超越时空的自由性之体现。

要理解精神交互的这种"同时在场"的特点，我们可以从哲学家的思考中得到有力的帮助。

关于交互的同时性，在康德那里就有深刻思考。康德在其范畴表中，在"关系"类里就有"协同性"（又译为"交互性"），康德认为，交互性就是同时性。邓晓芒先生对这一思想进行了生动的解释："有的天体在我们几十亿光年之外，如果几十亿年前的光线传到我们的眼睛里，我们借此认识的只是几十亿年前的天体，那么我们凭什么相信它们此时此刻还存在？我们此刻所认识的岂不是几十亿年前的而现在也许早已经不存在了的事物？康德的原理突破了这种思维局限，给后来的相对论留下了余地，因为在他看来，协同性只在交互作用中存在，'同时'的意义就在于作用和反作用同时发生。爱因斯坦的相对论就彻底破除了对绝对同时性的迷信，认为离开一切相互作用的'同

时'是不存在的，'同时'本身是相对的。此刻天体的光线作用于我，我就可以按现在同时存在的事物来计算它们，把它们纳入宇宙共同规律所构成的体系，虽然是几十亿光年之外的光线。"[1]

关于交互的在场性，在海德格尔的《筑·居·思》中有一段话，值得我们仔细琢磨：

> 如果我们现在——我们所有的人——从此处去思念海德堡那座古老的桥，那么对那个位置的这种怀想绝不单纯是此处在场的这些个人的体验，毋宁说，属于我们对该座桥的这种思念的本质是，这种思念在自身中经受着离那个位置的遥远。我们是从此处而存在于那里的那座桥旁，而不是例如说，在我们的意识中存在于某种表现的内容旁。我们甚至可以从此处而远比那个日常把桥当作漠不关心的过河通道来利用的人存在得离那座桥和它所让出位置的东西更近得多。[2]

邓晓芒先生对这段话做了生动精辟的解释：

> 这也是闻所未闻的说法：我们思念一座远方的桥绝不单纯是个人的一种体验，而是"这种思念在自身中经受着离那个位置的遥远"，即承受起了这种遥远。我们正是站在此处而存在于那座桥旁边的，而不是仅仅在意识中存在于关于那座桥的想象的内容的旁边。最重要的是最后这句："我们甚至可以从此处而远比那个日常把桥当作漠不

[1]　邓晓芒：《康德哲学讲演录》，44页，桂林，广西师范大学出版社，2006。
[2]　邓晓芒：《海德格尔〈筑·居·思〉句读》，载邓晓芒：《西方哲学探赜：邓晓芒自选集》，350页，上海，上海文艺出版社，2014。

关心的过河通道来利用的人存在得离那座桥和它所让出位置的东西更近得多。"可以设想，远在海德堡有一个人，每天经过那座桥去上班，来去匆匆，虽然每天走在桥上，其实离桥很远。我们在这里思念那座桥时，完全可以比那个人离这座桥更近，离这座桥所让出位置的东西如周围风景和氛围更近。我们与这座桥息息相关，我们存在于有这座桥的空间中。距离的遥远不是隔离开我们和这座桥的屏障，而正是我们和桥的关联方式。在我们的生活中，有远的事物，也有近的事物，缺少了远的事物正如缺少了近的事物一样，我们的生活就不是我们的生活了。有了这种眼光，远的也是近的；没有这种眼光，近的也将变得遥远。[1]

理解海德格尔的这一思想以及邓晓芒先生对它的解释，对我们打开交互设计、体验设计的新视野有重要意义，特别是对我们理解精神交互体验有极大帮助。

有了精神交互体验这种眼光，我们才能在日常的体验设计中发现盲点，才能真正看出那些绝佳体验中的精神交互奥秘。

例如，为人们所津津乐道的一个服务体验的例子，是关于日本东京帝国饭店的服务细节设计。人们被这些细节所感动，这些细节中蕴含的其实正是精神交互体验维度。其中有两个细节最能体现精神交互。第一个细节是这样的：

> 客人遗留物不是垃圾，都可"续住"一晚。
> 帝国饭店在客人退房后，房务人员会仔细检查客人遗留物，连留下的纸屑都生怕记载着重要信息，还会好好

[1] 邓晓芒：《海德格尔〈筑·居·思〉句读》，载邓晓芒：《西方哲学探赜：邓晓芒自选集》，351页，上海，上海文艺出版社，2014。

包装，让"它"再住一晚。

这个服务是因为曾有退房客人询问过"房间桌上是否留有我写的便条？"才新增的。从那时起，客人留下的物品不再是"垃圾"，而是"遗留物"，即使是一张被撕破的纸张，都有可能对客人是重要的。

担任过五年房务人员的住房部客房课夜间经理山口丰治细数，包括报纸、杂志、笔记本、收据、空瓶、未吃完的蛋糕等，光一层楼的遗留物就高达 100 件以上，必须分门别类放置一天，若无人认领，第二天傍晚才会送到垃圾场。

山口丰治还真的碰到过客人回头来找一团纸球的事情："只要千万位客人中有一位因这样的服务受惠，就会坚持下去。"[1]

这个服务细节中，我们可以看到，客人已经退房，服务中的人际交互已经结束，服务交易已经完成。客人扔弃在房间的物品该如何对待？通常的做法是，当作垃圾（因为客人也是把它当垃圾对待的）来处理。但该饭店的服务员依然把它当作客人的一部分即"客人的遗留物"来对待，如同让客人续住一样，让"客人遗留物"续住一晚。这和我们平常熟悉的"请携带好随身物品，离店概不负责"理念截然不同。

服务员并不因为客人退房离店后所产生的空间距离而取消对客人的尊敬，而是继续保持着与客人同时在场的服务交互。不因为在店就是客人、一离店就是漠不相干的人，而要让客人在服务员的心中再住一晚，表现出来就是客人的遗留物再保留一晚。表面上看是对物的保留，实际上是和客人的交互。这就

[1] 日本人的细节精神，从帝国饭店的服务中就能体验的淋漓尽致[EB/OL]. https://www.sohu.com/a/160241571_176089，2018-07-29。

是精神交互。精神交互覆盖了所有客人，无论在店还是离店。尽管客人为寻找丢弃物而返回来的可能性是极低的，但精神交互的全覆盖从根本上保障了在这种小概率事件中的客人都能得到惊喜的体验。其实，退房客人询问遗留物（自己写的便条）的事，该饭店也仅仅遇到过一例，但却因此而新增了这项服务；而新增这项服务后，也仅仅遇到一位客人回来找纸团。如果从眼前可见的服务成本和效益来看，这项服务其实对饭店是不划算的，几乎没有客人能体验到这个服务（返回饭店的再一次人际交互），但如果从不可见的精神价值来看，这项服务是伟大的，它提升了该饭店的服务境界。

一次偶然的事件，就能让饭店新增一项服务，这就是现象学的思维。服务人员意识到这件事也可能发生在别的客人身上，是客人都可能需要的一项服务。新增服务后，虽然只遇到一位客人享受了这项服务，但他也会意识到如果把自己换成其他客人，也能享受到这项服务。不仅如此，他还能自由地想象到，连自己丢弃物都精心保管的饭店，其他环节的服务也会是精心的，于是他就直观到了该饭店精心服务的本质。一位客人享受的服务，传播开来，就成为现实的和潜在的客人都能享受的服务。所有客人，一旦知道有这项服务，都能直观到该饭店对客人的爱和尊敬，不论是否会亲身体验这项服务，都能体验到饭店和自己进行精神交互的美好感觉。

如果说，上述这一个细节是超越时间的精神交互，那么，下面这个细节就是超越空间的精神交互。

客房服务员诚恳地对着关上的门深鞠躬。

访问帝国饭店员工，哪一项服务最引以为傲？十个有九个会提到，房务人员对着已关上门的客房，45度深深鞠躬。

　　故事是这样的。不知多久前，曾有一位服务人员，每次送餐到房间，退出房间关上门后，总会对着房间深深一鞠躬。按理说，敬礼已没必要，因为客人根本看不到，但她却坚持这么做。

　　有一次被其他路过的房客看到，感动得不得了，还特别写了一封表扬信给饭店。从那之后，其他房务人员纷纷仿效她。"无论是否在客人视线内，表达感谢是很重要的"，帝国饭店社长定保英弥肯定地说。[1]

　　客房已关上门，客人在房间，服务员在门外。人际交互已经告一段落，但精神交互还在继续。服务员对着客房门鞠躬，表达对客人的感谢。"无论是否在客人视线内，表达感谢是很重要的"，这句话生动地诠释了精神交互超越空间的特点。房间里的客人看不到服务员的鞠躬行为，但房间外路过的客人看到了，就会想象到自己在房间内的时候，服务员也会用同样的方式表达感谢。这个路过的客人之所以感动，就是因为发现服务员在看不到客人的时候依然对客人如同看到时那样尊敬。这就是精神交互的感人力量。那么，假如这个服务员的鞠躬行为一直未被人发现，这个行为是不是精神交互呢？同样是精神交互。因为当她对着房门鞠躬时，在她心中是对着房间里的客人鞠躬的，她的真诚、她的谦卑，如同客人就在她面前一样表达出来了。在她心目中，一直有她尊敬的客人在，不管具体的客人是谁，她都要表达普遍的尊敬。

　　值得一提的是，在中国传统中，也有类似的礼仪。比如古人书信中，往往总会在信首或信尾的地方，写上"某某顿首"

[1]　日本人的细节精神，从帝国饭店的服务中就能体验的淋漓尽致[EB/OL]. https://www.sohu.com/a/160241571_176089, 2018-07-29。

（顿首就是跪拜在地，引头至地，再立即举起），写信的人把信恭敬地放在几案上，然后朝着信顿首。后人把"顿首"二字当作了写信的礼貌用语，并不真做顿首动作了。如果有人做，反倒自己也会觉得难为情，如被旁人看见，也可能被视为迂腐了。还有，传统礼节中，送客人到门外，一直要等到客人走远，看不到了，还要朝着客人的方向再停留一会儿。这些表达尊敬的行为，最初都是属于精神交互的行为，后来被视作"礼貌用语""礼节"了。既然是礼貌用语，那就可以变成"此致、敬礼"了，具体如何敬礼，也就不用较真了；既然是礼节，那也可以"不拘礼节"了。的确，繁文缛节费时费力，而且流于形式也显得虚伪，见面时用用还勉强说得过去，如果不见面还用，似乎是没必要的；但将这些礼节化的行为用现象学还原，其实都是人类精神交互的生动实践。我们应该把传统文化这种重视精神交互的实践品格传承下来，用在体验设计中。

第二节　精神交互体验的设计原理

精神交互的本质是交互双方在彼此的精神目光中都永恒在场。无论双方是否处于直接交互或者间接交互，精神交互都在进行。

在理解精神交互方面，我们需要引入马丁·布伯（Martin Buber，1878—1965）的哲学思想。他的"我—你"关系思想在世界上产生了广泛影响。其经典著作《我与你》被翻译为多种文字，中译本到目前为止已有 5 个。他的这一思想对我们理解精神交互体验有重要启发。

一、马丁·布伯的"我—你"关系体验的哲学思想启示

被称为"当代最伟大的思想家之一"的德国宗教哲学家、犹太思想家马丁·布伯在其产生巨大影响的代表作《我与你》[1]（德文为 Ich und Du，英译本译为 I and Thou[2]）中，揭示了人们日常习焉不察的一个现象，就是我们使用人称代词"我""你""它（他、她）"时的态度区别。他认为，人用来言说世界有两个基本词，一个是"我—你"，一个是"我—它（包括他、她）"。即在我们用语言表达自己对世界的态度时，有两种最本原的表达，一是把世界称为"你"，二是把世界称为"它"。前者创造出主客未分的关系世界，后者创造出主客二分的对象世界。

从概念上厘清二者的区别是容易的，但要真正理解布伯的这一思想的精妙之处，需要的不是哲学理论，而是我们对生活的体验和洞察。

当我们在心中、语言中用"你"的时候，都把对方当作与自己亲密无间的存在，无论是爱是恨，对方都与我处于交互关系中。这种第二人称的表达方式，在人们熟悉的诗、歌曲乃至日常的语言中比比皆是。如柯岩的诗《周总理你在哪里》，通篇用的都是"你"，把人民和总理之间的息息相通、亲密无间的情感表达得淋漓尽致。表达友情、爱情、亲情的歌曲，往往

[1]　目前该著在我国有5个中文译本。分别是:《我与你》(许碧端译，1974年在台北出版)，《吾与汝》(张毅生译，1979年发表在中国台湾《鹅湖》月刊)，《我与你》(陈维纲译，商务印书馆，2015)，《我和你》(杨俊杰译，浙江人民出版社，2017)，《我和你》(徐胤译，天津人民出版社，2018)。前两个中文译本笔者未见到，后三个译本笔者均阅读过，觉得杨俊杰译本颇佳。有兴趣的读者可以直接读考夫曼的英译本(Martin Buber, I and Thou. Translation by Walter Kaufmann. New York: Touchstone Rockefeller Center., 1996)。

[2]　Martin Buber, *I and Thou*. Translation by Walter Kaufmann. New York: Touchstone Rockefeller Center., 1996.

是对"你"的倾诉，如"你从哪里来，我的朋友"，"谁娶了多愁善感的你，谁为你做的嫁衣"，"妈妈哟妈妈，亲爱的妈妈，你用那甘甜的乳汁把我喂养大"，等等。不止是对人，即便是对物，如果想表达亲密情感，也必然将此物称为"你"。如舒婷的诗《致橡树》，就把橡树称为"你"，如怨如慕，反复倾诉。此类表达"我－你"关系的语言现象非常多，此处不赘述。

那么，"我－它"关系是怎样的呢？只要想想我们生活中的一句口头禅"管他的呢"，就明白了。

称"它（他、她）"的时候，表达的是"我"对"它"的无动于"衷"、漠不关"心"。虽然"我－它"关系也是一种关系，但实质上是把"它"当作了和我没有关系的、可以随意处置的"物"，这种处置包括认识、改造、征服、利用、毁灭等，用布伯的话说就是让"它"成为"及物动词的囚徒"。伐木工人砍橡树时，心目中绝不会把橡树称为"你"，而是看着橡树，心里想："把它砍倒算了"。这种"我－它"关系，在人与人的关系上，也经常出现。人类历史上这种现象不绝如缕，不把人当人，而是把人当牛马、当机器、当装饰物、当消费工具等，都是把人当作对象性的"它"。马克思将此现象称为"人的异化"。人都异化成物，物就更是物了。因此对人的损害、对自然界的破坏，都是基于"我－它"关系这种思维模式。

布伯所强烈呼吁的就是，让人们从"我－它"关系中走出来，恢复人和世界的另一种本原关系即"我－你"关系。当人把世界称为"你"的时候，人与人的关系、人与自然的关系才是真正符合人性的关系。用"我－你"关系的态度来对待生活，生活就焕发出使人精神愉悦的人性光泽，布伯称之为对生活的"圣化"。

二、悬置"主—客关系"，摈弃"我—它"关系，建立"我—你"关系

日本设计专家岩仓信弥以"母亲为孩子做饭团子"的例子，阐释了设计师的设计心理，他认为"设计就是'母亲做的饭团子'"。[1]

母亲为孩子做饭团子时，食材大多是现成的。她熟知孩子的好恶，甚至连手的大小、嘴的大小、吃法也全都了如指掌。……一边想着孩子吃东西时的状况和喜悦的表情，一边全神贯注地捏饭团子，它既不软也不硬。因此孩子绝对信得过母亲做的饭团子。而且，根据不同时间、不同地点，诸如平常吃的盒饭、郊游和运动会时吃的饭菜，母亲会改变饭团子的种类和做法。没错儿，这也可以说是"市场导向"。

不仅如此，母亲对孩子的想法一清二楚，总是别出心裁，就是为了让孩子感到惊喜。有一天去郊游，孩子张开大嘴咬一口饭团子，感觉这味道从来就没有过。里面的夹心，竟然是维也纳香肠，孩子马上就向小伙伴炫耀。这是典型的"产品导向"。

这种"市场导向"和"产品导向"，通过母亲关心孩子的那颗心，巧妙地组合到一起，发挥巨大威力。总之，可以说母亲就是杰出的设计师。[2]

这个例子生动地表明，在设计师心目中，用户可以是最亲密的"你"，而不是无关痛痒的"他"。只有悬置"主—客关

[1] ［日］岩仓信弥:《本田的造型设计哲学》,郑振勇译, 131页,北京,东方出版社, 2013。

[2] 同上。

系"，摈弃"我－它"关系，建立"我－你"关系，设计师才能成为杰出的设计师。

三、悬置产品、服务，洞察出事物意义

日本修道者、作家渡边和子讲过一个亲身经历的事情。她曾在美国修道院从事食堂里的单调工作，主要就是为一百多人准备餐具，包括洗盘子、擦盘子、摆盘子。她觉得这件工作既无趣也无意义，"是一件非常痛苦的事"[1]。

> 当我自己也觉得做这样的工作无聊时，有个人和我说："修女，当你将盘子一个一个摆在桌上时，请边为即将使用这个盘子吃饭的人祈祷幸福，边摆放。"[2]

听到这个工作方法，她很吃惊，因为，她一直都是机械式地工作，"先机械式地将盘子摆放在长桌上，再机械式地将刀叉、汤匙摆在盘子旁"[3]。她认识到："世上并没有真正的琐事，当我们草率地对待某件事情时，它才会变成琐事。"她这样说：

> 只要我们想着每天都赋予生活以意义，没有意义的事情，就会变得有意义。并且，真正算不了什么的事，也可能对某人有益处。当我们生活在只要献上喜悦、爱等眼睛看不见的东西就能给谁带来好处的世界里时，我们的心灵就会变得十分丰富。反之，当我们生活在只有眼睛看得

[1]　[日]渡边和子：《世间美好，相信的人能得到》，周志燕译，59页，北京，北京时代华文书局，2016。
[2]　同上。
[3]　同上书，60页。

见的东西的世界里时，我们或许能拥有充裕的物质生活，但人生从此就完了。[1]

　　设计师的工作，表象上是设计产品、设计服务，但他（她）应当有一种意识，产品和服务不是最终目的，应当通过产品和服务来传递意义，让用户在使用产品和享受服务中感受到意义。

　　诺曼和罗伯托·韦尔甘蒂（Roberto Verganti）在《设计问题》2014年第1期发表的论文《渐进性与激进性创新：设计研究与技术及意义变革》中，在相关学者特别是克劳斯·克里鹏多夫（Klaus Krippendorf）、约翰·赫斯科特（John Heskett）的基础上，明确提出"意义驱动"这一概念。

　　他们认为，激进性创新的驱动模式，除技术驱动（technology-driven）（人们已普遍认识到的模式）外，还有一个重要的模式即"意义驱动"（meaning-driven）。

　　例如，苹果公司开发了多点触控界面及其相关手势来控制手持式和桌面系统，这是激进性创新之一。但苹果公司既没有发明多点触控界面也没有发明手势控制。多点触控系统在计算机和设计实验室已经存在20多年了，人类使用手势也更是有漫长的历史。此外，其他几家公司也在苹果公司之前在市场上推出了使用多点触控的产品。虽然苹果的创意对于科学界来说并非激进性的，但是它们确实在产品世界以及人们与产品的交互方式方面实现了重大转变，并赋予产品新的意义，这个意义就是科技产品的使用技能与人的生活经验无缝对接，凸显了人的自由和主体性，苹果公司产品成为平易近人的生活事物。

　　诺曼和韦尔甘蒂认为，意义驱动的创新始于对社会文化模

[1]　[日]渡边和子：《世间美好，相信的人能得到》，周志燕译，61页，北京，北京时代华文书局，2016。

式中微妙含蓄的动力的理解，并且导致全新的意义和语言。他们指出："意义作为一种创新的途径还没有得到很好的研究，或者说该问题的研究还处于萌芽阶段。"[1]

如果说，技术驱动是一种物质属性的创新，那么，意义驱动就是一种精神属性的创新，它指向精神交互体验的创新。

第三节　精神交互体验的设计方法

精神交互体验的设计方法首先是构建同理心。尽管目前的设计研究中人们已普遍意识到同理心的重要性，但要真正培养同理心，却非常困难。人们把同理心理解为一种用户研究的"工具"，但实际上，这种理解还可以运用现象学的方法进行深化。

从现象学的视角看，同理心不仅仅是工具，它还是目的。

同理心的本质乃是人与人之间的一种精神对话关系，即"主体间性"。

马丁·布伯把这种精神对话关系称为"我－你"关系。

从这一思想出发，我们可以发现同理心的深层根基，从而使用户研究中同理心的培养得以可能，并形成精神交互体验的设计原理。有了原理，人们可以拓展出很多设计方法。

一、培养基于"我－你"关系的同理心

同理心（Empathy）在心理学、美学中是一个术语，目前

[1]　Donald A. Norman, Roberto Verganti. Incremental and Radical Innovation: Design Research vs. Technology and Meaning Change. *Design Issues*, 2014, 30(1):78-96.

在设计学中也广泛应用。

　　同理心的英文 Empathy 一词，据《牛津高阶英汉双解词典》，其词义是：the ability to understand another person's feelings，experience，etc. 即"理解别人的感觉、体验等的能力"，中文翻译为"同感、共鸣、同情"。[1] 该词在美学、心理学中作为一个术语，被翻译为"移情"。现在也有人翻译为"共情"，强调共同的情感，即"情感与共"。实际上，"同情"也是共同的情感，但在日常用法中更多是指"怜悯"。因此用"共情"这个非日常使用的词语来显示 Empathy 一词和日常用语的"同情"之区别，增强了术语感。而将 Empathy 翻译为"同理心"，优点是术语感更强些，但也有所损失，因为它强调共同的"理"，即道理、理解的一致性，忽略了情感的共鸣。好在中国传统文化中有"人同此心，心同此理""合情合理"这些表达情理一致的语言，"理"是"心"的"理"，与"情"是交融的，因此翻译为"同理心"，也是可以的。

　　澄清"同理心"的含义，对接下来的讨论是很有用的。体验设计之所以重视同理心，强调设计师要培养同理心，是因为用户的体验本身就是一种情理交融的完整感受，虽然"体验"这个词"可意会，不可深究，似乎那是理性之光照射不到的地方"，但体验"这种感受可以通过共鸣而获得普遍性"[2]。培养同理心，就是强调要有能力理解用户的体验。这并非一件容易的事。如同一位设计师所言："体验设计和很多艺术类的设计有很大区别。它要求设计师完全从用户的角度出发来思考，放弃自身的一些执念和追求——也就是所谓的要有同

[1]　[英]霍恩比:《牛津高阶英汉双解词典》，8版，赵翠莲等译，669页，北京，商务印书馆，2014。

[2]　刘旭光:《论体验:一个美学概念在中西汇通中的生成》，载《复旦学报(社会科学版)》，2017(3)，104页。

理心。即便是设计师能接触到真实用户，要做到这一点也非常难。在我看来，同理心也许是体验设计师基本素质中最难做到的一点。"[1]

就现状来说，体验设计领域对设计师培养同理心能力的研究主要集中在可操作的客观方法层面，如用户观察、用户访谈、用户画像等方法，很少涉及设计师的主观信念层面或者说信仰层面，即设计师所持的用户观。在设计师心目中，用户是什么？设计师、企业如何设定与用户的关系？这是设计师能否具有同理心的前提。当然，"用户是什么"显然并不是探究用户的定义。因为词典中用户的定义是很容易理解的："指某些设备、商品、服务的使用者或消费者"[2]。其实，也正因为设计师把用户当作了使用者、消费者，注意到用户作为手段的属性（使用、消费），才忽视了用户作为目的的属性（人性的全部丰富性）。词典的用户定义反映了现实，却遮蔽了本质。我们需要用胡塞尔现象学的"本质直观"方法，悬置"使用者""消费者"，从而直接看到设计师、企业与之建立关系共同体的一个个"人"。因此真正要探究的是，设计师、企业如何对待这些以"使用者或消费者"表象出现的"人"？在这个问题上，马丁·布伯的"我-你"关系理论给我们提供了极具深度的启示，我们可以从中找到同理心的哲学根基，从而为设计师理解、培养和运用同理心提供一条切实的思维路径。

那么，设计师如何能达到对用户的真正理解呢？目前的普遍认识是，设计师要"以用户为中心"，通过换位思考，站在用户的角度，设身处地来体会用户遇到的问题、用户的感受，即体验到用户的体验。这个道理，其实很平常。在"以用户为

[1]　张玳:《体验设计白书》,45页,北京,人民邮电出版社,2016。

[2]　中国社会科学院语言研究所词典编辑室编:《现代汉语词典》,6版,1569页,北京,商务印书馆,2014。

中心"这个理念出现之前，比它更全面、更彻底的理念如"顾客是上帝""全心全意为顾客服务"早就挂在人们嘴上了。现在的问题有两个，一是口头承认，但心里不愿意，因此行动上不积极；二是口头承认，心里也愿意，行动上也积极，但就是不得其法——不知道该如何培养"同理心"。就像一些初做母亲的人，很想爱孩子，但就是不知道如何培养"共情"（她从儿童心理学读物中看见了这个词），她与幼儿的关系总是不够顺畅。"营造良好的用户体验，这是商人在潜意识当中做出的本能反应，不过，这种来自个人本能的创造总是难以琢磨的。"[1]第一层面的问题虽然普遍，但不用本书讨论，因为设计师心里不愿意真心考虑用户，那要等他（她）愿意才行；关键是第二个问题，即设计师渴望拥有同理心却不知道该怎样做。这就不能停留在用户交流技巧的层面，而需要从深层次上来挖掘同理心的哲学根基。

从布伯的这两个"原初词"出发，可以洞察体验设计中的同理心之奥秘。真正的同理心，就是当"我"把对方视为与"我"亲密相关、需要我全身心投入去对待的"你"时，自然而然地生发出的一种情感。它是同情，但不是对弱者的可怜；它是同理，但不是从道理上去行动；它是共鸣，但不要求对方和鸣。准确地说，同理心乃是把世界当作"你"去爱的情感。具体到体验设计，同理心就是把用户当作"你"去爱的情感。这种情感也是一种能力，虽然是人与生俱来的能力，但由于现实生活中普遍存在的"人的异化"现象，这个能力就被遮蔽了，逐渐萎缩了，因此要"培养"同理心。

对体验设计来说，体验是用户极为丰富、极为个人化的精神感受，设计师不能要求客户产生何种体验，但能要求自己以

[1] 罗浩：《用户体验：引爆商业竞争力的新法则》，51页，北京，中国经济出版社，2016。

何种体验去对待用户。这正是培养同理心的真正目的。

因此，当用户在设计师心目中出现的时候，是第几人称，就成为一个重要的问题。

把用户称为"你"还是称为"他"，是设计师检验自己是否拥有同理心能力的一个绝佳自测题。如果把用户视为"你"，则是拥有同理心能力；如果把用户视为"他"，则未拥有同理心能力。设计师或许会觉得这种切换很容易，其实不然。实际上我们常用的词语如"客户""用户""顾客""消费者""买家"，都无一不是主客二分、"我一他/它"关系思维的产物。这些词语本来就引导我们把客户视为客体、视为执行某种特定功能如"使用""消费""买"的他者。我们需要用现象学的还原方法，将"用户"等这类名词还原为"人"，将"使用"等这类动词还原为"人的需求"，在此基础上直观到"我"面对的是作为人的"你"，从而建立起真正的"同理心"。而基于"我一它"关系的同理心只是虚幻的同理心，只是一种为谋利而随时可以采用和放弃的交流技巧，以至于需要"平衡商业目的与用户体验"[1]。

基于"我一他/它"关系的同理心，其表现出来的观念是：因为用户要付钱，所以要努力体察用户需求，让用户满意。此观念当然无可厚非。但由于是利益驱动，在利益之外，我无需对用户用心，用户对我也不能额外要求。在产品和服务的触点上，保持热忱；触点之外，漠不关心。因此，这种同理心实际上与"心"无关。设计师、产品和服务的提供商，关注的是用户反馈，忽视的是自我反馈（扪心自问，我把用户当"你"还是当"他"）。

[1]　［美］卢克·米勒：《用户体验方法论》，王雪鸽、田士毅译，135页，北京，中信出版社，2016。

　　基于"我－你"关系的同理心则是真正的同理心，其表现出来的观念是：因为用户是与我相遇的"你"，所以我必得用心对待你。即使你视我为"它"，我也视你为"你"，全心全意对待你。这种态度，在宗教文化特别是基督教文化中，得到完整的表达。布伯的"我－你"关系的思想，恰被认为是"基督教的思想，经过一位犹太思想家，又重新回到基督教"[1]。去除宗教的外壳，我们会发现，其内核就是在"我－你"关系基础上恢复人的尊严以及人与世界的和谐。这种同理心将为体验设计中的用户研究提供哲学基础，并可以解释、衡量和更新现有的体验设计思维方法。

　　作为宗教哲学家，布伯阐释"我－你"关系的最终目的是启发人们与上帝确立"我－你"关系。我们这里则需要像马克思对黑格尔的颠倒一样，对布伯的思想做一次颠倒，就变为论述人与上帝确立"我－你"关系的最终目的是为了启发人们与现实世界建立"我－你"关系。这样，宗教中人与上帝的交流原则之崇高内核就变成了人与世界交流的积极向导。

　　体验设计强调同理心，而同理心的本质则是"我－你"关系。我们可以尝试在此基础上重新理解和拓展体验设计思维。在笔者看来，基于"我－你"关系这一思想，精神交互体验设计思维就可以真正地建立起来，并为现在和未来的一切体验设计方法奠基。（图 5-1）

二、"永恒之你"为全触点设计方法奠基

　　布伯说："在每个疆域，我们透过每个出现在我们眼前的

[1]　［德］马丁·布伯：《我和你》，杨俊杰译，34页，杭州，浙江人民出版社，2017。

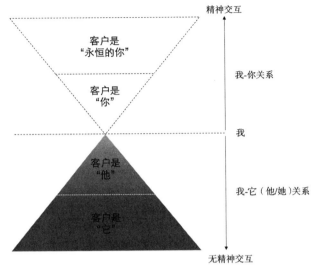

图5-1　基于"我-你关系"的精神交互概念图

东西都看到了永恒的'你'的衣摆"。[1] 这就是说，我们要在流动的现实中窥到超越时空的"你"。我们和用户建立"我-你"关系，就意味着无论在触点之内还是触点之外，用户作为"你"始终在场。人把自身以外的他人和自然都视为无处不在、无时不在的"你"，对"你"生发出相信、盼望和爱的情感即所谓的"信望爱"。我们这里用现象学的方法把"信望爱"还原为人对人的相信、盼望和爱，这是人类共同憧憬的美好情感，也正是同理心的源泉。这就意味着，体验设计不仅要在触点上（这是我们和用户直接地、有形地接触的界面）将用户视为亲密的"你"，而且要在非触点上，同样将用户视为在场的亲密的"你"，对"你"充满信望爱。

这样我们就把狭义的触点拓展为广义的全触点了。

当我们把用户视为亲密的"你"时，产品和服务的任何一

[1] ［德］马丁·布伯:《我和你》,杨俊杰译,7页,杭州,浙江人民出版社,2017。

个环节，都是触点。不管用户是否在场，"你"是始终在场的。例如，餐馆的触点并不只是顾客活动的区域，连顾客不能进入的厨房，也是触点，因为厨师的心中一直在和作为顾客的"你"交流。一旦我们把用户视为"它"时，广义触点就立即变回狭义触点，我们就只在用户看得见、摸得着的地方去改善用户体验。即使客户反馈良好，我们也知道我们的同理心已经消失，其后果是，用户总会在不知什么时候、什么地方体验到我们的漠视。因此，真正的同理心必然要求运用广义触点设计思维。资深用户体验设计师、美国人戈尔登·克里希那（Golden Krishna）提出"无界面"设计理念[1]，数据分析师、美国人布瑞恩·索利斯（Brian Solis）把公司在和顾客的整个关系中如何支持顾客的努力称为"第二真理时刻"[2]，也是全触点设计思维的体现。

从全触点设计思维出发，可以看出肖斯塔克 (Shostack) 的服务蓝图的某种局限了。

肖斯塔克的服务蓝图用一条可见性线把前台和后台分开了。前台是和顾客的交互线，后台则是内部交互线和实施线。这样的分割，使提供商的活动有了内外之分、顾客可见与顾客不可见之分。服务体验只是发生在可见的部分。这就为"黑作坊"式的提供商留出了操作空间。

桑普森在他提出的统一服务理论中，取消了可见性线，对肖斯塔克的服务蓝图做了两点重要改进。

第一，他把提供商和顾客本身直接接触的过程称为"直接交互"，把顾客自助服务、提供商作用于顾客财物或者信息的

[1]　［美］戈尔登·克里希那：《无界面交互：潜移默化的 UX 设计方略》，杨名译，45 页，北京，人民邮电出版社，2017。

[2]　［美］布瑞恩·索利斯：《体验：未来业务新场景》，谢绍东等译，96 页，北京，电子工业出版社，2016。

过程称为"代理交互"，把提供商内部的准备过程、顾客自己动手做的过程称为"独立处理"。这样的划分，比肖斯塔克服务蓝图多了"代理交互"过程。这实际上是扩大了提供商与顾客的交互范围。即使顾客不在眼前，只对顾客的财物或信息发生作用，也是和顾客的一种交互。

第二，他把顾客的独立处理行为也纳入进来了，这不仅是与提供商的独立处理行为取得一种对称，而且表达了顾客独立处理也是服务过程的组成部分，也应予以某种关心。这就为精神交互提供了契机。（图 5-2）

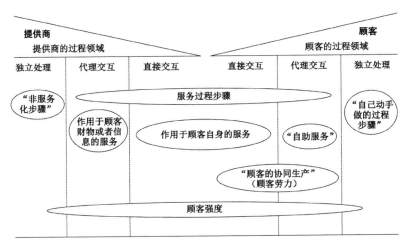

图5-2　桑普森统一服务理论中的概念

现在，我们从精神交互的层面看，在直接交互、代理交互、独立处理这三种不同类型的过程中，提供商和顾客都以"永恒之你"的名义看待对方，彼此都在对方的视野中。

我们把桑普森的统一服务理论概念图中隐含的精神交互可能性表达出来，就变成了全触点的精神交互概念图（图 5-3）。

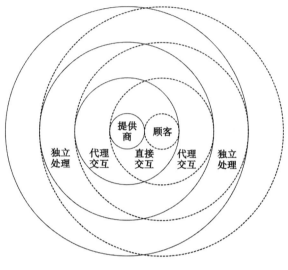

图5-3　全触点的精神交互

三、"谦卑"精神为"痛点"设计方法奠基

谦卑有自甘卑下的含义，虽掌有权柄，却甘心服侍人，把人的痛苦看在眼里，记在心里，随时随地进行医治。这种谦卑精神启发我们深入理解用户的"痛点"。设计师、产品和服务提供商有着专业的知识、技术、资源，可以定义产品与服务，这些构成一种对用户的优势或权威。但设计师和提供商必须俯身迁就用户，对用户的苦恼感同身受，敏锐发现并努力解决用户的"痛点"。

比如，早期的网上银行转账界面，要输入收款方的账号、开户行名称、开户行地址。但开户行名称其实可以根据账号由系统识别出看来，不必由用户输入；开户行地址则是用户的一个痛点，因为人们通常并不记忆开户行的详细地址信息，何况网上银行本来就是为了让用户从实体店交易中解放出来，实现

数字金融，本无输入实体店地址的必要。现在网银界面大多已取消后两项输入了。此外，用户的痛点有时并不是由产品和服务所引起，而是因为别的原因。这就更需要以谦卑精神去对待。比如，肯德基、麦当劳提供餐饮服务，这是它的职责，但即便顾客不需要点餐（其实此时已不是顾客而是路人了），仅仅是为了坐着休息一阵子或者使用一下洗手间，或者使用一下免费的 WiFi，都能愉快地得到满足。哪一家饭店、餐馆能够乐意让不是来点餐的人们使用洗手间呢？只有对顾客有爱，有谦卑精神，才能做到这一点。

四、"负轭"精神为"容错"设计方法奠基

"负轭"这种思维非常特别，不同于我们熟悉的"各司其职""自作自受""罪有应得"这类旁观者思维，而是悲天悯人、代人受难的思维。这个思维模式对于体验设计非常有价值。为了创造良好体验，不仅要完全承担对用户的规定责任（这是分内的、应该的），而且要主动承担用户的过失，视用户的过失为自己的过失，心甘情愿地为用户的过失买单。这一点非常难，但体验设计的趋势越来越朝这个方向发展。

例如，亚马逊的极为方便的退货功能给消费者带来良好的用户体验，在规定时间内，无论什么理由都可以退货。尽管也有消费者通过频繁退货占便宜，但仍然不能动摇亚马逊的这个信念。而且 2016 年亚马逊还进一步推出新的退货政策以简化流程、改善消费者和卖家的退货体验。又如，人机交互中，有个"确认前置"（Look Before You Leap）到"操作可逆"（Easier To Ask For Forgiveness Than Permission）的区别，前者是用户操作时必须先确认看清楚了，操作后就无法后悔；后者则是用户操作时无须确认，但操作之后可以取消操作。"比如在删除文

件的时候并不提示确认，但是在删除之后可以马上撤销删除操作"[1]，后者越来越普遍被采用。

五、"宽恕"精神为"允许例外"设计方法奠基

人不是神，人是有限的。宽恕精神就是对人的有限性也即局限性的深切体谅和帮助。人是会犯错误的，对用户的错误不惩罚，而是为其买单，这就是"容错"设计思维，它体现的是最彻底的宽恕精神即负轭精神，上面已论述。此外，同样常见的现象是：人总是有例外的，人的需求也是有例外的。我们一般都致力于消除例外，理由是："如果人人都像你这样，怎么办?"但恰恰是这种例外，考验着"我"对"你"的态度。是忽视"你"还是重视"你"，这是关键所在。前者是同理心的缺失，后者则是同理心的彰显。要重视"你"，就必得宽恕"你"的"例外"。现代设计思维承认人们面对的是不确定性，但在不确定性中，我们仍然要维护"我 - 你"关系的确定性，这样才能体会到用户变化着的需求。体验设计中必须重视"例外"设计思维。

"例外"虽然表现为用户的个别需求，但仍然是真实需求，用现象学方法就会从中直观到所有用户的潜在需求。无障碍设计就是典型的"例外"设计思维。现代设计日益重视小众需求，小众是大众的例外，却不是大众的对立面，因为每个人就其独特性来讲，都可能是小众。此外，目前在用户研究中的用户画像方法，往往是忽略例外情形的，研究者正尝试通过用户动态画像来弥补。用户动态画像是对可能用户的描述，它要求设计师用设计判断力洞察用户的潜在需求并描述出来。这些都是立

[1]　张玳:《体验设计白书》,69页,北京,人民邮电出版社,2016。

足于"宽恕"精神的"例外"设计思维之表现。

构建基于"我－你"关系所形成的精神体验，是体验设计的真正奥秘。

第四节　用户研究方法的深化

体验设计领域流行一个词叫"用户黏性"，用来形象地指称用户的忠诚度。现在看来，只有将用户视为永恒的"你"，建立起亲密的"我－你"关系，才能形成真正的用户黏性。这是马丁·布伯的宗教哲学思想给我们的启示。在我们观察和理解现代设计思维发展趋势、进一步反思和拓展体验设计思维时，这个思想视角是非常有价值的。

一、用户概念的现象学观察

用户，顾名思义，就是使用者。产品的使用者是用户。在服务领域，服务的接受者则被称为顾客。从产品和服务的提供商角度看，用户和顾客可以统称为客户。本书中，也根据不同的语境使用客户、用户、顾客、使用者、消费者等名称来指称商业活动中的买方角色。

但真正说来，用户、使用者、消费者这些词是从功能角度（执行使用功能、消费功能）来说的，还不是从人性角度说的。

约瑟夫·派恩和詹姆斯·吉尔摩在他们所著的《体验经济》一书中，对买方角色随着经济形态的发展变化而应采用不同名称给予了重视（表 5-1）。

表5-1　约瑟夫·派恩、詹姆斯·H.吉尔摩在《体验经济》中
提出五种经济形态（每种经济形态下，买方的名称不同）

经济产出	初级产品	产品	服务	体验	变革
经济形态	农业经济	工业经济	服务经济	体验经济	变革经济
经济职能	提取	制造	交付	营造	引导
经济产出的性质	可互换	有形	无形	可回忆	可改变
主要属性	自然性	标准化	定制化	个体性	独立性
供应方式	散装储存	生产后库存	按需交付	周期性展示	长期性持续
卖方	交易商	制造商	提供商	营造商	诱导商
买方	市场	用户	客户	宾客	渴望者
需求要素	特征	特性	利益	感受	特质

　　从表5-1中可以看出，对应于工业经济、服务经济、体验
经济、变革经济，买方角色的名称分别是用户、客户、宾客、
渴望者。[1]

　　布鲁斯·莱夫勒、布莱恩·T.丘奇也注意到对买方角色的
命名中隐藏着的逻辑，即从工具角度还是从人的角度来理解人。
他们说："使用'客人'和'顾客'这两个词语是讲求逻辑的。
大多数公司将顾客与利益或金钱挂钩，所以当这种关联的概念
被贯彻到一线员工身上的时候，它就会使互动变得没有人情味，
而且这些员工通常只会把顾客作为货币符号来对待。……当我
们思考'客人'这个词的时候，我们会用一种新的眼光来看待
顾客。这类似于你对待到你家拜访的朋友的方式：在他们来你
家之前，你一定会全面大扫除，做一壶咖啡，甚至可能烘焙一
些布朗尼蛋糕或饼干，再进行一番布置，然后迎接他们，并给

[1]　[美]约瑟夫·派恩、[美]詹姆斯·吉尔摩：《体验经济》，毕崇毅译，202页，北京，
　　机械工业出版社，2016。

他们提供一个舒服的地方坐着。大多数情况下，'客人'这个词很容易被用来替代'顾客'，而且这只会用于改进我们认识和对待他们的方式。这是一种意识和精神，却可以在很大程度上用简单的词语体现。"[1]

看起来是词语的问题，实际上是如何看待"顾客"的问题。用"客人"这个词，就会导致用"新的眼光来看待顾客"。这种新眼光实际上已经是一种现象学眼光了。他们已经把"顾客"还原为"客人"了。

为了深化用户研究，我们有必要用现象学方法对用户概念进行还原。

首先，把用户、使用者的"用""使用"予以悬置，就能直观到"用"是"人满足需求的过程"，而"需求的满足"既包括物质满足也包括精神满足。因此，"用"并不是单纯的有用，还包括好用，还包括想用。以前的人们所推崇的"实用"原则现在变成"有用的（useful）、好用的（usable）、渴望的（desirable）"原则。正如布坎南所说："虽然产品的形式、功能、材料和生产方式仍然具有重要意义，但我们有机会通过研究是什么使产品成为有用的、好用的和人们渴望拥有的来获得对产品的新理解。"[2] 这种研究实际上是把对用户的研究深入到对人的深层需求的研究。

然后，我们把"满足需求的过程"也进行悬置，这就把"客户、用户、顾客、使用者、消费者"都还原为"人"。我们面对的是人，而不是产品和服务的终端环节。提供使用价值给人，并不是目的，目的是使人作为人能够得到不断完善，即"使能"。

[1] ［美］布鲁斯·莱夫勒、布莱恩·T.丘奇:《绝佳体验》,高尚平译, 265页,北京,中信出版集团, 2018。

[2] Richard Buchanan. Design Research and the New Learning. *Design Issues*, 2001, 17(4): 3-24.

在"使能"活动中,提供商和用户双方都能体验到属于人的自由、尊严、幸福。凡是把人理解为"消费的机器",正如把人理解为"会说话的牲口""会说话的机器"一样,都是对人性的毁灭。不仅是对用户人性的毁灭,同时也是对提供商人性的毁灭。

最后,我们把人的地域、民族、人种、生理属性也予以悬置,就直观到了人的本质:精神。

胡塞尔说:"生活这个词并没有生理学上的意义,它所意味的是有目的的,完成着精神产物的生活;从最广泛意义上说,是在历史发展的统一中创造文化的生活。所有这些就是各种各样精神科学的主题。"[1]胡塞尔正是看到了现代技术理性主义对人的精神的漠视和威胁,而呼喊出"欧洲科学的危机",要用现象学来奠定自然科学和人文科学的共同根基,使人的精神本质之科学成为严密的科学。

通过以上的现象学还原,我们再看客户、用户、顾客、使用者、消费者这些词时,我们就处处看到了人的普遍精神。

在人的普遍精神这个根基上,我们可以自由地切换立场,去研究用户。其实,研究用户也是在研究我们自己。

二、设计师"站在"用户立场

设计师经常被提醒要站在用户立场上,这种提醒无论是来自别人还是自己,对设计师来讲都是必要的。

但是,"设计师站在用户立场"到底意味着什么?人们通常并不深究。因此,与此伴随的观点往往就是"设计师要放弃自己的立场""设计师不能太自我""设计师与艺术家不同,

[1] [德]埃德蒙德·胡塞尔:《欧洲科学的危机与超越论的现象学》,王炳文译,383页,北京,商务印书馆,2001。

后者是表现自我，而前者则是为他人服务"，诸如此类，都是我们很熟悉的观点。这些流俗观点，其实是要求设计师放弃自我，以为这样才能站在用户立场。

真正说来，站在用户立场的并不是用户，而是设计师，是设计师站在用户立场上了。设计师站在用户立场上丝毫不意味着他/她失去设计师的立场，丝毫不意味着他/她失去"主观性"而变得"客观"了，也不意味着他/她取消"自我"而变成"他人"了，而是意味着设计师具有主动地想象用户立场并站上去的能力。设计师的主观性和客观性在设计活动中就是一回事。

设计师的"自我"就是把自己设想为客户、又把客户设想为自己，通过这样的活动，设计师的自我不但没有取消，而且真正确立起来了。将自我的创造实现为作品、变成他人使用的产品，从而确证了自我，用自己的个性创造激活了他人的潜在需求，使他人成为用户，从而表明设计师一开始就是站在用户立场上的。

在这种创造性的意识活动中，设计师和艺术家并无不同。艺术家在创作的时候，也是同样的自我意识结构。他/她在进行创作的同时，也以观众的视角看自己的创作。但他/她知道，此时的观众就是自己。同样，设计师在设计构思的时候，也同时在以用户的视角审视自己的构思，但他/她知道，此时的用户就是自己。这就是"设计师站在用户立场"的奥秘。

理解这一奥秘，对于设计师意义重大。

日本电通公司的跨部门创意团队——体验设计工作室意识到这一点，他们对设计师说："尽可能站在消费者的立场上思考问题，因为产品创新不是靠消费者，而是靠你来完成的。"[1]

[1]　[日]Experience Design Studio工作室：《体验设计：创意就为改变世界》，赵新利译，8页，北京，中国传媒大学出版社，2015。

这句话前半句是人们熟悉的，后半句也属于事实，但连成一句话，就有不寻常的含义了。为了创造新价值，设计师必须以消费者身份问自己"你想要什么"，而不能把问题抛给消费者，问消费者"你想要什么"。

福特汽车的创始人亨利·福特有一句经常被商业领域引用的名言："如果你问顾客想要什么，他们一定回答说想要匹快马。"[1]

设计师站在顾客立场，想要的并不是快马，而是一种新的快速交通工具——汽车。这就是站在"顾客立场"的设计师和顾客本身的区别。

约翰·赫斯科特认识到，由于设计师在设计中的关键作用，必然会产生"以设计师为中心"的方法，但这种方法需要得到正确理解。他指出："如果我们将所有遵循'以设计师为中心'的方法都认定为只是通过形式辨别来增加价值，那么我们就会产生曲解。有些设计师洞察人们的生活，将不明显的问题通过有形的、可触的方式来展现，他们所设计的产品从根本上对这些问题提出了新的解决方案——换言之，他们满足了用户自己都没有意识到的需求——这是设计能起到的最富有革新精神的作用。"[2]

的确，从现象学角度看，"以用户为中心"和"以设计师为中心"并不矛盾，实际上是一回事情，是"事情本身"。是谁以用户为中心？是设计师。设计活动本身就是设计师自我意识的反复切换过程，或者说是设计师双重角色的表演：一方面把自己置身于用户情境，扮演用户，洞察用户的问题；另一方面又要回到设计师的创造情境，扮演设计师，为用户解决问题。

[1] ［日］Experience Design Studio工作室：《体验设计：创意就为改变世界》，赵新利译，8页，北京，中国传媒大学出版社，2015。

[2] ［美］约翰·赫斯科特：《设计，无处不在》，丁珏译，39页，南京，译林出版社，2013。

从这样的理解出发，才能走出"用户和设计师谁是中心"的流俗争论的泥淖，真正发挥设计的革新精神。

当设计师真正理解了"站在用户立场"的深层含义，对用户的调研就不再停留在"客观"的观察（包括测量、统计等客观手段），而是发挥自己的主体统觉能力，达到现象学层面的洞察。从"观察用户"到"洞察用户"，是设计师的用户意识真正觉醒的标志。

三、从观察用户到洞察用户

在用户体验研究中，业界已经发展出观察用户体验的一些方法，包括招募和访谈、问卷调查、实地访问、日记研究、可用性测试等，这些方法被纳入"用户体验研究技术"中。

这些"技术"看起来非常"专业"，非常"科学"，以致很多人以为用户研究就是做一系列的技术操作，以为通过这一套规范就能获得用户体验的数据进而得出结果。

但实际上，为这些技术方法奠基的乃是"生活世界的直观"。现象学方法提醒我们要从观察（observation）进入洞察（insight）。"洞察"一词在现象学中是一个术语，汉语现象学界将其译为"明见""直观"，它是指对事物本质的直接把握。只有具备洞察能力，用户体验研究的那些方法才能真正有用。

1. 把访谈技巧还原为同理心

无论是招募访谈、实地访问还是问卷调查，都涉及与用户的交流，许多研究者提出了很多访谈技巧。这些技巧多得让人记不住，但即使记得住，也未必用得好。我们必须回到用户访谈的目的——倾听用户真实的声音并形成用户立场。因此，必须把访谈技巧还原为它的本质即同理心。

例如，针对访谈中如何倾听，有研究者提出"主动倾听的十大技巧"[1]。分别是：专心、重述、反思、解释、总结、探查、反馈、支持、确认、安静。[2] 每个技巧都有行为和动作要点，以及要避免的行为要求。比如，"专心"技巧，行为要求是"留意说话者的语言和非语言表现"，动作要求是"面对说话者，保持目光接触、点头等"，要避免的行为是"四处张望或晃动肢体"。又如，"支持"技巧，行为要求是"用自己独有的方式来体现温暖和关心"，动作要求是"关注无声语言——情绪、面部表情、手势、姿势和其他非语言部分"，要避免的行为是"别人话还没说完，就武断地对别人下结论或在脑海中预演自己的反应"。类似这样的技巧，当然可以使用，但如果缺少同理心，刻意使用这些技巧就会变成程式化的行为。而一旦具有同理心，把用户当作"永恒的你"来关注和倾听时，一切刻意的技巧就变得多余，一举一动、一言一语都能给用户温暖的感受。因此，当我们津津乐道于技巧时，要能直观到这些技巧中的同理心本质。这样，访谈才不会拘泥于刻板的规范动作，而把注意力集中于生动的交流活动。当然，这些技巧（虽然永远总结不完）仍然是有用的，它们是一种提醒训练，通过外在的提醒训练也有助于内在的同理心培育。

2. 把测量指标还原为问题意识

在用户体验研究中，人们往往把所要调查的问题抽象为一系列测量指标，使其变得可操作甚至可计算。通常，在研究过程中能够实现定量分析，被认为是最具有可操作性的；如果是定性分析，人们也倾向于使其准定量化，把性质按程度等级用

[1]　［英］奎瑟贝利、［美］布鲁克斯：《用户体验设计：讲故事的艺术》，周隽译，39页，北京，清华大学出版社，2014。

[2]　其中的"反思"，英文为reflection，此译本译为"反射"，不确，改译为"反思"。

词语或数值描述出来。指标化使研究显得客观化,从而能够进行理性讨论和决策。但现象学提醒我们不要忘记"测量指标"的来源是"问题"。客观指标的设定本来就是人的主体行动(主观行为),当指标的"客观性"来否定我们主观感受(直观)时,我们就会觉得指标是"胡闹"。正如胡塞尔所说:"理性总是变成胡闹":

> 如果科学只允许以这种方式将客观上可确定的东西看作是真的,如果历史所能教导我们的无非是,精神世界的一切形成物,人们所依赖的一切生活条件,理想,规范,就如同流逝的波浪一样形成又消失,理性总是变成胡闹,善行总是变成灾祸,过去如此,将来也如此,如果是这样,这个世界以及在其中的人的生存真的能有意义吗?我们能够对此平心静气吗?我们能够生活于那样一个世界中吗?在那里,历史的事件只不过是由虚幻的繁荣和痛苦的失望构成的无穷尽的链条? [1]

比如,在产品可用性的研究方面,人类工效学用处很大,通过数据测量,改进产品,使产品最有效率地匹配人。这与泰勒制(人要最有效率地匹配机器)相比,是一个巨大的进步。但可用性只是用户体验的一部分,体验还包含了人的情感、道德、愿望等不可测量的精神因素。如果试图量化这些因素,只能是越量化越不精确。越使用技术理性想把精神体验还原为物质活动,就越是胡闹。感性工学就尝试沿着人类工效学的思路,把数据测量的方法扩展应用到人的丰富体验上,但其有

[1] [德]埃德蒙德·胡塞尔:《欧洲科学的危机与超越论的现象学》,王炳文译,19页,北京,商务印书馆,2001。

效性很有限。测量指标在产品的"有用性""易用性"上可以发挥作用，但在产品的"合意性"（渴望拥有）上则力有不逮。

正因为如此，图丽斯和艾博特在他们所著的《用户体验度量》中，一方面认识到可用性度量正在向全方位体验度量发展，"早期的可用性大多集中于绩效数据上（如：速度和精度）"，但现在要度量的则是"用户使用产品过程中的全方位体验"，"它涵盖喜悦、愉悦、信任、有趣、挑战、愤怒、挫败等许多度量"，"甚至在 2012 年，可用性专家协会（UPA）也更名为用户体验专家协会（UXPA）"，[1] 但另一方面也提醒人们在用户体验方面"不要误用度量"："用户体验度量（的使用）有其自身的时间和场合。误用度量会存在破坏你整个用户体验项目的潜在危险。误用表现的形式可以是：在不需要度量的地方使用了度量、一次呈现了太多的数据、一次测量的太多或者过于依赖于某个度量。……如果度量不能带来价值，就不要去碰它们。"[2]

作为研究用户体验度量的学者，图丽斯和艾博特能够指出度量的局限性，指出误用度量的潜在危险性（如同胡塞尔指出欧洲科学的危机一样），限定它的范围，"如果度量不能带来价值，就不要去碰它们"，而"价值"则属于人的主观判断。这样，就把客观的数据度量的根据追溯到主观的价值判断上了。这些学者的洞见，对那些滥用度量、过度依赖度量的用户体验研究者敲响了警钟。

同样地，古德曼等学者在他们所著的《洞察用户体验：方法与实践》中，一方面阐述了使用性测试、招募和访谈、焦点

[1] ［美］图丽斯、［美］艾博特：《用户体验度量：收集、分析与呈现》，2 版，周荣刚、秦宪刚译，131 页，北京，电子工业出版社，2016。
[2] 同上书，310 页。

小组、实地访问、日记研究等方法（他们称之为"用户体验研究技术""一套用户体验研究工具"[1]），但另一方面，他们在该书引言中预先指出："我们的宗旨不是遵循严格的规程得出一个可预测的解决方案，而是定义和重新定义特定的问题和机遇，然后在此基础上做出创造性的反应。"[2] 他们意识到，研究用户体验的这些"技术""工具"不同于造物的技术和工具，因而"不是遵循严格的规程得出一个可预测的解决方案"，仅仅是为人们发现问题、理解问题提供契机，对问题的最终解决仍然依赖于人的"创造性反应"。

这样理解的用户研究，就达到了现象学的层面，即不再把用户研究的科学性仅仅理解为"客观上可确定的东西才是真的"，而是把"精神世界的一切形成物"包括理想、生活条件、生活规范、生活意义等客观上不可精确测量的东西也纳入用户研究科学中来，这正是胡塞尔所憧憬的"真正严密的科学"所要求的。而对用户精神世界的把握，最严格的方法也只能是精神的方法，即在生活世界中洞察用户的体验。用户研究中的指标测量、数据分析等抽象化的方式只有还原到生活世界中，才能有真正的意义。

3. 把抽象问题还原为生活世界

对用户进行各种外在的测量、提问、搜集数据以及在此基础上的分析，这些"工学"的方法对属于"人学"的体验研究来说，只能是一种辅助方法。要洞察用户体验，还需要将问题还原到用户的生活世界，那里的一切细节才能为体验研究者的创造性反应提供足够的契机。因此笔者提出"生活情境体验法"，

[1]　［美］古德曼等:《洞察用户体验:方法与实践》,第2版,刘吉昆等译,11页,北京,清华大学出版社,2015。

[2]　同上书,11页。

它不是用户研究的技术方法，而是哲学方法，是现象学方法在用户研究中的运用。

生活情境体验法追求"共鸣体验"，即"体验到用户的体验"。具体要求是：为了理解用户体验，研究者需要去体验用户的生活情境，把用户的体验融合到研究者的体验中。研究者在探究每一个体验问题时，脑海中都能浮现出关于这一问题的生活情境。

生活情境体验法可以打开用户研究方法的新视域。描述和传达用户生活情境，就成为用户研究的新"工具"，这个"工具"也可以激活一切技术工具，使它们的"客观确定性"归结到人的"主观确定性"中，从而不再是"标准"而成为"环节"。

其实，不论是从前还是现在，人们都在不同程度上使用生活情境体验法。只是由于人类工效学的技术思维惯性，人们总觉得这种情境体验不够"技术"、不够"工学"、不够"精确"，"太随意""太主观"，因而总想借助一些工学的表述来曲折地表达自己的真实体验，给主观的、随意的体验感受"披上一件合法的外衣"，以便使研究过程和方案说得出口、拿得出手。但人们似乎从未反思，用户的体验本来就是主观而非客观的、随意而非刻意的，因此，研究者也应该相应地用同样的方式才能体验到用户的体验。

生活情境体验法的提出，消解了来自"客观性"要求的压力，释放了研究者的主观能动性，将原来隐蔽使用的方法变成了正当方法而且是研究用户体验的更为根本的方法。

目前一些研究者所采用的"讲用户故事"的方法，就是生活情境体验法的一种运用。典型的代表如英国学者奎瑟贝利和美国学者布鲁克斯，他们合著了《用户体验设计：讲故事的艺术》，把故事融入用户体验流程，改变了人们对用户体验研究

的工学习惯，使整个流程呈现出以体验来研究体验的魅力。例如，用户访谈就是在收集故事，用户分析就是在选择故事，头脑风暴就是在扩展故事，和上级沟通以及跨部门沟通是在分享故事，可用性测试则可以通过故事创建测试任务并发现新的故事。他们认为："故事的作用是将工作回归到真实的情境中"，"故事让你可以动态地展示设计理念或新产品，或将心得创意和最初的灵感联系起来。最重要的是，它们帮助你将人作为工作的中心"[1]，故事"给用于分析的数据加上人的面孔"[2]，"用户体验跨越广泛的学科领域，这些学科各有各的观察角度。故事成为联结各种不同工作语言的桥梁。通过明确的例子，故事可以成为都能理解的通用词汇。"[3]

　　悬置各个学科的观察角度，回到生活世界，就能直观到用户的故事——用户的丰富体验和遇到的多种问题，这种生活世界的直观所得就成为沟通不同学科工作语言的"通用词汇"。例如，在用户访谈时做笔记，《用户体验设计：讲故事的艺术》中讲到四种笔记类型：

> 　　用户删除了一句话。
> 　　用户删除了一句话，解释说这是一个错误，重新输入。
> 　　用户删除了一句话，（一脸苦相）"噢，我把已经有的内容删除了。"重新输入。
> 　　用户删除了一句话。"见鬼！为什么它无法识别我的目的是加入这些信息，而不是删除我之前输入的内容！"

[1]　［英］奎瑟贝利、［美］布鲁克斯：《用户体验设计：讲故事的艺术》，周隽译，4页，北京，清华大学出版社，2014。
[2]　同上。
[3]　同上书，7页。

（他在重新输入时重重地敲打键盘）[1]

作者分析说："第一句话描述了事件，但不包含感情和行为的细节。第二句话加入了对整个事件的详细描述。第三句和第四句直接引用原话，可以看出用户的情感，表达了对这种情形的不同程度的反映。"[2]

这种分析是很到位的。用户访谈不是无关痛痒、只为完成任务而记下"要点"，而是深入用户的生活世界，感受到、记录下各种细节反应和情感表达，使研究者脑海中形成完整的用户情境画面。这时，才能真正体会到用户的痛点，发现问题的所在。笔记的详细是为了帮助研究者在事后能回忆起用户的使用情境。现在，人们为了提高效率，在用户访谈时使用摄像机，觉得这样可以全程无遗漏地记录下用户的细节。但实际上，摄像机是"全面"但却无"同理心"，因此摄像的视频还需要研究者带着"同理心"去看才能看到问题。而且，摄像机镜头的"看"是固定角度、有限角度的看，而人的观察则是现象学的统觉，人能感受到摄像机镜头之外的东西。奎瑟贝利等人也认识到录像的局限，讲了一句很有意思的话："录像貌似可以避免任何主观的诠释，但事实上，在决定摄像机摆放位置的那一刻，就已经忽略一些故事，倾向于强调其他故事了。"[3] 这句话可以理解为（这是表面的理解）：用户访谈记录应该避免主观诠释，客观地记录实际情况，不要完全依赖录像机，以为它可以避免主观诠释，实际上摆放录像机的角度就已经带着人的主观诠释了，因此录像也不完全客

[1] ［英］奎瑟贝利、［美］布鲁克斯：《用户体验设计：讲故事的艺术》，周隽译，87页，北京，清华大学出版社，2014。
[2] 同上书，88页。
[3] 同上书，87页。

观。但这句话也可以理解为（这是深层次理解）：用户访谈的过程需要记录者的主观诠释才能形成真实故事情境，即使是录像机具有避免主观诠释的能力，但我们摆放录像机的位置时就已经体现了我们的主观诠释，镜头对着哪里，哪里就是我们主观决定想要强调的情境，镜头以外则是我们主观想要忽略的地方。因此研究者必须调动自己的主观能动性去洞察用户，用同理心来诠释用户。

当研究者能在生活世界中洞察用户时，就在脑海里建立起用户使用情境的真实画面，从而在整个设计流程中能够回忆这一画面，想象着新产品和服务或者改进后的产品和服务将在用户那里引起怎样的真实体验。为设计决策服务的那些功能描述、抽象指标、枯燥数据都因此而有了"人的面孔"，这就形成了目前用户研究的普遍工具——用户画像（Persona）。

用户画像是美国交互设计师阿兰·库珀（Alan Cooper）在1998 年出版的《软件创新之路——冲破高技术营造的牢笼》（*The Inmates Are Running the Asylum: Why High-Tech Products Drive Us Crazy and How to Restore the Sanity*）一书中提出来的概念。Persona 的本来含义是"面具"，引申义为"面具"所表演出来的"角色"。角色具有典型性，代表了一类人，因此，用户画像也被翻译为"人物角色""用户类型"。此概念为人们描述用户特征（用户是谁、用户有何需求、用户的行为偏好等）提供了一个术语工具。

用户画像就是生活情境体验法的典型应用。用户画像并非是某一个用户的真实情境，而是某一类用户的真实情境。它已经包含了研究者的加工——在对故事的收集、选择基础上，将故事合并成一个典型的用户画像。奎瑟贝利的书中有一个例子，生动地展示了如何塑造用户画像。他讲了"描述一组人的三种

方式"[1]：

> 年龄 30 ~ 45 岁
> 受过良好教育：大部分人上过大学或取得了大学学历
> 45% 已婚并有孩子
> 50% 的人一周上网 3 ~ 5 次
> 65% 用搜索引擎

这个描述显然来自调研数据。奎瑟贝利说："这个描述非常明确。因为有百分比和统计数据看上去非常精确。但是统计数据毫无生命力。"[2] 如何才能有生命力？那就要"加入一些具体的细节"，比如具体的年龄，行为习惯的具体内容等，甚至还要加一个具体的人名以形成真实感。下面就是：

> 伊丽莎白，35 岁
> 与乔结婚，有一个 5 岁的儿子迈克
> 州立大学毕业，在校友录的网站上管理她班级的新闻
> 把 google 设为主页，在线浏览 CNN
> 用网页搜索当地官员的名字和联系方式

这个描述就形成一个具体的用户画像了（表 5-2），但细节还可以再丰富。

[1] ［英］奎瑟贝利、［美］布鲁克斯:《用户体验设计：讲故事的艺术》，周隽译，99页，北京，清华大学出版社，2014。
[2] 同上。

表 5-2 用户画像的一般模式

伊丽莎白：我们用网络做什么？	
对于伊丽莎白来说，网络是图书馆、邮局和市政厅。在兼职工作和照顾 5 岁儿子之间，她总是一刻不得闲。但是她回到家，就立刻成为一个忙人和本地活动家。 她最近参加的活动是将整个小镇定位为一个野生动物保护区。她在网络上做了所有的研究，现在已经准备好了。 她给小镇的报纸投稿，在小镇论坛上发表文章，还建了一个 Facebook 的页面。 她在网上查了镇上所有商家的联络方式，准备给他们写邮件去看看是否能得到他们的支持。她准备在周末写邮件。她和贾斯廷会在周一一起拜访他们，看看能否放一个标识。 在那之后，她准备寻求镇自治委员会的支持。因为她已经找到了他们的邮件，所以她已经准备好了。	**关于伊丽莎白** 年龄：32 岁 大学毕业 已婚 白领 **目标** 找有用的信息 讨论我的日程 **可用性需求** 高效：给我一个搜索引擎，我告诉你我确切需要什么。 **书签** 镇政府网站 野生世界 儿子的学校

可以看出，用户画像把用户调研中的抽象问题还原到具体的生活情境中来，把共性的问题凝结到一个人的形象上，将我们带入这个人的生活中，设身处地来感受和解决问题。

把访谈技巧还原为同理心，把测量指标还原为问题意识，把抽象问题还原为生活世界，这些现象学方法的应用，可以使研究者的主观能动性发挥出来，从观察用户发展到洞察用户。但是，对用户的洞察并不仅仅是针对现实用户，而且也是针对潜在的用户。而对潜在用户的描述则需要更大的创造性，这就

进入到潜在用户画像的构建方法了。潜在用户是从现实用户动态发展变化出来的，因此可以称为"用户动态画像"。

四、用户动态画像：描述用户就是创造用户

现在，现象学所揭示的人的"想象力自由变更"又把我们推向了用户研究的新阶段——构建用户动态画像。

从现象学的逻辑看，既然我们可以"想象真实的用户"，那么，我们也可以"真实地想象用户"。前者是把现实用户的真实情境在脑海中重构出来，后者则是把潜在用户的情境在脑海中真实地创造出来。设计本质上是要创造新的东西。新的东西没有创造出来之前，现实中自然还没有它的用户，或者说它的用户是潜在的。一旦新的东西创造出来，它的现实用户才随之出现。因此，新的设计所设想的用户，主要取决于设计师的创造性想象力，他（她）必须在脑海中为新产品、新服务想象出用户，并将其以用户画像的方式描述出来，这就是用户动态画像。

1. 用户动态画像的含义

目前业界所理解的用户画像，注重对已有目标用户的现实特征的描述，可称为用户静态画像。用户现实特征是多样的、变化的，用户静态画像要从中选取确定的特征，以便有针对性地提供产品和服务。

用户动态画像则是对用户静态画像局限性的一种克服。它是对用户的可能性、潜在性、趋势性特征的描述，也可以说是对可能用户的描述。这种描述实际上就是创造。描述的用户并不是现实地存在，但随着产品和服务的出现，用户就随之出现了。这种情形，正如曾先后担任过百事可乐行政总裁、苹果公

司总裁的约翰·斯卡利（John Sculley）所说："没有任何市场调查能创造出消费者对 Macintosh 的需求，而一旦我们创造出这种需求，并将其摆在消费者面前，每个人都发现这就是他们所需要的。"[1]

　　创造用户，是设计师创造力的重要体现。用户体验专家奎瑟贝利（Whitney Quesenbery）认为："用户体验是讲故事的艺术。"[2] 新雅虎移动产品部体验设计师卢克·米勒（Luke Miller）也强调"学会给用户讲故事"。[3] 故事的主人公就是用户。我们应该由此悟出一个道理：既然故事是由设计师讲出来的，那么，用户也就是设计师创造出来的角色。这就像作家塑造小说中的人物一样。卢克·米勒也把设计师和作家做了类比："作为用户体验设计师，我们不奢望把故事讲得像狄更斯、梅尔维尔或卡夫卡那么出色，但是我们也是讲故事的人，这也是这份工作让人心动之处。"[4] 设计师的工作之所以有激动人心的魅力，就在于其创造力。设计师虽然只是有限事物的造物者，但他（她）的确是既创造出产品，又创造出用户。然而只有真正的设计师才能意识到这一点。如果说，用户静态画像是着眼于设计适应现在，那么，用户动态画像则是着眼于设计创造未来。

　　需说明的是，有研究者把用户属性分为静态属性和动态属性。前者指用户的统计学特征（如出生日期、性别、居住地、学历、职业、婚姻等），后者指用户的行为特征（如衣食住行用、娱乐、社交、学习等方面的消费习惯）。但用户动态画像

[1] ［美］特劳特·史蒂夫：《新定位》，李正栓、贾纪芳译，25页，北京，中国财政经济出版社，2002。
[2] ［英］奎瑟贝利、［美］布鲁克斯：《用户体验设计：讲故事的艺术》，周隽译，1页，北京，清华大学出版社，2014。
[3] ［美］卢克·米勒：《用户体验方法论》，王雪鸽、田士毅译，79页，北京，中信出版社，2016。
[4] 同上书，85页。

并不是建立在这种划分上的。无论静态属性还是动态属性，只要是现实的，都属于用户静态画像描述的范围，而如果是潜在的，则属于用户动态画像描述的范围。

2. 用户动态画像的设计思维特征

同用户静态画像相比，用户动态画像的思维特征有以下三点。

1）克服用户表层差异，寻找深层普遍性

设计师习惯认为，用户画像是为了细分用户，找出某类用户的特点，以便与其他用户区别开来，形成目标用户。所以，有设计师认为："如果一个产品本身就没有目标用户，或者目标用户是'从十岁到八十岁男女通吃'这种很粗略的定义，那么用户画像就没有意义了。"[1] 其实，这是用户静态画像思维模式的反映。该模式认为用户的特点以及用户之间的区别是明显的、不变的（尤其喜欢从统计学特征来论证此点）。但其实人性是普遍的，人心是相通的（因此才能形成"以人为本"的设计理念并为"以用户为中心"的理念奠基），研究人的需求和行为的共性同样是有价值的。用户动态画像就是将人的差异之静态结果，变为人的共性之动态形成。想一想，iPad 这样的产品，其目标用户是不是"从十岁到八十岁男女通吃"呢？显然是的。无论男女老少，都能易学易用，这种理念指引下的用户画像，不再把用户的差异（如年龄、性别、行为习惯等）作为设计依据，反而把克服这种差异作为设计依据。

2）从设计判断力而来的预见性

用户动态画像是由设计师主观设定的，但并非凭空设定，它仍然符合现实生活的逻辑，具有生活的真实感。它是设计师

[1] 张玳：《体验设计白书》，105 页，北京，人民邮电出版社，2016。

对生活事物的本质洞察，是主观用户的客观化，抽象用户的具体化，潜在用户的现实化。

提出"用户故事地图"（User Story Mapping）的设计专家杰夫·帕顿（Jeff Patton）把设计师的预见性称为"从猜测开始"。这是一句既冒犯设计师理性、也打击客户信心的话。估计他想象到了人们的惊诧，但还是决心尖锐地指出这一点，并强调说："是的，就是靠猜。"他用剖析自我兼剖析他人的方式说："在糟糕的过往，你其实一直都在猜，只不过呢，假装自己没有这样干。在设计过程中，你不允许自己猜。但无论如何都这样猜过来了。你仍然假装自己没有。醒醒吧。这实际上不只是靠猜，它还把激情、经验和洞察混为一谈，同时还有一定的猜测，最终使整个机器运转起来。我通常通过勾勒简单的原型来得出对潜在用户的假设和猜测，通过制作简单的'现在'故事地图来描述他们目前的工作方式。"[1] 这个让人惊诧的"猜"，其实道出了设计思维的本质。它揭示了设计师在设计过程中的一种有意识的"自欺"，一方面靠着激情、经验和洞察力去假设和猜测用户（其实是猜测人心），另一方面又不允许自己去猜测，因而要不断地测试自己猜对了多少，不断地修正自己对用户的设定。这也是用户动态画像在设计流程层面也表现为动态的一个原因。

但我们不要因此低估设计师工作的严谨性。"猜"并非是"瞎猜"，而是睁着眼睛看；只不过不是肉眼直观，而是心眼（理性的眼睛）直观，用胡塞尔现象学的术语就叫"本质直观"。设计师把自己的经验、知识、道德、审美融于理性，对问题本质进行直觉把握，在脑海中显现出用户和产品的形象，并用可视化的方式表达出来。在和现实的反复交互中，使潜在发展成

[1] ［美］杰夫·帕顿：《用户故事地图》，李涛、向振东译，203页，北京，清华大学出版社，2016。

为现实。这实际上是一种设计判断力。设计师的核心素质就是设计判断力。设计师能在"日光之下并无新事"的日常生活中，处处发现不确定性的深渊，并尝试用理性之光照亮它们，给人的生活以新图景。"猜测"或者说"本质直观"或者说"预见性"，正是设计师的设计判断力之体现。

3）用户画像的可迭代性

用户静态画像思维是尽可能准确地描述用户特征，然后根据用户画像设计开发产品。用户画像一旦设定好就不宜变动了，否则在设计开发过程中就会无所适从。"有了这样的画像，设计的方向和功能的选择就会比较明确了。用户画像没有约定好的东西，我们可以视作个人偏好，不做无谓的讨论，想办法快速决定就好。"[1]譬如一个咖啡机的用户画像完成后，"这时候，如果一个产品经理过来说，我们应该给这个咖啡机增加一个功能，煮好咖啡之后自动播放音乐，那么设计师就可以说，我们的用户画像并不是这样的，煮好咖啡之后人们会自己取用，无须提醒"[2]。这种思维是假设了用户画像是准确的，以此来确保设计研发过程的效率。但如果这个假设不完全成立，即如果用户画像并没有切中用户的核心需求，那么产品的设计研发过程中的劳动就可能是浪费。而用户动态画像则提供了另一种思维。设计师认识到用户的不确定性，先根据可能性来假设用户，然后最快地做出最基本的产品原型，请用户测试，根据测试结果调整用户画像的设定、调整产品设计方案。

3. 用户动态画像的描述方法

用户动态画像，是设计师想象力自由变更的结果。它不是

[1] 张玳:《体验设计白书》,105页,北京,人民邮电出版社,2016。

[2] 同上书,104页。

对现有用户信息的合并和重构，而是对未来用户的想象。动态画像描述用户，就是在创造用户。通过描述，把设计师脑海中创造的用户形象呈现出来，作为设计依据。因此，尽管用户动态画像和静态画像在描述形式上相似，但在创建方法上则不同。

用户静态画像的创建方法是：设计师把用户当作自己，设身处地表达用户的需求。

而用户动态画像的创建方法是：设计师把自己当作用户，将自己渴望拥有的东西变成渴望为用户创造的东西。正如岩仓信弥所说，"自己渴望什么事情的那颗心，总是带有创造性的"，设计的智慧"是靠'愿'引出来的，所谓'愿'就是'希望这样做'、'想为您这样做'等"[1]。设计师希望这样做，也想为用户这样做，他（她）心目中的用户是和他（她）一样希望这样做的人。

按照设计师主观愿望的强度，用户动态画像的创建可以立足于三个层次。最高层次是信仰层次，其次是同理心层次，最低层次则是设计流程层次。

1）信仰层次的用户动态画像

设计师立足于人类普遍渴望，不断发现人的发展着的需求，从而将可能性赋予用户。这些承载着可能性的用户，就是潜在用户。杰出的设计师心目中都具有这种永恒的、普遍的用户画像。它不是对人类现实境遇的迁就，而是对人类理想境界的奔赴。因此，这种用户画像可以说是信仰层次的潜在用户画像。

也可以说，信仰层次的用户动态画像，是指设计师按照自己追求的终极理想来设想用户。该层次的用户画像就是设计师理想中的用户形象，哪怕现实中还找不到认同这种理想的用户，

[1]　[日]岩仓信弥：《本田的造型设计哲学》，郑振勇译，121页，北京，东方出版社，2013。

设计师也坚持为理想中的用户而设计。

信仰层次的用户动态画像的设计，是照进生活世界的一束光，它把沉默在黑暗中的人性需求照亮了，让人们意识到自己也渴望这样的生活。这个层次，最典型的例子就是史蒂夫·乔布斯（Steve Jobs）。人们说，乔布斯从不做用户研究。但这只是从用户静态画像的角度来看的。如果从用户动态画像的角度看，乔布斯做的是真正深入的用户研究。因为他不满足于对现实用户的分析和跟踪，而是在信仰层面或者说理想中进行用户研究。他产品的用户潜在于人性深处，实现于未来。他要用他的产品，把人们从现实带到未来。乔布斯心目中的用户画像是什么样子呢？可以从他1997年8月7日在波士顿苹果世界（Macworld）大会演讲中窥见一斑："我想谈一谈苹果这个品牌以及它对我们的意义——我觉得一定是那些有不同想法的人才会买一台苹果电脑。我真的认为那些花钱买我们电脑的人的思考方式是与别人不同的。他们代表了这个世界的创新精神。他们不是一群庸庸碌碌只为完成工作的人；他们心中所想的是改变世界。他们会用一切可能的工具来实现它。我们要为这一群人制造这个工具……给那些一开始就支持我们产品的用户提供最好的服务。因为，经常有人说他们是疯子，但在我们眼中他们却是天才，我们就是要为这些天才提供工具。"[1] 天才设计师眼里的用户也是天才，这是一个很有意思的现象。基于信仰层次的潜在用户画像实际上是设计师天才的投射。我们可以把乔布斯心目中的用户画像描述见表5-3：

[1] 石军伟：《乔布斯》，115页，北京，团结出版社，2012。

表5-3　信仰层次的用户动态画像

努斯：我需要什么？	
努斯是一个自由职业者，他童年喜欢动漫绘画，喜欢阅读古希腊神话，喜欢游泳；大学毕业后从事的活动有绘画、平面设计、建筑设计，还担任过证券交易所经纪人，还是一名登山爱好者。 　　他总是有些和别人不同的想法，他对庸庸碌碌的生活有一种本能的排斥。 　　他知道自己的生活世界是自己创造的，他想探索自己的可能性，他想改变世界，他要用一切可能的工具来实现这一目标。 　　他渴望生活中的奇迹，对新鲜的事物总是抱有极大的兴趣。他喜欢创新，看到那些带着创新精神的人和物，他总是有种共鸣。 　　有人说努斯是疯子，但努斯不管这些，他要用自己的行动告诉人们，世界可以改变，世界可以是每个人自己想要的样子。	**关于努斯** 大学毕业 自由职业者 **目标** 看到新鲜事物 改变生活世界 **可用性需求** 有个性的产品 有意义的产品 不打扰人的产品 促进自由的产品 **标签** 天才 自由 创新 意义

2）同理心层次的用户动态画像

同理心对用户研究尤为重要。卢克·米勒说："用户类型有助于设计师体会用户的情感。"[1]这里的"用户类型"亦即"用户画像"。把用户的特征人格化（画像），使之成为一个清晰的人，设计师就可以和这个角色同悲同喜，同呼吸共命运，获得一种感同身受的体会。设计师要有能力感觉到用户的感觉、体验到用户的体验。这实际上是设计师主观能动性的发挥，是

[1]　[美]卢克·米勒:《用户体验方法论》,王雪鸽、田士毅译,102页,北京,中信出版社,2016。

在想象中使自己站在用户立场。如果说，用户静态画像还是偏向于从客观数据来设定用户的话，那么，用户动态画像则更偏向从主观想象来设定用户。也许现实中的用户还没有抵达这样的生活境域，但设计师却能在想象中投身到用户可能的生活中，使一切细节历历在目，并形成一个生动真切的用户故事。

正因为如此，卢克·米勒说："讲对故事才能做好设计。"例如，老板在审查他们团队的雅虎金融 App 设计方案时，认为故事讲得不充分。两周后再次陈述方案时他们讲了一个"细节更丰满的应用程序的故事"——实际上是提供了更清晰的用户动态画像，"我们对用户一天的生活做了一番描述，说明这个程序在用户一天的生活中是多么必不可少"。结果这次陈述非常成功，获得老板首肯。他总结说："这次设计经历让我开始思考用户使用程序时可能拥有的情感和用户对程序功能的可能会有的期待。"[1] 的确，用户"可能拥有的情感""可能会有的期待"是最值得设计师去探寻的。用户动态画像的魅力也正在这里。

同理心层次的用户动态画像，是指设计师把自己生活中的真实感受投射到用户身上，形成用户形象。这个层次的用户画像是设计师对现实用户的提升和优化。设计师以对生活的敏感，"春江水暖鸭先知"，发现了生活中的愿望或者痛点，通过同理心，想象到这也是别人的愿望和痛点。基于这种用户动态画像的设计，如同现实生活中的及时雨，使种种困窘和干涸得到滋润。例如，山姆·法伯目睹患手部关节炎的妻子操作厨具的困难，设计出第一款"好易握"（GoodGrips）蔬菜削皮器。我们可以把山姆·法伯心中的用户画像描述出来（表 5-4）。

[1] ［美］卢克·米勒：《用户体验方法论》，王雪鸽、田士毅译，92页，北京，中信出版社，2016。

表 5-4　同理心层次的用户动态画像

山姆·法伯的妻子：我需要什么？	
山姆·法伯的妻子是一位家庭主妇，她非常喜欢厨艺。她每天都要亲手为丈夫和两个孩子做美味的菜肴。看到全家人都能享受自己做的一日三餐，她感觉特别开心。 　　去年冬天，她逐渐感觉到手部关节不灵活，甚至有些疼痛。有几次削土豆皮时，土豆从手里滑落到地上，还有一次，竟然削到手指上了。特别是剥蒜头皮，以往灵巧的双手，竟然变得很笨拙了。有时候，剥几头蒜，要花十几分钟时间。还好，凭着她多年的经验，菜肴总算顺利完成，美味依然如故。 　　她去看医生，医生建议她保护手指关节，特别是在关节不适时，尽量减少需要手指费力的动作。看来，她钟爱的厨艺活动，不能像往常一样进行了。她凝视着自己的手，很苦恼，心想，如果能像从前一样，随心所欲地加工菜肴，那该多好！从前得心应手的厨具，现在这么不称手，可这不怪厨具呀！当然，要是有更省力好用的厨具，那该多好！	**山姆·法伯的妻子** 年龄：50 岁 大学毕业 已婚，两个孩子已长大 家庭主妇 去年患了手部关节炎 **目标** 想灵活地操作厨具 保护有关节炎的手指 **可用性需求** 厨具省力 厨具好握 厨具高效 **标签** 家庭主妇 厨艺爱好者 手部关节炎患者

3）设计流程层次的用户动态画像

　　设计流程层次的用户动态画像，是指在具体用户不明确的情况下，设计师先根据自己的判断，假定用户特征，构建临时用户画像，从而使设计流程有了预设用户，能够开始进行。在进行过程中，再根据新的反馈，对原来的用户画像进行修正。

　　用户画像是设计过程的逻辑起点，但设计创新驱动力可能

来自技术革新、意义革新甚至国家政策等，并不一定来自明显的用户需求。为使设计流程合乎逻辑，需要根据产品设计理念来假设用户，这就是临时用户画像。国外交互设计研究者伊丽莎白·古德曼（Elizabeth Goodman）等人也注意到这一点："在有些情况下，比如新创企业，利益相关者希望先开始开发，然后再抽时间创建经过充分研究的人物角色。在这种情况下，可以考虑创建临时人物角色，意味着记录团队对用户临时假设的草拟版本。"[1] 这个临时用户画像可能准确，也可能不准确，需要日后动态地调整。但它使设计过程有了一个初始愿景，以便可以尝试做出快速原型来获得用户反馈。

杰夫·帕顿介绍过的一些设计案例中，有不少采用临时用户画像。例如，某设计团队要开发一个方便大学生写论文时查找文献的软件 JSTOR。但在学校外面使用此软件则比较困难。该团队决心改进设计，于是他们对这群学生进行假设（即设定临时用户画像）："在咖啡厅和宿舍工作；他们不知道还可以在这些地方使用 JSTOR；即便知道，他们也认为使用起来比较困难。"[2] 之后，他们对学生进行访谈测试，验证学生是否确实存在该团队所想象的困难以及学生是否认为 JSTOR 的解决方案可以帮助解决这些困难。虽然测试后发现学生并没有遇到该团队所认为的问题，但该团队仍然认为这是一个极好的消息，因为他们是用最短的时间获得了信息，可以帮助他们重新思考假设，重新形成他们"自认为最好的解决方案"。之所以是"自认为最好"，因为他们还要进行下一轮的用户测试。从这个层面看用户动态画像，就类似于胡适先生所讲的"大胆假

[1] ［美］古德曼等：《洞察用户体验：方法与实践》，第2版，刘吉昆等译，452页，北京，清华大学出版社，2015。
[2] ［美］杰夫·帕顿：《用户故事地图》，李涛、向振东译，203页，北京，清华大学出版社，2016。

设，小心求证"，这是一个正常设计流程所必需的探究阶段。

此案例中所构建的临时用户画像，可以这样描述。（表5-5）

表5-5　设计流程层次的临时性用户动态画像

珍妮：我需要什么？	
珍妮是大二的学生，在她的课程作业中，已经有调研文献的要求了。她听说从现在起直到毕业，这类任务会越来越多。 她经常在咖啡厅和宿舍进行文献调研，但由于宿舍不在校园内，校园网无法覆盖，因此，学校的免费网络数据库资源不能够随时使用。	**关于珍妮** 年龄：20 岁 大学二年级 社会学专业 课程论文作业多 住在校外 **目标** 想方便地查阅文献 **可用性需求** 随地可用的查找文献软件 **标签** 大学生 校外居住的学生

在这个用户动态画像基础上，设计团队进行访谈测试，发现学生并没有遇到查阅文献不方便的困难，因为他们有校园VPN 账号，可以在校外登录学校内部网络。但是，他们反映，现有的查重软件不是很好用，希望有更加高效且安全的查重软件。设计团队据此可以放弃或者修正原来的用户画像，重新确定设计目标。例如修正后的用户动态画像可以是下表所描述的情况。（表 5-6）

表5-6 设计流程层次的临时性用户动态画像的修正

珍妮：我需要什么？	
珍妮是大二的学生，在她的课程作业中，已经有调研文献的需求了。她听说从现在起直到毕业，这类任务会越来越多。 他们的论文还需要查重，现有的数据库网站查重软件使用起来很费时间，而且据说有的查重网站还把学生上传查重的论文非法卖给第三方。这让她很是苦恼。	**关于珍妮** 年龄：20 岁 大学二年级 社会学专业 论文作业多 需要查重 **目标** 论文查重 **可用性需求** 安全高效 **标签** 大学生

以上这三个层次的用户动态画像都是基于设计师的想象力自由变更。想象力自由变更虽然是设计师个体的精神生命活动，但同时也是社会性的活动。因为人是社会性的动物，每个个体探寻到的可能性都是群体的可能性。设计师个体必须对社会需求敏感，岩仓信弥说："对社会需求不敏感的设计师，就算不上合格的设计师。"[1]但是设计师对社会需求敏感并不是他（她）置身于社会旁观者角度（实际上不可能置身于社会之外）来对别人的需求表现出敏感性，而是对自己的需求非常敏感（因为自己就是社会中的人），才能以同理心理解别人的需求；对自

[1]　［日］岩仓信弥：《本田的造型设计哲学》，郑振勇译，130页，北京，东方出版社，2013。

己需求不敏感的人，也根本不可能对别人的需求敏感。

因此可以说，设计师敏锐感受到的社会需求总是自己的需求；同样，设计师敏锐感受到的自己的需求也总是社会的需求。马克思对个体活动和社会生活的内在统一性做过精辟论述："应当避免重新把'社会'当作抽象的东西同个体对立起来。个体是社会存在物。因此，他的生命表现，即使不采取共同的、同他人一起完成的生命表现这种形式，也是社会生活的表现和确证。人的个体生活和类生活不是各不相同的，尽管个体生活的存在方式是——必然是——类生活的较为特殊的或者较为普遍的方式，而类生活是较为特殊的或者较为普遍的个体生活。"[1]这段话对那些把设计师的个性需求和社会需求对立起来、要求放弃前者而实现后者的人来说，真是当头棒喝，令人警醒。

用户动态画像的提出，实际上是对设计师自由创造力的珍视和褒扬。用户动态画像作为一个新的沟通工具，在很大程度上可以促进设计师与组织内部、与其他利益相关者的沟通。当然，设计师的个体自由创造力要想得到根本发挥，必须在一个全体自由的环境中——自由人的联合体中才能充分实现。这就涉及组织设计的问题了。

现在我们呼唤设计创新，但要实现这一点，不仅要推动产品和服务的设计创新，还要推动组织的设计创新。特别是在体验设计的趋势下，企业组织内部的体验与用户的体验日益具有一致性，以组织的变革为核心的企业文化变革已经迫在眉睫。

[1]　马克思：《1844年经济学哲学手稿》，第3版，84页，北京，人民出版社，2000。

第五节　体验设计要求企业文化变革

体验设计一旦深入进行下去,就必然倒逼企业文化的变革。这就要求把组织作为和产品一样的设计对象来对待。这并非一般意义上的设计学与管理学的交叉,而是说要把组织管理视为体验设计的一个重要环节。组织作为产品和服务体验的提供者,它本身就在用户体验的全触点范围内。组织就是用户面对的广义界面。用户和产品打交道,就是在间接地(有时也是直接地)和生产产品的组织打交道;顾客和员工打交道,就是在和员工所在的组织直接打交道。因此,组织不仅是产品的生产者,它自身就是一种"产品"。组织的"外观"、组织的"质量"、组织的"功能",都构成了用户体验的内容。从传统造物设计的视角来看,组织不算设计的对象;但从现象学的体验设计视角看,组织是设计的重要组成部分。

一、企业组织是体验设计的重要组成部分

体验作为一种统觉,是在广义界面和全触点的精神交互中实现的。企业组织和用户在这种精神交互中都呈现出一种透明性,而不再是黑箱。每一位员工和顾客都是在共同氛围中的体验主体。员工只有体验到自由、尊严、幸福,才能营造出和自己体验一致的氛围,并通过广义界面和全触点的交互,使用户体验到自由、尊严、幸福。

这种共同氛围在从前是割裂的,企业、员工、客户三者的体验愉悦度呈现此消彼长的特点,是一种"零和博弈"体验。

在客户角度，体验是目的，在雇主、员工角度，客户体验是实现自身利益的手段。雇主希望员工减少体验的愉悦感来增加客户的愉悦感，因此用相应的组织管理制度来实现这个目标。在此种组织文化中，员工也感觉到客户的幸福体验是建立在自己的辛苦体验甚至是痛苦体验之上的。但如前文所述，我们已经知道，幸福只能是幸福的共鸣，即"大家都幸福"。员工的辛苦体验或者痛苦体验即使在与客户直接接触中能够隐藏，但也会通过广义界面和全触点传递给客户，让客户感觉到自身幸福体验的歉疚感、负罪感，从而使幸福体验不再是真正的幸福体验。更有甚者、也更为普遍的情形是：员工将自己的不愉快体验直接传递给客户，让客户也"分担"痛苦，最后彼此形成的体验是"大家都不容易"。

因此，体验设计的真正实现，必然要求组织的变革。组织是体验设计的应有之义，而且是关键部分。组织的创新，曾经被理解为组织管理创新。在设计以造物为中心的时代，组织设计并不在设计研究的视野中；而在设计以体验为中心的时代，组织就自然而然进入设计研究的视野。

应该说，组织变革这一问题已经进入了国外设计学研究的视野。理查德·布坎南主编的《设计问题》在 2008 年第 1 期就推出设计和组织变革问题研究专刊，引起了设计研究者的关注。布坎南在题为"设计与组织变革"的专刊前言中认为："组织是设计的产品的想法并不完全是新的。20 世纪管理与组织理论的兴起，实质上是设计思想的一个重要分支的兴起，其基础是寻找提高组织及其有效性的途径。然而，一个明确的设计概念在这一领域出现得很慢，并且与其他应用程序中的设计开发分离开来。赫伯特·西蒙的《管理行为》是第一部使设计在管理上成为一个明确概念的主要著作。它把设计作为一种决策活动和先进的沟通和信息理念，在许多方面重新审视了管理和

组织理论的领域。事实上，这本书中提出的思想也是人工科学和西蒙所理解的'设计科学'概念的起源。"[1]受布坎南的启发，意大利米兰理工大学设计系教授亚历山德罗·戴赛迪等人研究到设计实践与组织变革的密切关联，他们认为："作为新产品开发功能的主要参与者，设计挑战着组织维持现状和抵制变革的天性，从而在寻求创新和依赖既定观念和解决方案的必然性之间产生了持续的张力……我们的理念是，当设计文化和实践处于企业文化中并应用于实现产品和服务的重大创新时，可以导致组织变革。"[2]他们觉得设计学科的开放性可以容纳组织这一新的设计对象，但让人们接受这个观念有一定的风险。因此他们采取了和布坎南相异的致思方向，即不是把组织作为像产品一样的设计对象，而是说产品的设计创新实践会导致组织的变革，最终促进企业文化的创新。而企业文化的创新又为产品和服务的重大创新奠定基础。这样就温和地把组织变革和设计创新的内在关联表达出来了。

尽管目前的设计实践还远远没有触及组织变革，但长远来看，"组织的变革"是设计逻辑发展的必然，也是设计学研究的新增长点。设计逻辑进程可以表述为：从"物的设计"到"人与物关系的设计"再到"人与人关系的设计"。这是人们对设计的概念的认识或者说是设计范畴演进的三个阶段。把"物的设计""人与物关系的设计"和"人与人关系的设计"整合起来进行系统创新，才能促成良好的体验。在运用设计思维促进组织创新这一意义上，组织管理的确可称为组织设计。国外设计研究的学者发起的"管理即设计"（Managing as Designing）

[1]　Richard Buchanan. Introduction: Design and Organizational Change. *Design Issues*, 2008, 24(1): 2-9.
[2]　Alessandro Deserti, Francesca Rizzo. Design and the Cultures of Enterprises. *Design Issues*, 2014, 30(1): 36-56.

学术会议 [1]，正是表征了这一趋势。

二、组织的变革是设计创新的逻辑必然

为了理解"组织的创新"是设计逻辑发展的必然，我们需要考察设计史的逻辑进程，这个进程可以表述为：从"物的设计"到"人与物关系的设计"再到"人与人关系的设计"。这并不是指三者在设计史中是截然区别、依次递进的三个阶段（实际上，在设计的历史发展中，三者一直是相互融合的），而是指人们对设计的概念的认识或者说是设计范畴演进的三个阶段。下面做些初步的分析。

1. 从"物的设计"到"人与物关系的设计"

"物的设计"，是设计逻辑演进的第一阶段。设计是人的本质力量的对象化表现，物是第一个对象。

我们的设计史，有的追溯到原始人加工第一块石头这个起点，这自然是不错的。因为我们首先把设计理解为一种造物活动。因此，贯穿设计史的主线就是"物的设计"。以中国设计史来说，如原始彩陶、商周青铜器、汉代漆器、宋代瓷器、明代家具等都是备受关注的对象，因为设计的对象是物，所以材料、造型、工艺等就成为重要的设计概念。设计史的进程似乎就成为器物的材料、造型、工艺等的演进史，如果想要赋予这种演进史一种精神意义的话，那就往往按照普通的中国历史的写法，比如原始社会的设计、奴隶社会的设计、封建社会的设计等，似乎这样就把设计进化的精神线索写清楚了。人们可以

[1] Richard J., Boland Jr., Fred Collopy. *Managing as Designing*. California: Stanford University Press, 2004.

心安理得地相信青铜鼎比彩陶盆进步了，因为奴隶社会对原始社会而言是个进步。

但是，原始人加工石器时，显然不仅仅考虑石头的材质和造型，同时也必然考虑使用目的和使用方式，也即物和人的关系问题，这时就要分出砍砸器、刮削器等不同的石器类别。造型的背后是物和人的关系。理解到这一点，人们对设计的认识就上升了一个层次，即从"物的设计"上升到"人与物关系的设计"。

"人与物关系的设计"，是设计逻辑演进的第二阶段。

在此阶段，就有了"工程师关注机器各零部件的关系，设计师关注人与机器的关系"这样的说法，也有了"形式追随功能"和"形式追随激情"的观点。设计，不止是设计"物"，更是在设计"人与物的关系"，而"人与物的关系"首先是物的使用方式，再普遍一点则是人的生活方式。柳冠中先生把"杯子的设计"归结为"饮水方式"的设计，就是从这个层面来思考的。现在人们日益普遍地意识到，设计是设计一种生活方式。

从"物的设计"到"人与物关系的设计"，是设计逻辑演进的第一次飞跃。人以"对象化"的方式设计出物，同时反思自己和对象的关系，于是不断地为改善这个关系而设计。正如马克思所说的"自然的人化"，设计就是人不断地使物人化。人性化设计是"人与物关系的设计"的应有之义。从"人与物关系的设计"来重新审视设计历史，应当会有设计史的新写法。

2. 从"人与物关系的设计"到"人与人关系的设计"

人以"对象化"的方式设计出物，同时就反思自己和对象的关系；但反思并不到此停下来，而是必然进一步反思到人与人的关系。人和物即"人化的对象"已经类似一种你我关系了，而最真实的你我关系无疑是人和人的关系。物的制造、使用、

交换这一系列物与人的关系发生过程，无不涉及人与人的关系，人与物的关系必然伴随人与人的关系。既然人和物的"类你我关系"是人设计的，那么，人和人的"真实你我关系"也必然在设计的范围。这就是设计逻辑演进的第三阶段——"人与人关系的设计"。

仍以原始人加工石器为例，如果是需要协作，那么，协作关系的设计对于石器完成意义重大。如果要用石器去狩猎，设计一个狩猎团队和狩猎方案，是与设计石器密切相关、同等重要甚至更重要的事情，否则，一群人拿着锋利的石器乱扔一通，砸不到猎物却砸到了自己人，这显然不行。自然经济阶段后期出现了交换，如果要拿石器同别人进行交换，那么，对交换方式的设计即对双方关系的设计，也必然被涉及。

又如，机器的发明，不仅仅是新的物的产生，也是新的人机关系的产生，更是新的人与人的关系的产生。产业革命早期的砸毁机器现象（因为机器抢了人的饭碗），显然是砸了表面的对象，但无法砸毁新的关系。只要关系还在，机器就源源不断地被生产出来派上用场。泰勒制似乎是设计了精密的人机效率关系，但实质上也设计了人与人的新关系，对工人的人工监督变得多余了。

尤其需要提到的是，中国传统造物思想对伦理关系非常重视，器具、服饰、建筑无不着眼于人和人的关系设计。但这种注重人与人关系的设计传统，与其说是通过设计物设计了人与人的关系，不如说是按照固定了的人与人的关系源源不断地设计出花样翻新的物。可以说，人与人的关系几千年没有新的设计。从造物的层面上，中国设计史的确很丰富；但从设计精神的演进来看，中国设计史则比较单一。

从"人与物关系的设计"到"人与人关系的设计"，是设计逻辑演进的第二次飞跃。人的合理生活方式的设计，不仅是

人与物关系的设计，而且是人与人关系的设计。

3. 组织的创新："物的设计""人与物关系的设计"和"人与人关系的设计"的整合

人与人关系的设计在现代社会的集中体现，就是组织设计。

传统社会也存在组织设计，但传统社会的组织远没有现代社会复杂和丰富。现代社会，市场经济空前发达，人类交往空前频繁，公司组织作为市场经济的主体，社团组织作为人类交往的纽带，成为社会的重要单元形态。这就要求设计的视野再度拓展，把"物的设计""人与物关系的设计"和"人与人关系的设计"整合起来进行系统设计，这就是组织的设计。

设计团队设计出一个产品很重要，但设计团队本身就需要设计。企业能生产出某种盈利的产品或服务，这很重要，但如何设计一个能盈利的企业，是一个更重要的问题。设计学校要培养设计创新人才，但如何设计能培养创新人才的设计学校，则至关重要。

如同平面设计师精心编排图形、色彩、文字等视觉要素，或者如同产品设计师精心筹划材料、造型、工艺等产品要素，组织设计要把目标、人、产品、行为过程等事件要素进行系统设计。在某种意义上可以说组织设计是一种管理艺术。与体验经济相伴随的广义交互设计、服务设计，其基础就是组织设计。

对于把组织作为设计对象，人们的认识相对缓慢。

20 世纪 80 年代，我国曾经兴起"CI 设计热"，热衷于企业识别系统设计。但这股热潮只是促进了 VI（视觉识别）的普及，而其中的 MI（理念识别）和 BI（行为识别）并未深入涉及。但 CI 设计的实质应是组织设计。人们用 VI 设计的表象变化掩盖了组织设计的目标，而且设计师普遍认为 MI 和 BI 是企业领导层或人力资源管理部门的事，设计师似乎不应该僭

越那些角色。

　　20 世纪 90 年代之后，又产生了产品系统设计概念。产品系统设计是将产品置于人、物、环境所形成的系统中进行考虑，实际上已经涉及组织的设计了；但受设计师的传统职业定位制约，产品系统设计往往成为产品系列设计或者产品配套设计。

　　组织的设计其实并非仅仅是设计对象的变化（由产品变成组织），而是设计思维层次的提升（设计要处理的关系更为复杂）。因为，物的层面的问题、物和人的关系层面的问题，只有在人和人的关系层面上才能有效解决。

三、组织的演进逻辑

　　詹姆斯·马奇、赫伯特·西蒙在《组织》一书中对组织的定义是："组织是偏好、信息、利益或知识相异的个体或群体之间协调行动的系统。"[1]"由于生存的不确定和不明确、人类的认知能力和情感能力的有限、跨时空协调的复杂性，以及竞争的威胁，有效控制组织过程是有限的。"[2]人的理性是有限的，因而全知者型的"理性决策""计划"只是一种幻想。但是，"有限理性"固然承认了人的有限，却也凸显了人的自由。而人的自由，正是组织演进的内在动力。

　　人类社会就是一个最大的组织，马克思对人类社会形式的划分，对我们理解组织的演进极富启迪。马克思说："人的依赖关系（最初完全是自然发生的），是最初的社会形式，在这种形式下，人的生产能力只是在狭小的范围内和孤立的地点上发展着。以物的依赖性为基础的人的独立性，是第二大形式，

[1]　詹姆斯·马奇、赫伯特·西蒙著,哈罗德·格兹考协作:《组织》,邵冲译,XVIII页,北京,机械工业出版社,2008

[2]　同上。

人的依赖关系　　以物的依赖性为基础的　　人的全面发展和
　　　　　　　　　　人的独立性　　　　　　　　自由个性

传统的组织　　　　　　现代的组织　　　　　　未来的组织

图5-4　组织形态的演进

在这种形式下，才形成普遍的社会物质交换、全面的关系、多方面的需要以及全面的能力的体系。建立在个人全面发展和他们共同的、社会的生产能力成为从属于他们的社会财富这一基础上的自由个性，是第三个阶段。第二个阶段为第三个阶段创造条件。"[1]

这样，按照马克思对社会形式的三个阶段划分，我们可以把组织的演进分为三个阶段。（图 5-4）

第一个阶段（传统的组织）：人的依赖关系；

第二个阶段（现代的组织）：以物的依赖关系为基础的人的独立性；

第三个阶段（未来的组织）：人的自由和全面发展。

传统的组织建立在人与人的依赖关系上，个体的独立性消融于群体，没有独立性的个体是组织所需要的。组织内的人是自己人，组织外的人则是他人。因此传统的组织思维是一种"区分内外"的思维，即顾客在组织之外，员工在组织之内。对待

[1] 马克思：《政治经济学批判(1857—1858年手稿)》(摘选)，载《马克思恩格斯文集》，2卷，52页，北京，人民出版社，2009。

顾客是一种方式，对待员工是另一种方式。组织为了让顾客得到享受，就必须要求员工吃苦，要维护顾客的尊严，但不必考虑员工的尊严。将个体的道德原则运用到群体上，把群体当作一个人，"严以律己，宽以待人"，国法之外，还有家规，这样的组织就会被视为好的组织。差的组织则是，利用组织的资源优势，将利益优先给予员工，对待顾客的利益则不予重视甚至进行损害。这两种组织尽管表现相反，但都是同一种思维，即"内外有别"。这种"内外有别"并不是一次性划分完毕，而是内中有内，外中有外。在组织内部，各部门之间还有小内部，它们彼此的关系则是组织内部的外部关系；至于顾客，也有因地域、文化、人际关系等而形成各种层次的外部。内外有别的思维导致层层叠叠的内外关系，这种组织可以称为"洋葱"型组织。

而现代的组织，则承认每个人的独立性，以市场经济的普遍规则作为组织的规则，朝着"内外一致"的趋势发展。组织内外都是同样的规则。对待员工和顾客都是同一种精神、同一种方式。前文说过，布鲁斯·莱夫勒等人提出，要商家把顾客视为客人，他所服务过的迪士尼公司就是这样做的。"我们的顾客只是希望能够被更好地对待。他们值得这样的待遇，而这源于企业的内部精神。"[1]为什么能够这样做？是因为迪士尼的组织内部的精神就是这样，组织对待员工和对待顾客是同一种精神。这对传统的组织思维而言，显得很陌生。

布鲁斯·莱夫勒等人指出："我们的研究揭示了存在于员工满意度和顾客满意度之间直接的内在关联。事实上，在每个组织中，更为开心和满足的'绝佳员工'（和'绝佳公司'）

[1]　［美］布鲁斯·莱夫勒、布莱恩·T.丘奇：《绝佳体验》，高尚平译，265页，北京，中信出版集团，2018。

会提供更好的服务，同时也更容易满足顾客的需求。"[1]

让员工满意和让顾客满意对组织来说同样重要，而且就是一回事。一个好的组织不可能对待一部分人（顾客）用温暖方式，而对待另外一部分人（员工）用严寒方式。它对所有人都应是普遍的温暖方式。换言之，传统组织思维中，组织与顾客接触的环节是外触点，组织内部的接触环节是内触点，这两种触点的接触方式可以不同。而现代组织思维则朝着内外触点同一的趋势发展。员工对待同事和对待顾客的方式并不需要刻意区分，而是一视同仁地予以尊重。员工和顾客的体验不是此消彼长，而是同心同向。内触点的体验不佳，外触点的体验也不会真正良好。布鲁斯·莱夫勒等人就注意到："在迪士尼，这种体验开始于'幕后'。你对待合作伙伴和同事的方式，最终会关系到那些同事在你不在的时候对待你的顾客以及与其互动的方式。"布鲁斯·莱夫勒等人总结的创造绝佳体验的五大原则是印象、联系、态度、回应和绝佳特质，其中这个"绝佳特质"就是指"企业内部的体验"，企业内部的绝佳体验才是给顾客创造绝佳体验的基础。这是传统组织无法想象、现代社会一般组织很难遵守的原则。布鲁斯·莱夫勒也说："我们的研究显示，只有不超过 3% 的美国企业在提供'绝佳'级别的体验"，也就是说，只有极少数企业能有内外体验一致的绝佳体验。"[2]

这种内外一致的组织，笔者称之为"莫比乌斯带"型组织。就像莫比乌斯带，内也是外，外也是内，接触内部就是接触外部，接触外部也是接触内部。这样的组织，才能使自由变成一切人的自由，使尊严成为一切人的尊严，使幸福成为一切人的幸福。体验的人性化指向才能得到实现。这样的组织才是适应

[1]　［美］布鲁斯·莱夫勒、布莱恩·T. 丘奇：《绝佳体验》，高尚平译，249 页，北京，中信出版集团，2018。

[2]　同上。

体验经济时代的组织；或者更确切地说，正是这样的组织，才创造了体验经济时代并推动了它的发展。

未来的组织，作为纽带的不再是市场经济的普遍规则，而是自由的规则，每个人的理性和普遍的理性一致。自愿的分工取代了自然形成的分工。马克思所提出的共产主义社会，就是实现了人的自由全面发展的社会，也是人类得到解放的社会。"在共产主义社会里，任何人都没有特殊的活动范围，而是都可以在任何部门内发展，社会调节着整个生产，因而使我有可能随自己的兴趣今天干这事，明天干那事，上午打猎，下午捕鱼，傍晚从事畜牧，晚饭后从事批判，这样就不会使我老是一个猎人、渔夫、牧人或批判者。"[1]邓晓芒先生说："共产主义对人的解放说到底，无非是时间的解放，即自由时间的涌现。"[2]共产主义的时间伦理就是：每个人都自由地使用自己的时间，每个人拥有自由时间是一切人拥有自由时间的条件。换句话说就是，你自由，我自由，我们才自由。共产主义社会，人们也需要合作，也需要团队，但那是自由人的联合。那个联合并没有消除人的自由，反而是因为人们的自由才得以联合。共产主义社会里的组织，将个人的自由和全面发展与组织的发展完全统一起来了。这时候，人们就理解了兴趣和利益是同一个意思（Interest）。这个理想，为组织的发展提供了终极的愿景。虽然今天还达不到，但它为组织设计提供了方向，同时也为衡量历史上的各种组织思维层次提供了尺度。

我国现代企业发展起步较晚，适应体验经济时代的企业文化还在缓慢地形成之中。

[1]　马克思、恩格斯:《德意志意识形态》,载《马克思恩格斯文集》,第1卷,537页,北京,人民出版社,2009。

[2]　邓晓芒:《实践唯物论新解：开出现象学之维》,增订本,292页,北京,文津出版社,2019。

邓晓芒先生 2008 年 1 月在《羊城晚报》财富沙龙举办的第 162 期讲座上，做了题为"康德哲学与企业文化"的演讲。他以哲学家的睿智指出："'世界历史是人类自由意识的发展'，这是黑格尔的名言。最高层次的自由肯定是超越物质世界的，是人类一切精神创造的结晶。最高的自由，精神的自由必须把人类所创造的一切精神财富都纳入自身，这才能获得真正的自由。讲企业文化，最高的境界我认为应该是对全人类精神财富的一种吸收，一种全方位的开放。一个企业文化，它的自由层次有多高，就看它对人类精神财富开放的程度有多高。我们虽然在一个企业里面，但是我们的眼睛对整个人类的历史都高度关注，努力提高自己的自由度，成为一个自由人。在这一点上不管是老板也好，还是打工仔、打工妹也好，在这个目的上都是共同的，要成为自由人。老板要成为自由人，打工者也要成为自由人，在这一点上他们是平等的。要完成自己，成为一个自由人，这是企业文化中每一个人赚钱的真正动力。"[1]

这个深刻见解，对我们理解那极少数能创造"绝佳体验"的组织所具有的企业文化、理解现阶段企业应建设什么样的企业文化，都是极有益处的。总之，体验设计的目光，不仅应关注用户的体验，还必须关注员工的体验，而后者则是前者的基础。这正是体验设计必然要求进行组织设计的原因。

[1] 邓晓芒:《邓晓芒讲演录》,162页,长春,长春出版社,2012。

第六章

设计师的精神操练

体验设计不仅是创造用户的美好体验，同时也是设计师自己的美好体验，只有在这两种体验达到一致的情况下，设计才能做到位。

今天，设计师概念的内涵和外延也发生了变化，设计师对自己的设计活动有了更多的反思和自觉。设计师越来越需要对人类文化有更深层次的理解，在更宽广的视野中进行精神的操练，实现自我启蒙、自我构建。

第一节　设计师的新定位

设计是人的天性，设计师是人类探求新生活方式的灵敏触角。中国现代设计虽然起步晚，但发展很快。对中国设计师来说，只要打心眼里热爱人类共同体，就有勇气克服自身思维定势，将人类积累的思想资源作为自己的财富，真正成为一个具有创造精神的现代设计师。

一、设计师"造物观"的跨文化比较

设计就是创造。但中西文化对"创造"的理解，其实存在很大差异，甚至互为颠倒。笔者曾把西方设计文化的深层结构表述为"独立的个体以超越的方式追求人类的普遍价值"[1]，这可以概括为一个"求"字；把中国设计文化的深层结构概括为"消融的个体以顺应外界的方式寻找偶然的秘密"[2]，这可以概括为一个"巧"字。西方设计文化强调个体自由意志驱动下的创造，中国设计文化则强调放弃个体自由意志后的自然生发。两种造物观的差异对于设计师的思维模式有很大影响。

1. 对创造的不同理解：自由的独创与自然的生成

邓晓芒先生揭示了中西文化中的"自然"概念的差异。他指出西方哲学对自然的理解是双重的，"一个是创造自然的自然，一个是被自然创造的自然。那么在这种双重的自然结构里面，他们发展出了个体精神，个体的能动性，个体的创造性，推崇个体的自由意志"。[3] 创造自然的自然是能动的，是一种精神，有意志在里面；而被创造的自然则是被动的，是自然界。这样就在一个自然概念里分裂出自然界的动力和自然界，区分出精神和物质。Nature 一词，就有自然和本质两重含义。那么，中国文化中的自然呢？邓先生指出"中国的自然概念里则没有这种分化"，"精神和物质是浑然一体的，没有分化"，"自然界不是任何东西所创造的，包括它自己，自然界也不创造自然界自己，自然界只是'生出'自己。自然界的最根本原则就

[1] 参看拙著：《标志设计文化论》，157页，北京，清华大学出版社，2011。
[2] 同上书，165页。
[3] 邓晓芒：《哲学史方法论十四讲》，173页，重庆，重庆大学出版社，2008。

是生，生养，生殖，生殖不是创造，创造必须人为，必须有意为之"[1]。道家强调道法自然、无为、天人未分，而儒家则把自然的原则（如血缘伦理）视为天道、规定为社会制度，这就有人为的成分了，人为就是"伪"，就是做作了，不够自然了。所以道家看不惯儒家这一套。儒家强调天人合一，是让人的行为与天道合一，成为圣人。道家强调天人合一，则是让人回归到天人未分状态，成为"真人"。归根结底，是让人效法自然，自然而然地生活。由于自然概念并未分化，因此这种自然而然的生活，就是精神和物质浑然不分的混沌般的生活。自由意志是其盲点。想自由，理想的状态就是道家式的逍遥，不受纲常名教的束缚，放弃意志，回到自然界；想发挥意志，理想的状态就是儒家式的"志于道"，就要放弃自由、践履天道规定好的社会责任。邓晓芒先生精辟地将道家的自由概括为"无意志的自由"，而儒家的意志则是"无自由的意志"，完整的自由意志则是缺乏的。苏州桃花坞的经典年画"一团和气"，就是一个张口笑着的老面小孩团成一个圆轮廓，委曲求全而又混沌未开，就是儒家和道家都认同的一种理想人生状态。

事实上，人非草木，人各有志。生而为人，自由意志总是存在的。儒家和道家为主流的中国传统文化通过儒道互补的方式努力防范自由意志的萌发，辛勤工作了两千多年，成功地积淀形成了中国文化的思维模式。人们习惯于在无自由的意志中去体会担当道义的浩然正气（儒家），在无意志的自由中去体会物我两忘的天然之境（道家）。

那么，这两种对自然概念的不同理解，也使得对"创造"的理解从根本上产生差异。

西方文化将自然概念分裂为创造自然的自然和被自然创造

[1] 邓晓芒：《哲学史方法论十四讲》，163页，重庆，重庆大学出版社，2008。

的自然，这就凸显了自然中的更高级的自然——创造力。创造力和机械力不同，它是一种精神事物即自由意志。这就给人以信心和示范：人也是自然，也具有两重意义上的划分，一方面，人是被创造出来的自然，具有被动性；但另一方面，人也能够像创造自然的那个更高级的自然那样，具有创造力。而且，自然能够自己创造自己，人也能够自己创造自己。创造才是自然的本质，也是人的本质。人进行创造不仅不是对自然的违背，而且恰恰是深刻展示了自然的本质，所以恩格斯把人的精神称为"地球上最美的花朵"[1]。

　　中国传统文化没有将自然概念分裂成两重含义，而是浑然一体，没有创造和被造之分。自然是怎么来的？"道生一、一生二、二生三、三生万物"，是自然而然地生出来的，生是生殖生养，是自然现象。我们说自然常常用"天生"，天是怎么生的呢？"天何言哉？四时行焉，百物生焉，天何言哉？"（孔子）。天什么也不说，默默地生出百物。生养不同于创造，生养是自然的现象，创造是具有主观能动性的现象。因此，在中国传统的自然概念下，人们熟悉生养、强调生养，但不熟悉创造，排斥创造，把它视为不自然、视为离经叛道。所以独创的东西不是人的个性创造，而是土特产——土里生长出来的或者某个地方特有的东西。中国设计中的创新，常常弥漫着浓浓的"土特产"气息，强调对地域特色的独有性的传承，从而以自然的独有性代替自由的独创性。即使是设计师的自由独创，也自觉或不自觉地把它表述为自然独有。只有找到不以设计师意志为转移的自然根据，消除设计师自由意志的任性冲动，一件作品才能站得住脚。当然，"土特产"式的创造，也有两种倾向：一种是道家的立场，多用天然材料（比如竹子），人工痕迹越

[1]《马克思恩格斯选集》：第3卷，462页，北京，人民出版社，1972。

少越好，越不加工越好，越土越好。大智若愚、大巧若拙，并不是说人的大智、大巧，而是大自然的智和巧，人不可能拥有大智、大巧，但应该向自然学习，就是"人法地、地法天、天法道、道法自然"。道家倾向对中国造物产生了深远的影响。材料、做工的简陋、笨拙、粗疏、粗放，和绘画中的"逸笔草草，不求形似"思维如出一辙。客观上的草率是缘于主观上"不为""不刻意""守拙"，这是造物思想中的道家立场，它对工匠精神和精致生活有消解作用。儒家则要扭转这个倾向，以伦理的诉求把造物引向另一个方向——精雕细琢工艺和象征意识的结合。孔子反对那种粗糙的原始感，"质胜文则野"，他追求文质彬彬，内容和形式都要跟得上。人工物不仅是用具，还是礼的象征，用来彰显伦理等级秩序。因此，人工物的创造，就是要下功夫"切磋琢磨"，君子做学问也是要从造物过程受到启发，"如切如磋、如琢如磨"。这给中国造物带来了另一种深远的影响，就是产生了工匠精神。能工巧匠、巧夺天工，技艺上的精益求精，促进了造物的美轮美奂、富丽堂皇。但工匠精神只是对粗制滥造的大力纠正，是一种踏踏实实做事的精神，是一种不折不扣执行规范的精神，还不是创造精神。因为工匠不需要自由发挥，甚至也不允许自由构思，人工物的规范已经定好，工匠所要做的就是如法炮制、完美执行。改变了"法"，改变了"法式"，造物的创新就可能导致礼的僭越，这是工匠的警戒线。物的精雕细琢和礼的繁文缛节是一致的，都要一丝不苟、循规蹈矩。因此，道家的造物思想是去除个人的意志，从而获得一种无为的自由，这就符合了自然之道；儒家的造物思想则纠正道家的偏失，强调去除个人自由，克己复礼，从而获得一种循规蹈矩的坚定意志，这也同样符合自然之道——人伦之道。当然，两种"获得"都是一种目标，事实上，达到的人很少。大部分人都是两者兼有，但都不到位。所以今天的设

计师一方面喜欢回归自然，另一方面也呼唤工匠精神。儒道互补的结果，在很大程度上缓解了原创不足的焦虑。

综上所述，西方文化把创造理解为自由意志的自我突破，中国文化把创造理解为自然的生养。对设计文化而言，前者强调自由的独创，后者强调自然的顺从。

2. 对人工物的不同理解：自我确证之镜与载道之器

设计是创造人工物的活动。对于人工物，西方文化把它理解为自我的确证，可以比喻为镜子；中国文化则把它理解为器，器是道的载体。

西方文化中，从苏格拉底所追求的"认识你自己"，到马克思所说的人来到世间"没有带着镜子"的比喻，都说明人需要认识自己。人怎么认识自己呢？人来到世间又没有带着镜子，不能自然而然地就能看出自己是什么。人必须通过"对象化"活动才能不断认识自我。对象化就是把自身以外的事物当作对象，在对象上打上自己劳动的烙印，从而确证自己的力量，认识自己到底能做什么，能做什么，就表明自己是"能做什么"的人；同时，这也就是把自己当作对象，以他者的眼光来看自己了。

因此，西方设计文化中，设计师总是把自己的创造的人工事物当作认识自己的镜子，从中确证自己的才华、自己的创意、自己的能力，获得自我认识的满足。通过一个个的设计创造，一次次地发掘自己、发现自己、深化对自己的认识。这个过程，也可以说是通过一个个的设计创造，一次次地创造自己、更新自己、成就自己，这就获得一种成就感——成就自己的感觉。这个成就感是获得外在荣誉的原因而非结果。即使不被外界理解，自己的成就感并不减少。每一个让自己满意的作品，都是确证自我的里程碑，或者说是自己设计生涯的纪念碑。

中国传统文化中，认识自己的前提是认识天道。自然的血缘关系以及在此基础上建立起来的伦理关系就是天道，伦理之网就是认识自己的坐标。在这个网中，摆正位置、拥有名分，每一种名分就是一个自己。人来到世间就带着与生俱来的镜子——血缘伦理，照一照，就知道自己是谁。"认识自己"压根就不是问题，人本来就认识自己。如果不认识自己，那就是出问题了，背离坐标了，"不知道自己是谁"了，那就麻烦了。因此，中国文化中，人并不需要借助对象化活动来认识自己；人工物，不是用来确证自己的，而是用来承载天道的。中国古代匠人留下了作品，很少留下姓名，这种现象从根本上是因为人们不需要用人工物来确证个人。那么，人工物用来载道，对人工物的判断就有了社会标准，看它符合不符合道，即符合不符合已有的社会规范。孔子说"觚不觚，觚哉，觚哉"，就是感叹酒杯的形状变得不像酒杯了，不符合酒杯的既定规范了。

因此，中国传统文化中，对人工物既重视也轻视。重视是因为它能载道，轻视是因为它仅仅是道的载体，真正重要的不是它，而是道。如果一个人喜欢乃至着迷于这个器物本身，那就离玩物丧志不远了。不管重视还是轻视，原因都是从"器以载道"这个角度来的。在器物上确证人，确证设计师的个性，这是中国传统设计文化的盲点。这个传统今天还在。固然，我们对酒杯的造型变化，是能容忍了，不仅容忍，还鼓励推陈出新；但这不表明我们改变了器以载道的思维模式，只不过这个道变成了"为社会服务""为群众服务""消费者的多样化需求""民族特色""地域特色""企业文化""客户要求"等，这些都是硬道理。让设计作品承载这些道，就是设计师的"社会责任"。如果设计师想通过作品来体会"确证自己"的惊喜感和成就感，那就是一种私心，即使有也不能说，更不能理直气壮地说。器以载道和确证自我是对立的。这是我们传统文化

中的思维模式。

尹定邦先生主编、邵宏先生编著的《设计学概论》，其中关于设计师的论述，很有典型性，体现了我们文化中对设计师的理解方式。文中巧妙地将设计师的创造活动过渡到"载道"活动，按文字的前后顺序摘录三句话如下 [1]。

第一句："设计的本质是创造，设计创造始于设计师的创造性思维。"这是今天这个时代的共识，必须承认。

第二句："设计不止是设计师的个人行为，也是设计师的社会行为，是为社会服务的。设计师必须注重社会伦理道德，树立高度的社会责任感。"承认设计是"设计师的个人行为"，但这个行为"也"是"社会行为"，必须注重"社会伦理道德"。这就实现了转折过渡。

第三句："设计创造是自觉的、有目的的社会行为，不是设计师的'自我表现'。它是应社会的需要而产生，受社会限制，并为社会服务的。"这句话则不再提设计是"个人行为"，明确说设计是"社会行为"，是谁的社会行为呢？不知道，但根据"不是设计师的'自我表现'"一语，可以推测设计不是设计师的个人行为，因为"个人行为"其实就是也必须是"自我表现"，两者是一回事。

从第一句过渡到第三句，设计师自我确证的路彻底被堵住，只有"载道"这一条路了。因此第三句后接着是一句总结的话："因此，作为设计创作主体的设计师，应该明确自己的社会职责，自觉地运用设计为社会服务，为人类造福。"设计师是"主体"，一般来说，主体就是具有自由意志的能动性，按自己的意愿来行动才能叫主体，但这里的主体并不是说设计师可以发

[1]　参看尹定邦、邵宏：《设计学概论》，修订本，221～231页，长沙，湖南科技出版社，2010。

挥自由意志（那就成了"自我表现"），相反，设计师应该"明确自己的社会职责"，而且应该"自觉"。

其实，发挥个人自由意志和为社会服务原本就是统一的。因此，不能将"自由意志"变为"无意志"或者"为社会服务的意志"，来实现个人创造和为社会服务的统一；而应当由设计师充分运用个人的自由意志，做出独创性的设计，为社会服务。马克思反对把"社会"当作抽象的东西同个体对立起来，他说："个体是社会存在物。因此，他的生命表现，即使不采取共同的、同他人一起完成的生命表现这种直接形式，也是社会生活的表现和确证。"[1]"甚至当我从事科学之类的活动，即从事一种我只在很少情况下才能同别人进行直接联系的活动的时候，我也是社会的，因为我是作为人活动的。"[2]也就是说，人本来就是社会性的，他个人的一切自由创造本身就是为社会的创造。社会的进步依赖于每个人的自由创造。因此可以说，设计师只有充分发挥个人的自由意志，才能真正为社会服务。

综上所述，西方设计文化以人工物为镜，从中看到人的自由意志和创造力量；中国设计文化以人工物为道的载体，从中看到人们必须遵守的精神规范。由此我们也可以理解一个现象：之所以我们需要从政府层面来号召设计创新，是因为这样才能把创新作为权威性的"道"的一部分，让人工物顺理成章地承载它；然而，在此背景下，为什么设计创新仍然薄弱？因为包括设计师在内的整个社会仍然不把设计作品视为设计师的自由意志和创造力的确证，仍然把设计作品视为设计师服从各种"道"的结果；设计作品反而成了设计师不自由和

[1]　马克思：《1844年经济学哲学手稿》，第3版，84页，北京，人民出版社，2000。

[2]　同上书，83页。

不创造的确证。因此，人们喜欢说设计师是带着镣铐跳舞；设计师也往往认为自己是带着镣铐跳舞，不如艺术家那样自由。所以中国现在的很多设计师都有艺术家的憧憬，在业余的绘画中，确证自己的自由和创造。这是一个有意思的现象。

今天，中国设计界都在努力，一直渴望创新。如果能在跨文化比较中意识到制约设计创新的瓶颈所在，那么，就会逐渐摆脱旧观念藩篱，积极发挥人的自由创造的能动性，真正成为设计创新的主体，从而加速我国设计文化的现代化进程。

二、设计师的角色本质和能力本质

设计师的角色的本质不仅是"造物"，而且是创造意义。可以说，设计师是人为事物的立法者。

1. 设计师的角色本质：人为事物的立法者

在体验设计情境中，设计师角色的本质更充分地实现出来了。设计师必须以对生活世界的敏锐体验、对可能生活世界的强烈好奇以及创造力，为人为事物立法，为人类开拓新生活。这就要求设计师具有真正的理性精神。这种理性不是工具理性，而是现象学所直观到的理性之源——人的自我定形、自我突破的精神。

理性精神，按邓晓芒先生的解释，在西方哲学中有两个来源，一个是逻各斯精神，一个是努斯精神[1]。逻各斯是逻辑理性，它寻求普遍规范；努斯是超感性的理性，是一种自由精神。理性精神在西方设计中具有根基性作用。后现代设计以非理性方式试图颠覆这个根基，却又一次次巩固了这个根基。

[1] 邓晓芒:《黑格尔辩证法讲演录》,7页,北京,北京大学出版社,2005。

1）设计师的努斯精神：设计对现实的超越

努斯（希腊文为 nous，意思为心灵、灵魂）是古希腊哲学家阿那克萨戈拉提出的一个概念，他认为努斯是自动性、自发性，是推动万物发展的力量。在这种力量面前，任何束缚都将被突破。

从努斯精神的层面看，设计师的真正压力既不是来自传统，也不是来自当下，而是来自未来。未来是什么样子？需要设计师为它立法、使它成形。同样地，设计师的动力既不是来自祖先的荣光，也不是来自民众的期盼，而是来自内心自发的创造力。这种力量推动着新人的挺立，推动着新生活方式的诞生。世俗生活不能为设计规定禁区，设计必须超越。翻开西方设计史，我们总有这样的感觉，一个设计师往往象征了一个新时代，代表了那个时代人的创造力所达到的最大可能。

努斯精神鼓动和要求设计师不断去探索。从前的一切都已是虚无，现在的一切也必须看作是虚无，设计师只能像上帝那样在虚无中创造世界，做"人为事物"的立法者。

2）设计师的逻各斯精神：设计的规律化、普遍化

如果任凭理性中的努斯精神无所顾忌地冲破一切框架和束缚，世界不就陷入混乱不堪的境地了吗？然而不用担心，理性中的逻各斯精神会将新世界定形，使它有规律可循。逻各斯（希腊文为 logos，原意为话语，后引申为普遍的规范、规律，逻辑 logic 一词由此而来）是古希腊哲学家赫拉克利提出的概念，他说："不要听我的话，而要听从逻各斯，承认一切是一才是智慧的。"就是说，逻各斯是贯穿一切事物的规律，对任何人都有效。

在现代设计中，我们容易发现，好的设计不论是出自哪个国家的设计师、不论被命名为什么风格，总能被世界范围内的人们所普遍理解和共享。比如瑞典的宜家（IKEA）家具，人

们都可以理解其设计风格和组装方式。这是设计中的逻辑理性的力量。

西方优秀设计从总体上看呈现这样的特点，就是不管开始时的想法如何离经叛道、惊世骇俗，冒天下之大不韪（努斯精神的表现），但最终都要使其成为人人都能理解的普遍事物（逻各斯精神的表现）。理性精神作为努斯精神和逻各斯精神的统一，不断超越自身、不断规范自身，自己推动自己发展、在发展中保持自身的一贯性。

3）设计师的理性精神：努斯精神和逻各斯精神的统一

理性精神是自古希腊以来形成的西方文化的内核，在西方设计文化中自然地发挥作用。设计师的设计并不在于符合已存的现实（包括过去的现实和现在的现实），而在于符合理性。黑格尔的著名命题"凡是合理的就是现实的，凡是现实的就是合理的"就表达了一种信念，即凡是合乎理性的东西都能够把自己实现出来。因此在西方设计中，对过去的现实（即历史）和当下的现实进行否定和背离的各种理念，是受到宽容和鼓励的。这些理念如果是合乎理性的，就一定能将自身普遍化为逻辑并实现出来，成为能被人类所理解和共享的新设计。如果这些理念不合乎理性，则会自行消亡。每个人都有理性，每个设计师都以自己的方式自由地探索生活世界的可能，再将探索到的可能生活世界变成普遍规律使其能够被所有人理解。历史是人民群众创造的，但最终必须落实为每一个人的自由探索和创造。理性精神土壤中成长起来的设计师，从现象上看都是一个个充满个性的自由探索者、创造者；从本质来看，每一个设计师都在代表人类进行探索和创造。这也是黑格尔所说的"理性的狡计"在设计中的表现，即理性通过每个设计师的自由选择和行动，实现了推动全人类进步的目标。西方设计创新源源不断的原因也就在于此。

理性精神是西方现代设计文化的根基，也是人类创新的共同根基，更是当代中国设计文化所要努力培养的东西。我国现代设计对西方先进设计的学习，一方面是技术层面的学习，这方面已经取得很大进步；另一方面是精神层面的学习，这方面还有很长的路要走。有时我们惊喜于西方后现代设计中出现的"反理性"现象，以为自己可以越过理性这一阶段了，其实不然。"反理性"是理性中的努斯精神在突破已有的设计规范，是理性的自我超越，"反理性"设计中仍然有着理性的支撑。所以"反理性"正是理性精神的表现。

2. 设计师的能力本质：设计判断力

在前文关于用户动态画像的论述中，已经阐明它是设计师运用想象力的自由变更来设定的，是一种主观设定。实际上，设计师的一切设计都离不开设计师的想象力。这种想象力就是一种"设计判断力"。它是设计师对生活事物的本质洞察，尽管出自主观，但仍然符合现实生活的逻辑，具有生活的真实感。运用设计判断力，设计师可以把主观用户客观化，抽象用户具体化，潜在用户现实化。当主观想象变为客观现实的时候，人们发现，设计师所想象、所创造的东西，也正是其他人内心所渴望的东西。设计师的想象具有一种"主体间性"，即一个人的想象同时也是每一个人的可能想象。想象越独特，越容易激起共鸣；想象越主观，越能发现人类的客观现实。

提出"用户故事地图"（User Story Mapping）的设计专家杰夫·帕顿（Jeff Patton）把设计思维的预见性称为"从猜测开始"。这是一句既冒犯设计师理性，也打击客户信心的话。估计他想象到了人们的惊诧，但还是决心尖锐地指出这一点，并强调说："是的，就是靠猜。"他用剖析自我兼剖析他人的方式说："在糟糕的过往，你其实一直都在猜，只不过呢，假装自己没有这

样干。在设计过程中，你不允许自己猜。但无论如何都这样猜过来了。你仍然假装自己没有。醒醒吧。这实际上不只是靠猜，它还把激情、经验和洞察混为一谈，同时还有一定的猜测，最终使整个机器运转起来。我通常通过勾勒简单的原型来得出对潜在用户的假设和猜测，通过制作简单的'现在'故事地图来描述他们目前的工作方式。"[1]这个让人惊诧的"猜"，其实道出了设计思维的本质。它揭示了设计师在设计过程中的一种有意识的"自欺"，一方面靠着激情、经验和洞察力去假设和猜测用户（其实是猜测人心），另一方面又不允许自己去猜测，因而要不断地测试自己猜对了多少，不断地修正自己对用户的设定。这也是用户动态画像在设计流程层面也表现为动态的一个原因。

　　但我们不要因此低估设计师工作的严谨性。"猜"并非是"瞎猜"，而是睁着眼睛看。只不过不是肉眼直观，而是心眼（理性的眼睛）直观，也就是胡塞尔现象学的"本质直观"。设计师把自己的经验、知识、道德、审美融于理性，对问题本质进行直觉把握，在脑海中显现出用户和产品的形象，并用可视化的方式表达出来。在和现实的反复交互中，使潜在发展成为现实。这实际上是一种设计判断力。设计师的核心素质就是设计判断力。设计师就是在"太阳底下无新鲜事"的日常生活中，处处发现不确定性的深渊，并尝试用理性之光照亮它们，给人的生活以新图景。"猜测"或者说"本质直观"或者说"预见性"，正是设计师的设计判断力之体现。

[1]　［美］杰夫·帕顿：《用户故事地图》，李涛、向振东译，203页，北京，清华大学出版社，2016。

3. 设计师的多学科化

说到设计是交叉学科，将艺术、工程、商业、社会、文化、心理等学科领域都涉及了，大家都不否认而且很赞同。但是真正要让设计师跨学科拓展自己的知识面时，就比较不愿意了，因为这是对自我学习能力的挑战；让设计师真正能够融入这样一个多学科团队开展工作，就比较难了，因为这是对自己团队合作能力的挑战。而要使这样一个多学科设计团队去设计一个组织，则更难了，因为这是来自陌生设计领域的挑战。

然而，设计学必须迎接这个挑战。各个学科运用设计思维进行创造性活动的人都是真正意义上的设计师。甚至从人的创造本性来说，人人都是潜在的设计师。有研究者指出："设计无学科。"[1] 其实，设计无学科，这不是对设计学科的消解，而是对设计学科特点的现象学直观。正是在这种学科的有和无之张力中，设计研究才不断地开辟新领域。

辛向阳教授曾就约翰·赫斯科特书中的一句话"Design is to design a design to produce a design"[2] 做过解释，他说："这句话中一共用了四个 design。第一个是作为学科或职业的 design，第二个是作为构思的 design，第三个是作为设计方案的 design，第四个是作为结果的 design。"

的确，这句话很有哲学意味。它直译出来是："设计就是设计一个设计以产生出一个设计。"感觉什么也没说，似乎是同义反复。但正因为如此，它极为纯粹地表达了设计的本质（而不是设计的经验事实，当然经验事实都可以套用这个句式）：设计就是它自己推动自己把自己产生出来。

[1] Craig Bremner, Paul Rodgers. Design Without Discipline. *Design Issues*，2013, 29(3): 4-13.

[2] John Heskett，*Design: A Very Short Introduction*. New York: Oxford University Press Inc., 2002：53.

第一个 design 最空洞，它作为名词，只是一个名称，还不是概念；

第二个 design 是动词，就开始行动了；行动要干什么呢？且看第三个 design；

第三个 design 是名词，但它是行动的对象或者说是行动的第一次结果，因此它不再是空洞的名词，而是有内涵了，成为一个概念或者说理念。

接下来是一个重要的词 produce，它要将上面这第三个 design 由概念生成为现实。

第四个 design 是名词，不再是空洞的名称（如第一个 design），也不再是思想中的概念（如第二个 design），而是现实的结果了！因为他通过了 produce 这个动作阶段。

因此，设计就是一个从虚无中运动出概念再在现实中实现出来的过程。这个过程就是作为动词的设计，这个过程的结果就是作为名词的设计。这个过程的主体就是设计师。

设计的本质是创新，创新的本质是人的自由。设计的最终边界和终极目的是人。从"物的设计"到"人与物关系的设计"再到"人与人关系的设计"，在这一演进历程中，人在设计人工世界的同时，也不断地将自己设计出来，却从不将自己固定化，而是继续设计。

设计的无止境根源于人类感觉的无止境。人类不满足于已经感觉到的东西，还渴望感觉新的东西。在不断地感觉世界的过程中，人类对自身的感觉也日益深化，意识到了自身的神奇。设计师就是那些勇敢地去感觉并把自己感觉到的东西定型下来的人。在这方面，日本设计家黑川雅之对感觉的重视达到了理论的自觉，在他的《设计修辞法》中系统地说出了设计师内心的秘密。他的设计修辞思想，与日本修辞学家佐藤信夫的修辞哲学如出一辙，后者就说人的修辞活动是人的创造活动，是对

感觉的造型。这样理解的"修辞"，就把人类的语言活动和造物活动打通了。下面就讨论这个问题。

第二节　设计修辞：感觉的造型

"修辞"本来属于语言学的研究范畴。2006年，被誉为"日本建筑与工业设计教父""东京达·芬奇"的黑川雅之出版了《设计修辞法》，格外醒目地把"设计"和"修辞"连在一起。随着这本书的传播，"设计修辞"这一新颖的提法也引起人们的关注。实际上，早在20世纪80年代末90年代初，美国著名设计理论家（也是修辞学专家）理查德·布坎南的两篇论文即《设计宣言：设计实践中的修辞、说服与说明》[1]和《修辞学、人文主义与设计》[2]，就已经把修辞学引入了设计研究领域。

一位西方设计理论家提出的概念设想，在一位东方的设计大师这里得到了实现。布坎南的理论演绎与黑川雅之的实践反思，异曲同工地表达了从修辞角度理解设计的重要性。

但从设计领域读者的角度来看，"设计修辞"更像是一句"黑话"，而且是设计师也听不懂的"黑话"。

[1] 李砚祖主编：《外国设计艺术经典论著选读》上册，307页，北京，清华大学出版社，2006。亦可参看［美］维克多·马格林编著：《设计问题——历史·理论·批评》，柳沙、张朵朵等译，86页，北京，中国建筑工业出版社，2009。

[2] 这是理查德·布坎南在1990年11月5日至6日在伊利诺伊大学芝加哥分校举办的主题为"发现设计"的小型国际会议上提交的论文。参看［美］布坎南、［美］马格林主编：《发现设计：设计研究探讨》，周丹丹、刘存译，39～79页，南京，江苏美术出版社，2010。

出于新型学科术语建构的需要，设计学对于增加自己的术语是持开放态度的。比如布坎南称设计问题为"wicked problem"（该词有"诡异的问题""棘手的问题""邪恶的问题""抗解的问题"等译法，笔者译为"调皮的问题"），就引起了大家的共鸣，并得到广泛传播，但他提出的"设计修辞"的术语，却是和者寥寥。

类似地，黑川雅之作品和思想的魅力有广泛影响，但他使用的"设计修辞法"表述，却让人摸不着头脑。人们完全可以略过此术语去阅读《设计修辞法》，似乎也没什么损失。笔者接触的很多学生，也大多是把《设计修辞法》的名称看作标题党，不去深究黑川雅之的用意。在他们看来，如果把《设计修辞法》的书名改为《设计中的思考》或者《设计中的审美意识》，似乎更友好。

只是这样一来，布坎南凭什么要把修辞学引入设计研究，黑川雅之为什么要用"设计修辞"这个术语，"设计修辞"的术语对设计理论及实践到底能产生什么作用，这些问题就被轻轻放过了。

而要回答这些问题，就需要对修辞学领域的一些重要理论有基本理解。在这方面，日本当代著名的语言哲学家佐藤信夫的修辞学理论可能是最有裨益的。国内研究中日当代修辞学的学者肖书文评价佐藤信夫说："他真正对西方传统修辞理论和现代修辞哲学作出了根本性的突破。[……] 他提出了一种富有日本特色、但又综合了西方修辞学的各种新思潮和新理论的独特的修辞学。"[1] 笔者觉得，佐藤信夫的修辞学理论，是理解黑川雅之"设计修辞法"的一把钥匙。

[1] 肖书文：《中日当代修辞学比较研究：以王希杰和佐藤信夫为例》，100页，北京，人民出版社，2015。

一、"设计修辞"提法的根据：语言和实物的关联

布坎南认为："如果要改变这种设计结果、设计方法与设计目的的混乱状态，使之清晰明了，就必须将设计界定为一门新的人文学科，承认在一切设计中都存在固有的修辞学维度。"[1] 在他看来，修辞学作为一种组织艺术、制造艺术，不仅存在于文学活动中，也存在于造物活动中。文学和造物都存在修辞问题。他说："事实上修辞学思维的主题也对那些不使用文字、使用物质实体的制造艺术产生了巨大影响。"[2] 他不仅把"设计作为修辞"，而且认为"修辞学是文学艺术中的设计"，这就彻底把修辞的领地从狭义的语言拓展到广义的语言即一切人工事物。这一点比较容易理解。我们通常也把物的造型称为造型语言、把物的形式称为形式语言、把图形称为视觉语言、把设计表达称为设计语言。布坎南追溯西方自古希腊以来的修辞和制造的关联，指出："无论是在语言文学中，还是物质实体中，修辞学与制造艺术的关系，都是西方文化最复杂的问题之一。"[3]"修辞学与制造的关系一直是西方文化创新的源泉。"[4]

与布坎南使用文献进行理论推导的方式不同，黑川雅之是在对自己设计实践作品中的概念进行归纳时，找到了可以概括诸概念的"设计修辞法"这一更高层次的概念。他说："《设计修辞法》不单纯是为了探寻什么，而是我在探寻作品中蕴含

[1]　［美］布坎南、［美］马格林主编：《发现设计：设计研究探讨》，周丹丹、刘存译，39页，南京，江苏美术出版社，2010。

[2]　［日］黑川雅之：《设计修辞法》，张钰译，45页，石家庄，河北美术出版社，2014。

[3]　［美］布坎南、［美］马格林主编：《发现设计：设计研究探讨》，周丹丹、刘存译，46页，南京，江苏美术出版社，2010。

[4]　同上书，51页。

的关键词时，发现了这一设计概念。同时，除了'修辞法'以外，没有名字更能体现此概念的意义。"[1] "事实上，'论文'和作品都是我对设计思想的探索，同时也是设计思想的表现。那么，是否有一种方法可以将相互联系的论文和作品综合起来呢？在探究此问题的同时，《设计修辞法》也拉开了序章。"[2]

修辞之所以能被引入设计，就是因为语言和人工制品的内在关联，二者不但都是人们表达思想、创造世界的中介或手段，而且都是人类表达出来的思想和创造出来的世界。因此，如何说话（组织、创制语言）和如何造物（组织、创制事物），在根本上是一回事，都是一个修辞的问题。布坎南和黑川雅之都是立足于这一点将设计与修辞联系在一起的。只不过，布坎南是从西方自古希腊以来的文化脉络中分析论证得来的，而黑川雅之则是从个人的创作实践中直接体悟出来的。

二、布坎南的设计修辞思想：用传统修辞学的理论，贯通语言和实物

要了解语言、人工制品、艺术这三者与修辞学的内在联系，需要从古希腊文化特别是亚里士多德的修辞学入手。"标志着西方修辞学的真正确立的是亚里士多德的《修辞学》（*Rhetoric*）[……] 它分为三卷，前两卷是谈修辞推理及其政治应用的，第三卷则是讨论散文写作风格和遣词造句的技巧的，被看作是与亚里士多德《诗学》同一类的文艺著作。"[3]

我们可以从研究修辞学、古希腊哲学的学者的以下论述中，

[1] ［日］黑川雅之：《设计修辞法》，张钰译，45页，石家庄，河北美术出版社，2014。
[2] 同上书，48页。
[3] 肖书文：《中日当代修辞学比较研究：以王希杰和佐藤信夫为例》，24页，北京，人民出版社，2015。

形成一个必要的基础理解。

首先，语言、人工制品都统一于艺术。在西方文化的源头之一——古希腊文化中，语言和人工制品都属于人的"艺术"活动。正如邓晓芒先生所说："古希腊人所理解的艺术（techne）一词，与我们今天的理解有所不同，它包括一切人工制品，如工艺、技术、技巧、甚至医术、政治和法律，总之，凡是包含人的目的的活动都叫'艺术'。"[1]

其次，艺术就是"创制"的知识。亚里士多德讨论艺术的著作叫作"诗学"（Poietike），研究古希腊罗马哲学的专家姚介厚先生说："《诗学》一书原名的意思是'论诗的技艺'（Poietike techne）。从希腊文的词源意义来说，'诗'有'创制'的含义。创制的含义本来也包括制作实物用品。[……] 诗即艺术创造。艺术属于创制知识，它不同于理论知识、实践知识，是以塑造形象的方式再现特殊事物，从中显示普遍的活动、情感和意义。而诗学就是研究艺术即创制知识的学问。"[2] 由此可知，虽然亚里士多德的《诗学》主要是研究文学（特别是处于希腊古典文学巅峰的悲剧）创作的，但"诗学"作为"创制知识的学问"显然不只是文学，也包括"制作实物用品"的学问。

布坎南正是从这一点开始为"设计修辞"立论的。他说："亚里士多德提出了一种生产科学，旨在认识由于运用不同生产材料、生产技术、生产形式与生产目的而产生的，一切技术与产品之间的差异，这种生产科学与每一种制造行为都密切相关。亚里士多德将这种科学称为'诗的科学'，或是诗学（Poetics），该词由表达制造含义的希腊词汇派生而来。[……] 尽管亚里士多德的研究，如同那部最重要的著作（指《诗学》——引者注）

[1]　邓晓芒：《西方美学史纲》，44页，北京，商务印书馆，2018。

[2]　姚介厚：《古代希腊与罗马哲学》，载叶秀山、王树人总主编：《西方哲学史》(学术版)，2卷，812页，南京，凤凰出版社、江苏人民出版社，2005。

那样，只是局限于文学艺术领域，但是他研究人造物品的方法，却仍然在西方文化中对后世研究制造产生了深远影响。"[1] 按亚里士多德思路，布坎南还使用了"产品诗学""产品修辞学"的说法。

布坎南心目中的设计修辞理论，就是要把亚里士多德的文艺方面的修辞学拓展到造物领域，形成关于人造物品的修辞学，即设计修辞学。他认为，从包豪斯到新包豪斯，再到乌尔姆设计学院，都没有意识到建立设计修辞学的必要性，只有到赫伯特·西蒙这里，所认识到的问题才和亚里士多德讨论的问题"惊人地相似"[2]，这种相似性体现在都把创制活动理解为对可能事物的探究。亚里士多德认为诗人（创作者）不是描述已有事物，而是描述可能事物。西蒙也发现，人工科学和自然科学不同，前者探讨的是事物的可能性，而后者探讨的是事物的必然性。或者说，自然科学探讨事物是什么样的，而人工科学探讨事物应该是什么样。人工科学是一种新型知识，"新型知识自由交换的真正对象是我们自己的思维过程，我们判断、决策、选择与创造的过程。"[3]

布坎南认为，西蒙所提出"创造、判断、决策、选择"这些关于人工物的构思方法，是对传统修辞学的新见解，将传统局限于文艺领域的修辞学拓展到了一切人工科学的领域。实际上，西蒙提出的"创造、判断、决策、选择"和传统修辞学的五项分类"构思、判断、谋篇（组织语言）、演讲技巧（针对不同对象，选择恰当的表达方式）、表达（选择恰当的文体叙

[1] ［美］布坎南、［美］马格林主编：《发现设计：设计研究探讨》，周丹丹、刘存译，44页，南京，江苏美术出版社，2010。
[2] 同上书，55页。
[3] 同上书，56页。

述情节）"[1]是相似的。布坎南是带着对传统修辞学的熟悉眼光在西蒙这里发现这种相似性的。而布坎南本来的设想，就是用传统的修辞学分类来辅助研究设计修辞学，他说："20世纪设计与技术的修辞学，也在努力消除语言与事物之间的隔阂，传统的修辞学分类再次出台来辅助研究。"[2]他自己归纳了"设计理论与设计实践的研究核心围绕的主题"，包括4个，即"构思与交流、判断与建构、制定决策与战略规划、评估与系统整合"[3]，就是运用了传统修辞学的5项分类，只是不再把第5项"表达"单独列出，因为这一项在4个主题中都存在着。

布坎南的4个主题，实际上就是他的设计修辞学的主要研究内容，但这些内容更像是一个关于设计思维的共性框架，那属于设计修辞的个性内容还有待于设计研究者、设计实践者自己去填充或者说去创造。而这正是黑川雅之要做的事。

三、黑川雅之的设计修辞思想：用表达感觉的概念，连接语言和实物

黑川雅之对设计修辞的立论，没有布坎南那么烦琐，他几乎是凭直观就把语言创作和实物创作统一起来，认定非"修辞"一词不足以表达这种创作。他说："设计是一种含蓄的语言[……]设计师在创作后会得到两个成果，一个是'论文'，另一个则是'作品'。论文是'通过词汇语言而创作的作品'，而作品则是'通过实物语言而创作的论文'。"[4]因此，"无

[1] ［美］布坎南、［美］马格林主编：《发现设计：设计研究探讨》，周丹丹、刘存译，57页，南京，江苏美术出版社，2010。
[2] 同上。
[3] 同上书，57页。
[4] ［日］黑川雅之：《设计修辞法》，张钰译，27页，石家庄，河北美术出版社，2014。

论哪一件设计成果，它都既是论文，也是作品。而论文也是作品，作品也是论文。这也是修辞法的原点"。这就用他自己的语言，表达了布坎南追溯到古希腊时发现的修辞法的原点。

那么，什么是修辞法呢？

黑川雅之说："修辞法是存在于论文和作品之间的概念。修辞法不像论文一样非常具有逻辑性，也不像作品一样拘泥于实物的形式。它虽然是一种语言，但却能够以具体的形状来展现作品和论文，起到了连接作品与论文的作用，是二者的桥梁。"[1]

这段话虽然表达清晰，但并不好懂，必须在理解黑川雅之设计修辞学的整体思路后才能明白其含义。这里举例来解释。

例如，他的设计修辞法的第一个概念是"模糊"。他在"模糊"一词下注明其含义："多重价值交错并存，孕育价值矛盾共存的美学意识。纠结中彰显模糊魅力。"他从日本文化的特点中阐释这一点："日本文化具有独特的天资，它能够在包容多种文化的同时又使得各种文化相安无事地并存。而如何使得本来相互矛盾的各种文化集结于同一社会，日本人则是得心应手。[……] 日本社会中并存的各种文化自然地形成了一种纠结。而多种价值观通过对立且共存方式孕育出的文化纠结也正是矛盾的魅力所在。[……] 日本文化的多重性令人们的生活以及人们的意识也产生了多重结构，于是，便出现了日式房屋和西式房屋同存的居住方式、神道佛教和基督教共存的信仰、和服和西服共存的穿衣风格以及日式料理和西餐共存的饮食文化等。在现代社会中，我们也在不断地感受这种矛盾。生活在信息爆炸的地球上，我们很难始终保持一个纯粹的价值标准去衡量每一件事。在各种价值交错的社会上，人们通常拿捏好各种价值

[1]　［日］黑川雅之：《设计修辞法》，张钰译，27页，石家庄，河北美术出版社，2014。

的尺度，同时又接受其他价值观的存在。而日本人这种允许价值观矛盾存在的意识自然而然地便升华为一种美学。"[1] 用什么样的修辞概念来表达这种美学呢，就用"模糊"吧！"模糊"实际上来自黑川雅之的感觉。他的这些描述并不能逻辑地推出"模糊"这一概念。因此说，"修辞法不像论文一样非常具有逻辑性"。至于体现"模糊"概念的设计作品，他举了有机硅塑料进水罐、光之茶室、手表"KIRI"等例子。其中对有机硅塑料进水罐的解释是："此产品采用有机硅塑料制作而成，触感柔软，且视觉呈现半透明，独具未来感，与日本传统的茶道形成了一种不协调的感觉。但恰恰是这种不协调表现出了模糊的魅力。模糊不意味着暧昧不清，而是表达一种不同价值观共存的理念。"[2] 而对光之茶室的解释是："自然光透射在纱幕上，自然而然地浮现出光之茶室。"[3] 对手表"KIRI"他没做解释，但显而易见，表盘和指针的同种材质、同种颜色所形成的缺乏对比的模糊感，正是他所要表达的。三件作品，都具有视觉的"模糊"效果，而第一件还具有文化的"模糊"效果，但不管这"模糊"是视觉的还是文化的，抑或二者兼有，都只是一些例子，并不能说只有它们体现了"模糊"，也不能说它们除了"模糊"就没有别的。这就是修辞概念"不像作品一样拘泥于实物的形式"的道理。

　　可以说，黑川雅之在《设计修辞法》中的 50 个修辞概念，都有这个特点，即"不像论文一样非常具有逻辑性，也不像作品一样拘泥于实物的形式"。这些概念，表达的是黑川雅之的感觉，将他的语言和设计作品连接起来了。

[1]　［日］黑川雅之:《设计修辞法》，张钰译，36页，石家庄，河北美术出版社，2014。
[2]　同上书，37页。
[3]　同上书，37页。

四、布坎南和黑川雅之对设计修辞的理解差异

从以上论述可以看出，把实物和语言都视为人工创制的作品，都需要修辞，这是布坎南和黑川雅之对设计修辞理解的共同点。但他们的差异也很明显。如果说，布坎南的设计修辞研究旨在像亚里士多德那样寻找逻辑的话，那么黑川雅之的设计修辞法就是在激发感觉。这种差异非常重要，下面展开讨论一下。

布坎南理解的修辞学还是在亚里士多德开创的西方修辞学的传统当中，这表现在，他强调设计修辞的说服功能。亚里士多德的《修辞学》三卷中的前两卷主要研究演说中的说服方式，要以"合乎逻辑的论证"，"使真理和正义获得胜利"[1]。这就是通常所说的"雄辩术"。而《修辞学》的第三卷和《诗学》则是讨论文艺技巧，属于美言的艺术或"美辞术"。这样就形成了西方修辞学的两大视角，即逻辑技巧和艺术技巧。布坎南的论文《设计宣言：设计实践中的修辞、说服与说明》，就是把设计视为"传播"媒介即"设计师和他们目标观众之间相互影响的中介"[2]，就像演说者影响目标观众需要修辞那样，设计师也需要修辞，这两种修辞（演说的修辞和设计的修辞）就构成"一套统一的修辞理论""被广泛的设计领域所急需"[3]。布坎南也把设计修辞分为"产品修辞学"和"产品诗学"，"研究产品本身的是产品诗学，而产品修辞学研究的是产品如何表现理想的个人与公众生活的品质的观点与认识，两者是不同

[1] ［古希腊］亚里士多德：《亚里士多德〈诗学〉〈修辞学〉》，罗念生译，127页，石家庄，河北美术出版社，2014。

[2] ［美］维克多·马格林编著：《设计问题——历史·理论·批评》，柳沙、张朵朵等译，86页，北京，中国建筑工业出版社，2010。

[3] 同上。

的。产品诗学与产品修辞学之间的相互作用是设计研究的一个重要议题，但是研究的逻辑顺序是从修辞学到诗学"。[1] 就是说，产品修辞学研究产品以什么样的观点"说服"社会（逻辑技巧）[2]，而产品诗学研究产品本身的造型语言魅力（艺术技巧）。因此"研究的逻辑顺序是从修辞学到诗学"，也就是按照从产品的定义到产品的形态这一逻辑顺序进行研究。布坎南建议设计师"不要简单地制造一件产品或物品，而要创造一种有力的说服"[3]。设计修辞是为了说服，说服就要有论据，布坎南称之为"设计论据"。他总结了三方面的设计论据，称之为"设计论据的要素"，包括技术原理（这是设计说服的主心骨）、特征或气质（这是产品的语调，对说服力有微妙影响）、情感或激情（这也是有说服力的东西，能瓦解产品与使用者思维之间的距离，引导他们认同和跟随）[4]。

　　在黑川雅之这里，情形就不同了。他并不把设计视为传播、把设计修辞视为说服技巧。他说"设计作品的目的不是传达，而是'告白和提问'"，因此，"修辞法不是传达信息的技巧，而是告白的技巧，也是提问的技巧"[5]。所谓"告白"，其实就是独白，只管自己说，不求对方理解自己的意思，也不求说服对方。至于"提问"，也只是抛出问题，不求对方回答。这不就是设计师的自说自话吗？这种思路，放在布坎南那里，简直是反修辞了。但黑川雅之自有他的道理。他当然不否认设计

[1]　［美］布坎南、［美］马格林主编：《发现设计：设计研究探讨》，周丹丹、刘存译，41页，南京，江苏美术出版社，2010。

[2]　顺便指出，辛向阳教授作为布坎南教授的学生，在主持设计江南大学设计教育教学改革方案中为本科的"整合创新设计实验班"所开设的"概念论证和设计传播""用户研究与产品定义"课程，就体现了布坎南的这一思路。

[3]　［美］维克多·马格林编著：《设计问题——历史·理论·批评》，柳沙、张朵朵等译，91页，北京，中国建筑工业出版社，2010。

[4]　参看上书，第90~100页。

[5]　［日］黑川雅之：《设计修辞法》，张钰译，26页，石家庄，河北美术出版社，2014。

是一种交流，但交流并非是要传播自己的信息并说服对方，而是要激活对方的感觉和创造力。他这样说："所谓交流，并不是像传递物体一样将想要传递的物品递到接收方的手中，而是类似于对方接近正电荷以后，引导出他的负电荷，从而形成一种非连续的刺激。[……] 与此相同，修辞法也无法按照设计者的意图原原本本地传递给对方。交流的意义不在于传达信息，而在于给对方刺激，这种刺激还包含个体鲜明的性格。"[1] 他还说："从外表上看似是作者通过作品向读者表达思想，但实际上却是读者根据自身的各种经历以及读取方法对信息进行处理和解释。因此，创作绝对不是'被传递'，而是单纯地对读者进行刺激。甚至可以说，'读者在进行创作'。"[2] 这就是说，设计师以自己"个体的鲜明性格"来激发受众"个体的鲜明性格"，我把自己的个性化感觉和思考放在作品中，不是要让你理解，更不是要说服你，而是刺激你，呼唤你自己的创造。

那么，这种修辞法是不是就导致传达的失败、设计师的意图根本得不到理解呢？表面上看当然有可能这样，但从深层次上看，人性有普遍性，一个人深切感受到的东西，就是他作为人能感受到的东西，因而也是其他人可能感受到的东西。每个个体的鲜明性格，都是人类性格的一种表达。个性引起共鸣，就构成人类的共性。设计修辞就是要用个性的语言不断表达自己的感觉、在自言自语中宣告人类共性的新疆域。黑川雅之说："语言具备一个有趣的特质，那就是模糊地、单纯地刺激对方的想象力，而设计修辞法的一个线索就是在设计所要表达的意义，或是与其接近的意义之处，对对方产生刺激并引起共鸣。修辞法以普遍性为目标，而这个概念也游走于最初时期物的特

[1]　［日］黑川雅之：《设计修辞法》，张钰译，23页，石家庄，河北美术出版社，2014。
[2]　同上。

殊性以及人类 DNA 的隐形记忆的普遍性之间。"[1]

由此可见，黑川雅之的设计修辞法，与布坎南的（也是西方传统的）追求说服功能的设计修辞法不同，它是追求刺激感觉的。而修辞法的这种功能，在比黑川雅之年长 5 岁的日本当代著名语言哲学家佐藤信夫那里，得到了深入系统的阐释。

五、黑川雅之修辞法的谜底：佐藤信夫的"修辞感觉"理论

黑川雅之的书中虽未见引用佐藤信夫的理论，但他的设计修辞法确实可以看作佐藤信夫修辞学理论在设计领域的运用。

不理解黑川雅之的设计修辞法，读他的《设计修辞法》就会一头雾水，觉得他的语言海阔天空，不能落地；而他的作品，固然很有魅力，但也用不着那么过度的语言来诠释。那 50 个设计修辞概念，就像让人猜不透的谜语。而佐藤信夫的"修辞感觉"理论，正好提供了谜底。作为读者，我们甚至可以从这两位日本学者的修辞观中领悟到日本设计文化的奥秘。

佐藤信夫认为西方传统修辞学的两大功能即说服功能和艺术表现功能有个"重大遗漏"，就是修辞的"发现性认识的造型"功能。[2] 修辞不仅是逻辑技巧和艺术技巧，而且是帮助人们发现事物、形成认识的途径。佐藤信夫说："本来不只是为了驳倒对方，也不是为了修饰词语，而正是为了尽可能地表达我们的认识才需要修辞技术的。"[3]

他分析川端康成《雪国》中关于女艺人驹子嘴唇的比喻即"驹子的嘴唇像美丽的蚂蟥圈一样光滑"时说："在我俗人的想象中，要自然而然地感觉到蚂蟥是美的，是一件极其困难的

[1] ［日］黑川雅之：《设计修辞法》，张钰译，27 页，石家庄，河北美术出版社，2014。

[2] ［日］佐藤信夫：《修辞感觉》，肖书文译，9 页，重庆，重庆大学出版社，2012。

[3] 同上书，12 页。

事情。"[1] 他认为蚂蝗和嘴唇之间在"美丽"上的类似性原本
并不存在，不是因为二者类似才用这个比喻，相反，二者的类
似性通过这个比喻才得以成立。川端康成用这个比喻，表达出
他对驹子嘴唇异样美丽的发现和认识，给这种美丽一个"造型"。
而这种"发现性认识"，其实是对感觉的发现性认识，"发现
性认识的造型"就是对感觉的造型。川端康成把他的独特感觉
用这个比喻定型下来了。佐藤信夫认为，一件事物的比喻有无
限可能性，"从这些可能性中，作为认识的造型，挑选出一个
或许在感觉上是'最准确的'用语，这正是直喻的原理。有说
服力的用语也好、艺术的用语也罢，终究无非都是感觉上准确
的表现"[2]。当然，作者为准确表达自己的感觉而提出一个比
喻，是作者的自由，而是否接受这个比喻，则是读者的自由了。
一个陌生的比喻，对作者和读者都是一种冒险。因此佐藤信夫
说："语言无非是表达者和接受者的共同冒险。"[3] 但正是这
种冒险，不断挖掘、拓展人类的感觉，不断激发感觉的共鸣，
从而塑造出新的事物，创造出新的世界。修辞不是工具，而就
是"本体"，没有修辞，人的世界就无法形成。这是西方传统
的修辞理论没有认识到的。

　　一个修辞的语言表达，就形成事物的一个造型。修辞就是
靠着人的想象力，用一种语言把要表达的东西表达出来，使这
个东西成型。没有修辞，事物就没法成型。修辞表面上是把要
表达的东西和表达出来的东西静态地联系在一起，实际上是要
表达的东西在混沌中想要成形的动态过程。这个动态过程就是
认识的过程。比如，要表达从高处倾泻下来的水，人们用比喻
的修辞方式，称这种水为"瀑布"。"瀑布"的修辞就是对这

[1]　［日］佐藤信夫：《修辞感觉》，肖书文译，50页，重庆，重庆大学出版社，2012。
[2]　同上书，55页。
[3]　同上书，50页。

种水的一个"造型"。以后看到这种水,我们就可以认识它,说这是瀑布。认识就是从修辞开始的,修辞就是给事物的"造型"活动。那么,如果要表达对某一个瀑布比如庐山瀑布的认识,总不能说庐山瀑布是庐山瀑布,而要用语言给它造型。李白的诗"日照香炉生紫烟,遥看瀑布挂前川。飞流直下三千尺,疑是银河落九天",就是用比喻、夸张的修辞手法,给了庐山瀑布三个造型:紫烟、三千尺的飞流、落九天的银河。正是这些修辞,才让我们对庐山瀑布产生了认识。写到这里,笔者想到另一个事例。著名古文字学家、考古学家、山西人张颔先生曾说,对于晋祠之西的悬瓮山,通常的解释是,山腹有巨石如瓮形,所以如此为山命名。但张先生认为,悬瓮不应是对山形的比喻,而应是对山上流出来的瀑布的比喻。从高处落下的大水也有几个等级,比较小的是"瓢泼",再大些的则是"倾盆",更大的则是"悬瓮"。瓢、盆、瓮,都是盛水的容器,一个比一个大,倒出来的水也一个比一个多。张先生的这个解释是很有趣、很有水平的。我们今天用"瓢泼大雨""倾盆大雨""悬瓮山"这些词语来表达这些雨、这座山,已经成为知识,但这些却起源于修辞。因此,选择修辞的活动,并不单纯是一种写作技巧,而是一种认识活动、思维活动。

正是出于对修辞功能的这种新发现,佐藤信夫赞赏心理学家波多野完治的一段话并称之为"极其少见的正确意见",这段话是:"发现某一比喻就意味着发现从未被发现的两件事情之间情感上的一致,从而向全社会的思维方式引入一种新的看法。修饰不是单纯的技巧。……选择好几个措辞中的一个,意味着选择好几种思维方式中的一种。文章修饰的创造就是新的思维方式的创造。"[1]

[1] 〔日〕佐藤信夫:《修辞感觉》,肖书文译,42页,重庆,重庆大学出版社,2012。

那么，修辞的这种"发现性认识的造型功能"，是如何实现的呢？换言之，我们是如何发现、如何认识、如何造型的呢？回答是，靠感觉。

修辞就是对感觉的不断表达。当已有的词语不足以表达某种感觉时，那就尝试寻找新的词语。人的感觉极为丰富，只有用修辞把人的感觉表达出来，才能形成人的生活世界。修辞越丰富，生活世界就越多彩。从这个意义上说，修辞活动就是人的创造活动。新的修辞，就是为生活世界提供新的发现，为新的生活世界造型。这就是佐藤信夫的思路。肖书文教授这样评价佐藤信夫："他为激活日本人的语言感觉而开拓了一个通往发现性思考的视点，但同时又致力于为这种语言感觉找到更高层次的哲学依据。[……] 在他看来，修辞学不仅仅是个口头表达的问题，而且涉及到人的素质问题，归根到底是语言本身的创造性结构问题。[……] 佐藤信夫在《修辞感觉》中，[……] 有一条内在的逻辑线索贯穿于其中，这条逻辑线索就是'感觉'。"[1]

佐藤信夫对修辞格的列举和论述，和黑川雅之对设计修辞法关键词的列举和论述，方式是非常相似的，即都是从（对语言／物的）感觉出发，用感觉之网打捞概念。

在《修辞感觉》中，佐藤信夫阐述了其中最主要的修辞格，这些修辞格也是修辞学家历来关注的通常的修辞格，即直喻、隐喻、换喻、提喻、夸张、列叙、缓叙。而在《修辞认识》中，他立足于自己对语言的直接感觉，从西方古典文献中发现了八个修辞格，分别是：默说或中断、踌躇、转喻或侧写、对比、反义互饰和悖论、讽喻、反讽、暗示引用。这些修辞格人们关注的不多，佐藤信夫却从中发现了人类语言的哲学本质。当然，

[1] ［日］佐藤信夫:《修辞感觉》,肖书文译,5页,重庆,重庆大学出版社,2012。

这八个修辞格的发现，只是个路标，并不是完结。正如肖书文教授所说："由于感觉的细腻性和无限可能性，这些层次和辞格也是可以无限增加的，所以这是一个开放的体系。佐藤无意于将所有层次的辞格一网打尽，他所列举的八个辞格只不过是一种提示，即指示我们可以沿着这一方向去探索语言本身的无限可能性。"[1]

再看黑川雅之，他在《设计修辞法》里列举了 50 个设计修辞法关键词，分别是：模糊，破灭，无序，偶然性，戏法，数学形态，两性兼有，素材感觉，身体感觉，记忆与梦想，生命体的触觉，恋物情结，手心的感觉，自然的模仿，灯光，转换，内涵丰富的极简主义，负创作，逆光，黑丝豆腐，原型，环境与物，素材的记忆，椭圆，球的碎片，性的记号，折叠，家具化，影，墙壁与梁柱，卍字，飘忽，From IN，螺旋，虚无，此处和彼处，风格，堆叠，构造，阴茎的黄金比，杂物，群落，颠倒，力量的视觉化，气场与间隙，特殊与普遍，圆环，土间、地面和家具，反转，内与外。这些词语纷然杂陈，有些是我们通用的设计思维概念如原型、风格、构造等，但大部分关键词都很难归类，诸多概念放在一起，像一个杂货铺。不过，每个概念都浸透在黑川雅之的感觉中，有他独特的体会和阐释。比如常见的"原型"概念，他的解释就和通常的不同："原型这一修辞法强调的是被创造的感觉，并不是单纯地指代设计者去创造某物。即，保留工具原有的存在状态，抛去刻意创造而任由事物的形态自生，从而将事物的形态朝着某一存在形式进行引导。"[2] 顺便说一下，黑川雅之的文字中常常会用不同的词语反复解释同一个概念，看起来意思有些重叠，但这恰恰表明

[1] ［日］佐藤信夫：《修辞认识》，肖书文译，4页，重庆，重庆大学出版社，2013。
[2] ［日］黑川雅之：《设计修辞法》，张钰译，76页，石家庄，河北美术出版社，2014。

他在不断地尝试描述他的感觉，总有一种描述——或者几种描述的综合——能让我们理解他的感觉。比如，接着上面对"原型"的解释，他继续说："在探寻事物应有的存在形式时，我们需要与事物本身对话。在除去事物冗余部分的同时，我们又希望能够留下些什么。也就是说，设计使我们去创造一些东西，但又会让我们不停地回首事物原本的样子。"[1] 这样，我们就大体上理解了他的"原型"强调的"被创造的感觉"：设计师当然是在创造，但应当是在"被创造"——被"事物原本的样子"驱使着去创造，即"除去事物冗余的部分"，留下"原本的样子"，这也就是"任由事物的形态自生"。如果不是这样"被创造"，而是"去创造某物"，那就成了"刻意创造"，是应该抛去的。笔者在论述标志的数学美时，曾说到："当标志最终完成时，给人的感觉是，仿佛这个图形原本就存在的，只是隐藏在大自然的深处，如今被设计师发现了！经历了千锤万凿，却达到浑然天成，这是标志设计令人着迷的境界。"[2] 这和黑川雅之对"原型"的感觉应该是一致的。总之，黑川雅之的 50 个设计修辞法关键词，是跟着感觉走的，黑川雅之也没有一网打尽所有的关键词，由于感觉的无限丰富和开放，事实上也不可能一网打尽。他的这些关键词可以给我们提示，让我们跟着它们去感觉，或者说，它们激活我们的感觉，让我们用自己的感觉去发现更多的设计修辞法。日本著名作家村上春树有句话叫"我屏息凝神，打磨感觉"[3]。说得真好。其实，作家也好，设计师也好，最重要的修炼就是打磨感觉。佐藤信夫、黑川雅之、村上春树（按年龄排列），都是打磨感觉的高手。

如果修辞激起受众不适应的感觉怎么办？这对佐藤信夫和

[1]　[日]黑川雅之:《设计修辞法》，张钰译，76页，石家庄，河北美术出版社，2014。
[2]　参看拙著:《标志设计文化论》，113页，北京，清华大学出版社，2011。
[3]　[日]村上春树:《爱吃沙拉的狮子》，施小炜译，86页，海口，南海出版公司，2015。

黑川雅之来说，根本不是需要解决的问题，而恰恰是他们努力追求的效果。

佐藤信夫说："本来修辞就是为了寻求一种似乎稍微违反常识的作文规则的表现而发生的，有时甚至是带有违背语法的野心而出现的。这就是以打破极其无聊的平凡的表达方式（换言之，正常的表达方式）的框架而使对方出其不意的一种技术，是发送信息者使接受信息者感到吃惊的战术。"[1]

黑川雅之的说法是："有时候，辜负人们心中的期待也会唤起人们内心的感动。这就是戏法。所谓创造，其意就在于推翻人们内心里的既有观念。而从无到有的过程则是人们打碎自己内心的某一想法。而戏法则恰恰是通过破坏人们的想法，用出其不意等方式，打破人们内心既有的概念，同时让人们感受到创造所带来的感动。事实上，从一定意义上来说，设计也是一种戏法。"[2]戏法，是他的设计修辞法关键词之一。

修辞是"说谎"和"欺骗"吗？是的。佐藤信夫和黑川雅之不约而同地承认这一点。两人在"仔细想"后，都讲出了深刻的道理，为修辞的这一本质进行辩护。

佐藤信夫说："仔细想想，我们常年都处于不夹杂些微近乎谎言的虚假就无法说话的状态中。这完全不是说你和我想说谎，只是由于语言，我们常常不得不说了点小谎。一个词用的过大还是过小，过强或过弱，我们不是常常心中没底吗？[……]试想起来，所谓比喻，就是处理这种多半由于过大或过小而难以处理的语言的一种措施。作为辞格，夸张法也是处理语言的固有虚假性的策略之一。"[3]

黑川雅之说："仔细想来，我们的日常生活中也存在着许

[1]　［日］佐藤信夫：《修辞感觉》，肖书文译，5页，重庆，重庆大学出版社，2012。
[2]　［日］黑川雅之：《设计修辞法》，张钰译，45页，石家庄，河北美术出版社，2014。
[3]　［日］佐藤信夫：《修辞感觉》，肖书文译，152页，重庆，重庆大学出版社，2012。

多'骗局'。比如，女人化妆、穿着漂亮的衣服打扮自己；通过设计技巧，使得室内房间看起来更加宽敞；用设计或其他方法使自己的身高变得更高；等等。设计往往表达的不是事物客观真实的一面，就像欺诈师一样，也需要对原来的事物进行加工、创新。"[1]

两人的见解如出一辙。不过，佐藤信夫作为修辞哲学家，讲出了更进一步的道理："更本质的理由则是语言的本性包含着虚假，而且，所谓语言，'原本就是可以扯谎的东西'。这也是语言或符号的重要定义之一。自然的事实不是不说谎，而是说不了谎。"[2]

这样的道理，对那些认为修辞是巧言令色、要为真实世界而设计的人来说，不啻为警醒之言。

佐藤信夫说："不想方设法就办不成事情，这正是语言的一个宿命。"[3] 所谓语言的"想方设法"，就是运用修辞。同样，不想方设法就办不成事情，也是设计的一个宿命。设计就是在想方设法，设计修辞就是设计的宿命。更彻底地说，不想方设法就办不成事情，这正是人的一个宿命。人是会说（谎）话的动物，人是会制造、使用和携带工具的动物，[4] 人是会设计的动物，一句话，人是会修辞的动物。

黑川雅之说："'表现的东西'与'被表现的东西'之间，有着一条鸿沟。而这也正是表现的趣味所在。"[5] 他的设计修辞法，就是在想方设法为这条鸿沟架起桥梁。

[1] ［日］黑川雅之：《设计修辞法》，张钰译，45页，石家庄，河北美术出版社，2014。

[2] ［日］佐藤信夫：《修辞感觉》，肖书文译，237页，重庆，重庆大学出版社，2012。

[3] 同上书，38页。

[4] 人的定义通常表述为"人是能制造、使用工具的动物"，哲学家邓晓芒先生把这一定义补充完善为："人是能制造、使用和携带工具的人。"见邓晓芒：《哲学起步》，22页，北京，商务印书馆，2017。

[5] ［日］黑川雅之：《设计修辞法》，张钰译，157页，石家庄，河北美术出版社，2014。

　　佐藤信夫所讲的修辞感觉，当然是立足于对语言的感觉。这种语言感觉的机制是，用语言表达（作者的）感觉，用语言激活（读者的）感觉。语言给感觉赋形，这就是语言感觉的创造性所在。肖书文教授说："佐藤信夫在他的修辞学理论中开辟了一条立足于语言感觉的创造性去发现一切认识活动和审美活动的隐秘根源的独特道路。"[1] 可以说，黑川雅之就走在这条路上，或者说，他俩走到一块儿了。

　　对此，可以说佐藤信夫早有预感。他对于修辞学向语言之外的其他领域的扩展应用，是抱有向往的。他说："在语言表现世界中，修辞似乎常常是起着戏弄语法这一规则体系的作用，但我预感到并妄想着在不具有明确的语法规则的语言以外的符号表现世界中，倒是作为可代替语法的、沉默的规则体系而起作用的，其实正是修辞的机制。"[2]

　　如果把"语言"拓展为"语言和物"，佐藤信夫的修辞学思想就变成黑川雅之的设计修辞法了。用"语言和物"表达（创作者的）感觉，用"语言和物"激活（受众的）感觉。甚至，语言和物，在黑川雅之那里几乎是等价的，他说"小说和诗歌与物的设计相同，也是语言形成的作品"[3]，他把"物"理解为"全身感知的语言"[4]，真是一语道破设计修辞法的玄机。他的 50 个设计修辞概念，既是对物的感觉的表达尝试，也是对语言的感觉的表达尝试。这里说"尝试"，并不是说黑川雅之的修辞概念不成熟，而是说修辞就是一种"尝试"，品尝一个感觉，试着去表达。说"尝试"还是温和了，应该说是"冒险""突围"，才更能表达佐藤信夫设计修辞活动的精髓。

[1]　［日］佐藤信夫：《修辞感觉》，肖书文译，11 页，重庆，重庆大学出版社，2012。

[2]　同上书，第 35 页。

[3]　［日］黑川雅之：《设计修辞法》，张钰译，29 页，石家庄，河北美术出版社，2014。

[4]　同上书，29 页。

实际上，佐藤信夫的这一理论，不仅对我们理解黑川雅之有用，而且对理解日本其他设计师乃至日本设计文化的总体特征，也是极为有用的。一位日本修辞哲学家的修辞观，与日本设计师的设计修辞观相一致，即使后者不是受前者的影响，仅是二者表现出的共性，也足以让我们勾勒出日本设计修辞观的某种轮廓。如果说，布坎南的设计修辞理论表征了西方设计修辞观，黑川雅之的设计修辞法表征了日本设计修辞观。这对我们反思中国的设计修辞观，将是很有意义的。

总之，"设计修辞"其实就是设计，但添加一个"修辞"是有意义的，它为设计学打开了修辞学的视野，使设计学能够把修辞学园地里的丰富果实变为自己的营养。而对修辞学来说，亚里士多德心目中的修辞学、诗学概念适用于一切人为事物的初衷终于实现了。

同语言学的修辞一样，设计修辞也是"感觉的造型"，这真是说到设计师心坎上了。深化、锐化感觉，是设计师每天都要进行的训练。设计师的同理心就是感觉的较量中形成起来的，在同理心基础上才能形成设计实践的"道德律"。一个忠实于人性感觉的设计师，才是一个有道德的设计师。

第三节　设计实践的"道德律"

一个设计师，如果真正想做到"为人而设计"，首先要做的，就是培养同理心。全球著名的创新设计咨询公司 IDEO 和斯坦福大学设计学院（D.School）总结的设计思维"五阶段"中，第一阶段就是培养同理心。实际上，同理心也是设计伦理的起步阶段。

本书第五章中已经用马丁·布伯的"我－你"关系思想来阐述同理心，以便为精神交互体验设计诸方法奠基。本节将进一步解释"我－你"关系思想的微妙之处，然后看看同理心是如何从这个根基上生长出来，并结出其果实即设计实践的"道德律"的。

一、同理心的根基："我－你"关系

同理心，不是一种处世技巧，而是对世界的情感关系，这个关系就是马丁·布伯所说的"我－你"关系。关系不对，再多的技巧也无济于事。

我、你、它（包括他、她），这三个人称代词，我们天天都在用。但布伯揭示出一个我们不曾注意的道理，就是说"你"时和说"它"时，"我"对世界的态度是不一样的，因而"我"面对的世界也是不一样的。相应地，"我"也是不一样的。

说"你"时，"我"是带着情感的，"我"面对的世界是需要"我"全力以赴去爱的"你"，"我"和"你"处于联系之中。"我"和世界的关系是"我－你"关系。

说"它"时，"我"是不带情感的。"它"与我无关。即使有关，也不是情感联系，而只是对象关系。"它"只是"我"认识、利用的一个个对象。用布伯的话说就是，"它"是"及物动词的囚徒"。"我"的动作可以施加于"它"，不必考虑"它"的感受。

概括地说，同理心是"我"与"你"的共情，而"它"则不在共情范围内。但要讲清楚这一点，并不容易。

同理心是"我"与"你"的共情。

在日常生活中，交流的双方用"你"来彼此称呼对方，用

"它（他、她）"来指称彼此之外的其他人或物。这是我们熟悉的人称用法。

"你"就是出现在"我"面前和"我"交流的"人"，即使是用电话、微信、QQ等现代的实时交互方式交流时，"你"仍然以声音、图像、文字等形式出现在"我"面前。甚至传统的书信交流，虽然写信和读信的时间有很长间隔，但也是"见字如面""如晤"。写信时，收信人的"你"就出现在面前；读信时，写信人的"你"也出现在面前了。这是我们都能理解的。

但细想一下，就会发现，不仅是"你"出现在"我"面前和"我"交流时，我才说"你"，而且是，当我说"你"时，你才站到"我"面前和"我"交流。也就是说，"我"用"你"的称呼把"你"唤到了"我"面前，和"我"交流。

很多饱含情感的诗歌，都喜欢用第二人称，都是"我"对"你"的倾诉。

可以说，要从语言现象中理解"我－你"关系，诗歌是一个很好的入口。

比如歌曲《走过咖啡屋》，歌里唱道：

> 每次走过这间咖啡屋
> 忍不住慢下了脚步
> 你我初次相识在这里
> 揭开了相悦的序幕
> 今天你不再是座上客
> 我也就恢复了孤独
> …… ……

咖啡屋里已经没有了当初的恋人，但"我"说"你"时，恋人出现在"我"面前了，听着"我"的倾诉。在"我"对"你"

的倾诉中，"我和你"的世界再度出现，咖啡屋变成了"你"的一部分，或者说，变成了"我和你"的世界的一部分。

徐志摩的诗《哀曼殊斐儿》，用"你"把曼殊斐儿复活在"我"的面前：

> 我与你虽仅一度相见——
> 但那二十分不死的时间！
> 谁能信你那仙姿灵态，
> 竟已朝露似的永别人间？
> ……　……

更微妙的是，当"我"说"你"时，"我"就把"我"面前的世界人格化了。即便在"我"面前的不是一个人，而是一棵树、一座山、一条河，"我"都用对人的态度以"你"相待。

比如舒婷的诗《致橡树》，通篇都是"我"对"你"说的话，把人格赋予橡树，甚至"我"也愿做一株木棉。在精神的交流中，人和树没有任何隔阂：

> 我如果爱你——
> 绝不像攀援的凌霄花
> 借你的高枝炫耀自己；
> 我如果爱你——
> 绝不学痴情的鸟儿
> 为绿荫重复单调的歌曲；
> ……　……

又如歌曲《长江之歌》，用的也是第二人称，称长江为"你"：

你从雪山走来，

春潮是你的风采；

你向东海奔去，

惊涛是你的气概。

······ ······

而当"我"用"它（他、她）"时，"它（他、她）"就不在"我"面前了，不处于和"我"面对面的交流中了。这不仅是说使用第三人称的场合——指称交流双方之外的"它者"，而且是说，即使出现在"我"面前，"我"对"它（他、她）"也视而不见，漠然置之，无动于衷。当然，也有看"它"的时候，但对"它"的"看"，不是接受性的看，而是利用性的看，用布伯的话说就是："监视而不是凝视"[1]。生活中，即便是我们口中用"你"称呼对方，心中用的也可能是"它（他、她）"。我们用第二人称来敷衍面对面的交际，但心里并不投入情感，实质上是视对方为"它（他、她）"了。

当然，另一种情形也存在，就是当我们口头用"它（他、她）"的时候，心中用的可能是"你"，这时，我们就会从当前的对话里走神，走到和心中的"你"的交流中。

耐人寻味的是，"你"只有一个，而"它（他、她）"却有很多个。

当"我"说"你"的时候，只能面对着一个"你"；当"我"说"它（他、她）"的时候，却可以有很多"它（他、她）"。这些众多的"它（他、她）"并不与我面对面，所以可以有很多。语言现象中第二人称单数只有一个，而第三人称单数却有三个，也表明了这一点。

[1] ［德］马丁·布伯:《我和你》,杨俊杰译,42页,杭州,浙江人民出版社,2017。

若有人问，"我"可以面对很多人，一个一个地对其说"你"，但实际上，当"我"逐个说"你"的时候，只能注视一个"你"，其余的"你"就都变成"他（她）"了，不在"我"眼前了。"我"眼前的世界就只能是一个"你"。

这就是布伯所说的："我站在一个人面前，这个人就是我的'你'，我像这人说了基本词'我－你'，这人就不是众多事物里的又一个事物，也不是由事物组成。这人不是某一个'他'或'她'，不挨着另一个'他'或'她'，不是时空世界网络的一个小节点；这人不是某个性质可以经验和描述，不是一群七零八碎的有名头的属性。这人是'你'，没有邻居，没有空隙，覆盖了天空。并非什么都没有只有这个人，而是：其他所有东西都活在他的光里。"[1] 这段话颇为深奥，但可以凭着我们用心说"你"时的那种体验去理解。"你"是一个整体，是"我"面对的唯一的世界，因此不是众多事物中的一个事物。既然是整体，就不能拆分，就不能说是由其他事物组成，一旦将"你"拆分成七零八碎的事物，一旦分门别类地研究"你"的属性，"你"就不存在了。这就是"你"的整体性和唯一性。因此，"你"才"没有邻居，没有空隙，覆盖了天空"。而"他"就不一样了，"他"可以有很多，"他"旁边可以有另一个"他"，一个挨着另一个，每个"他"都是众多事物中的一个，都是时空世界网络的一个小节点，增一个不多，减一个不少，组成了一个多样化或者说碎片化的世界。这样的世界，"我"根本追逐不过来，"我"也因此变得支离破碎，筋疲力尽。

那么，"我"的世界只是一个"你"时，会不会就变成一个单调、空虚、乏味的世界了呢？恰恰不是，而是所有事物都活在"你"的光里，"你"的光照亮了所有事物。在"你"的

[1]　［德］马丁·布伯：《我和你》，杨俊杰译，9页，杭州，浙江人民出版社，2017。

光里，所有的事物熠熠生辉；在所有事物里，"我"都看到了"你"迷人的光泽。用布伯的话说就是："在每个疆域，我们透过每个出现在我们眼前的东西都看到了永恒的'你'的衣摆，我们从每个东西里都感到永恒的'你'在飘动，我们所说的每个'你'都是在说永恒的'你'，每个疆域各有各的方式。"[1]我们对着眼前的每一样事物说"你"，并不是说有很多个"你"，而就是指同一个"你"。千江有水千江月，每一个春江花月夜的美景，折射的都是同一个月亮的光华。这就是世界在"你"里的统一——当"我"说出"你"的时候，碎片的世界变成整体的"你"。

布伯是宗教哲学家，他对"我－你"关系的深刻阐发，提示人们要在用全部生命对世界说"你"的过程中，看到永恒的"你"。对于没有宗教感的人来说，这种永恒的"你"很难用自己的体验去理解。好在还有爱情。我们可以通过爱情的体验来理解"我－你"关系。恋爱中的人，都把对方视为亲密的"你"、唯一的"你"、神圣的"你"，视为整个世界，所谓"我的世界写了你"。而整个世界也在恋人的光里显现出它的可爱。这是一个有恋人的美好世界，准确地说，这是一个因恋人而美好起来的世界。"我－你"关系的本质是纯粹的爱，人世间的各种类型的爱如爱情、母爱、友爱等，都是对纯粹的爱的分有，或者说是纯粹的爱的特例。"我－你"关系是爱的原型，现实中的各种爱，都具有"我－你"关系。

当我们把对方视为"你"时，"我"和"你"就不是物理的相遇，而是精神的相遇，爱就产生了，同理心也就产生了。我不能把"你"作为物质对象进行观察、分析、加工、利用、支配等操作活动（一旦这样做，"你"就变成"他"了），而

[1]［德］马丁·布伯：《我和你》，杨俊杰译，7页，杭州，浙江人民出版社，2017。

必须尊敬"你"的人格，与"你"进行对等的精神交流。对"你"的处境，"我"感同身受，"我"处在和"你"的精神共鸣中："因为爱着你的爱，因为梦着你的梦，所以悲伤着你的悲伤，幸福着你的幸福。"[1] 这就是具有真正的同理心了。

如此说来，培养同理心并不难，只要把对方视为"你"就行了。然而，问题是，把对方视为"你"太难了。为了维持我们的生活，我们常常需要把他人和世界视为"它"，视为满足我们需求的"对象"[2]，伐木工人是不能怀着《致橡树》的情感来砍树的；磨刀霍霍向猪羊时，心里不能说宰了"你"，只能说宰了"它"，否则下不了手（商家"宰客"亦是如此）；士兵勇猛杀敌时，必须把敌人视为现身的"他"，而不是眼前的"你"，甚至要视为"它"（敌人不是"人"，而是豺狼、禽兽、妖魔鬼怪等一切非人的东西），否则，一旦视敌为"你"，就会唤起同理心，这仗就没法打了。人类的生存竞争中，需要遗忘、取消这个整体的、唯一的"你"，而将其分解为无数的"他"，从而各个击破、物尽其用，使自己活下来。

所以布伯说"爱是一个'我'为一个'你'尽责任"，"怀有爱的人全一样……只要能够并且敢于做这件可怕的事情：爱人们"[3]。通常我们以为爱最容易、其实爱最难，爱是一件"可怕的事情"，爱需要勇气并且伴随着牺牲。

日本设计师岩仓信弥曾用母亲为孩子做饭团子的例子，说明设计师应该如何做设计："母亲为孩子做饭团子时，食材大多是现成的。她熟知孩子的好恶，甚至连手的大小、嘴的大小、吃法也全都了如指掌。……一边想着孩子吃东西时的状况和喜

[1]　歌曲《牵手》,苏芮演唱,李子恒作曲填词。这首歌在20世纪90年代非常流行,感人至深。很多人把它理解为爱情歌曲,虽然不错,但歌中的"你"似更像永恒之"你"。

[2]　就连谈恋爱,以前普遍的说法也叫"找对象"。

[3]　[德]马丁·布伯:《我和你》,杨俊杰译,16页,杭州,浙江人民出版社,2017。

悦的表情，一边全神贯注地捏饭团子，它既不软也不硬。……
可以说母亲就是杰出的设计师。"[1] 母亲对孩子的爱，表现为
强烈的同理心，她能感觉到孩子的感觉。设计师也应当学习这
种爱。我们生活中有三种类型的母亲。第一种是不问孩子，
不管孩子爱不爱吃，反正饭做好了，爱吃不吃，不吃就是"挑
食"，再说，饿了就会吃的；第二种是问孩子想吃什么，就做
什么，如果做好了，孩子发现不好吃，就怪孩子自己的选择有
误；第三种就是岩仓信弥所说的母亲类型，虽然不问孩子的意
见，但一做出来就是孩子喜欢的。可以说，这三种类型的母亲
也是三种类型的设计师。第一种设计师缺乏同理心，对用户漠
不关心；第二种设计师试图想有同理心，但只依赖用户的意见，
缺少自己的感觉；第三种设计师具有同理心，不问用户需要什
么，设计出来的就是用户想要的。在前两种设计师心中，用户
都是"他"，只有在第三种设计师心中，用户才是"你"。

二、同理心的生长：感觉的较量

"我－你"关系是同理心的根基。有了这个根基，同理心
才能生长。之所以说生长，是因为同理心并不是一个定型了的
东西，一旦有了就一劳永逸地有了；而是一个不断深刻化、敏
锐化的过程，一个不断寻找人性之光的过程。这个过程，就是
培养对真善美的感觉能力并使这种能力日益提高的过程。如果
我们不培养这种感觉能力，即便我们和他人、和世界建立"我－
你"关系，"我"和"我"眼中的"你"也都是单调的，"我"
既看不出"你"的光，也无法发出自己的光。如果"我"和"你"

[1]　［日］岩仓信弥:《本田的造型设计哲学》，郑振勇译，131页，北京，东方出版社，
2013。

无法交相辉映,彼此的共鸣也就很微弱。因此说,同理心的生长,必然伴随着感觉的较量。"我"磨炼"我"的感觉,表达"我"的感觉,把"我"感觉到的世界展现出来,等待"你"的回答,盼望"你"的理解和共鸣。这正如黑川雅之所说:"作品的目的不是传达,而是'告白和提问'。"[1]

1. 与他人之"你"的感觉较量

在日常的意义上,同理心是用来了解他人的。我们要感觉他人的感觉,首先是把他人从第三人称变成第二人称,把对方视为"你"。"你"出现在"我"面前,"我"来感觉"你"的感觉。可是,"我"不是"你","我"如何感觉"你"的感觉呢?"我"只能把自己的感觉用作品(语言、文字、声音、图像、实物等)表达出来,向"你"发出邀请,期待"你"的反应。

如果能产生共鸣,那很好,"我"和"你"的感觉一致了,"我"就可以确认感觉到"你"的感觉了。

如果没有共鸣,那很遗憾。这或许是"我"的感觉没有"你"的感觉敏锐,"我"感觉到的东西对"你"而言太平庸了,引不起你的"感觉";也或许是"我"的感觉比"你"的敏锐,感觉到了"你"尚未感觉到的东西,使你感到茫然。前一种情况下,"我"需要深化"我"的感觉,以追得上"你"的感觉;后一种情况下,"我"需要对自己的感觉抱有信心并耐心地等待"你"的感觉跟上来。

艺术史、设计史上,那些开风气之先的天才人物,一开始往往总是寂寞的,甚至终生都寂寞。他们超越了他们的时代,他们感觉到的东西,要到几十年后、上百年后,人们才开始感

[1] [日]黑川雅之:《设计修辞法》,张钰译,26页,石家庄,河北美术出版社,2014。

觉到。他们的同理心越过漫长的时光，在后人那里得到了确认。

同理心固然渴望共时性的效果，但往往需要历时性的较量。人的感觉、感觉的人性，是在和人化世界打交道的过程中逐步发展起来的。尽管人们有能感受音乐的耳朵、能感受形式美的眼睛，但并不是所有人都能同时听懂、看懂。知音在当下遇到，是个人的幸运；而在未来遇到，则是人性的幸运。人的五官感觉、精神感觉越发展，人的本质或者说人性就展示得越丰富、越深入。

黑川雅之说："除了艺术以外，设计也是一个需要挖掘人类本质的领域，沉默和逃避都是行不通的。"[1] 设计师似乎不能像艺术家那样期待未来的欣赏者，而必须追求当下的认可，否则作品不能变成现实，不能获得市场。但实际上，设计师的感觉越超出当下，就越需要耐心；设计师同理心越强烈，越得有坚定的信心。

靳埭强先生曾提到他 1971 年设计的壬子年鼠年邮票，当时曾遭到公众、传媒的批评，"当年超前大众品位的设计，现在事隔四十多年，好评多于批判，创新带给设计师压力，但具有前瞻性的创作实在具有其价值"[2]。靳先生对作品的信心和对受众的耐心，表现出优秀设计师所具有的"同理心"。

2021 年 3 月，原研哉先生为小米公司设计的新 logo 发布后，引起了设计圈内外的普遍关注和广泛议论。觉得好的人不少，觉得一般的人也不少。一些人觉得这个 logo 没什么出奇，花200 万元的设计费不值；一些人则说，原研哉一个团队设计了 3年，200 万元的设计费利润并不多；也有人说，这相当于小米公司借助原研哉的知名度做一次广告营销，很合算；也有人认为

[1]　[日]黑川雅之：《设计修辞法》，张钰译，89 页，石家庄，河北美术出版社，2014。
[2]　靳埭强：《视觉传达设计实践》，46 页，北京，北京大学出版社，2015。

logo 本身一般，但原研哉的设计文案写得好，应该向原研哉学习写文案。但我们不妨抛开小米，抛开原研哉，抛开设计费、抛开文案，试着凝视这个 logo，问自己能不能感觉到这个 logo 中所要表达的"生命感"，这种"生命感"到底是什么感觉。《包装 & 设计》主编蒋素霞女士就这次小米 logo 升级一事采访原研哉先生时问道："您希望在小米用户的家里，或者在人们使用小米产品或享用小米相关服务的场景中，如何具体体现新 logo 的'Alive'（生命感）？可否举例说明？"原研哉先生回答得很简洁："尽管还举不出实例，但我相信当人们每每接触到小米的新 logo 时，一定会慢慢真切地感受到那种生命感。"[1]

　　这个回答是真正具有同理心的设计师所能作出的最好回答。原研哉先生寄希望于人们亲自去反复感觉，他坚信自己的感觉终将获得共鸣，同时他也预料到人们不一定能立刻感觉到，要有耐心等待人们"慢慢真切地感受到那种生命感"。笔者的一位研究设计理论的朋友说："我就感觉不到，可能与我粗糙有关。"笔者回答："原研哉有信心再等你 100 年。"朋友又道："下次再变为方的，棱角分明，智性且有态度。"笔者复答："一旦有生命了，就不想回到方盒子了。"朋友再道："方久必圆，圆久必方，万物互补，生生不息。也许就是生命感的理解。"笔者觉得这虽然也是一种理解，但小米新 logo 形态中的生命感，并不是针对原来的方形变为现在的"正方圆"（笔者姑且用这个矛盾的词来称呼这个形态，它在数学上被称为"超级椭圆"，但这个概念不容易直观理解。原研哉先生说"这个形态在正圆与正方形之间具有良好的均衡性"[2]。）的这一变化过程而说的，而是说这个新形态本身传达出的生命感，是其"清晰的视

[1]　独家专访《原研哉：关于小米新 logo 及设计背后的故事》，包装与设计微信公众号，https://mp.weixin.qq.com/s/u5HlF-1UszPCWa5EMMKexw，2021-06-20。

[2]　同上。

觉力结构"让人直观感觉到的东西。可以说，在和原研哉的感觉较量中，大部分人暂时都输了。

设计师不仅与用户进行感觉较量，设计师之间也在进行感觉较量。田中一光参与了 1964 年东京奥运会的会徽和海报设计，但最终选用的是龟仓雄策的设计方案。田中一光对此说道："奥运会的海报之所以选择龟仓来设计，是因为他具有深远的洞察力。设计不只包括图形和色彩，还有与社会之间的联动以及个人思想的表达。对造型的灵感可能年轻人更胜一筹，但在洞察和判断力上则必须依赖经验。而能够将这两者完美结合起来的，就是四五十岁的阶段，龟仓的海报正是这一时期发表的。"[1] 他认为在造型的灵感上年轻人更胜一筹，但是将"造型的灵感"与"洞察和判断力"（这是一种更深的感觉）完美结合起来的，就是四五十岁的阶段。那时田中一光 34 岁，而龟仓雄策 49 岁。龟仓雄策的这个设计，赢得同时代和后来人的共鸣，直到佐野研二郎为 2020 年东京奥运会设计会徽时，还在向龟仓雄策致敬。虽然佐野研二郎设计的会徽方案在 2016 年 4 月发布后，被认为与比利时设计师 Olivier Debie 在 2013 年为比利时列日剧院设计的标志过于相似而被更换，但他对龟仓雄策所传达的感觉是心领神会的。

设计师同理心成长的过程，就是在和他人之"你"的感觉较量中提升包括设计师在内的人们的感觉力、逐渐扩大人群共鸣范围的过程。但这只是问题的表层面。感觉的较量，不仅仅是和他人之"你"的较量，更深层次的感觉较量，发生在与自我之"你"之间。这才是更为持久的较量。

[1]　［日］田中一光:《田中一光自传：与设计一起前行》, 朱悦玮译, 131 页, 北京, 北京时代华文书局, 2017。

2. 与自我之"你"的感觉较量

在我们想体验、理解他人的感觉时，首先自己要有相应的感觉。

人们常说，设计师要从用户的角度去思考问题。但这句话可以有两种理解。

通常的理解是：设计师要运用从用户那里得到的信息进行思考，在表达时不要用"我觉得……""我认为……"这类太"自我"的句式，而应该用"用户觉得……""用户认为……"这类用户视角的句式。

另一种理解，也是更深层次的理解则是：设计师把自己当作用户去思考，"我觉得"就是"用户觉得"，"我认为"就是"用户认为"。这种含义好像就有些离谱了。但仔细想想，每一个用户虽然都是设计师面前的"你"，但在表达自己的感觉和判断时用的人称也是"我"，为什么设计师的"我"就应该放弃，而用户的"我"就要重视呢？设计师没有"我"，如何理解用户的"我"呢？同理心是将心比心，设计师都没有"我"了，如何能说"我的心里只装着用户，唯独没有我自己"这种逻辑上根本不通的高尚话语呢？更别提如何去做了。

所以，设计师同理心的隐秘结构是："我"用"我"的感觉去理解、呼唤、激活用户的感觉。"我"的感觉之敏锐程度、丰富程度，决定了"我"对用户感觉的理解程度或激活限度。一个优秀的设计师，在和用户进行感觉的较量时，首先是和自我进行感觉的较量。

我们的感觉是变化着的。从前没有感觉到的东西，现在感觉到了；从前很浅的感觉，现在变深了；甚至从前感觉是对的东西，现在感觉到它不对了。"少年不识愁滋味""觉今是而昨非"，说的就是这种现象。当然，也有相反的情形：从前有的感觉，现在没有了；从前强烈的感觉，现在平淡了。

同理心就是"我"要感觉到"你"的感觉。这个"你"，首先是"我"把自己当作对象时，"我"就变成的那个"你"。我们和自己对话，就是把自己当作"你"来对话。就设计师而言，方案的构思和深化，草图的绘制与修改，就是设计师在和自己进行感觉的较量。设计师的"强迫症"，很多情况下是因为事情没有达到自己的感觉。

著名设计师陆智昌先生说他进行书籍设计时，"每本书稿我都会从头到尾看三到五遍，每个标点每个字地看和调"[1]。著名作家韩石山先生也有同样意思的说法："可以说作品里的每一个字，都在我手心里攥过，每个句子，都是我亲手捋顺的。"[2]

黑川雅之把"物"理解为"全身感觉的语言"[3]，就是说，物是一种语言，我们用全身去感觉物，就能听到物的语言。不仅如此，他甚至说"存在本身就具有感觉"，"当事物将存在本身所具有的感觉全部传达给人类之后，如果人类内心对此产生了情感，那事物的存在才算真正开始"[4]。这当然可以视为对哲学家贝克莱的著名观点"存在就是被感知"的复述。但也有一些区别，贝克莱只把事物视为"可感物"[5]，其存在离不开（人的）感觉。黑川雅之则把事物视为有感觉的存在，而且事物要把自己的感觉传达给人类。这就带有日本文化中的"物哀"审美意识特点了。黑川雅之对感觉的双重重视（既重视人的感觉、又重视物的感觉），实际上表明设计师在与自己的感觉进行较量。笔者曾说黑川雅之的《设计修辞法》中所列的

[1] 陆智昌谈书籍设计+人生哲思+生活+态度，AD110网，https://www.ad110.com/life/show.asp?id=2296，2012-03-02。

[2] 韩石山：《越陷越深：我的传记写作》，载《文学自由谈》，2021(1)，40页。

[3] ［日］黑川雅之：《设计修辞法》，张钰译，29页，石家庄，河北美术出版社，2014。

[4] 同上书，51页。

[5] 邓晓芒、赵林：《西方哲学史》，2版，169页，北京，高等教育出版社，2014。

50个概念，每个概念都浸透在黑川雅之的感觉中，有他独特的体会和阐释。我们阅读日本设计书籍，有时不免惊叹，日本设计师对物的感觉，达到了细致入微的程度！这固然与民族性的审美意识相关，但一般来说，感觉的细腻，是世界上一切优秀艺术家、设计师的共同特点。

设计师需要不断训练自己的感觉，防止感觉的迟钝，保持感觉的敏锐，拓展感觉的疆域。如果说，与用户的感觉较量是外在的较量，需要的是耐心，那么，这种自我感觉的较量则是内在的较量，它发生在设计师的心灵之中，需要的则是勇气——自我否定、自我更新的勇气。

但耐心也好，勇气也好，它们的底色都是信心。人的有限性决定了人的感觉也是有限的，人和人之间的感觉差异充其量也是五十步笑百步，但人还是对感觉的无限深入抱有信心。这种信心就是：与永恒之"你"的感觉较量。

这才是更为惊心动魄的较量。

3. 与永恒之"你"的感觉较量

永恒之"你"，可以在哲学的意义上理解，比如黑格尔的"绝对精神"、胡塞尔的"先验自我"；也可以在科学、道德、艺术的意义上理解，如真、善、美。永恒之"你"是无限的、永远达不到的理想。由于达不到，又舍不得放弃，只能信仰。有了信仰，我们才能在此岸的世俗生活中看到永恒之"你"，用布伯的话说就是"我们透过每个出现在我们眼前的东西都看到了永恒的'你'的衣摆"[1]，"通过抚摸每一个'你'，我们就可以接触到永恒生命的气息"[2]。本来，庄子的话"吾生

[1] ［德］马丁·布伯:《我和你》,杨俊杰译,7页,杭州,浙江人民出版社,2017。
[2] 同上书,67页。

也有涯，而知也无涯，以有涯逐无涯，殆矣！"足以让我们心安理得地"躺平"，但永恒之"你"的衣摆又诱惑着我们把有限的生命投入到无限的追求中。

在和每一个"你"打交道的过程中，我们都在感觉那个永恒的"你"。我们用永恒的"你"来衡量每一个有限的"你"，包括我们把自我视为对象的"你"。我们追求真善美，训练感觉去发现真善美。但我们知道，我们感觉到的真善美远远不够，因为我们对真善美的感觉能力还远远不够。

"我"和"你"的感觉较量，就是怀着渴慕之情向永恒之"你"的无限靠近，但又永远无法到达。"我"想感觉到向"你"的靠近，"我"想感觉这种靠近"你"的感觉，甚至"我"想感觉"你"的感觉。

和永恒的"你"进行感觉较量，就是同理心的成长之路——借助于和永恒之"你"的共鸣，"我"有信心和现实中的每一个有限的"你"产生共鸣。

当然，与永恒的"你"进行感觉较量，"我"必然是"输"的，甚至最后"输"掉自己有限的生命。但"我"是心甘情愿地"输"的，因而可以说，同时"我"也"赢"了："我"赢得了和永恒的"你"一次次面对面的机会，赢得了被永恒的"你"照亮的生命。

这种既是输又是赢、既怀着怕又怀着爱的感觉，就是包括艺术家、设计师在内的一切创造者的日常感觉。

我国研究日本文学的学者肖书文教授在分析日本文学中的"物哀"审美现象时指出："在日本人的审美意识中，瞬间即逝的东西、永不再来的当下才是美的极致，无常就是常，瞬间就是永恒。为了这美好的一瞬间，人可以献出一切，甚至牺牲生命也在所不惜。"[1]黑川雅之在一本书里也有类似的有简

[1]　肖书文：《樱园沉思：从夏目漱石到村上春树》，24页，北京，中央编译出版社，2017。

练概括："日本人不会为正确的事情而死,却心甘情愿为美而死。"[1]在另一本书里又有实例的描述:"武士切腹是因为对美有所追求。作家三岛由纪夫自杀是为了寻求美。茶道宗师千利休也说过美是一种可怕的东西。即使说我们所有人都是为了追寻美而生也不为过。因为美就是我们追求的和谐,就是我们渴望的快乐,所以也就存在为了美而搭上性命的人。为了爱情而牺牲、冒险……这给人带来的感动我想是一样的。"[2]

这样说来,当我们欣赏日本设计之美的时候,可能对其背后的审美动力还很陌生,他们居然"不会为正确的事情而死,却心甘情愿为美而死"!

在我们的文化中,为正确的事情而死,是值得称道的。为了真理、为了道德,多少仁人志士,杀身成仁,舍生取义,慷慨赴死,从容就义,令后世景仰。哪怕是为生活物资而死,如"人为财死,鸟为食亡",也可以理解。但如果说是为美而死,就觉得大可不必,不值得。不仅得不到褒扬,甚至被当作反面教材。

应该说,真善美这三者作为人类精神生活的三个维度,都是值得为之献身的。为美献身,和为真、善献身一样,都是极其壮丽的人生事业。特别是美,它直接诉诸人的感觉。美学的原意就是感性之学。科学家会用美来评价一个数学公式,对道德我们也忍不住用美来评价,称之为美德。真善美分别对应人的认知、意志、情感能力,虽然不能互相取代,但三者要落实到人的感觉,恐怕都要通过美的通道。

在与永恒之"你"的感觉较量中,设计师"为人而设计"的理想才显示出它的崇高:为把人的现有状态变得更理想而设

[1] 〔日〕黑川雅之:《设计修辞法》,张钰译,22页,石家庄,河北美术出版社,2014。
[2] 〔日〕黑川雅之:《素材与身体》,吴俊伸译,3页,北京,中信出版社,2021。

计。设计师不仅要理解个别的人，也要理解普遍的人；不仅要理解现实的人，也要理解理想的人。只有面对永恒的"你"进行不断的操练，设计师才能具有超越一时一地一族群的同理心，从而意识到设计实践的"道德律"。这是同理心结出的果实。

三、同理心的果实：设计实践的"道德律"

有了同理心，就可以谈论道德了。"己所不欲，勿施于人"这一伦理金规则就是运用同理心的结果。设计师怎样判断自己的设计行为是道德的？这是设计伦理的一个基础问题。

从设计的历史和现实来看，这个问题的答案是变化着的。比如，装饰反映了人类对美的追求，当然是道德的，但阿道夫·路斯却提出"装饰即罪恶"观点，认为在现代设计中，装饰是不必要的虚伪造作，且浪费人力物力，是不道德的；柯布西耶怀着为普通人设计住宅的道德感提出"住宅是居住的机器"[1]，却被人批评说："你在毁灭个性！"[2] 不同时代、不同角度对设计进行的道德评价，可能不尽相同甚至截然不同。那么设计师该如何行动呢？

实际上，设计师经常面临的道德困惑，是当自己的感觉和客户的感觉不一致时该怎么办的问题：不听客户的，觉得有歉疚感，没有做到"以客户为中心"；听客户的，又会有委屈感，觉得被客户限制了。有没有一条基本的道德准则，使设计师在设计实践中遇到各种具体的道德困惑时能够作出判断呢？笔者认为，我们可以从同理心引出设计的"道德律"。这也可以说是对康德的"道德律"表达式的模仿，或者说康德"道德律"

[1]　[法]勒·柯布西耶：《走向新建筑》，陈志华译，91页，北京，商务印书馆，2016。
[2]　周博：《现代设计伦理思想史》，56页，北京，北京大学出版社，2013。

在设计实践中的应用。

1. 康德"道德律"的启发

康德认为，在我们每个人的心中都有一条"道德律"，它是纯粹实践理性的"绝对命令"，按照它来行动就是道德的。这条道德律表述如下："你要仅仅按照你同时也能够愿意它成为一条普遍法则的那个准则去行动。"[1] 你要判断你的行为是否道德，不要问别人，问自己就知道了。简单地说就是，你按照你的准则行动时，是不是也能够愿意别人都按照你的这个准则行动，如果你能够愿意，那你的行动就是道德的。比如，撒谎是不道德的，如何知道这一点？我们一问自己就知道了，我愿意人人都撒谎吗？不愿意。如果人人都撒谎，就没人相信我撒的谎了，我撒谎也就没用了。又如，偷盗肯定是不道德的，如何知道这一点，我们也一问自己就知道了，我愿意人人都偷盗吗？不愿意。如果人人都偷盗，我的财产也不安全了。当然，这些简单例子，套在"道德律"的抽象形式中，有助于我们理解这个形式。但"道德律"的真正价值在于，它给了我们在实践中运用自己理性的勇气，使我们判断自己的行为是否道德时，可以将各种外在的因素置之度外，不受它们的羁绊，只根据内心的这条规律做判断，或者说，只服从内心发出的这条"绝对命令"。这意义就大了。即使别人认为是道德的，而你用"道德律"衡量出是不道德的，那也不要去做；反之，即使别人认为是不道德的，而你用"道德律"衡量出是道德的，那就可以去做。"道德律"是新道德取代旧道德的驱动力。孟子的"虽千万人，吾往矣"，就体现出一种道德的勇气。只要经得起"道德律"的衡量，一个人就可以"走自己的路，让别人去说吧！"

[1] 康德:《道德形而上学奠基》,杨飞云译,邓晓芒校,52页,北京,人民出版社,2013。

对于设计师而言，当然可以套用康德发现的"道德律"对自己的设计行为作判断。你愿意你在设计实践中所遵守的准则成为普遍的法则吗？如果愿意，你就这样去设计，那肯定是道德的。设计实践的"道德律"就可以这样表述："你要仅仅按照你同时也能够愿意它成为一条普遍法则的那个准则去设计。"

只不过，这样的套用，仅仅是把"行动"替换成"设计"，还有些抽象。接下来看看能不能再具体一点。

2. 罗伯托·维甘提的启发

意大利学者罗伯托·维甘提（Roberto Verganti）说："我们需要从我们的假设出发，从我们希望人们会喜爱什么出发……这与单纯的'我们喜爱什么'不同，我们在设想客户会喜爱什么。这也与单纯的'客户喜爱什么'不同，而是从我们希望他们会喜爱什么出发。"[1]

通常人们觉得设计师应该把自己的喜好放一边，而以客户的喜好为中心，满足客户的喜爱才是道德的。但维甘提的观点不同于这种日常看法。

维甘提不是强调"客户喜爱什么"，而是强调"设计师希望客户喜爱什么"。客户喜爱不喜爱，设计师并不能确定。"客户喜爱"只是设计师的"假设"。有了这个假设，设计才能开始。而"假设""希望"，虽然是设计师的一厢情愿，但却是发自其内心的真实愿望。设计师首先是喜爱它的，这是设计师能够假设别人喜爱它的唯一证据。

"同理心"使设计师意识到；自己喜爱的，也可能引起别

[1] ［意］罗伯托·维甘提：《意义创新：另辟蹊径，创造爆款产品》，吴振阳译，108页，北京，人民邮电出版社，2018。

人的喜爱，虽然也可能别人不喜爱。"道德律"则使设计师意识到：能够愿意自己的准则成为普遍法则，就是道德的，因此也只要问自己喜爱的东西是否能够愿意被人普遍喜爱，就知道能不能设计这个东西了。根据自己的喜爱来假设客户的喜爱，希望客户也喜爱，这是设计师内心深处发出的命令。

这样，在康德的"道德律"基础上，结合维甘提的观点，我们就可以对设计实践的"道德律"作出表述了。

3. 设计实践的"道德律"表述

设计实践的"道德律"可以这样表述：要仅仅按照你喜爱并且希望别人也喜爱这一准则来设计。

其中，"希望"一词是不能漏掉的。如果变成"要仅仅按照你喜爱并且别人也喜爱这一准则来设计"，那似乎是更道德了，但却不能实行。因为，设计师的内心，不能要求和断定别人也喜爱，只能对别人的喜爱抱有希望。从这个希望出发，就是道德的了。

这一"道德律"隐藏在设计师心中，在设计实践中时时起作用。遵守它时，设计师的内心是平安的、充实的，即使外界的非议也不能动摇这种平安和充实；而违反它时，设计师的内心是苦恼的、空虚的，即使外界的赞扬也不能补偿这种苦恼和空虚。很多设计师抱着"只要客户喜爱就行，我无所谓"的态度做设计，觉得这就是"以客户为中心"。其实是不道德的。他内心的"道德律"会时时提示他这一点。靳埭强先生20世纪90年代末在无锡轻工大学（现江南大学）的一次演讲中，就说到"平面设计师不能拿着色谱请用户选择颜色"，这表面上是尊重用户，实质上是失职。设计师应该用专业能力为用户提供方案，设计师必须把自己满意的方案提供给用户。

设计师应按自己的感觉来，把自己喜欢的给客户；自己不

喜欢的，就不要寄希望于客户喜欢。这个简单的道理，就是设计实践的"道德律"所要求的。

那么，设计师自己喜欢的，就一定是好的吗？换言之，设计师的感觉，就一定是准确的吗？回答是，不一定。正因为如此，设计师要不断地和永恒的"你"进行感觉的较量，以挖掘自己的感觉潜力，提升自己的感觉能力，这个较量永无止境。而在每一个当下，设计师也只能根据自己现有的感觉做判断，这是诚实的，也是道德的。或许，将来他（她）会发现当初的感觉是多么浅薄，但不能否认，当初的感觉是他真实的感觉。如果设计师回避、关闭自己的感觉，以外在的教条来代替自己的感觉，这样作出的判断，即使终生无悔，也只是一种坚持了一辈子的虚伪，因为他不曾真正感觉过。

总之，同理心就是设计师对人性的感觉能力。人是有限的，但人性的指向却是无限长阔高深的。设计师通过和世界建立"我—你"关系，在与他人之"你"、自我之"你"、永恒之"你"的感觉较量中，不断深化和丰富自己的感觉能力，把自己感觉到的美好事物不断创造出来，为唤醒、激发、提升人类的幸福感作贡献。在这一过程中，设计师会意识到心中的设计准则，那就是："要仅仅按照你喜爱并且希望别人也喜爱这一准则来设计。"这条"道德律"，虽然现实中不一定能做到，但可以用它来衡量设计实践的道德程度，增加设计探索的勇气和信心。

第七章

现象学方法对设计思维的深化
及对设计教育的启发

目前，设计思维的话题引起人们的广泛兴趣。设计思维这个词，和它的前缀"设计"一词有着相同的命运，那就是，即使不被理解，也能令人喜爱。一个能触动人们心弦、引起人们共鸣和喜爱的词，一定表征了人性中的某种美好东西。人们直观地觉得，设计是个好事，设计思维是一种好的思维。

有一个很普遍但也很空泛的观点是："从本质上说，设计思维是一种解决问题的创新方法。"[1] 按这种理解，人们生活中解决问题的新方法太多了，都能称之为设计思维了。比如，新瓶可以装旧酒，换汤也可以不换药；商贩为了缺斤短两占便宜，也可以在电子秤上使点新招；甚至连在牛奶中非法添加三聚氰胺以解决检测时蛋白质含量不足的问题，也算得上是"设计思维"了。事实上，这些都不是设计思维。

比较有深度的观点则是英国皇家艺术学院教授布鲁斯·阿

[1] ［美］迈克尔·G.卢克斯、K.斯科特·斯旺、阿比·格里芬:《设计思维：PDMA新产品开发精髓及实践》，马新馨译，师津锦审校，1页，北京，电子工业出版社，2018。

彻（Bruce Archer）所说的"设计：一种目标导向的问题解决活动"[1]。设计是解决问题，但设计是按照"目标导向"解决问题。那么，设计是按照什么样的"目标导向"解决问题呢？这才是理解设计思维的关键所在。

即使把前述两种观点合并成一句话"设计思维是目标导向的解决问题的创新方法"，我们大脑中也似乎无法把设计思维与工程思维、管理思维区分开来，无法对设计思维产生一个直观的理解。要做到直观理解，就涉及现象学的方法。

第一节　现象学方法对设计思维的深化

现象学方法的基本要求是"面对事情本身"。所谓"面对事情本身"就是直接去看事物显现给我们的那个样子。这说来容易，其实很难。因为我们大多数情况下，往往并不去看事情本身，而是用已有的观念代替了直接的看。即使直接看到了事情本身，我们也不敢如实地描述它，而是要用已有的观念来修正它。安徒生童话《皇帝的新装》里，大家明明都看到了事情本身——那件新装根本不存在，却都在睁眼说瞎话。只有那个小孩，他看到皇帝在盛大的游行中裸奔，直接说出："他没有穿衣服！"我们读这个童话时，觉得那些成年人很可笑。但实际上，我们和他们区别不大。我们往往并不能做到"面对事情本身"。因为我们已经有了很多的观念，懂了很多的道理，不

[1]　李砚祖主编:《外国设计艺术经典论著选读》上册，61页，北京，清华大学出版社，2006。

能像小孩子那样用单纯的心灵和眼睛去直接地看了。这导致我们往往看不到，即使看到了也不说；即使说，也不说我们所看到的。邓晓芒先生说："胡塞尔的想法是内在直观的，有点像小孩的直观。"[1] 要想体验胡塞尔现象学的直观，我们可以回味自己童年时的心灵和眼光，并在成人的阶段恢复它们。实际上，我们每个人身上都有根除不掉的童年眼光，只是被成人世界的观念所压抑着，摆不到台面上，只能偷偷使用。现象学就是要为这种眼光的正当性做辩护。

当然，现象学的直观并不等同于儿童的直观。儿童的直观主要是"肉眼的直观"，属于感性直观。而现象学直观不仅包括肉眼直观，而且包括"心眼"直观，即理性直观，要在现象中直观到本质，这种直观也叫"本质直观"。为了达到本质直观，现象学要求人们悬置已有的观念，把它们放到括号里存而不论，这时候剩下的，就是你直接看到的东西。这就是"现象学的还原"。通俗地说，把与事情本身无关的东西放一边，还原到事情本身。那么，在面对事情本身时，如何看到其本质？胡塞尔提出"想象力的自由变更"。人们面对自己直观到的事情，自由地想象它的各种可能性，在它的各种可能的变化中看到了不变的东西，那就是事情的本质。通过想象力的自由变更，建立起事物的本质系统，它是一个可能世界，是一切现实世界的根据。东京大学教授横山祯德这样评价日本首位获得诺贝尔奖的理论物理学家汤川秀树的思维方式："汤川老师凭借自己的直觉对看不到的部分进行了超越理论的构想，并在理论上提出这种现象可能会在自然界发生。"[2] 这种思维方式就属于现象学的思维方式，他直观到了那个可能世界，因此，现实世界

[1]　邓晓芒：《西方哲学探赜：邓晓芒自选集》，自序，3 页，上海，上海文艺出版社，2014。

[2]　［日］横山祯德：《如何思考：东京大学思维素养访谈集》，逸宁译，184 页，北京，人民邮电出版社，2017。

就有了那个可能性。

运用现象学方法，可以帮助我们在现象中直观到本质，在现实性中看到可能性，极大地促进我们对事物的理解。在本章中，我们尝试用现象学方法来直观设计、设计思维、设计教育中的那些概念、观念，并对其本质作出描述。

一、"design"和"设计"含义的本质直观

design，设计，这两个词到底是什么意思？迄今为止，似无定论。很多设计类书籍、论文中对 design 和设计下定义时，在引用词典的解释后，往往觉得不够，还要再介绍很多学者对设计的理解。这是因为，design 一词经历了含义的演变，而"设计"这个词，有研究者注意到，"在 1979 年版的《辞海》里竟然没有出现单独的'设计'词条"。[1] 由于 design 一词在汉语中找不到合适的词来翻译，曾有人建议音译为"迪扎因"。由于日本人将 design 翻译为"设计"，我们也就采用了这个译名，觉得它和我们传统中对"设 - 计"的理解也能挂上钩。不过，如果认为 design 和设计的含义非常一致，就低估了日本人当初遇到 design 一词时的翻译困难，他们曾试过"意匠""图案""设计"等译名，后来又觉得"设计"其实也不恰当，索性音译为デザイン。可见，design 并不是那么容易翻译的。虽然我们今天已经习惯了"设计"这个词，正如西方人也对 design 一词耳熟能详，但对它们含义的探究，一直是设计学研究中的基本问题。人们通常从语言发生学的角度阐释"design"的形成，这固然是必要的，但我们还需要从语言现象中理解 design 的本质，

[1]　尹定邦、邵宏：《设计学概论》，修订本，1 页，长沙，湖南科学技术出版社，2010。

这就需要运用现象学的"本质直观"了。

1. design 含义的本质直观：善的目的及其可视化表达

design 这个词之所以难译，就在于它既是目的，又是目的的显现。换言之，design 既是意图，也是图画。主体的目的，通过客体的形象显现出来，就是 design。把握住这一点，对于围绕 design 含义的各种解释就能有贯通的理解，而不至于在纷纭的众说中，茫然而无所获。

日本多摩美术大学教授岩仓信弥对 design 的含义及其词源演变做了简明的解释："'design'这个单词，来源出自拉丁语'designare'，其本意是'付诸行动之前，应先考虑其目的（what）和方法（how）'。也就是说，所谓设计，是指'考虑以什么方法来做什么事情的行为'。这个单词传到法国后，分成了两个法语单词'dessein'（计划、意图）和'dessin'（素描、图案），传到意大利后，就演变成了'design'（设计、企划）这个英语单词。据称，开始时它只有'dessein'的含义，进入16 世纪后才增加了'dessin'的含义。"[1]

从这段话中可以看出，design 在其拉丁语源头"designare"那里，本来就兼具目的设定和手段表达这两种含义，而传到法国后，却把这两种含义分开了，表达目的含义的用 dessein，表示手段含义的则用 dessin。传到意大利后，才演变成了 design 这个单词，但开始也只有目的的含义，16 世纪后才增加了手段的含义。至此，design 才恢复到其拉丁语源头 designare 的含义，即既是目的性的计划、意图、设想，也是手段性的素描（速写、草图）、图案。

design 在日本的翻译中也表明了人们兼顾双重含义的努

[1]　［日］岩仓信弥:《本田的造型设计哲学》，郑振勇译，87页，北京，东方出版社，2013。

力。岩仓信弥说："'design'这个英语单词，于明治初期传入日本，译成日语时，采用了引自中国古典的'意匠'。'意'指'心情'，'匠'指技术，可以理解为'精神和技术融为一体''用心使用技能'等。然而，进入明治中期，'意匠'一词在防止模仿的意匠条例影响下，花样和图案的含义被强化，直到'二战'前，这种意识都根深蒂固。'二战'后，为了淡化这种意识，开始使用由片假名拼写的'デザイン'一词。"[1]这就是说，译成"意匠"，兼顾了 design 的目的（意）和手段（匠），但后来，"意匠"的手段含义（花样和图案）得到强化，而目的含义被忽视了。"意匠"就是"图案"，成了人们根深蒂固的理解。为了改变对 design 的这种片面理解，只好用音译的方式将它译成"デザイン"。

　　design 一词的双重含义，不仅导致了翻译的困难（除了日语采用音译和汉语曾经试图采用音译外，俄语也采用了音译），而且也是引起 design 专业或学科属性争论的根源所在。从手段性的含义来看，design 与美术有共同的基础，艺术家转变为设计师更加顺理成章，design 可以归属于艺术学（目前我国的设计学就是这样，甚至为了表明其艺术属性，还出现过"艺术设计""设计艺术"等专业和学科的名称，为解释设计和艺术的这两种组合，费了不少口舌，直到 2011 年"设计学"以一级学科的名称出现，才把"艺术"这个设计的前缀或后缀取消了，当然，设计学仍归属于艺术学门类）；而从目的性的含义来看，design 与战略管理有更多的相同，design 可以归属于管理学。例如，美国的凯斯西储大学，设计系就设在管理学院，设计理论家理查德·布坎南（Richard Buchanan）教授就任教于此。国内著名设计学者辛向阳教授在 2012 年的演讲中曾说"将来

[1]　[日]岩仓信弥:《本田的造型设计哲学》，郑振勇译，87 页，北京，东方出版社，2013。

是设计学院并到商学院,还是商学院并到设计学院,还很难说",很多听众并不明白他为什么会这样说。把设计学院和艺术学院合并,是可以理解的,但把设计学院和商学院合并,却不容易理解。

本书绪论中曾说,在对 design 含义的探究上,真正具有现象学眼光的是赫伯特·西蒙。他说:"凡是以将现存状况改变成更愿意的状况为目的而构想行动方案的人都是在做设计。生产物质性的人工物的智力活动与为病人开药方、为公司制订新销售计划或为国家制订社会福利政策等这些智力活动并无根本不同。"（Everyone designs who devises courses of action aimed at changing existing situations into preferred ones. The intellectual activity that produces material artifacts is no different fundamentally from the one that prescribes remedies for a sick patient or the one that devises a new sale plan for a company or a social welfare policy for a state.）[1] 这段话在国内设计学的书籍中也常被引用,但往往只引用前一句,而不连带着引用后一句。因为,只引用"凡是以将现存状况改变成更愿意的状况为目的而构想行动方案的人都是在做设计"这句话,对艺术学背景下的设计研究者和设计师来说,是完全可以认同的。而一旦把后一句即"生产物质性的人工物的智力活动与为病人开药方、为公司制订新销售计划或为国家制订社会福利政策等这些智力活动并无根本不同"也引用了,就会把医生、企业家、政府政策制定者都纳入设计师行列了,这是"艺术类"设计师所不能理解的。但西蒙之所以在第一句后再说出第二句,就是为了提醒人们,只要具有"将现存状况改变为更愿意的状况"这个目的,创造物质性的人工物

[1]　Herbert A. Simon. *The Sciences of the Artificial* (Third Edition). London: The MIT Press, 1996.111.

和非物质性的人工物（药方、政策等）的活动都属于设计。

因此说，西蒙直观到了 design 的本质：人们为达到使现状变得更好这一目的而进行的创造性活动。这就为人们打破原有的专业界限，而直接面对 design 本身提供了可能性。用现象学术语讲，就是"悬置"专业，还原出 design 的本质，这是 design 的"可能世界"。今天，人们之所以能在普遍意义上谈论设计思维，而不需要区分是平面设计思维、产品设计思维，环境设计思维（这是传统的按照设计对象划分的设计领域），也不需要区分是服务设计思维、体验设计思维还是交互设计思维（这是新出现的按照主体关系划分的设计领域），就是因为设计有其普遍的本质，不因为具体专业和角度不同而失效。当然，如果能把医生的诊断活动、企业和政府的管理活动也纳入设计活动，也运用设计思维，那就真正实现了西蒙所说的"design"——人工科学（The Sciences of the Artificial）。但这样一来，人类的所有"为达到使现状变得更好这一目的而进行的创造性活动"都带有了 design 的属性，design 就不再是一个专业、一门学科。你想把 Design 局限在某一个学科，它马上就跳到别的学科了，你想给它搞一个"专业"的理论体系，它马上就牵扯出人类的所有知识。因此，从本质上看，design 天生具有在人类一切知识中蹦来蹦去的本性。因此，理查德·布坎南才把"设计思维"称为"调皮的问题"（wicked problem）[1]。国外一些研究者也发现"设计无学科"。[2]

最需要注意的是，西蒙对 design 本质所含的"目的"描述

[1] "wicked problem"目前的中文翻译有"诡异的问题""棘手的问题""邪恶的问题""抗解的问题"等，笔者觉得这些译文让人心情沉重，对设计产生苦恼甚至害怕，好像设计是幽灵。不如取 wicked 的"调皮、恶作剧"词义，将"wicked problem"译为"调皮的问题"，让人感觉轻松和有趣。

[2] Craig Bremner, Paul Rodgers. Design Without Discipline. *Design Issues*, 2013, 29(3): 4-13.

中的道德维度。一般来说，人的有意识的行为都是有目的的，不论做好事还是做坏事。但 design 的目的，是使现状变成更好、人们更愿意要的状况。这种目的是指向现实的改善和人的自由的。西蒙所举的例子，如为病人开药方，为公司制订新销售计划，为国家制订社会福利政策，都是促进现实变好的行为。我们可以从中直观到，对"善"的追求是 design 的应有之义。

生活中，我们一想到"设计"，就会直观到：它是一种朝着好的方向改善我们生活的活动，是一种"善"的活动。杭间先生有一本书叫《设计的善意》，书名恰巧道出了设计必然包含的道德性。

当然，这只是现代意义上的"设计"。在汉语的传统语境中，"设计"却不是一种"善"的活动。

2. 传统汉语中"设计"含义的本质：目的的非道德性和隐蔽性

将 design 译为汉语词"设计"，是从日本开始的。前文所述的岩仓信弥教授，在介绍 design 的日译过程后，补充说："顺便说一下，中国现在称 design 为'设计'，令人吃惊的是，它竟然是来自日本的外来语。"[1]

国内学者诸葛铠先生对 design 的日语、俄语、汉语翻译做过认真考证，他说"由于 design 汉译的困难，又鉴于日、苏的经验，80 年代有人在论文中首创了音译汉语'迪扎因'，得到了一些学术圈内人士的肯定"，他自己"也在《从图案到'迪扎因'——Design 汉译刍议》一文（《图案》1988 年 3 月）中，主张使用 design 的音译外来语，但终究没有得到多数同行的认可"[2]。

[1]　[日]岩仓信弥：《本田的造型设计哲学》，郑振勇译，87 页，北京，东方出版社，2013。

[2]　诸葛铠：《设计艺术学十讲》，9 页，济南，山东画报出版社，2006。

从日本外来语引入的"设计"和传统汉语中的"设计"，它们的含义有什么区别呢？

我们知道，汉语中很早就出现的"设计"，是一个动宾结构的组合："设－计"，其含义是"设下计谋"。三十六计，每一个"计"都是这个意义上的"设计"。国内设计领域的学者也追溯过汉语中"设计"的原有含义。朱铭、荆雷在其所著的《设计史》中说"一部《三国演义》，提到设计用计的就有十七个回目，脍炙人口的空城计，在中国几乎是家喻户晓，其余如连环计、美人计、苦肉计、计中计，等等，举不胜举"，"就军事科学而言，古人对'设计'一词绝不陌生"[1]。李砚祖教授在其所著的《造物之美：产品设计的艺术与文化》中认为："'design'与汉语原有词汇'设计'在本质上是一致的。"[2]而张宪荣教授等在其编著的《工业设计理念与方法：现代设计学基础》中则注意到："在汉语中，设计一词如用于精神性时往往具有贬义。"[3]这就直指设计一词的要害了。可以说，中国传统语境中的这些"设计"，也的确是有目的的计划、设想，但其目的是隐藏着的、不能公开的，一旦公开，"计"就行不通了。因此，这种"计"常常被称为"诡计"，"设计"就是在搞阴谋。一些人"设计"，另一些人"中计"。设计的一方固然获得了利益，中计的一方却遭到了损失。而 design 中的目的，却是公开的，而且还要用视觉手段清晰地展现出来，让人能明明白白地看到。正因为是公开的，人人可见的，design 就具有了普遍性，能够为一切人所共享。因此，design 无论是物

[1] 朱铭、荆雷：《设计史》，4页，济南，山东美术出版社，1996。

[2] 李砚祖：《造物之美：产品设计的艺术与文化》，51页，北京，中国人民大学出版社，2000。

[3] 张宪荣、陈麦、张萱：《工业设计理念与方法：现代设计学基础》，2版，1页，北京，北京理工大学出版社，2005。

质性的还是精神性的，都不具有贬义。这可以说是中国传统语境中的"设计"与西方语境中的 design 之间的本质区别。

今天，尽管传统汉语的"设计"原意已经淡化了，汉语词典中的"设计"也已经按 design 的含义做了新解释，"设计"和"design"可以完全对应了，但"设计"的原意所代表的思维模式在一些中国设计师的意识中还潜在着，他们把设计思维当成诡计思维，这就与 design 截然相反了。

总的来说，设计（design）这个词的含义，就是设定善的目的并使其可视化。广义的善是真善美的统一，是"完善"。设计追求的就是这种"完善"，它表征着人类的自由。可以说，设计思维就是指向"人的自由"的目的思维。

二、设计思维的本质直观：指向"人的自由"的目的思维

设计的魅力，其根源在于它表征着人的自由。"人人都是潜在的设计师"，设计是自由的目的和自由的手段的同一。

在设计思维研究方面，全球著名的创新设计咨询公司 IDEO 和斯坦福大学设计学院（D.School）所总结的设计思维"五阶段"理论，有广泛影响。这五个阶段包括：同理心（Empathise）、问题定义（Define）、概念形成（Ideate）、原型（Prototype）、测试（Test）。有人说它就像一个菜谱，但每个人按它炒出来的菜，味道却不一样。确实，很多人是把设计思维当作操作规范来理解的，以为按照这个步骤操作，就是运用设计思维了。但最后很可能发现，照着这菜谱做，达不到预期效果，不仅炒出的菜味道不一样，甚至根本就炒不出什么菜。其原因在于，设计思维不同于工程思维，它并不是一套外在的步骤和规范，而是设计师内在的自由想象力。如果设计师缺乏对自由的理解、体验和追求，就根本无法领会设计思维。运用现象学的本质直

观，我们可以还原出设计思维"五阶段"中渗透着的自由。

1. 设计思维中的"同理心"（Empathise）：基于设计师的自由体验

Empathise 一般被翻译为同理心、移情、共情、同情、共鸣等。在设计思维"五阶段"中被列为第一阶段。设计师要运用同理心来理解用户，体会用户的情绪、情感。

但这个步骤常常遭到误解和误用，以为要取消自我，才能体会别人。设计师们挖空心思去探寻用户的心思，却不去体验自己的心思。在缘木求鱼式的辛苦中，还滋生出一种道德优越感："我的心里装着用户，唯独没有我自己。"设计师以为，凭借他的"无我"，就可以"不掺杂个人情感"地体会到用户的情感，就可以"无私"地为用户的需求着想。殊不知，用户也是一个个的"我"，用户的情感也只能是以"我"这个第一人称来体验的情感；设计师取消自己的"我"，也就无法体验别人的"我"。胡塞尔现象学，还原到最后，就剩下一个"先验自我"，那是还原不了的"现象学剩余"。我们每个人都有一个自我，一切意识都是"我"的意识，把这个自我取消了，那我们凭什么来体验别人的"我"？那就谈不上同理心了。

因此，真正的同理心，必须是以"我"为前提。设计师是在自己的"我"里面体验到了各种情感，才能理解别人的"我"的各种情感。而设计师如何体验自己的"我"？那就必须诉诸设计师的自由。有个流行的说法是，设计师是戴着镣铐跳舞。其实，我们只要想象一下就知道，带着镣铐根本跳不出好的舞蹈，只不过是在受虐中挣扎而已。很多设计师在这种流俗观点的误导下，主动搜集各种镣铐，包括企业领导的意见、用户的意见，技术部门的意见、营销部门的意见等，戴上这重重镣铐，以为就具有了"同理心"。结果是，创新的步伐迈不开了。为

了"甩锅"，设计师常常把镣铐当成铠甲，来防御"创造力不足"的指责。其实，这种错误的"同理心"甚至连"同情心"也换不来。设计师只能为自己逃避自由、放弃自由而买单。

可以说，设计师的"我"就是设计师的自由。设计师的自由感受，才是设计师作为"我"的感受。在这个基础上，他才能理解别人的"我"的感受。而且，即使别人的"我"还没有这样的感受，仅是设计师的"我"的感受，也体现着别人的"我"的感受的可能性。现象学直观到的本质世界是一个可能世界，每一个"我"的个别性，都是一切"我"的可能性，原则上是一切人都能理解的。这就是现象学所说的"主体间性"，一个主体的感受，在主体之间也能引起共鸣。"主体间性"是同理心的哲学依据，也是设计师凭借自己主体性或者说主观性的自由而为一切人的自由作贡献的秘密所在。

日本电通公司的跨部门创意团队"体验设计工作室"（Experience Design Studio）有个很有深度的观点："尽可能站在消费者的立场上思考问题，因为产品创新不是靠消费者，而是靠你来完成的。"[1] 这就是说，产品如何创新，不能指望从消费者那里得到现成答案（福特汽车的创始人亨利·福特的名言："如果你问顾客想要什么，他们一定回答说想要匹快马。"），而需要设计师把自己当作消费者来寻找答案。如何寻找呢？研究创新理论的意大利学者罗伯托·维甘提（Roberto Verganti）的一段话则道出了方法："我们需要从我们的假设出发，从我们希望人们会喜爱什么出发……这与单纯的'我们喜爱什么'不同，我们在设想客户会喜爱什么。这也与单纯的'客户喜爱

[1]　［日］Experience Design Studio工作室：《体验设计：创意就为改变世界》，赵新利译，8页，北京，中国传媒大学出版社，2015。

什么'不同，而是从我们希望他们会喜爱什么出发。"[1] 这就
把设计师的"以自我为中心"和"以用户为中心"这两种表面
对立的观点在更深层次上统一起来了。罗伯托·维甘提实际上
揭示了设计师思维方式的真相，但这个真相常常让设计师感到
不安。即使设计师看到这个真相，也不敢说出来，担心它说不
通。他（她）需要用另一套"客观""正确"的"以用户为中心"
的话语来陈述设计方案。设计师有了现象学态度（这不一定需
要专门学习现象学，只要敢于按照内心的直观做判断，就已经
是现象学的态度了。）内心的不安可以减少很多。如果设计师
和客户都有现象学态度，那沟通起来就会简单得多。保罗·兰
德和史蒂夫·乔布斯的合作就属于此例。前者是世界著名的平
面设计大师，后者是家喻户晓的苹果公司的天才人物，两人都
是服从自己内心直观判断的创新者，保罗·兰德曾为乔布斯设
计 NeXT 公司的标志，他知道乔布斯是一个"非常难缠的客户"，
"如果他不喜欢某种东西，而你拿给他，他会说'糟透了'。
毫无商量的余地"。但这次合作，保罗·兰德却感到"足够幸
运"。乔布斯看了方案，站了起来，看着保罗·兰德说："我
可以抱抱你吗？"保罗·兰德回忆道："客户与设计师之间的
冲突，就这样完美解决了。"[2] 这堪称设计史上的一段佳话。

关于人的实践活动的个体性与社会性的关系，马克思有过
一段经典论述："甚至当我从事科学之类的活动，亦即当我从
事那种只是在极少的情况下才能直接同别人共同进行的活动的
时候，我也是在从事社会的活动，因为我是作为人而活动的。"[3]

[1] ［意］罗伯托·维甘提：《意义创新：另辟蹊径，创造爆款产品》，吴振阳译，108页，
北京，人民邮电出版社，2018。

[2] ［美］迈克尔·克罗格：《设计是什么：保罗·兰德给年轻人的第一堂课》，朱橙译，
83页，北京，世界图书出版公司，2017。

[3] 马克思：《1844年经济学哲学手稿》，3版，83页，北京，人民出版社，2000。

设计师的活动也是这样，他（她）自由地独自思考、构思、感受时，并不是闭门造车，罔顾他人，而正是作为普遍的人在进行设计活动。这种强烈的"我"的自由感受和表达，就构成设计师的"个性"，反映在作品中，就是原创。一个个设计师的原创作品，就构成设计史的一个个路标，表征着人类体验到的新可能，从而成为人类的共同财富。

2. 设计思维中的"问题定义"（Define）：基于"人的自由"的价值判断

在"问题定义"阶段，并不是一般意义上的发现问题，好像有个客观存在的问题被发现了。现实生活中已经存在的问题，当然可以用设计思维来解决，但用不着去定义。真正需要定义的问题，是在没有问题的情况下创造出的问题。这并非没事找事，而是设计师出于对人类自由的敏感，以自己体验到的人类处境，对现实生活的批判性反思。设计是将现状改变成更好的状况。什么是更好的状况？其终极标准就是人的自由。自由是人的本质，也是每个人所渴望的更好状况的终极依据。设计思维中的"问题定义"，实质上是设计师以"人的自由"为衡量标准，对现状作出的价值判断。

邓晓芒教授对"价值"本质的现象学思考，对我们理解设计思维非常有帮助。他把价值分为手段型价值和目的型价值两类。前者包括技术的价值和工具的价值，后者包括贡献的价值和至善的终极价值。技术的价值、工具的价值、贡献的价值、至善的终极价值，形成一个由低到高的价值系统。技术的价值就是使用价值，"这个价值跟善恶无关，完全是操作性的，可以适合于任何一种目的；而任何一种目的的达成也都少不了它"，"这种价值只是'善于做某事'，包括'善于搞破坏''善于犯罪'。因此，如果不把更高的价值、不把目的价值设定为

前提，技术价值完全可以被视为无价值、甚至反价值的（例如，制造冰毒的技术）"[1]。工具价值是比技术价值高一级的价值，"其本身是针对某个善的目的而设立的价值。它与技术价值很难区分开来，因为在某种意义上，技术本身也是一种有目的的活动，是针对某个目的而对手段的评价。但是有一条标准可以区分它们，就是看这个目的是仅仅适合于自然对象，还是与人类社会相适合。例如，袁隆平的水稻杂交技术当然也有技术价值，但由于它是造福于人类的，所以它具有的善的价值就完全不同于制造冰毒的技术的价值，也不同于制造枪炮的技术价值"[2]。邓晓芒教授把政治经济学上的价值列入工具价值，因为"它所预设的善的目的只是把人当作一种具有肉体需要的存在来看待，而不是当作一种全面发展的自由人格来看待"[3]。贡献的价值则是更高一级的价值，是对完满的人性——至善作出贡献的价值，真、善、美三种价值中的每一种价值都属于贡献的价值，它们超越于功利之上，是人的精神需要，因此不是别的目的的手段，本身就是目的。而最高的价值就是至善的终极价值，这种价值是"一切体现自由的感性活动在历史中的综合"[4]，"所谓至善就是人类一切自由的完满实现。它是我们永远追求而不得的终极目的和终极价值"[5]。

人们希望从"中国制造"发展到"中国设计"，说明设计的层次比制造要高。"制造"是中性词，它是在技术意义上讲的，但"设计"（Design）天然就是褒义词，它是立足于人性完善意义上的。比如，可以说"制造假药"，却不能说"设计

[1]　邓晓芒：《实践唯物论新解：开出现象学之维》，增订本，141页，北京，文津出版社，2019。
[2]　同上。
[3]　同上。
[4]　同上书，146页。
[5]　同上书，144页。

假药"，可以说"制造武器"，却不应说"设计武器"（尽管也有"设计武器"的说法，但其实不妥，快回到中国传统语境中的"设计"了）。

设计思维之所以不同于工程思维，是因为它不满足于技术的价值（如绘图员、美工、工匠层面的技术），也不停留在工具的价值（如设计可以增加商品的附加值），而是追求目的的价值。设计的目的价值指向"至善"这一终极目的。

设计思维也不同于管理思维，管理思维可以是技术思维、工具思维，却不一定是"人的自由"思维，甚至相反，是如何限制人的自由的思维。现在很多学者意识到应当用设计思维介入管理，国外学者还发起了"管理即设计"（Managing as Designing）学术会议 [1]。可以说，只要把人的自由这一终极价值设为管理的目的，管理思维就变成了设计思维。

总之，人们之所以对设计、设计思维抱有期待，希望设计能使现状变得好些，就是因为设计包含了真、善、美以及真善美的源头——自由。通常说设计"以人为本""为人而设计"，实际就表达了设计促进人性完善这一终极目的。

3. 设计思维中的"概念形成"（Ideate）：基于"想象力自由变更"的可能性探究

英文 ideate 是 idea 的动词形式，译为设想、想象、形成概念等。idea 就是柏拉图的"理念""相"，其本义就是"看"，但不是人的肉眼的感性直观，而是心灵之眼的理性直观，"看"到在意识中直接显现出来的东西。现象学也要求人们回到这种直观。idea 在设计领域中常被译为"创意""点子"，它不是

[1] Richard J., Boland Jr., Fred Collopy. *Managing as Designing*. California: Stanford University Press, 2004.

逻辑推理的结果，而就是直观地看出来的。动词 ideate，就是要看出、想象出、形成理念的行动。

在设计思维的"概念形成"阶段，人们常常提到"头脑风暴"（Brainstorming）方法。"头脑风暴"的特点是，任由人们表达想法，对所有的 idea 都不能否定。为什么不能否定？因为是每个人直观到的东西。他看到了、他想到了，这不需要证明，也没法否定。用现象学来说就是具有"自明性""明见性"。他直接看到的东西，你不能说它不对。"头脑风暴"的原理实际上就是现象学方法，让人们将已有的观念悬置起来，不受其束缚，也不要管其他人怎么想，只管把出现在自己在脑海中的东西描述出来。"头脑风暴"所要的，不是证明，而是通过每个人的直观所看到的那个不受现有观念影响的"可能世界"。为了看到可能世界，就需要想象，就要运用现象学所说的"想象力的自由变更"。可以说，"想象力的自由变更"贯穿了设计思维的整个过程，只是在同理心阶段和问题定义阶段，人们还不敢明说它，而到了概念形成阶段，就公开地呼唤它了。那些在前两个阶段不断提醒人们要注意"客观性"的声音，这时候，又都转变成鼓励人们发挥"主观性"的声音了。其实，在现象学看来，主观和客观区分并不像传统的理解那样对立，而是统一在"直观"中。主观是主体间的客观，客观则是客体的主观表达。要想在直观中区分出主观和客观，这只是一种不必要的纠结。

日本设计家黑川雅之说："在设计过程中，我们需要扔掉所有既有概念、成见，而从零开始思考设计对象对于人类的价值。也就是说，我们根据人们的行为、需求而创造新的事物，在追求这个过程中所诞生的便是设计。""在探寻事物应有的

存在形式时，我们需要与事物本身对话。"[1] 他的这种"扔掉所有既有概念、成见"就是现象学所说的"悬置"，他的"与事物本身对话"就是现象学所说的"回到事情本身"。只有悬置成见，才能还原出事情本身。这是设计思维在概念形成阶段的难点所在。让人们扔掉所有的既有概念、成见，从零思考设计对象，这的确很难。

　　当然，在概念形成阶段，还有一些其他的方法，但不管用什么方法，其本质都是让人们切换到现象学的态度，回到事情本身，去直观体验，将意识中显现的概念描述出来。

4. 设计思维中的"原型"（Prototype）：基于"想象力自由变更"的可视化探究

　　在"原型"阶段，要求用最短的时间和成本做出一个初步的解决方案。该阶段是把在概念形成阶段所形成的概念以看得见、摸得着的方式表现出来，即概念的可视化。直观到的概念，属于理性；可视化的形象，则属于感性。毛泽东在《实践论》中说："感觉到了的东西，我们不能立刻理解它；只有理解了的东西，才能深刻地感觉它。"[2] 这句话表达的是人的认识规律，即从感性认识上升到理性认识。而可视化恰恰是要把理性认识到的东西，用感性的方法表达出来，使人们获得感性认识。

　　"原型"就是将概念感性化的快速尝试。因为概念与感性并不是一一对应，一个概念，可以有多种感性形式的表达，哪一种更好，这需要感性的判断。因此，"原型"并不是线性思维的推导，仍然需要借助"想象力自由变更"，想象该用哪一

[1] ［日］黑川雅之：《设计修辞法》，张钰译，76页，石家庄，河北美术出版社，2014。

[2] 毛泽东：《毛泽东选集》，1卷，286页，北京，人民出版社，1991。

种形式表达概念。当形式做出来后，借助感觉，想象又获得了新内容，又可以自由地变更这个形式，或者是修正这个形式，或者是想象出另一种形式。"原型"并非必然性，而是偶然性。因此，它不求现实的完备，只提供一种可能，以激发新的偶然性。正如黑川雅之所说"抛开消极态度，积极投身进偶然之海，人们反而能够触碰更加真实的事物"，"想方设法将设计作为激发偶然的一种方式，从而创造出好的作品"[1]。人们以为到了"原型"阶段，随意性或者说偶然性就逐渐减少了，其实不然。"原型"呼唤新的偶然性。所以要求快，要求低成本。自由的想象力急于触摸想象出来的东西，以便修正和完善想象。

5. 设计思维中的"测试"（Test）：基于"想象力自由变更"的可供性探究

"测试"阶段，是对"原型"进行测试。这个阶段既是设计师对自由想象物的体验，也是邀请其他主体来进行自由体验。其中，可以发现自由的共鸣，也可以发现新的自由。

通常，人们注重可用性测试。这是容易理解的。但可用性的本质在于 Affordance。

Affordance 是美国心理学家詹姆斯·吉布森(James Jerome Gibson) 所创造的概念，是 Afford 的名词化，其意思是事物给人提供的可能性，通常被翻译为可供性、功能可见性、可利用性、预设用途、情境支持等。事物对我们的用途，可以被我们的知觉所直观出来，这个用途，就是 Affordance。诺曼在《设计心理学》中很重视这个概念，他说"物品的预设用途（Affordances）为用户提供了该如何操作的线索。平板是用来推的，旋钮是用

[1] ［日］黑川雅之：《设计修辞法》，张钰译，43页，石家庄，河北美术出版社，2014。

来转的，狭长的方孔是用来插东西的，球是用来抛掷或上下弹跳的。如果物品的预设用途在设计中得到合理利用，用户一看便知如何操作。"[1]日本设计师深泽直人也对 Affordance 有浓厚兴趣和深刻理解，他说："我想 Affordance 的想法和艺术共有的就是'现象'这个部分。直接认知现象的喜悦。"[2]佐佐木正人（东京大学研究生院教育学研究科教授）问他："这些话（指关于 Affordance 的讨论）有触碰到设计的实际面吗？"深泽直人回答："虽然知道有触碰到，却无法证明。若从 Affordance 的一面来看，是非常明确的，然后就可以从两方面来考虑。以往都是待在唯一的世界里，却变成自己可以自由来往某种领域似的。"[3]Affordance 这个词表面上是可利用性、可供性，反映出来的却是人的自由，它是人们自由地和事物打交道的状态。

因此，对"原型"进行"测试"，就是在体验人和"原型"打交道时的自由程度。通常，人们认为，测试结果就是为了验证或者证明"原型"的可行性。这种看法固然不错，但设计师不应满足于这种验证，以为经过了验证，"原型"就是可行的了。事实上，Affordance 是无法彻底验证的，"测试"环节提供的是一种自由体验的情境，设计师所观察的乃是"原型"给人们提供了多大的自由领域，在何种程度上促进了人的自由。设计的原型测试会有结束的时候，但设计师应该意识到，自由的可能性仍然开放着。

[1]　[美]唐纳德·A.诺曼：《设计心理学》，梅琼译，12页，北京，中信出版社，2010。

[2]　[日]后藤武、佐佐木正人、深泽直人：《设计的生态学：新设计教科书》，黄友玫译，57页，桂林，广西师范大学出版社，2016。

[3]　同上书，58页。

第二节 现象学方法对设计教育的启发

现象学方法在对设计思维深化的同时，也就必然对设计教育产生新的启发。

笔者曾说，现象学作为一种专门的哲学学问，普通民众并不关心，也根本不知道那些现象学术语。但人们在生活中，总是不自觉地运用现象学的方法，冒着被流俗观念扼杀的风险，不屈不挠地用内心的眼光来直观事物。现象学就是为这种眼光的正当性做辩护。

一位学生回应说："'现象学就是为这种眼光的正当性做辩护。'我觉得代老师说的这一点，正是现象学令我感动的地方：它相信凡人，并且鼓励凡人相信自己。"

下面，笔者主要从设计判断力、设计表达力、设计创造力这三方面能力的培养来谈现象学方法对设计教育的启发。这些问题也都是笔者在设计教育实践中直观到的问题。

一、设计判断力培养：将现实问题还原为主观体验

在设计教育中，培养学生的"问题意识"，实际上是培养学生用自己的眼光发现问题、定义问题的能力。这种能力笔者称之为"设计判断力"。设计判断力，是综合真善美为一体的判断力。如同艺术欣赏体验那样，一千个观众就有一千个哈姆雷特，对于设计师而言，一千个设计师就有一千个问题。归根结底，设计判断力取决于设计师的主观体验。设计教育，就是要培养学生把现实问题还原为主观体验的能力。

目前，尽管重视"问题意识"，但很多老师和学生都把"问题意识"理解为寻找问题、搜集问题。就像采集植物标本一样，你不去田野里找，就得不到。你没有开展用户调研，也就没有发言权。因此，通常的逻辑是，通过用户调研，发现用户的痛点，然后对应地找到设计的机会点。而用户调研又包括数据采集和调研分析。数据采集方法很多，包括观察法、访谈法、焦点小组法、头脑风暴法等。调研分析方法则包括数据对比、卡片归类、情境分析、用户画像、故事板、可用性测试等。这些调研方法，由于它们具有了客观的"可操作性"，给人一种错觉，以为只要运用这些方法，走完这些流程，设计问题就有了。其实，这种理解，有意无意地遮蔽了设计师主观体验的重要性。著名作家史铁生就对"作家要深入生活"有自己的理解。他虽然在轮椅上，不能像一般作家那样到工厂、农村去"深入生活"，但他并不处于生活之外，仍然在生活之中。他深入到了自己的内心世界，在那里生活。他的那些作品之所以具有打动人心的力量，就是因为他在自己的生活中体验到了人生的秘密，这是人类的"我"在史铁生那里思考的结果。文学艺术创作也好，设计创作也好，只要是创造，就必须倾注个人的主观体验。用个人的主观体验把外在的素材凝聚起来，形成一个"结构"，这就是作品。而如果没有自己的主观体验，再多的素材搜集也只是碎片的堆积。横山祯德说："设计的过程是反复进行假设与对假设进行验证的过程，但是，假设不能根据分析来进行归纳和演绎，而是需要在某一点上进行尝试性构建，诞生'灵感'。"[1]这种"尝试性构建""灵感"，实际上就是设计师在主观体验中形成的判断，即笔者所说的设计判断力。

[1] ［日］横山祯德：《设计思维：东京大学思维素养访谈集•2》，王庆译，XII页，北京，人民邮电出版社，2017。

经常看到学生的课程作业、学位论文中，都有设计调研部分，但其中没有自己的主观体验及建立于其上的设计判断力，而是用统计学的处理方法，"客观地"得出"问题"，作为设计的"合法"依据。很多人明明感觉到这种调研没有实质意义，但还是得花很多时间来完成这个环节，以免被认为"问题"是自己杜撰的。这就是很多设计类学生在课程作业和论文撰写过程中遇到的苦恼。甚至出现这样的调研"潜规则"：即使是自己主观体验到的独特问题，也要尽力把它表述为是从调研得来的问题，才能被认可。如果调研环节薄弱，后面的设计方案就会被认为是空中楼阁。在追求问题的"客观"存在中，忽视了问题的主观构建。精力的浪费是次要，而对设计判断力的扼杀则是灾难性的。这是今天设计教育的悲哀。

而现象学有助于扭转这种局面，它可以激励学生重视自己的体验，用自己的体验衡量现实，得出自己的判断。

正如横山祯德所说，"设计思维，不是归纳，也不是演绎，更不是学问"，而是"需要理论学习之外的'亲身体验'所掌握的技能，需要对假设 - 验证式推理进行反复验证"[1]。

一位研究生对笔者说："大家疯狂网罗国内外提出的'设计方法和工具'，好像在一件作品中塞入了这样那样的工具，或者用这样那样的工具去分析了问题，就更令人信服。我认为既然是回到事情本身，那注意自己的感受应该是没错的！"这真是一个对现象学有领悟的聪明学生。

二、设计表达力培养：重视视觉语言的训练

设计是要将目的可视化，因此，视觉语言的训练是必不可

[1]　［日］横山祯德：《设计思维：东京大学思维素养访谈集・2》，王庆译，XIII 页，北京，人民邮电出版社，2017。

少的。而视觉语言则与美术技能密切相关。这也是我国设计学设立在艺术学门类下的历史原因。

美术类学生更容易上手设计，这不仅是因为他们经过了绘画艺术训练，能够较快地切换到画设计草图和效果图，而且是因为他们在进行绘画学习的过程中，保持和强化了直观能力。这种直观尽管是视觉的直观，但也带动了心灵的直观，使他们习惯于表达自己的感受。

对于艺术直观和现象学直观，胡塞尔这样说："现象学的直观与'纯粹'艺术中的美学直观是相近的。""艺术家为了从世界中获得有关自然和人的'知识'而'观察世界'，他对待世界的态度和现象学家对待世界的态度是相似的。""艺术家与哲学家不同的地方只是在于，前者的目的不是为了论证和在概念中把握这个世界现象的'意义'，而是在于直接地占有这个现象，以便从中为美学的创造性刻画收集丰富的形象和资料。"[1] 学艺术的人，对美更敏感，而美，按照康德的观点，是"诸认识能力的自由协调"，因此也可以解释，为什么学艺术的人对自由更有体验，更向往自由。而对自由的敏感，是设计师最重要的素质。

同时，与文字语言相比，视觉语言是一种跨文化的语言，能促进更普遍的交流。设计师的视觉语言和绘画艺术家的视觉语言一样，总是能被人类普遍欣赏。

因此，设计专业学生，要持续把视觉语言当作一项基本功来训练。工科类学生学习设计，更要加强视觉语言训练这个环节。在训练过程中，一切逻辑思维还原到了直观，还原到了它的根——个人的生动直观的体验。

[1] [德]胡塞尔:《艺术直观与现象学直观——埃德蒙德·胡塞尔致胡戈·冯·霍夫曼斯塔尔的一封信(1907)》,载胡塞尔:《胡塞尔选集》,倪梁康选编,1203页,上海,上海三联书店,1997。

《设计思维：PDMA 新产品开发精髓及实践》的中译本"审校者序"中说："很多理工科的产品研发人士，抱怨设计师描述的设计思维太过抽象，逻辑感不强，那么这本书很适合你。"[1]这说出了一种普遍现象。理工科的产品研发人士对设计思维有一种陌生感，他们希望设计思维消除艺术思维的跳跃性和不确定性，而增加科学思维的逻辑性和确定性。然而，只要艺术思维一消失，设计思维就很容易变成工程思维。而工程思维，在面对需要判断力和创造力的设计问题时，是力有不逮的。

三、设计创造力培养：自由的目的和手段的统一

设计教育，如果真正想培养学生的设计创造力，那就必须意识到，创造力是由独立个体的内在热情所驱动，而不是在外力逼迫下产生的。

有个故事说，16 世纪时瑞士的钟表匠布克因为反对教规被关进监狱，在监狱里他仍被要求制作钟表，但他却怎么也制造不出日误差率低于 1% 的钟表，而之前他可以轻松胜任。出狱以后，他又能制作出来了。他终于明白，自由的心情才是做出高精度钟表的关键因素。这还只是制作，如果要进行设计创新，自由的心境以及保障这个心境的外部自由环境更是必不可少。可以命令一个人干活，却不能命令他创新。

对于设计专业的学生来说，自由的学习氛围是孕育创新力的关键。只有在教育中把"要我学"转变为"我要学"，才能在教育效果上实现"要我创新"到"我要创新"的转变。当前，建设创新型国家是我国的发展战略，要推进中国制造向中国创

[1] ［美］迈克尔·G.卢克斯、K.斯科特·斯旺、阿比·格里芬：《设计思维：PDMA 新产品开发精髓及实践》，马新馨译，师津锦审校，III 页，北京，电子工业出版社，2018。

造转变，只有靠培育人人都有自由创造感的社会氛围才能实现。而设计教育作为培养创新设计人才的重要环节，自由的目的和自由的手段相统一尤为关键。

一位学生在英国伯明翰城市大学艺术设计学院交换学习期间，给笔者来信，讲述过她的一个深刻感受：

> 第一件事是刚入学的时候发生的。接待我和同行同学的老师说了一句话让我印象非常深刻："我不会告诉你不能做什么，但如果你告诉我你想做什么，我就会帮你。"这句话在之后老师们与我的交流中贯彻始终。无论我提出怎样的想法，我对课题有怎样的理解，我对于作品的推进作出怎样的决定，老师们从来不会有任何的异议，而是非常热心地鼓励着我：去做！去做！去做！同时也会告诉我，如果你遇到任何问题，都可以来找我讨论，只要想法不变，问题就都可以慢慢被解决。

> 在和老师的合作里，我感觉他们完全不是以权威的角色而存在，有很多学生遇到的问题，他们也无法提出一个完美的解决方案，有时候甚至有一点笨笨的。但是他们非常乐意提供帮助，带着你在各个工作室窜来窜去看有什么是可以利用的，找其他专业的老师问东问西。可爱的是，每一个老师都完全不介意被扯进一个烂摊子里，而是像玩接力一样一棒一棒地带着学生去尝试各种方法。而一旦找到解决方案，如何深入实践又会成为学生自己的责任了。

以自由激发自由，这种自由的教学手段对学生的自由创造是非常有益的。

目前，随着社会对设计的重视，设计学科自身也有了完善化的冲动，想把设计这个"调皮的问题"纳入工科的模式，驯

服它的"调皮",破除它的"诡异",使它变成有章可循的一道道工序般的知识。课程体系越来越复杂,各种环节越来越多,体系和环节的运行,需要学生的密切配合。学生们忙着接受训练、完成作业,在日益精确和规范化的设计教育流水线上,从一道工序转到另一道工序。设计师所必需的自由感就被忙碌感和压力感所取代了。

此外,设计师对社会的个性化关注,在设计教育中常常变成了主题化的要求。设计教学中经常出现一种以社会热点作为设计课题的训练思路:环保问题、社会可持续问题、公共卫生问题、健康问题、老龄化问题、儿童成长问题、贫困人口及弱势群体问题,都是社会热点问题,还有各种流行话题也成为社会热点。设计当然是服务于社会、满足社会需要的。关注社会热点也是设计师责任感的体现。但要真正引导学生用设计关心社会,就应当将社会热点还原为个人兴趣点。只有学生感兴趣,社会热点才能变成设计机会。甚至进一步说,只有学生感兴趣的社会问题,才是真正的(即使是潜在的)社会热点。

当然,这也对教师提出了更高的要求。但不是一般意义上的要求,而是现象学意义上的要求,那就是洞察学习的本质是"自由地学",因而明白老师的教学就是促成这种学的自由。教学是"let-learn"(让-学习)而非"make-learn"(强迫-学习)。"让-学习"是海德格尔提出的一个观点,不仅对于设计教育,对一切教育都有启发意义。海德格尔说:"的确,教比学更难,人们知道这一点,但却很少思考这一点。为什么教比学更难呢?并不是因为教师应具有更多的知识积累,并得做到有问必答。教比学难是因为,教意味着让人去学。真正的老师让人学习的东西只是学习。所以,这种老师往往给人造成这样一种印象,学生在他那里什么也没有学到,因为人们把获取知识才看作是'学习'。真正的教师以身作则,向学生表明他应学的东西远

比学生多，这就是让人去学。教师必须比弟子更能受教。真正的教师对自己的事务比学徒对自己的活计更没有把握。所以，如果教师与学生之间的关系是真诚的，就绝不会有'万事通'发号施令和专家的权威影响作威作福之地。"[1] 这对今天的教学观念，不啻是一种清醒剂。也只有现象学的真诚态度，才能做到这一点。

　　总之，现象学作为洞察事物本质、"面向事情本身"的态度和方法，深化了我们对设计思维以及设计教育的理解。设计思维本质上不是一种技术操作方法，而是奔赴人类终极价值的自由精神。如果对自由很陌生，不曾体会到创造的自由，也不渴望自由的创造，那么，设计思维就会成僵硬的概念，五阶段也好，四阶段或者六阶段也好，就只能是几个朗朗上口的词，即使背熟了，也没有意义。而一旦自由精神觉醒，设计思维就会被激活，每个阶段就都成为自由精神对现存事物的批判和突围。设计也才能真正成为将现存状况改变成更合意的状况的行动。在对设计思维深化的基础上，设计教育才能符合设计思维，真正实现培养创新人才的目的。国内外的设计学者和设计师对现象学的运用，已初见端倪。现象学不是要把人引向抽象的理论，而恰恰是用抽象的理论把人们引向真实的生活体验。设计学专业的教师和学生如果接触一些现象学哲学思想，对于提升设计判断力、改善设计教育，无疑是有很大益处的。

[1]　［德］海德格尔：《什么召唤思》，载海德格尔：《海德格尔选集》，孙周兴选编，1217页，上海，上海三联书店，1996。

结　论

本书将现象学引入设计学，提出了"基于现象学视角的体验设计方法论"，试图从设计哲学层面回答"体验是什么""如何进行体验设计"这两个问题。主要研究结论如下：

一、阐明了体验设计的逻辑

体验设计的历史和逻辑，就是作为造物者的人类追求自由的历史和逻辑。体验是人的统觉体验。人依靠统觉能力将世界构造为生活世界。统觉体验是人在现象学时间（内时间）和现象学空间中的交互体验。体验中的人性指向包括三个层次即自由、尊严、幸福。

二、提出了内时间体验设计方法论

体验设计在时间维度上要把原初体验、回忆体验、期望体验融合起来形成内时间历程设计，它是对通常的用户旅程的本质揭示，将可见的用户旅程图回到用户的内时间体验历程本身，有助于真正实现用户的历时性和共时性相统一的良好体验。

三、提出了现象空间体验设计方法论

体验设计在空间维度上要用全触点思维把体验的接触点和非接触点都纳入进来，用广义界面思维把直接交互界面和间接交互界面统一起来，用具身性思维使人与世界建立有机联系，从而使人生存的世界真正变成人的生活世界，使人的衣食住行用变成诗意体验。

四、提出了精神交互体验设计方法论

其原理是，提供商始终把用户视为在场，无论是否与之发生物质性交互，都保持精神层面的信任、希望和爱；用户也因此将提供商视为永恒在场，对之怀有信任、希望和爱。这是体验设计可以追求的最高境界。从精神交互体验出发，目前的用户研究方法、组织管理、设计师角色等都可以得到新的理解。

五、提出了设计实践的"道德律"

设计师要真正做到"为人而设计"，就必须培养同理心。设计师的同理心，根植于设计师与世界之间的"我-你"关系，成长于设计师的"我"与他人之"你"、自我之"你"、永恒之"你"的感觉较量，所结出的果实就是设计实践的"道德律"：要仅仅按照你喜爱并且希望别人也喜爱这一准则来设计。

现象学已经有一百多年的历史，它诞生于人的生活世界被工具理性和技术社会所逼迫而陷入危机的时代。近二十年兴起的体验设计，则是在技术发达、物质丰裕而生活的诗意依然难

觅的时代，人们渴求意义体验的行动。

体验设计是为提升人的体验而设计，而现象学则研究人如何体验、人的体验有什么样的普遍结构。在体验这个共同对象上，设计学和现象学必然会相遇。设计要让人们体验到生活世界的意义，而现象学则要恢复生活世界的意义，在赋予意义这个问题上，设计学和现象学必然要携手。而设计一旦与现象学相遇和携手，现象学带给体验设计的，将是震撼性的推动和奠基性的支撑。体验设计研究将拥有坚实的哲学根基。

本书就是笔者怀着这种预感和憧憬而做的一次尝试。

现象学领域的代表性哲学家在现象学的共性基础上，都致思于各具特色的方向。本书只是吸取了笔者研读较多、相对熟悉的胡塞尔、海德格尔、梅洛－庞蒂的一些基本的现象学思想和方法，也吸取了黑格尔精神现象学、马克思人学现象学（这是由邓晓芒先生阐发出来的）思想。对于其他也很重要的现象学家如舍勒、伽达默尔、萨特等人的思想，则基本没有涉及，而他们的思想对于设计理论也有很大的价值。将来有时间时，需要把这些内容也增加进来，使设计现象学逐渐丰富起来。

人们可能会说，没有现象学的视角，设计师照样能做设计。这诚然是对的。胡塞尔现象学诞生才一百多年，它出现之前，人类的设计活动已经进行了几千年。然而，我们只要想一下，哥白尼之后的人们仍然在地球上生活，仍然看到日出日落，但和哥白尼之前不同的是，人们已经知道是地球围绕太阳转，而不是相反。现象学也是这样，它的出现，使哲学以及其他人文社会科学都受到了一次洗礼，人们思考问题的方式和现象学出现之前大为不同了。对于设计师来说，现象学提供了一种新的思维方法，更新了我们对设计现象的理解。今天，创新型社会呼唤着设计创新，但山寨现象仍然层出不穷。这是因为物质层面的东西可以模仿得很像，但思维层面的东西却很难模仿，除

非下功夫去理解。而思维层面的东西恰恰是物质层面的新事物不断涌现的源头活水。

　　作为设计教育工作者，笔者深深感到设计现象学的研究和学习，是一种纯精神的成长过程，特别需要象牙塔的氛围。尽管今天的大学在人们的心目中已经褪去了往日的神圣光环，但它仍然是精神萌芽成长的最好土壤。

参考文献

一、中文文献

［爱尔兰］德尔默·莫兰、约瑟夫·科恩：《胡塞尔词典》，李幼蒸译，北京，中国人民大学出版社，2015。

［德］海德格尔：《与奥尔特加·y.加赛特的会面（1955）》，载海德格尔：《思的经验（1910—1976）》，陈春文译，北京，人民出版社，2008。

［德］安妮·M.许勒尔：《触点管理：互联网＋时代的德国人才管理模式》，于嵩楠译，北京，中国人民大学出版社，2015。

［德］狄尔泰：《精神科学引论》，第1卷，艾彦译，南京，译林出版社，2014。

［德］伽达默尔：《诠释学I、II：真理与方法》，洪汉鼎译，北京，商务印书馆，2010。

［德］海德格尔：《存在与时间》，修订译本，3版，陈嘉映、王庆节译，熊伟校，陈嘉映修订，北京，生活·读书·新知三联书店，2006。

［德］海德格尔：《科学与沉思》，载海德格尔：《演讲与论文集》，孙周兴译，北京，生活·读书·新知三联书店，2011。

［德］海德格尔：《什么召唤思》，载海德格尔：《海德格尔选集》，孙周兴选编，上海，上海三联书店，1996。

［德］海德格尔：《物》，载海德格尔：《演讲与论文集》，孙周兴译，北京，生活·读书·新知三联书店，2011。

［德］胡塞尔：《纯粹现象学通论》，李幼蒸译，北京，中国人民大学出版社，2014。

［德］胡塞尔：《内时间意识现象学》，倪梁康译，北京，商务印书馆，2009。

［德］胡塞尔：《欧洲科学的危机与超越论的现象学》，王炳文译，北京，商务印书馆，
　　2001。

［德］胡塞尔：《艺术直观与现象学直观——埃德蒙德·胡塞尔致胡戈·冯·霍夫
　　曼斯塔尔的一封信（1907）》，载胡塞尔：《胡塞尔选集》，倪梁康选编，上海，
　　上海三联书店，1997。

［德］胡塞尔著，［德］克劳斯·黑尔德编：《生活世界现象学》，倪梁康、张廷国译，
　　上海，上海译文出版社，2005。

［德］康德：《道德形而上学奠基》，杨飞云译，邓晓芒校，北京，人民出版社，2013。

［德］康德：《实用人类学》，邓晓芒译，上海，上海人民出版社，2005。

［德］马丁·布伯：《我和你》，杨俊杰译，杭州，浙江人民出版社，2017。

［德］马克·维特曼：《时间，快与慢》，陈惠雯、任扬译，北京，文化发展出版社，2017。

［德］瓦尔特·施瓦德勒：《论人的尊严：人格的本源与生命的文化》，贺念译，北京，
　　人民出版社，2017。

［俄］康·帕乌斯托夫斯基：《金蔷薇》，戴骢译，上海，上海译文出版社，2020。

［法］勒·柯布西耶：《走向新建筑》，陈志华译，北京，商务印书馆，2016。

［法］马克斯：《花园里的机器：美国的技术与田园理想》，马海良、雷月梅译，北京，
　　北京大学出版社，2011。

［法］莫里斯·梅洛－庞蒂：《知觉现象学》，姜志辉译，北京，商务印书馆，2001。

［古希腊］亚里士多德：《亚里士多德〈诗学〉〈修辞学〉》，罗念生译，石家庄，
　　河北美术出版社，2014。

［荷兰］费尔南多·塞克曼迪等：《服务界面设计：后现象学方法》，孙志祥译，载《创
　　意与设计》，2015(1)。

［加］马克斯·范梅南：《实践现象学：现象学研究与写作中意义给予的方法》，尹垠、
　　蒋开君译，北京，教育科学出版社，2018。

［美］布坎南、［美］马格林主编：《发现设计：设计研究探讨》，周丹丹、刘存译，南京，
　　江苏美术出版社，2010。

［美］布鲁斯·莱夫勒，布莱恩·T. 丘奇：《绝佳体验》，高尚平译，北京，中信出版集团，
　　2018。

［美］布瑞恩·索利斯：《体验：未来业务新场景》，谢绍东等译，北京，电子工业出版社，2016。

［美］戈尔登·克里希那：《无界面交互：潜移默化的 UX 设计方略》，杨名译，北京，人民邮电出版社，2017。

［美］古德曼等：《洞察用户体验：方法与实践》，2 版，刘吉昆等译，北京，清华大学出版社，2015。

［美］哈雷·曼宁、凯丽·博丁：《体验为王：伟大产品与公司的创生逻辑》，高洁译，北京，中信出版社，2014。

［美］哈特穆特·艾斯林格：《前瞻设计：创新型战略推动可持续变革》，北京，电子工业出版社，2014。

［美］赫伯特·马尔库塞：《单向度的人：发达工业社会意识形态研究》，刘继译，上海，上海译文出版社，2008。

［美］赫伯特·A.西蒙：《管理行为》，詹正茂译，北京，机械工业出版社，2013。

［美］赫伯特·A.西蒙：《人工科学》，武夷山译，北京，商务印书馆，1987。

［美］赫伯特·施皮格伯格：《现象学运动》，王炳文、张金言译，北京，商务印书馆，2011。

［美］亨利·德雷夫斯：《为人的设计》，陈雪清、于晓红译，南京，译林出版社，2012。

［美］加瑞特：《用户体验要素：以用户为中心的产品设计》，范晓燕译，北京，机械工业出版社，2012。

［美］杰夫·帕顿：《用户故事地图》，李涛、向振东译，北京，清华大学出版社，2016。

［美］莱昂纳多·因基莱里、迈卡·所罗门：《超预期：智能时代提升客户黏性的服务细节》，杨波译，南昌，江西人民出版社，2017。

［美］理查德·佛罗里达：《创意阶层的崛起》，司徒爱勤译，北京，中信出版社，2010。

［美］卢克·米勒：《用户体验方法论》，王雪鸽、田士毅译，北京，中信出版社，2016。

［美］迈克尔·G.卢克斯、K.斯科特·斯旺、阿比·格里芬：《设计思维：PDMA 新产品开发精髓及实践》，马新馨译，师津锦审校，北京，电子工业出版社，2018。

［美］迈克尔·克罗格：《设计是什么：保罗·兰德给年轻人的第一堂课》，朱橙译，北京，世界图书出版公司，2017。

［美］摩霍兹等：《应需而变：设计的力量》，吴隽辰译，北京，机械工业出版社，2009。

［美］桑普森：《服务设计要法：用 PCN 方法开发高价值服务业务》，徐晓飞、王忠杰等译，北京，清华大学出版社，2013。

［美］唐纳德·A.诺曼：《设计心理学》，梅琼译，北京，中信出版社，2010。

［美］唐纳德·A.诺曼：《设计心理学 2：如何管理复杂》，张磊译，北京，中信出版社，2011。

［美］唐纳德·A.诺曼：《情感化设计》，付秋芳、程进三译，北京，电子工业出版社，2008。

［美］特劳特·史蒂夫：《新定位》，李正栓、贾纪芳译，北京，中国财政经济出版社，2002。

［美］图丽斯、［美］艾博特：《用户体验度量：收集、分析与呈现》，2 版，周荣刚、秦宪刚译，北京，电子工业出版社，2016。

［美］瓦格、［美］卡格、［美］伯特瑞特：《创新设计：如何打造赢得用户的产品、服务与商业模式》，吴卓浩、郑佳朋译，北京，电子工业出版社，2014。

［美］维克多·马格林编著：《设计问题——历史·理论·批评》，柳沙、张朵朵等译，北京，中国建筑工业出版社，2009。

［美］约翰·杜威：《艺术即经验》，高建平译，北京，商务印书馆，2010 年。

［美］约翰·赫斯科特：《设计，无处不在》，丁珏译，南京，译林出版社，2013。

［美］约翰·沃瑞劳：《用户思维》，林南译，北京，中国友谊出版公司，2015。

［美］约瑟夫·派恩、［美］詹姆斯.吉尔摩：《体验经济》，毕崇毅译，北京，机械工业出版社，2016。

［美］詹姆斯·马奇、［美］赫伯特·西蒙著，哈罗德·格兹考协作：《组织》，邵冲译，北京，机械工业出版社，2008。

［挪］诺伯舒兹：《场所精神：迈向建筑现象学》，施植明译，武汉，华中科技大学出版社，2017。

［日］Experience Design Studio 工作室：《体验设计：创意就为改变世界》，赵新利译，北京，中国传媒大学出版社，2015。

［日］村上春树：《爱吃沙拉的狮子》，施小炜译，海口，南海出版公司，2015。

［日］渡边和子：《世间美好，相信的人能得到》，周志燕译，北京，北京时代华文书局，

2016。

［口］黑川雅之：《设计修辞法》，张钰译，石家庄，河北美术出版社，2014。

［日］黑川雅之：《素材与身体》，吴俊伸译，北京，中信出版社，2021。

［日］横山祯德：《如何思考：东京大学思维素养访谈集》，逸宁译，北京，人民邮
　　电出版社，2017。

［日］横山祯德：《设计思维：东京大学思维素养访谈集·2》，王庆译，北京，人民
　　邮电出版社，2017。

［日］后藤武、佐佐木正人、深泽直人：《设计的生态学：新设计教科书》，黄友玫译，
　　桂林，广西师范大学出版社，2016。

［日］日本视觉设计研究所：《版面设计基础》，张喆译，北京，中国青年出版社，2004。

［日］山本由香：《北欧瑞典的幸福设计》，刘惠卿、曾维贞译，北京，中国人民大
　　学出版社，2007。

［日］田中一光：《田中一光自传：与设计一起前行》，朱悦玮译，北京，北京时代
　　华文书局，2017。

［日］岩仓信弥：《本田的造型设计哲学》，郑振勇译，北京，东方出版社，2013。

［日］原研哉：《设计中的设计（全本）》，纪江红译，桂林，广西师范大学出版社，
　　2010。

［日］樽本徹也：《用户体验与可用性测试》，陈啸译，北京，人民邮电出版社，
　　2015。

［日］佐藤大：《用设计解决问题》，邓超译，北京，时代华文书局，2016。

［日］佐藤信夫：《修辞感觉》，肖书文译，重庆，重庆大学出版社，2012。

［日］佐藤信夫：《修辞认识》，肖书文译，重庆，重庆大学出版社，2013。

［意］罗伯托·维甘提：《意义创新：另辟蹊径，创造爆款产品》，吴振阳译，北京，
　　人民邮电出版社，2018。

［英］大卫·贝尼昂：《交互式系统设计：HCI、UX和交互设计指南》，孙正兴等译，
　　北京，机械工业出版社，2016。

［英］奎瑟贝利、［美］布鲁克斯：《用户体验设计：讲故事的艺术》，周隽译，北京，
　　清华大学出版社，2014。

［英］彭妮·斯帕克：《大设计：BBC写给大众的设计史》，张朵朵译，桂林，广西

师范大学出版社，2012。

［英］约翰·汤姆逊：《中国与中国人影像：约翰·汤姆逊记录的晚清帝国》，徐家宁译，
　　桂林，广西师范大学出版社，2012。

残雪：《残雪文学观》，桂林，广西师范大学出版社，2007。

代福平：《标志设计文化论》，北京，清华大学出版社，2011。

邓波：《海德格尔的建筑哲学及其启示》，载《自然辩证法研究》，2003（12）。

邓晓芒、赵林：《西方哲学史》，2版，北京，高等教育出版社，2014。

邓晓芒：《邓晓芒讲演录》，长春，长春出版社，2012。

邓晓芒：《海德格尔〈筑·居·思〉句读》，载邓晓芒：《西方哲学探赜：邓晓芒自选
　　集》，上海，上海文艺出版社，2014。

邓晓芒：《黑格尔辩证法讲演录》，北京，北京大学出版社，2005。

邓晓芒：《胡塞尔现象学导引》，载《中州学刊》，1996（6）。

邓晓芒：《康德哲学讲演录》，桂林，广西师范大学出版社，2006。

邓晓芒：《灵之舞：中西人格的表演性》，上海，上海文艺出版社，2009。

邓晓芒：《论中国传统文化的现象学还原》，载《哲学研究》，2016（9）。

邓晓芒：《批判与启蒙》，武汉，崇文书局，2019。

邓晓芒：《实践唯物论新解：开出现象学之维》（增订本），北京，文津出版社，
　　2019。

邓晓芒：《思辨的张力：黑格尔辩证法新探》，北京，商务印书馆，2008。

邓晓芒：《西方美学史纲》，北京，商务印书馆，2018。

邓晓芒：《西方哲学探赜：邓晓芒自选集》，上海，上海文艺出版社，2014。

邓晓芒：《新批判主义》，北京，北京大学出版社，2008。

邓晓芒：《哲学起步》，北京，商务印书馆，2017。

邓晓芒：《哲学史方法论十四讲》，重庆，重庆大学出版社，2008。

恩格斯：《自然辩证法》（节选），载《马克思恩格斯文集》，第9卷，北京，人民出版社，
　　2009。

恩格斯：《自然辩证法》，载《马克思恩格斯选集》，第3卷，北京，人民出版社，1972。

耿琳琳：《设计与科学的关系：基于方法论的考察》，载《自然辩证法研究》，2017（12）。

韩石山：《越陷越深：我的传记写作》，载《文学自由谈》，2021（1）。

韩挺、胡杰明：《设计本质探索：为人创造最合适的使用方式》，载《东华大学学报》（社会科学版），2005（3）。

杭间：《设计的善意》，桂林，广西师范大学出版社，2011。

胡飞、姜明宇：《体验设计研究：问题情境、学科逻辑与理论动向》，载《包装工程》，2018（20）。

胡晓：《重新定义用户体验：文化、服务、价值》，北京，清华大学出版社，2018。

靳埭强：《视觉传达设计实践》，北京，北京大学出版社，2015。

李乐山：《工业设计思想基础》，第2版，北京，中国建筑工业出版社，2007。

李佩玲、黄亚纪：《日本的手感设计》，上海，上海人民出版社，2011。

李清华：《设计与体验：设计现象学研究》，北京，中国社会科学出版社，2016。

李砚祖：《造物之美：产品设计的艺术与文化》，北京，中国人民大学出版社，2000。

李砚祖主编：《外国设计艺术经典论著选读》上册，北京，清华大学出版社，2006。

刘旭光：《论体验：一个美学概念在中西汇通中的生成》，载《复旦学报（社会科学版）》，2017（3）。

柳冠中：《事理学论纲》，长沙，中南大学出版社，2006。

罗浩：《用户体验：引爆商业竞争力的新法则》，北京，中国经济出版社，2016。

马克思：《1844年经济学哲学手稿》，3版，北京，人民出版社，2000。

马克思：《政治经济学批判（1857—1858年手稿）》（摘选），载《马克思恩格斯文集》，2卷，北京，人民出版社，2009。

马克思恩格斯：《德意志意识形态》，载《马克思恩格斯文集》，第1卷，北京，人民出版社，2009。

马克思恩格斯：《马克思恩格斯文集》，第2卷，北京，人民出版社，2009。

马克思恩格斯：《马克思恩格斯选集》，第3卷，北京，人民出版社，1972。

毛泽东：《毛泽东选集》，1卷，北京，人民出版社，1991。

倪梁康：《关于空间意识现象学的思考》，载《中国现象学与哲学评论（第11辑，空间意识与建筑现象）》，上海，上海译文出版社，2010。

倪梁康：《胡塞尔现象学概念通释（修订版）》，2版，北京，生活·读书·新知三联书店，2007。

石军伟：《乔布斯》，北京，团结出版社，2012。

宋兆麟：《古代器物溯源》，北京，商务印书馆，2015。

孙周兴：《作品·存在·空间：海德格尔与建筑现象学》，载《时代建筑》，2008（6）。

王庆节：《海德格尔与哲学的开端》，北京，生活·读书·新知三联书店，2015。

肖书文：《樱园沉思：从夏目漱石到村上春树》，北京，中央编译出版社，2017。

肖书文：《中日当代修辞学比较研究：以王希杰和佐藤信夫为例》，北京，人民出版社，
　　2015。

辛向阳：《从用户体验到体验设计》，载《包装工程》，2019，40（08）。

辛向阳：《混沌中浮现的交互设计》，载《设计》，2011（2）。

辛向阳：《交互设计：从物理逻辑到行为逻辑》，载《装饰》，2015（4）。

辛向阳：《交互设计的哲学思考》，载《设计》，2014，（05）：8.

辛向阳：《交互是微观的组织设计行为》，载《设计》，2019，32（08）。

辛向阳：《临床、反思和基础设计研究》，载《装饰》，2018（09）。

辛向阳：《"设计教育再设计"系列国际会议回顾》，载《设计》，2016（18）。

辛向阳：《设计的蝴蝶效应：当生活方式成为设计对象》，载《包装工程》，2020，
　　41(06)。

辛向阳：《设计教育改革中的3C：语境、内容和经历》，载《装饰》，2016（07）。

辛向阳、曹建中：《定位服务设计》，载《包装工程》，2018，39（18）。

辛向阳、曹建中：《设计3.0语境下产品的属性研究》，载《机械设计》，2015，
　　32(06)。

辛向阳、王晰：《服务设计中的共同创造和服务体验的不确定性》，载《装饰》，2018（4）。

杨大春：《杨大春讲梅洛-庞蒂》，北京，北京大学出版社，2005。

姚介厚：《古代希腊与罗马哲学》，载叶秀山、王树人总主编《西方哲学史》（学术版），
　　2卷，南京，凤凰出版社、江苏人民出版社，2005。

尹定邦、邵宏：《设计学概论》，修订本，长沙，湖南科学技术出版社，2010。

张维迎：《经济学原理》，西安，西北大学出版社，2015。

张宪荣、陈麦、张萱：《工业设计理念与方法：现代设计学基础》，2版，北京，北京
　　理工大学出版社，2005。

赵敦华：《现代西方哲学新编》，北京，北京大学出版社，2010。

周博：《现代设计伦理思想史》北京，北京大学出版社，2013。

朱铭、荆雷：《设计史》，济南，山东美术出版社，1996。

诸葛铠：《设计艺术学十讲》，济南，山东画报出版社，2006。

二、英文文献

Alessandro Deserti， Francesca Rizzo. Design and the Cultures of Enterprises. *Design Issues*, 2014，30(1).

Barry Wylant. Design and Thoughtfulness. *Design Issues*，2016，32(1).

Clemens Thornquist. Unemotional Design: An Alternative Approach to Sustainable Design. *Design Issues*，2017，33(4).

Craig Bremner， Paul Rodgers. Design Without Discipline. *Design Issues*，2013，29(3).

David Kirk， Abigail C. Durrant， Jim Kosem， Stuart Reeves. Spomenik: Resurrecting Voices in the Woods. *Design Issues*，2018，34(1).

Don Ihde. *Postphenomenology And Technoscience*. Albany: State University of New York， 2009.

Donnald A. Norman. Roberto Verganti. Incremental and Radical Innovation: Design Research vs. Technology and Meaning Change. *Design Issues*， 2014，30(1).

Donnald A. Norman. *The Design of Everyday Things*. New York: Bantam Doubleday Dell Publishing Group， Inc.， 1990.

Ezio Manzini. Design Culture and Dialogic Design. *Design Issues*，2016，32(1).

Fernando Secomandi， Dirk Snelders. Interface Design in Services: A Postphenomenological Approach. *Design Issues*，2013，29(1).

Francesco Pucillo， Niccolò Becattini， Gaetano Cascini. A UX Model for the Communication of Experience Affordances. *Design Issues*，2016，32(2).

Herbert A. Simon. *The Sciences of the Artificial* (Third Edition). London: The MIT Press， 1996.

Ian Lambert， Chris Speed. Making as Growth: Narratives in Materials and Process. *Design Issues*，2017，33(3).

Jesper L. Jensen. Designing for Profound Experiences. *Design Issues*, 2014, 30(3).

John Heskett, *Design: A Very Short Introduction*. New York: Oxford University Press Inc.,
2002.

Kaja Tooming Buchanan. Creative Practice and Critical Reflection: Productive Science in
Design Research. *Design Issues*, 2013, 29(4).

Lianne Simonse. Modeling Business Models. *Design Issues*, 2014, 30(4).

Marc Steen. Organizing Design-for-Wellbeing Projects: Using the Capability Approach.
Design Issues, 2016, 32(4).

Marie K. Harder, Gemma Burford, Elona Hoover. What Is Participation? Design Leads
the Way to a Cross-Disciplinary Framework. *Design Issues*, 2013, 29(4).

Martin Buber, *I and Thou*. Translation by Walter Kaufmann. New York: Touchstone
Rockefeller Center., 1996.

Matthew Holt. Baudrillard and the Bauhaus: The Political Economy of Design. *Design Issues*,
2016, 32(3).

Nassim JafariNaimi, Lisa Nathan, Ian Hargraves. Values as Hypotheses: Design,
Inquiry, and the Service of Values. *Design Issues*, 2015, 31(4).

Ozge Merzali Celikoglu, Sebnem Timur Ogut, Klaus Krippendorff. How Do User Stories
Inspire Design? A Study of Cultural Probes. *Design Issues*, 2017, 33(2).

Richard Buchanan. Design Research and the New Learning. Design Issues, 2001, 17(4).

Richard Buchanan. Introduction: Design and Organizational Change. *Design Issues*, 2008,
24(1).

Richard J., Boland Jr., Fred Collopy. *Managing as Designing*. California: Stanford
University Press, 2004.

Stefania Matei. Spomenik: Responsibility Beyond the Grave: Technological Mediation of
Collective Moral Agency in Online Commemorative Environments. *Design Issues*,
2018, 34(1).

Stuart Reeves, Murray Goulden, Robert Dingwall. The Future as a Design Problem.
Design Issues, 2016, 32(3).

Stuart Walker. Design and Spirituality: Material Culture for a Wisdom Economy. *Design*

Issues，2013，29(3).

Thomas Markussen. The Disruptive Aesthetics of Design Activism: Enacting Design Between Art and Politics. *Design Issues*，2013，29(1).

Thomas Wendt. *Design for Dasein: Understanding the Design of Experiences*. New York: Createspace Independent Pub，2015.

Tuuli Mattelmäki，Kirsikka Vaajakallio，Ilpo Koskinen. What Happened to Empathic Design? *Design Issues*，2014，30(1).

Victor Margolin. The Bicycles of China. *Design Issues*，2016，32(3).

后 记

现象学实在是迷人的。它提醒我们回到生命中的真实感觉和真实理解上来。

据说，当年萨特在咖啡馆从他的同学雷蒙·阿隆那里得知胡塞尔的现象学可以描述他们面前的鸡尾酒时，激动得脸都白了，连夜去买莱维纳斯写的《胡塞尔现象学的直观理论》来读。

自从接触现象学以来，我似乎也能理解萨特的激动了；并且激动地发现，童年时的感觉，都可以用现象学来解释；儿童的自由，都可以用现象学来辩护！

小时候，最不喜欢吃葱和蒜，妈妈就把盛给我的菜里的葱叶和蒜片，拿筷子一个一个地夹掉，让我放心地吃。偶尔遇到一个遗漏的细末，我就立刻喊妈妈，报告自己的发现。妈妈就会笑着惊讶地说："啊，还有啊，妈妈刚才没看仔细！"吃饺子时，我只吃妈妈包的。虽然我也爱爸爸，但他包的饺子一旦混到我碗里，我总能识别出来，仿佛是地雷，必须排除了才能安全开吃。为此妈妈专门包一种人字形花边的饺子给我吃，这种花边饺子爸爸包不了，他只会包波浪形花边的，这令我十分放心。按道理说，面团和馅儿都一样，爸爸包的和妈妈包的在营养成分和味道上是没有区别的。但在我的感觉中，区别特别

明显，不仅口感不同，吃的时候开心程度也不同，吃到肚子里的舒服程度也不同，这些都是真实的感觉。在一些亲戚看来，我这也太挑食了。但妈妈对我的这种"挑食"习惯从不批评，觉得这是我的饮食特点。她理解我的感觉，保护我的感觉，不想用道理说服我的感觉。长大后，我是葱蒜都能吃了。现在我炒菜，还离不了葱蒜呢，竟然体会到"菜要香，葱蒜姜"的道理。可是，我并不因此否定童年的感觉，反而觉得自己是一贯的：小时候我是真的不想吃，现在是真的想吃，我忠实于自己真实感觉的态度是一以贯之的。至于饺子，我现在还是不习惯吃别人包的，除了自己和妻子包的。去亲戚家吃饭，遇到饺子，也是礼貌性地吃一两个。这并不是妈妈惯出来的毛病，而是我保存着的感觉。

当然，在一般人看来，妈妈的确是太惯着我了。按老道理，饿几顿，没有孩子会挑食；打一顿，没有孩子敢对家长做的饭说三道四。饿和打，是传统家长的撒手锏，不独饮食，对其他方面的不服从，均可使用。我家从不用这些。不仅不用，妈妈反而像仆人一样尊重孩子们的自由感受，想方设法让我们满意。

现在想来，妈妈为什么能做到这一点，用传统的慈母概念来解释，恐怕是不够的，仍然得用现象学来解释。因为妈妈从小就喜欢享受自由自在的感觉。一旦她的自由感受到影响，不管对方是动物还是长辈，她都有勇气去反抗，并获得胜利。姥姥倒真是一个传统的慈母，总是宽容有时甚至是无奈地任由着她的孩子。童年时代的自由感，是人生自由感的源泉。妈妈对自己童年自由的深刻感受，使她能完全理解我们的感受。对我们的感受，她感同身受。她总能设想到我们的感受，好像她的感觉和我们的感觉是连着的。与其说她天然地会运用现象学所说的"想象力的自由变更"，不如说人人都天然具有的现象学直观能力在她那里幸运地没有被扼杀，而是保存下来了。妈妈

的同理心，她的无条件的爱，她的谦卑精神，给我带来的直接体验，使我在读到岩仓信弥书中"设计就是母亲做的饭团子""母亲是杰出的设计师"[1]的比喻时立刻产生共鸣；在读到邓晓芒先生关于母爱的论述，"我对孩子的爱影响了孩子，让这个孩子形成一种自爱，也因此爱一切值得爱的人"[2]时立即就能理解；在读到马丁·布伯的《我与你》时也总能从那玄思飘逸的语句中还原出他要描述的爱的感觉。

除了不同寻常的爱，妈妈还告诉我很多不同寻常的话。比如："不要怕孩子睡懒觉，小孩连个好觉都睡不上，怎么能高兴起来。睡好了，脑子才好用。""不要老往亲戚家跑，你觉得是热情礼貌，人家可能觉得是打扰，一接待你就耽误人家的事了。""你在大学当老师，要尊敬学生。学生都是成年人了，都能自己判断，不要老是喋喋不休教育人。"这些话还是很好懂的。而有些话就让我越琢磨越惊奇，妈妈竟然体验到了这样的道理：

她说："我不想着享福，我是找罪受。"

找罪受，这是她的选择，体现了她的自由。正如古希腊斯多葛派哲学家所讲的："命运是不可抗拒的，愿意的人命运领着走，不愿意的人命运拖着走。"妈妈要做愿意的人。她从来不觉得是为儿女们"含辛茹苦"，而是她自觉地要这样做。她要承担起她的命运，负起她的轭。她不需要我们回报她，只希望我们像她那样对待孩子。

她说："时间是受我的支配，我不能受时间的支配。"

这句话真微妙。妈妈做事，从容不迫，忙而不乱，不因时间仓促而敷衍了事，也不因别人的节奏而打乱自己的生活。她

[1]　[日]岩仓信弥：《本田的造型设计哲学》，郑振勇译，131页，北京，东方出版社，2013。

[2]　邓晓芒：《哲学起步》，110页，北京，商务印书馆，2017。

按照自己的意志做自己要做的事，直到做完整。我后来读到马丁·布伯的"不是祷告要听时间的安排，倒是时间要听祷告的安排"[1]时，意识到妈妈说出了同样的道理。

妈妈说的最有意思的话，是这一句："我是为天不为人。"

这个"为"读二声，在太原方言中是"结交""建立良好关系"的意思。妈妈解释说，人那么多，各有各的性格，一个个去"为"，是"为"不过来的，让每一个人说好更不可能；做事只要能交待得了天，自然也能交待得了人；对得起天，也就对得起人了；要在意是否得到天的认可，不必在意是否得到人的认可。妈妈的"天"是超越于众人眼光的绝对眼光，她在心中时刻留意着这个眼光，用它来审视自己做的事，并找到心安的感觉。我后来读到康德的道德律，"你要仅仅按照你同时也能够愿意它成为一条普遍法则的那个准则去行动"时，猛然觉得妈妈也体会到了这条道德律。惊讶之余，又觉得有其必然性：以她一贯热爱自由、因而善于自律的意志，她是必然要体会到藏在人心中的这条"绝对命令"的。

妈妈以她八十年的人生，实践了她的自由。她这些话中所包含的道理，我是在学西方哲学的过程中才体会到的，而她却用自己的人生直接体验到了，并用自己的话表达出来。这使我想到邓晓芒先生所说的"我的哲学是拿命活出来的"。妈妈没接触过西方哲学，当然也不知道现象学，但她活出了她的哲学，而且是迥异于我们传统观念的人生哲学。这更使我感觉到，只要有勇气回到人性本身，回到真实的生命体验，一个普通的中国人也是可以在自己的生命中体会到西方哲人所讲的那些道理的。因为人性是相通的，那些道理原则上是每一个人都能直观体验到的。只要不是粗枝大叶地生活、人云亦云地感受，我们

[1] ［德］马丁·布伯：《我和你》，杨俊杰译，10页，杭州，浙江人民出版社，2017。

就能看到生命深处的真实风景，并把它描述出来。我曾给妈妈看邓晓芒先生的母亲写的《永州旧事》，鼓动妈妈把自己经历的事情写下来。但她一直很忙。妈妈对生活敏感，对语言敏感，记忆力又好，我从小听她讲了不少往事趣闻。来无锡读书、工作后，不常在她身边了，每次通电话，妈妈一说就是一两个小时。我一直计划在寒暑假回太原后，听妈妈讲故事，用录音笔录下来。但这个计划只零星开展了一点。我总觉得有的是时间。但实际上，我大意了。妈妈年老了，她支配不动时间了，2020年9月10日凌晨一点，她的时间停止了。此刻，当我写这篇后记的时候，妈妈已经离开我512天了。我没有一天不想念她。可以说，本书在讨论内时间体验设计、现象学空间体验设计、精神交互设计等理论时，都有我从童年时代起对妈妈的真切体验作基础，她是我原初的、直接的世界。我甚至觉得，没有这些体验，我就不能内在地理解现象学；当然，没有现象学，我也不能真正地理解这些体验。

　　现象学的眼光像儿童的眼光。儿童是因为还没有很多的知识和观念，所以也用不着悬置这些本来就没有的东西，能够直观事物，得出忠实于自己感觉的判断。成年人就不一样了，已经有了社会赋予他的一套"正确"观念。这种"正确"其实用不着加引号，在现实生活的意义上，它的确是正确的。它让人少走弯路，避免孤独，容易和别人步调一致，过一个不离谱的人生，在此基础上说不定还能获得常人眼里的成功人生。至于在这样的人生中是否体验到幸福，回答似乎只能是，别人说我是幸福的，我就应该是幸福的。我必须用幸福的观念来纠正我的感觉，使我的感觉符合我的观念。如果我坚持自己的感觉，那就是身在福中不知福了。现在的儿童就常常受到这样的指责。在经历过挨饿受冻的上上一代人和经历过挨饿受冻尾声的上一代人看来，物质的丰裕不仅是幸福的必要条件，而且是充分条

件。他们忘记了，儿童固然需要吃饱穿暖，但儿童更需要自由。他们需要自由地感受生活，而不是用成人的观念理解生活。童话、诗和远方就是儿童的真实世界。人类要幸福，就不能忽视儿童的感觉，并且要善于在成年后仍然记得那种感觉，善于在有知识有阅历后仍然能切换到儿童的感觉。这当然就很困难了。而现象学的态度和方法可以帮助人们有意识地克服这个困难，这是我的体会。

我对现象学的兴趣是从阅读邓晓芒先生《哲学史方法论十四讲》中的第九讲"胡塞尔现象学导引"开始的。现在翻看当时写在书上的初次阅读时间，是 2012 年 2 月 3 日，正好是 10 年前的今天。虽然在那之前也阅读过现代西方哲学教材中的胡塞尔现象学介绍，但总感觉雾里看花，脑海中形不成一个直观的"形"。而邓老师的这一讲，不愧是"导引"，像向导一样把我引进胡塞尔现象学之门。迄今为止，我还没有见过比这更透彻的现象学向导。紧接着的第十讲"马克思的人学现象学思想"，就从现象学层次来理解马克思的实践唯物论，赋予其崭新的解释，真是妙极了。每一次阅读，都像品尝新鲜的甘蔗，思想的甜美，让人回味无穷。之后又细读了邓老师的《实践唯物论新解：开出现象学之维》一书，邓老师对现象学方法的精彩运用，让我大开眼界。我阅读了邓老师已发表的所有与现象学直接相关的文章。反过头来再读现代西方哲学教材中的现象学章节时，雾就散了，甚至能为教材中的某些含糊之处进行"完形"。这时候，我才开始有兴趣阅读胡塞尔、海德格尔等哲学家的原著。当然，邓老师的整个哲学体系都是用现象学方法建立起来的。读他的任何一篇文章，任何一部著作，都能感受到这一点。这是我后来发现的。这一发现让我备受鼓舞。现象学不仅对现象学本身的研究，而且对其他人文社科理论的研究都具有重要意义。不仅是对理论研究，对实践也有重要意

义。它让我们以清澈的眼光看周围的世界，看到人们尚未看到的世界，看到属于自己的世界。总之，现象学对一切思考和写作，对我们回到真正的生活——自由自觉的生活，是太有用了。

我尝到了现象学的甜头，决定用现象学来观照设计学，进行博士阶段的理论研究。

有了对现象学的基本理解，我获得了一种自由，就是在现象（不管是设计理论还是设计作品）中直观本质的自由。我不再为经验材料的多少而苦恼，而是专注于在个别经验材料中看到普遍的本质。因为现象学作为"本质"的科学，其"本质直观"方法，不是对多个经验事物进行归纳，而是对一个经验事物进行洞察。因此不必担心以偏概全，而要关心在"偏"中所显示出的"全"。只要在"偏"中看出了"全"，以偏概全就是有价值的。实际上，我们的认识都是在某个阶段、某个层次上的"以偏概全"。瞎子摸象只从局部下结论固然不对，但只要多找几个角度，摸同一头象也就够了，并不需要摸很多象。现象学指出我们之所以能从个别中见出一般，是因为我们具有"想象力的自由变更"这种能力，而这种能力是人的理性的能力或者说自由的能力。

将现象学和设计学的视野相融合，让我看出了很多有意思的问题，每个问题都能带出一个观点。我的论文写作随之也变成了现象学层次的写作，就是把自己大脑中直观到的东西描述出来，一句不够，再来一句，尽可能使词句接近感觉。通常所说的"谋篇布局"这时候往往是失效的，思维的进程会突破原来的计划，这太正常了，不必懊恼。只要是忠实于自己的直观感觉，文字就会显现出逻辑。这个逻辑不是外在的规范强加给文字的，而是写作时思想自由活动所形成的，是生命的轨迹，是文章的内在逻辑。帕乌斯托夫斯基说："一部作品只有当作家动手去写它的时候，才开始真正地、有力地活在作家的意识

之中。所以此前的提纲被冲破或者推翻，没有什么可大惊小怪的，更没有什么可伤心的。"[1] 残雪说："每天，我有一段时间离开人间，下降到黑暗的王国去历险，我在那里看见异物，妙不可言的异物。我上升到地面之后，便匆匆对它们进行粗疏的描述。我的描述工具是何等的拙劣。然而没有关系，明快的、回肠荡气的东西会从文字间的暗示里被释放出来——只要作品同精于此道的内行读者相遇。"[2] 两位著名作家实际上讲出了现象学层次的写作体验。我在写作过程中体会到，他们的话说得真漂亮，而且是诚实的。

我对设计现象学的研究，在研究生课程"设计与文化"中讲过一部分，引起了学生们的兴趣，其中以 2018 级硕士生梁剑平、叶剑锋同学最为典型。他们喜欢上了现象学，喜欢上了邓晓芒先生的著作，并敢于啃康德、黑格尔、胡塞尔、海德格尔、梅洛 - 庞蒂等哲学家的著作了。他们两人的硕士学位论文也都运用现象学来研究设计理论。还有 2019 级硕士生徐然、郭桐桐同学，也对设计现象学有很好的领悟。这四位同学读研期间，每年都出现在我的这门课上。他们怀着对象牙塔的憧憬，视大学为精神乐园，让我十分感动。像这样诚心向学的青年人，在课堂内外还遇到很多。他们，不，应该说你们，是我理想中的读者，鼓舞着我把书写好。

设计学院新任院长魏洁教授对我的设计哲学研究非常关心和支持，鼓励我在这个方向为学院的研究特色和学术创新作出贡献。对此我非常感谢。这本小书就是我的一个阶段性汇报。

本书的主体是我的博士学位论文，因此论文的致谢，也是本书的致谢。我把它全文照录如下。

[1] ［俄］康·帕乌斯托夫斯基:《金蔷薇》,戴骢译,59 页,上海,上海译文出版社,2020。
[2] 残雪:《残雪文学观》,111 页,桂林,广西师范大学出版社,2007。

致　谢

在论文完成之际，我首先要感谢导师辛向阳教授。作为卡耐基梅隆大学设计哲学博士，辛老师深知设计哲学的重要性。他在江南大学设计学院创建了设计哲学研究室，在设计学博士生培养方案中开设了设计哲学课程。他强调指出："博士研究生应注重哲学训练和方法论的构建。"在设计哲学课程中，辛老师指导我们阅读黑格尔的《精神现象学》、杜威的《艺术即经验》等哲学文献，要求我们从哲学的层次反思设计理论，发现学术问题。正是在这样的学术氛围中，我的论文选题才得以诞生。在辛老师的鼓励和指导下，我沿着这个学术方向一路开花结果。此外，我在参与辛老师主讲的本科生的"设计概论""设计伦理"课程、研究生的"交互与体验专题研究"课程等教学活动中，在参与辛老师担任设计学院院长期间组织的"设计教育再设计"系列国际会议演讲录整理的活动中，在参与辛老师负责的学院申报设计学博士点、申报江苏省品牌专业的工作中，全面地受到了辛老师的熏陶。辛老师在交互设计、体验设计、服务设计研究中的一系列理论创新为我提供了示范。辛老师的自由、平等、友善的人格魅力，他的探究、反思、洞察问题的思想魅力，他的敬业、奉献、不计名利的工作作风，更是深深激励着我，使我五年来的博士生学习以及教师工作备感充实和美好。

感谢论文开题时梁惠娥教授、张凌浩教授、李世国教授、刘渊教授、童永生教授给予我的宝贵建议！感谢论文预答辩时张凌浩教授、王峰教授、魏洁教授给予我的关心

和指导！感谢论文正式答辩时胡飞教授、韩挺教授、刘渊教授、王峰教授、王强教授给我的热忱鼓励和宝贵建议！答辩时的情景成为我学术之路的美好回忆。

感谢我博士生期间的同学魏娜老师、王愉老师、王晰博士、曹建中老师、虞昊博士生、杨丽丽老师、任文永博士生、朱丽博士生、朱建春老师！同学间的交流，让我收获良多。

感谢设计学院党委邱建平书记、朱静老师、学院研究生办的王俊老师、丁锡芬老师以及学校研究生院的领导和老师们对我学习和工作的关心与帮助！

感谢设计学院的学术前辈张福昌教授、林家阳教授、过伟敏教授！他们是我读本科以来的老师，也是设计学院的历任院长。他们对我的学术成长、工作、生活给予了巨大的关心和帮助。他们的嘉言懿行、对我的热情关爱，至今历历在目。每念及此，感动不已。我常感无以为报，唯有在学术上加倍地努力，更加勤奋地工作，以不辜负他们的厚爱。

感谢国内设计学学者邹其昌教授！邹老师关心我的体验设计现象学研究，并推荐相关书目给我参阅，鼓励我将设计现象学研究深入进行下去。

此外，我还要特别感谢我国当代著名哲学家、《中国现象学与哲学评论》学术委员会委员邓晓芒教授！在我十五年来自学西方哲学的过程中，邓老师的一系列著作使我有效地进入了哲学与现象学之门。邓老师对于本文的现象学运用所涉及的哲学知识给予了重要指导和帮助。他研究胡塞尔、海德格尔的学术论文，他的论著《实践唯物论新解：开出现象学之维》，都是我在现象学密林中得以行进的直接向导。特别是他的 10 卷本巨著《黑格尔〈精神

现象学〉句读》，书中对人类精神生活的体验洞察、对现象学方法的充分运用，使我在写作过程中获得巨大的精神动力和方法论示范。今年春节，当我整理书架时，突发奇想，把邓老师出版过的著作从地面一本一本靠墙角垒起来，发现它们竟然远远超过了我的身高。邓老师今年71岁了，仍然像年轻时一样以充沛的生命力、精神力做哲学研究。我梦想在达到他现在的年龄时，我的学术著述能有他的十分之一，就心满意足了。

感谢我的妻子，在我忙碌的学习和工作中，为我分担了大部分家务，营造了温馨的家庭氛围。感谢我的孩子，我博士入学时，他正好小学入学，现在他还有一年就要升初中了。我们每天都为彼此的学业进步而感到快乐。

在体验设计领域，对我的思考有重要意义的两本书分别是《体验经济》和《绝佳体验：迪士尼打造卓越服务的五大原则》。而这两本书的致谢也让我深有同感、感慨万千。

《体验经济》一书中，约瑟夫和詹姆斯在致谢的结尾写道："最后我们要感谢的是上帝，是他把这些良师益友安排到我们的生命中，让我们有兴趣和能力去探索他早已洞悉的一切。"

而在《绝佳体验：迪士尼打造卓越服务的五大原则》一书中，布鲁斯和布赖恩的致谢一开始就是："完成这本书所付出的精力巨大，只靠我们自己是做不到的。我们首先要感谢上帝，他是所有想法流动的来源。"

这让我想起了邓晓芒先生在其《思辨的张力：黑格尔辩证法新探》导言结束时的话，他说："我觉得，一本学术著作在作者此生能否得到学术界的承认和理解并不重

要，重要的是它是否真正具有学术上的价值，值得为此付出汗水和劳动。这种价值从本质上来看，应是超越时代、国界和个人生命的。这就是黑格尔以'绝对精神'的名义所表达的对人类精神价值之永恒性的信念。仅就这种超然于有限事物之上的崇高信念而言，我愿与黑格尔认同。"[1]

我常想，从精神科学的维度看，设计学和现象学在体验设计中的相遇，是必然的。我为这两者相遇所可能产生的光芒付出汗水和劳动是值得的。然而，能让我同时具有这两方面的研究兴趣和知识积累，能让我有能力目睹、参与、记录它们的相遇，这是何等的偶然！又是何等的幸运！我不禁有恍然大悟之感：我多年的设计专业学习和自主的哲学学习，我能在学术道路上遇到辛向阳先生、邓晓芒先生以及众多的师友，都是精神力量为我能完成这篇论文所作的巧妙安排。

因此，在本文的结束处，我要感谢的是，蕴含在我们每个人精神中的绝对精神。它使我们在日常的生活世界中看到精神的光芒，使我们有能力以学术研究的方式拓展精神的崇高事业！

<div style="text-align:right">

代福平

2019 年 6 月

</div>

此外，我要特别感谢本书责任编辑纪海虹老师。经甘莉老师引荐，我和纪老师合作已有十年了。辛向阳教授主编的这套"设计思想论丛"以及"高等院校设计学通用教材"丛书就是

[1]　邓晓芒:《思辨的张力:黑格尔辩证法新探》,9页,北京,商务印书馆,2008。

经纪老师之手推出来的。纪老师为我们付出了巨大的劳动，深受我们的尊敬和喜爱。读者朋友面前的这本书，亦同样凝结着纪老师的美好劳动。

最后，我还要预先感谢本书的读者朋友。设计现象学让我们看到，设计之路是自由之路。虽然我们彼此未必相识，但在这条路上，我们都会有重逢之感。

代福平

2022 年 2 月 3 日

于江南大学设计学院